LES ARTS ET LES ARTISTES

PENDANT LA PÉRIODE RÉVOLUTIONNAIRE

OUVRAGES DU MÊME AUTEUR

Les Comédiens et la Légion d'Honneur, brochure in-8° (Libr. Dentu). (*Épuisé.*)

Satires politiques, philosophiques et sociales, 1 vol. in-18 (Libr. Marpon et Flammarion). (*Épuisé.*)

Le Médaillon de Colombine, comédie en deux actes, en vers. (Libr. Calmann-Lévy.) (*Épuisé.*)

Les Trois Carnot, histoire de cent ans. 1 vol. grand in-8° illustré (21e mille). (Libr. Paul Paclot.)

Histoire des Français, depuis les temps les plus reculés jusqu'à nos jours (*Suite à l'Histoire des Français* de Lavallée). *Tome VI* (1848-1875). La République de 1848. Le Second Empire. La Troisième République (en collaboration avec F. Lock). 10e mille. (Bibliothèque Charpentier.)

Histoire des Français (*Suite à l'Histoire des Français* de Lavallée). *Tome VII* (1875-1900). La République parlementaire. (Bibliothèque Charpentier.)

Dalou, sa vie et son œuvre. 1 vol. in-4° illustré de nombreuses gravures dans le texte et hors texte. (Ouvrage couronné par l'Académie française.) (Libr. H. Laurens.)

Napoléon, raconté par Chateaubriand. 1 vol. in-8° carré. (Libr. Flammarion.)

Les Femmes de la Révolution (1789-1795). 1 vol. in-4° illustré. (Société Française d'édition d'Art.)

Simple exposé de la loi Falloux. 1 vol. in-18. (Libr. Giard et Brière.)

Le Sire de Castelmaboul. Album illustré par Métivet. (Libr. Paul Paclot.)

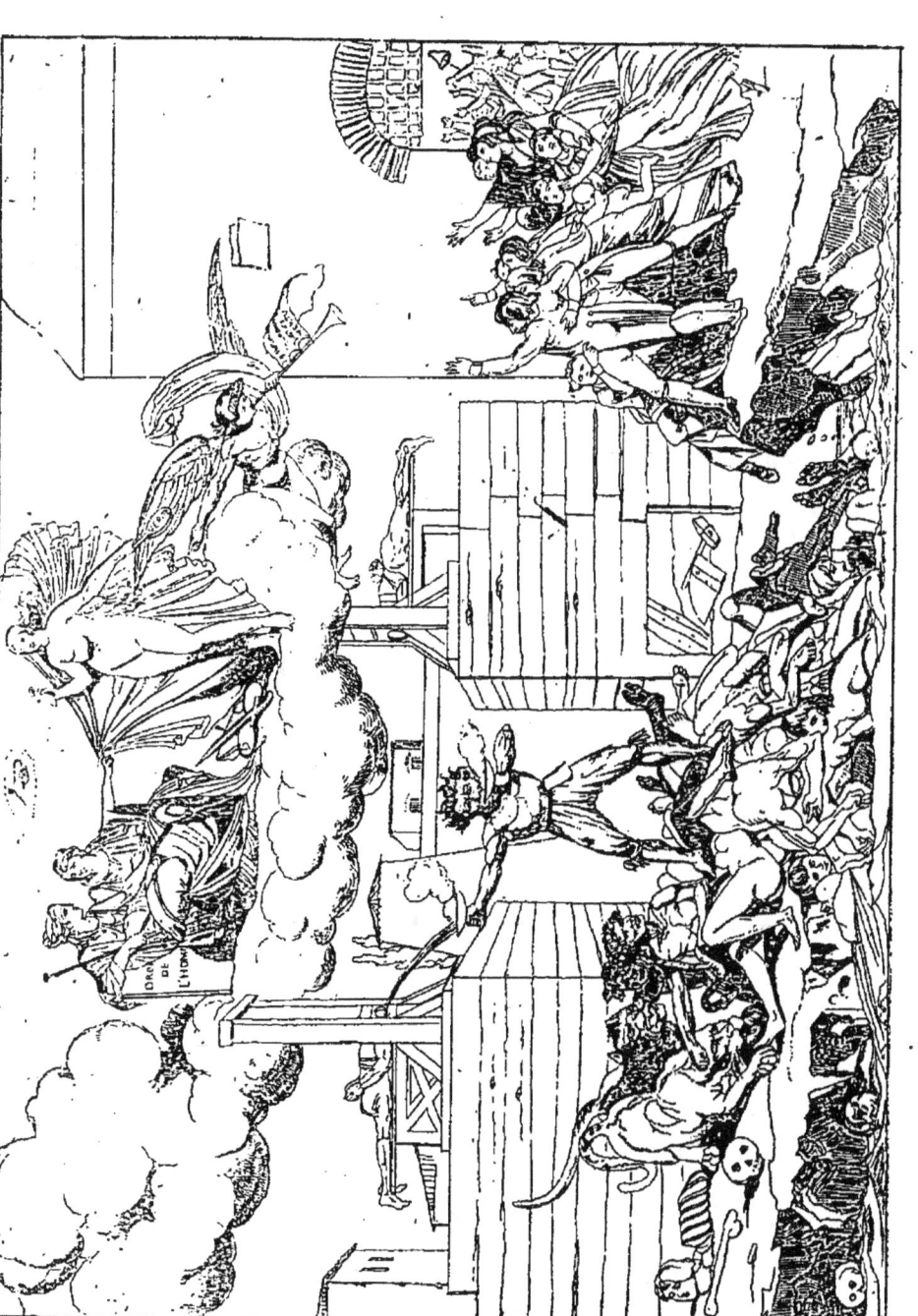

« *LES PROPOS ACERBES* ». Allégorie révolutionnaire de 1794.
Composition et gravure de Lafitte, en l'honneur du 9 Thermidor.

MAURICE DREYFOUS

LES ARTS
ET
LES ARTISTES
PENDANT LA PÉRIODE
RÉVOLUTIONNAIRE
(1789-1795)

NOUVELLE ÉDITION
augmentée d'une Préface
PAR
ANATOLE FRANCE
et illustrée de documents de l'époque

PARIS
Société d'Éditions Littéraires et Artistiques
LIBRAIRIE PAUL OLLENDORFF
50, CHAUSSÉE D'ANTIN, 50

Tous droits réservés

PRÉFACE

Maurice Dreyfous appartient à cette génération qui commença de fleurir à la fin du second Empire et dans les désastres de l'année terrible. Il vivait aux confins du Parnasse et des cafés politiques. Nous étions là un petit groupe d'esprits très avides de sentir et de comprendre, très curieux, très divers. Je ne dis pas que les fruits ont passé la promesse des fleurs ; mais nous avons donné ce que nous avons pu. En nous, comme en toutes les jeunesses généreuses, la faculté d'admirer était très développée.

Maurice Dreyfous avait bien placé ses admirations ; après tant de temps écoulé il les a laissées où il les avait mises d'abord, et, il chérit, il adore aujourd'hui comme à la première heure Théophile Gautier qui fut si bon et qui écrivit tant et si bien.

Du plus loin qu'il me souvienne, je le revois notre Maurice, dans le petit jardin humide de Neuilly, dans la maison du poète que fréquentaient les survi-

vants du romantisme et la jeunesse parnassienne, dans cette salle à manger où pendait au mur la panthère noire de Gérôme, à cette table ronde où brillaient d'une beauté divine les deux filles du maître. Je ne sais si je rêve, mais il me semble qu'alors Dreyfous s'habillait volontiers en arabe. Sa figure y convenait, bistrée, basanée, avec des yeux flamboyants. Et à vrai dire c'était, pour un familier de Théo, un costume bien convenable et naturel.

J'espère qu'il écrira ses aventures de guerre. Elles sont héroï-comiques. Je ne saurais point les conter, et puis — ce serait très long. Il était alors grand ami de Gambetta. Il ne tira rien de cette amitié, ni faveur ni emploi, pas même un ruban. La chose est étrange.

Ardent, laborieux, n'estimant jamais la tâche trop lourde, il se livra aux travaux les plus divers; l'art le disputa à la politique, la politique à la poésie; l'industrie l'occupa de longues années. Il fit bien tout ce qu'il fit; gagna de la philosophie, sauva sa gaîté et écrivit quelques bons livres. Je vous laisse à décider s'il peut être proclamé heureux.

Il est admirable de le voir passer du sculpteur Dalou dont il a étudié l'œuvre à M. de Falloux dont il n'aime pas la loi sur l'enseignement. Ce n'est pas moi qui le lui reprocherai. Il a écrit aussi une histoire des Carnot.

Je crois avoir quelque droit de parler, comme Lucien, de la manière d'écrire l'histoire, je crois

que ce que je pourrais dire sur ce sujet ne serait pas tout à fait dénué de raison, car j'y ai beaucoup songé et beaucoup réfléchi. J'étais persuadé, dans ma jeunesse, que les hommes les mieux en état d'écrire l'histoire sont les hommes d'État, les hommes qui ont été longtemps aux affaires, ce qui n'est pas le cas de mon ami Maurice Dreyfous. C'est peut-être vrai; mais depuis que j'ai entendu une certaine conversation de M. Dufaure, je ne crois plus qu'il suffise d'avoir eu une part dans le gouvernement pour penser en historien profond.

C'était au printemps de 1881. M. Dufaure, robuste encore au terme de sa longue vie, causait avec des collègues dans la bibliothèque du Sénat, en attendant sa voiture. Sa voix aigre et forte élevait ses derniers éclats sous la coupole où Delacroix peignit son bois sacré. Près de lui, son collègue M. J... se lamentait de voir la République en proie aux sectaires, la liberté violée, la religion persécutée. Il s'agissait proprement du ministère Ferry et des décrets.

— Ah! soupira M. J..., les mains jointes, tout cela ne serait pas arrivé si M. Thiers avait vécu...

Il attendait une approbation de son illustre et grave interlocuteur. Mais M. Dufaure, secouant la tête :

— M. Thiers aussi a eu des torts. Il a commis des fautes.

— Lesquelles? demanda vivement M. J...

— Il a mécontenté beaucoup de monde et, dans la

haute position qu'il occupait, il ne devait mécontenter personne.

M. Dufaure affirmait que le petit M. Thiers assis sur les ruines fumantes de l'invasion et de la guerre civile, arbitre astucieux des bonapartistes, des légitimistes, des orléanistes, des républicains modérés et des républicains ardents, ne devait pas faire de mécontents.

Cette maxime d'un homme d'État révèle une grande faiblesse du sens historique.

Plus j'étudie, plus je m'aperçois que le sens de l'histoire, cette faculté de connaître les conditions de la vie sociale et politique est extrêmement rare. Aussi ai-je été fort heureux de le rencontrer chez mon vieil ami Maurice Dreyfous. Je me reproche seulement d'avoir tant tardé à faire cette découverte.

J'ai ouvert l'année dernière son supplément à l'*Histoire de Lavallée* pour y chercher un fait, une date. J'avais eu une entière confiance dans la probité de l'auteur; mais je m'attendais à ce qu'un abrégé si succinct fût d'une lecture aride et n'eût que la valeur d'un tableau chronologique. J'en lus une page et ne pus m'arrêter avant d'avoir fini le volume. J'y trouvai tout ce qui rend l'histoire intéressante; des scènes, des portraits, l'enchaînement des faits, la Vie.

J'eus de plus l'occasion de remarquer combien Maurice Dreyfous est honnête. A toutes ses préférences — il préfère la vérité C'est de la vertu cela;

mais il est vertueux avec tant de bonhomie, qu'on ne songe pas à le louer d'une qualité si naturelle.

Ces mérites d'historien on les retrouve dans le livre de *l'Art sous la Révolution* dont bien volontiers je présente cette nouvelle édition au public curieux de ces choses. Ce livre est le fruit d'un long travail. L'auteur se défend, dans une préface, d'être un savant; c'est une marque de goût; mais il est fort bien informé et la somme de ses lectures, tant en imprimés qu'en pièces d'archives, est énorme.

Le sujet était nouveau. Eugène Despois en avait déjà touché quelques parties dans son livre, devenu classique, sur *le Vandalisme révolutionnaire*, mais personne n'avait embrassé toute l'histoire de l'art depuis 1789 jusqu'au 9 thermidor. C'est ce qu'a fait Maurice Dreyfous.

Il a étudié avec beaucoup de soin et d'agrément les fondations d'art, les décorations des villes et des monuments, la peinture (et à propos de la peinture révolutionnaire, je rappellerai ici le David excellent de Charles Saunier, si plein de savoir et de goût), la gravure, la céramique, les médailles, l'architecture, le mobilier et le costume, le théâtre, la musique, les cortèges, vaste et rapide tableau, d'une diversité infinie.

Il n'a pas mis de notes à son livre, s'autorisant de façon assez plaisante de Théophile Gautier, qui a écrit cent volumes sans une seule note marginale; il aurait pu s'autoriser plus raisonnablement de Fré-

déric Masson. Il y aurait beaucoup à dire à ce sujet; mais Maurice Dreyfous a donné, à la fin du volume, la liste des textes par lui consultés, et pour un ouvrage de cette nature le catalogue peut tenir lieu de référence.

Je finirai par un souhait. Maurice Dreyfous a beaucoup vu, beaucoup observé. Il conte bien. Il a dans l'esprit beaucoup de fantaisie avec beaucoup de raison. Je voudrais qu'il écrivît ses mémoires. Ce serait un livre bien intéressant.

<div style="text-align:right">ANATOLE FRANCE.</div>

LES ARTS ET LES ARTISTES

PENDANT

LA PÉRIODE RÉVOLUTIONNAIRE

CHAPITRE PREMIER

LE VANDALISME RÉVOLUTIONNAIRE

I

Parmi la grandeur des événements politiques et patriotiques qui remplissent l'histoire de la période révolutionnaire proprement dite (1789-1795), la transformation qui, dans le domaine des Arts, s'effectua par le contre-coup du mouvement des idées, semble bien peu de chose. Et pourtant elle fut infiniment plus importante qu'un examen superficiel le pourrait laisser croire. En réalité, à cette date, une nouvelle conception d'Art s'est manifestée, très différente de celle qu'on a coutume d'appeler l'Art du xviiie siècle. Elle s'est installée avec toutes les exagérations, avec toutes les injustices, qu'on doit toujours attendre des doctrines nouvelles; elle a fait table rase de tout ce qui était contraire à son avènement et a voulu rejeter dans le néant des choses parmi lesquelles il en était d'exquises. Le Temps a opéré la résurrection de ce qui devait survivre et laissé disparaître ce qui n'était que le fruit mal venu de modes passagères. Les institutions artistiques de l'ancien régime furent alors,

pour la plupart, jetées à bas, mais l'expérience sut reprendre, après la première tourmente, ce qu'il y avait de bon dans les choses du passé.

Et si la France du xixe siècle a quelque droit d'être fière de son extraordinaire floraison artistique, elle a pour simple devoir de justice de faire leur légitime part de gloire aux hommes qui, au milieu de la plus épouvantable tourmente politique qui ait jamais secoué le genre humain, ont trouvé le temps de fonder le Musée du Louvre, d'établir, de compléter ou de préparer des institutions telles que le Cabinet des Médailles, l'École des Beaux-Arts, l'École des Arts décoratifs, le Conservatoire de Musique, de décréter et d'accomplir d'une façon nouvelle et pratique les concours pour le prix *dit* de Rome (Peinture, Sculpture, Achitecture), de fonder la liberté de représentation du répertoire classique, d'instituer la propriété littéraire et la propriété artistique, d'abolir les privilèges artistiques des Académies, d'organiser la mise au concours avec primes des projets d'Art dépendant de l'État et le fonctionnement du jury populaire applicable à ces concours, de décréter pratiquement, et de faire exécuter sous leur direction immédiate cette œuvre colossale que fut la décoration sculpturale du Panthéon.

Et le tout, sans préjudice d'essais et d'efforts tentés, soit dans les manufactures d'art de l'État, soit dans les théâtres, soit dans les projets d'embellissement de Paris, partout enfin où, avec des conceptions esthétiques plus ou moins heureuses, ils crurent servir la cause de l'Art.

Mais ils ont fait plus et mieux encore. Ils ont lutté avec vaillance contre les dilapidations et les destructions des œuvres d'art, ou du moins de celles dont la beauté

correspondait à la notion du Beau telle que leur temps la concevait. Mais, comme l'admiration est de toutes nos facultés celle qui est le plus souvent et la victime et la complice de la mode, ils n'échappèrent ni à aucune des injustices, ni à aucune des fautes que, tour à tour, la mode impose aux doctrines d'art de chaque époque.

De ceci, il n'est généralement question nulle part. Une formule, commode à retenir, a remplacé toute connaissance de la vérité. Des gens — et des plus écoutés souvent — s'en servent. Pour eux : *Vandalisme revolutionnaire* est le « Tarte à la crème » de toute justice historique. Et pour appuyer leurs dires, ils jettent à la tête des badauds le rapport de Grégoire. Or, de deux choses l'une : ou ils n'ont pas lu le rapport de Grégoire, ou ils le dénaturent de parti pris. Sinon, ils sauraient et déclareraient ce que Grégoire a dit (31 août 1795), à savoir, que ce sont des spéculateurs qui, au mépris de toutes les précautions prises par les pouvoirs publics, ont commis les méfaits sur lesquels ils ont étayé « des fortunes colossales ».

Et Grégoire stipule ceci : « La Commission tempo-
« raire des Arts, dont le zèle est infatigable et qui
« regarde comme des conquêtes les monuments qu'elle
« arrache à l'ignorance, à la cupidité, à l'esprit contre-
« révolutionnaire, qui semblent ligués pour appauvrir
« et déshonorer la nation... etc. »

Les autorités constituées, et la Convention en particulier, ne cessaient de lutter non seulement contre la cupidité, mais encore et surtout contre un mélange imbécile, mais fatal, d'ignorance, d'indifférence et de colère. Trop souvent, interprétant à faux, exagérant par

excès de zèle des décisions et des instructions, telles que de tous les temps tout régime politique succédant à un autre régime en a édicté et en édictera encore, on confondait les institutions bannies avec les objets inanimés, honnêtes, innocents qui les représentaient ; et ce n'étaient pas seulement les ignorants, les illettrés, qui avaient perdu le sens exact de la différence qui existe entre les institutions réputées mauvaises et leurs effigies ou leurs symboles, c'étaient parfois des hommes d'une haute culture qui contemplaient des actes barbares sans en être autrement froissés ou émus.

Le graveur Wille, un artiste hors de pair et, de plus, un savant, écrivait dans son *Journal*, et comme la chose du monde la plus naturelle : « 19 *juin* 1792. Ce jour, une immense quantité de volumes de noblesse fut brûlée à la place Vendôme devant la statue de Louis XIV. J'y allai le jour et vis encore la cendre ardente. Il y avait beaucoup de monde à l'entour qui s'y chauffait les pieds et les mains. Car il faisait un vent du nord très froid, et je m'y chauffai comme les autres. »

Mais il s'en faut de tout que Grégoire ait pris les choses avec une pareille philosophie. En cela, il était l'interprète du sentiment le plus général de la Convention, aussi écrit-il en son Rapport :

« ... Il n'est pas de jour où le récit de quelque des-
« truction nouvelle ne vienne nous affliger ; les lois con-
« servatrices des monuments étant inexécutées ou
« inefficaces, nous avons cru devoir présenter à votre
« sollicitude un rapport détaillé de cet objet. La Con-
« vention nationale s'empressera sans doute de faire
« retentir dans toute la France le cri de son indignation,

« d'appeler la surveillance des bons citoyens sur les
« monuments des arts pour les conserver, et sur les
« instigateurs contre-révolutionnaires de ces délits, pour
« les traîner sous le glaive de la loi. »

Cette expression : « le glaive des Lois » n'avait pas, même en 1794, la signification sinistre qu'elle peut provoquer dans notre souvenir. Il ne s'agissait, en l'espèce, de tuer personne. On n'avait pas, néanmoins, attendu septembre 1794 pour ordonner le châtiment de ceux qui mutileraient des œuvres d'art. La loi du 10 avril 1793 portait contre ceux-ci une peine de deux années de détention, et en son article 5, elle disait :

« Tout individu qui a en sa possession des manuscrits,
« titres, chartes, médailles, antiquités provenant des
« maisons ci-devant nationales, sera tenu de les remettre
« dans le mois au directoire de district de son domicile,
« sous peine d'être traité et puni comme suspect. »

En septembre 1794, Grégoire, appuyant encore sur la sévérité du législateur de 1793, voyait dans les actes de vandalisme quelque chose de plus qu'un méfait privé. Il les signalait ainsi, comme étant, en quelque sorte, un crime contre la Nation elle-même :

« Anéantir tous les monuments qui honorent le génie
« français et tous les hommes capables d'agrandir
« l'horizon des connaissances, provoquer ces crimes,
« puis faire le procès à la Révolution en nous les attri-
« buant, en un mot nous *barbariser*, pour crier aux
« nations étrangères que nous étions des barbares pires
« que ces musulmans qui marchent avec dédain sur les
« débris de la majestueuse antiquité : telle était une des
« branches du système contre-révolutionnaire. »

Les lois et les décrets destinés à la préservation et à la sauvegarde des œuvres d'art furent, dans leur ensemble et leur succession, l'œuvre de la Constituante, de la Législative et de la Convention. Le premier en date, parmi les décrets les plus importants, est celui du 10 octobre 1790 qui ordonne d'apposer les scellés, d'inventorier les livres et les tableaux provenant des divers établissements du Domaine national et d'en envoyer l'inventaire au Comité d'Instruction publique. Ce décret n'ayant pas été observé, des livres et des tableaux furent indûment vendus et à vil prix, au bénéfice des Administrations locales. La loi du 10 octobre 1792 vint, à son tour, pour tenter d'arrêter ce désordre : « Et, malgré « cette loi, dit le rapport de Grégoire, on vendit encore « dans les districts de Lure, Cusset, Saint-Maixent. La « plupart des Administrations qui ne vendirent pas, « laissèrent les richesses bibliographiques en proie aux « insectes, à la poussière et à la pluie. Nous venons « d'apprendre qu'à Arnay, les livres ont été déposés dans « des tonneaux. »

Et encore n'est-ce là que la moindre stupidité des municipalités ignorantes. Quand ordre fut donné (22 germinal an I) aux municipalités d'envoyer des inventaires, celles-ci, trop souvent, trouvèrent plus expéditif de mettre le feu aux objets que, par paresse et ignorance, elles ne voulaient point inventorier. La bêtise humaine, qui n'avait pas plus de bornes en ce temps-là qu'elle n'en aura jamais, vint ajouter un fléau à ceux que l'ignorance et la cupidité avaient accumulés déjà.

Un personnage de Beaumarchais pousse cette exclamation : « Que les gens d'esprit sont donc bêtes ! »

les gens d'esprit d'alors semblent avoir voulu justifier largement cette parole de leur contemporain.

La vertu était à l'ordre du jour, comme l'on disait alors, et l'on ne saurait s'en plaindre, mais c'était peut-être aller trop loin que vouloir loger la vertu là où elle n'avait certes que faire, et détruire des œuvres d'art qui témoignaient glorieusement en faveur d'une époque sans vertu, soit, mais non sans talents, ni même sans esprit. Des hommes, dont plusieurs avaient une réelle valeur intellectuelle, eurent des accès de puritanisme véhément, que leurs contemporains trouvaient tout naturels et qui nous semblent aujourd'hui grotesques ; l'on vit en effet, sous leur impulsion, des assemblées locales ordonnant la mutilation et la destruction d'un certain nombre de livres qui, en dehors de la valeur intrinsèque des textes, — en général parfaitement inoffensifs au point de vue même de la rénovation des mœurs, — contenaient des illustrations dues au burin de ces artistes incomparables, et sans équivalents, ni avant eux, ni depuis lors, qui avaient nom Cochin, Eisen, Saint-Aubin, Gravelot, Fragonard, Coypel, etc., etc. Des censeurs malencontreux et bornés, trouvant que les sujets par eux traités et que les formes données à leur composition étaient trop légers, crurent devoir procéder à des destructions totales ou partielles.

Avant de leur jeter trop brutalement l'anathème, souvenons-nous de ce que nous avons pu voir de nos jours. Ce n'est point en temps de révolution, c'est en l'an 1869 qu'un puritain imbécile lança une énorme bouteille d'encre qui macula à tout jamais le groupe de *la Danse* de Carpeaux et que des fanfarons

de vertu n'eurent pas assez de mots pour l'en féciliter.

L'abbé Grégoire, qui était en lui-même le modèle de la pureté, avait bien raison de s'indigner contre l'idée de ce qu'il appelait « un tribunal révolutionnaire qui prononcerait des arrêts de mort contre des œuvres ».

Étant donné que la pudeur mal placée aboutissait à de telles destructions, il était normal que le fanatisme irréligieux et la haine des rois en commissent d'autres. Parmi ceux-ci Grégoire cite notamment le cas du « missel de « la chapelle de Capet à Versailles, qui allait être livré « pour faire des gargousses, lorsque la Bibliothèque « Nationale s'empara de ce livre dont la matière, le « travail, les vignettes et les lettres historiées sont des « chefs-d'œuvre ».

Arrivant aux choses d'art proprement dites, il écrit :
« Je passe à des dilapidations d'un autre genre : les « antiques, les médailles, les pierres gravées, les émaux « de Petitot, les bijoux, les morceaux d'histoire natu- « relle d'un petit volume, ont été fréquemment la proie « des fripons. Lorsqu'ils ont cru devoir colorer leurs « vols, ils ont substitué des cailloux taillés, des pierres « fausses aux véritables. »

Souvent les vols étaient rendus faciles par la négligence avec laquelle les scellés étaient apposés par les agents des municipalités. L'un des principaux éléments de dilapidation résultait le plus généralement de la qualité des gens choisis comme commissaires chargés de faire un tri parmi la foule des objets et de réserver ceux qui présentaient un intérêt au point de vue de la science, de l'art ou de la curiosité.

Et il advint inévitablement ceci, poursuit Grégoire :

«... La plupart des hommes choisis pour commissaires
« sont des marchands, des fripiers, qui étant par état
« plus capables d'apprécier les objets rares présentés
« aux enchères, s'assurent des bénéfices exorbitants. »

« De toutes parts s'élèvent contre des commissaires
« les plaintes les plus amères et les plus justes. Comme
« ils ont des deniers à pomper sur les sommes produites
« par les ventes, ils évitent de mettre en réserve les
« objets précieux à l'instruction publique. »

Le résultat fut doublement désastreux. Des objets qui n'eussent pas même dû être mis en vente et eussent dû être recueillis directement par les Musées furent éparpillés chez des amateurs et, de plus, par une série de manœuvres indélicates, ils ne rapportèrent au Trésor national qu'une faible part de leur valeur effective. Parfois le Comité d'Instruction publique se trouvait trop heureux de pouvoir les racheter, fût-ce à un prix élevé. C'est ainsi que les quatre fameuses tables de bois pétrifié ayant appartenu à Marie-Antoinette, admirées pour la rareté de leur matière, pour la pureté de leur forme, le précieux et le fini de leurs bronzes et qui avaient été vendues aux enchères pour 8.000 livres, puis revendues à un marchand pour 12.200 livres, furent rachetées à celui-ci par l'État moyennant 15.000 livres.

On ne se contentait point de racheter les objets vendus à vil prix, on empêchait, autant que possible, que des objets d'art précieux sortissent de France : c'est ainsi que l'embargo fut mis à Marseille sur la galerie Choiseul qui allait passer à l'étranger. Deux Claude Lorrain et un Van Dyck furent de même saisis chez un banquier au moment où il allait les expédier en Angleterre.

Le pillage, accompli par des spéculateurs sans vergogne, n'était que le moindre des maux signalés par Grégoire. En outre de cela, et tout d'abord, il y avait les vols. Lorsqu'ils laissaient les objets intacts, le malheur n'était pas irréparable; c'est ainsi que les délicieuses statues d'*Hippomène* et d'*Atalante*, qui furent volées à Marly, ont été retrouvées par la suite. Elles sont placées aujourd'hui dans le jardin des Tuileries. Mais trop souvent, hélas! des mutilations étaient commises par des brutes et faute de savoir. Grégoire en cite une grande quantité et, notamment, la mutilation des deux merveilleuses statues de Germain Pilon, *la Prudence* et *la Justice*, qui entouraient l'horloge du Palais de Justice de Paris. Elles y ont été rétablies, le mieux possible, au milieu du xixe siècle.

Ce n'était point seulement le Comité des Arts, séant à Paris, qui s'efforçait de préserver de la destruction les trésors du Beau communs à tous, utiles à l'éducation de tous, c'étaient, avec le concours des municipalités éclairées, des groupes d'hommes instruits. Il s'en était formé sur tout le territoire français. Ces citoyens, bien intentionnés, arrivaient souvent trop tard pour sauver ce qui méritait de l'être, mais souvent aussi, armés de la loi d'avril 1793, ils arrêtaient le mal en temps utile. Leur tâche était parfois plus difficile et plus délicate qu'on ne pense. Bien des gens prétextaient le service national pour se faire livrer des objets qu'ils convoitaient. Grégoire cite un individu qui allait vraiment trop loin dans ses audacieuses prétentions patriotiques : « A « Sedan, on est parvenu à conserver un tour en « quelques morceaux d'ivoire et d'ébène qu'un maître

« de forges voulait se faire livrer *sous prétexte de service
« national.* »

Ce qui était moins extraordinaire, et de beaucoup le plus fréquent, c'étaient les destructions qui avaient toute l'apparence de choses légitimes et que des gens, parfaitement estimables, exécutaient avec une entière bonne foi, croyant agir pour le mieux dans l'intérêt de la chose publique.

On manquait totalement des métaux nécessaires aux arts de la Guerre, y compris l'or, et c'est ainsi que les autorités de la ville de Lyon, trouvant des collections de médailles antiques en or, n'eurent pas un seul instant l'idée qu'elles appauvrissaient la Nation en les faisant fondre pour les transformer en monnaie courante. Ailleurs on brûla des étoffes et des tapisseries anciennes largement brodées de fils d'or pour en tirer quelques livres du précieux métal. Ces faits de sauvagerie révolutionnaire étaient nés de l'initiative privée. Grégoire s'efforça de les flétrir et d'en éviter le retour. Qu'a-t-il pu penser et dire quand, en plein Directoire, du fait de gens qui se qualifiaient hommes d'ordre et de modération et ne cessaient de fulminer contre les déprédations des terroristes, deux arrêtés (l'un de floréal l'autre de prairial an V), eurent ordonné que les plus vieilles tapisseries de la collection royale, que les hommes de la Terreur avaient épargnées, seraient brûlées.

Et elles le furent dans la cour même de la Manufacture nationale des Gobelins, et uniquement, cette fois encore, pour retirer de leurs cendres les parcelles d'or et d'argent qui se trouvaient mêlées à la laine et à la soie. Le tout formait seize tapisseries complètes formées de

cent quatre-vingts pièces d'une incomparable beauté.

Pour faire des canons, on fondit des cloches. Pour une immense majorité, elles ne valaient guère plus que le métal; mais, dans la masse, il s'en trouvait qui présentaient un intérêt historique ou un intérêt artistique ; or, il arriva que les directoires de départements parvinrent à en recueillir quelques-unes. Un arrêté de la Commune de Paris spécifie qu'une cloche de Saint-Germain-l'Auxerrois sera conservée comme type de « l'art campanulaire « aussi précieux par la beauté de sa forme que la beauté « du son qu'elle produit ». Les ouvrages de plomb, tels qu'on en trouvait dans les sarcophages, les antiques gouttières et les gargouilles des cathédrales, les statues très anciennes ou, presque toutes, datant de la période gothique ou antérieure à la période gothique, mille et mille objets de cuivre, provenant de ces mêmes époques, furent considérés, même par les gens de goût, comme dénués de toute valeur artistique, et l'on fut trop heureux de les utiliser pour la défense nationale. On les envoyait, le plus naturellement du monde, à l'Arsenal, et il faut voir, dans le *Journal* d'Alexandre Lenoir, combien de fois l'Arsenal, à bout de ressources, n'ayant plus de matières pour fournir l'armement, réclamait du plomb, de l'étain et du cuivre au dépôt des Petits-Augustins. Et, réciproquement, maintes fois Alexandre Lenoir, sachant que des bronzes avaient été portés à l'Arsenal pour être transformés en canons, s'enquérait de leur mérite, les réclamait et sans difficulté obtenait de Chaumette d'en prendre possession, à charge seulement de les remplacer par le même poids d'un métal équivalent.

Ni Chaumette, ni Alexandre Lenoir ne détruisaient ou ne laissaient détruire sciemment des objets qui eussent été dignes de survivre. Chaumette n'avait lieu de s'en occuper que très incidemment.

Alexandre Lenoir, qui à cette époque était encore fort jeune (il avait environ une trentaine d'années), n'était pas encore un savant; il avait plus de flair que de goût et son instinct des belles choses était son guide principal; aussi ne saurait-on lui reprocher de n'avoir point compris telles ou telles beautés incompréhensibles pour ses contemporains. Il lui était difficile, en tous cas, de s'y reconnaître parmi la masse d'objets qui lui parvenait, recueillis qu'ils étaient dans les domaines royaux ou dans les riches collections d'émigrés, ou, enfin, dans les communautés religieuses évacuées ou dans diverses églises. Il y avait dans tout cela beaucoup de bon, et surtout beaucoup de médiocre. Un grand nombre d'objets n'avaient de valeur autre que la valeur de leur matière brute. Comme le choix n'était, dans tout ceci, qu'affaire d'appréciation personnelle, subordonnée aux influences du savoir et aussi aux incitations, aux admirations et aux dédains à la mode, on comprend sans peine comment maintes choses ont sombré dans la tempête qu'il eût été souhaitable de voir lui survivre. Par contre, d'ailleurs, beaucoup ont été épargnées qui furent abandonnées par la suite ou mises au rebut.

On ne voit point que, à l'époque où Lenoir a opéré, les objets de basse matière, tels que le plomb, l'étain, le bois, aient été tenus en haute estime. Par ailleurs, vu la pénurie du numéraire et l'impérieuse nécessité de faire face aux besoins urgents de la guerre, les objets

d'or et d'argent n'étaient conservés que lorsqu'ils étaient considérés comme de toute première beauté. Pour le reste des métaux précieux, on l'envoyait grossir le Trésor public où régnait la plus désespérante pauvreté, et cela servait à payer tout ce que l'on était contraint d'acheter hors de France et partout où le paiement en assignats était impossible.

Lenoir, que l'on ne peut point quitter lorsqu'on parle des essais de sauvetage des œuvres d'art, vivait en bénédictin dans son entrepôt des Petits-Augustins, auquel il consacrait tout son temps et tout son dévouement. Il était pauvre et la plus grande partie de ses faibles émoluments — trois mille livres par an — était par lui employée en achats d'objets d'art. Il avait pour auxiliaire dévoué un marbrier, sans aucune fortune non plus, du nom de Claude Sellier, qui se chargeait, gratuitement, du transport des choses lourdes et qui, de ses deniers, achetait, un peu partout où il en pouvait rencontrer, des sculptures en marbre ou en pierre ; il les payait d'après leur poids, et les repassait à Lenoir qui, de son côté, non moins dénué d'argent, était obligé d'enlever ses propres tapis, les tentures de son mobilier et jusqu'à ses couvertures de laine, pour garantir les statues pendant leur transport. Comme le dépôt des Petits-Augustins était très grand et tout à fait glacial, on prenait ce qu'on pouvait pour le chauffer ; on faisait de même pour chauffer également le logis personnel de Lenoir attenant au dépôt, et c'est ainsi que des objets en bois sculpté, que nous serions probablement très fiers de posséder, furent mis en cendres sur la demande d'Alexandre Lenoir lui-même. Ceci était chose courante, et nul n'y

voyait rien que de tout naturel et de tout simple, ainsi qu'en témoigne, entre tant d'autres pièces, la lettre du 22 nivôse an III, signée Clément de Ris, par laquelle le Comité de l'Instruction publique de la Convention autorisait Alexandre Lenoir à utiliser pour le chauffage de son dépôt, savoir : « trois anges venant de Sainte-Opportune, trois grands saints pris aux Carmélites, trois figures de religieuses et autres prises à la Charité ».

L'entrepôt des Petits-Augustins n'était pas, du reste, un musée ; il n'était qu'un lieu de passage pour les objets livrés à l'État ; il était, de plus, non seulement un dépôt public, mais encore une salle de vente aux enchères au profit de l'État. Il advint même maintes fois que l'État, n'ayant pas d'argent, offrait à ses fournisseurs des matières tirées du dépôt des Petits-Augustins et que l'État lui-même, en certain cas, y prélevait des pierres ou des marbres destinés à ses propres travaux. Ces prélèvements étaient faits au nom de l'État sur l'ordre du beau-frère de David, Hubert, architecte général des travaux publics. Lenoir, alors, donnait les matériaux qui lui semblaient les moins intéressants. Il choisissait, le plus souvent, des pierres tombales ou des plaques funéraires ou autres, portant des inscriptions ; et, certainement, aujourd'hui la science historique demeure incomplète sur bien des points, faute des renseignements qu'avec ses nouvelles méthodes de travail, elle aurait pu trouver sur ces pierres. Par ailleurs, les ornements dont étaient revêtus une partie de ces pierres, — et particulièrement les ornements gothiques, — ont ainsi disparu, et, avec eux, d'utiles enseignements pour nos écoles d'art décoratif.

La destruction d'objets d'art, précieux par leur beauté en même temps que par la valeur intrinsèque du métal, date des premiers jours de la Révolution, et l'exemple en était venu du roi lui-même. En effet, lorsque, en 1789, l'Assemblée nationale eut reçu une série de dons patriotiques, parmi lesquels figuraient des objets d'art et, entre autres, des monnaies anciennes et rares, le roi, le 21 septembre 1789, c'est-à-dire juste dans la quinzaine qui suivit l'offrande des femmes d'artistes, qui, les premières, avaient apporté leurs bijoux pour venir en aide à la Nation, le roi, dis-je, annonçait à l'Assemblée nationale qu'il venait d'envoyer à la Monnaie sa propre argenterie, c'est-à-dire l'argenterie de la Couronne. Un député se leva alors et fit une motion, par laquelle l'Assemblée : « suppliait respectueusement le Roi » de renoncer à un tel sacrifice, qui amènerait la destruction d'une masse d'objets d'orfèvrerie : « formant un ensemble
« impossible à reconstituer jamais, capable de fournir à
« l'art de l'orfèvre et à celui du ciseleur des enseignements
« qui, eux disparus, leur manqueraient à tout jamais ».
La motion fut d'abord mal accueillie par l'Assemblée, chez qui le respect de la volonté royale remplaçait encore, le plus souvent, le respect de la chose publique, mais, en fin de compte, elle vota la motion. Elle eut tort, car on a toujours tort quand on prend, en pareille matière, une décision inutile. Et celle-ci le fut pleinement, puisque le roi ne changea rien aux ordres qu'il avait donnés tout d'abord. Et l'argenterie de la Couronne fut fondue. Par surcroît, aussitôt après le vote de la motion, la reine Marie-Antoinette fit envoyer un complément de 600.000 francs d'argenterie destinée à être, à son tour,

jetée au creuset comme celle qu'y venait d'envoyer son auguste époux.

L'exemple ne fut point perdu, et, à la même date du 21 septembre, l'Assemblée nationale recevait la notification suivante :

« Les dames de Versailles envoient toute l'argenterie qu'elles ont chez elles. » Et l'Assemblée nationale reçut leur don. Il est impossible de deviner quel trésor de l'art de l'orfèvre, les fourneaux de la Monnaie ont dévoré en cette circonstance; mais il reste certain que, parmi les vieilles argenteries des antiques familles versaillaises, il ne pouvait point ne pas exister des objets du plus haut intérêt artistique et historique. La somme provenant de la vente de l'argenterie des dames de Versailles revint au Trésor. De celle qui résulta de la fonte de l'argenterie de la Couronne, le Trésor ne vit jamais rien. Elle entra tout entière dans la cassette particulière du roi et dans la cassette privée de la reine.

L'anéantissement de l'argenterie royale, en 1789, ne saurait nous consoler des destructions qui suivirent et, notamment, de celle des nombreux objets provenant des églises et qui furent livrés à la Convention en 1794 par des prêtres et des évêques.

Un malheur n'annulle pas un autre malheur.

D'autres destructions non moins graves et d'un caractère plus brutal ne firent pas défaut par la suite. Des édifices entiers furent jetés à ras de terre pour parer à des nécessités urgentes et notamment pour en extraire du salpêtre.

En temps normal, ce serait évidemment le dernier mot de la vulgaire bêtise, d'abattre de vieux monuments

pour en récolter le salpêtre, et cependant, si nous nous plaçons dans la situation qui existait en 1793-1794, rien ne nous paraît plus légitime. A cette heure tragique, le salpêtre était chose de toute première nécessité. Il fallait, coûte que coûte, fournir de la poudre aux armées qui repoussaient l'invasion étrangère, et c'est ainsi que des bâtiments anciens se trouvèrent démantelés, sans autre respect de leur valeur artistique, dont ceux qui les détruisaient n'avaient aucune notion.

Dans la détresse où se trouvait la chose publique, il fallait, toute autre préoccupation, toute autre pensée, mise à part, alimenter les salpêtreries et les poudreries. L'ignorance fut cause de bien des méfaits de toute nature, mais on ne saurait assez admirer les efforts accomplis par les Directoires départementaux, — institution qui tient à la fois, dans une assez large mesure, de nos conseils généraux et de nos conseils de préfectures actuels — pour enrayer les actes de vandalisme commis contre les édifices. Et encore, si l'on s'en était tenu à la recherche du salpêtre, leur tâche eût été infiniment moins pénible ; mais, ayant commencé à abattre pour chercher du salpêtre, les patriotes dévoués, mais dénués de toute instruction, en arrivèrent rapidement à prendre, dans les édifices ci-devant royaux ou seigneuriaux, sans distinction d'aucune sorte, des matériaux de toutes natures, tantôt pour les utiliser, tantôt pour assouvir sur ces objets les rancunes accumulées contre les castes, qui jusqu'alors les avaient possédés. Dans ce dernier cas, les manifestations populaires prenaient le caractère le plus stupide et le plus odieux. C'est ainsi que l'admirable cerf du château d'Anet par Benvenuto

Cellini, qui figure actuellement au Musée de la Renaissance au Louvre, fut mis à mal par des gens qui, en 1793, ne lui attribuant aucune valeur, même marchande, voulaient le détruire, sous prétexte que les droits féodaux étaient abolis et que, par conséquent, la chasse, le plus honni de tous les droits féodaux, devait disparaître. Un cerf, même en bronze, paraît-il, représentait pour ces cerveaux obtus une survivance du droit de chasse et devait, par conséquent, être anéanti. Les paysans tourangeaux s'appuyaient, pour ainsi raisonner, sur la loi qui ordonnait la destruction des signes de la féodalité, et il fallut, selon l'expression de Grégoire, « leur prouver » que « les cerfs de bronze n'étaient pas compris dans la loi ».

Ces mêmes paysans étaient lamentablement ignorants. — Partout où l'on instruit ce procès de vandalisme, c'est toujours l'ignorance qui est le principal auteur du crime, et les champions de l'ignorance sont toujours les véritables criminels. — Ces mêmes paysans, dis-je, n'avaient pas même la notion de la valeur des choses qu'ils auraient dû le mieux comprendre. Pour eux, il devait exister, sûrement, des plantes nobles et des plantes roturières et ils le croyaient si bien, eux, qui pourtant, passaient leur vie dans les bois et dans les champs, qu'ils trouvèrent tout à fait normal de mettre les scellés sur des serres chaudes et de s'attaquer à de pauvres cactus et à de pauvres fleurs, qui n'avaient, personnellement, rien de bien aristocratique ni de bien féodal. L'autorité départementale arriva heureusement à temps pour délivrer des arbustes précieux, dont l'un ou l'autre verdit peut-être encore dans les serres du Jardin des

Plantes, où, par ordre de la Convention, tous furent transportés. Autre exemple : dans le département de l'Indre avait eu lieu une vente en un lot de cent vingt-quatre superbes orangers, dont quelques-uns étaient haut de dix-huit pieds ; ils avaient été adjugés à des prix variant entre six livres et dix-huit livres, y compris les caisses, pour la plupart bardées de fer et valant à elles seules plus que le prix de l'adjudication totale. Et savez-vous quelle raison, entre autres, les gens donnaient pour expliquer l'avilissement de la valeur de semblables objets? Les procès-verbaux du sauvetage opéré par les autorités départementales de l'Indre, nous ont transmis la réponse faite par les paysans aux membres du Directoire qui eurent la bonne chance de sauver la vie à ces cent vingt-quatre orangers arborescents et, par conséquent, d'une extrême rareté pour l'époque. Les gens qui les voulaient anéantir n'avaient aucune idée ni de lucre ni de spéculation ; ils politiquaient à leur façon, ils disaient tout simplement ceci : « *Les républicains ont besoin de pommes et non d'oranges.* » Pour eux, l'orange était une aristocrate, et la pomme était un fruit démocratique. Il y avait dans cette niaiserie une part de vrai qui explique l'idée simpliste de ses auteurs, au temps où, à peu près seuls, les grands mangeaient des oranges.

En feuilletant les archives, on peut multiplier à l'infini les anecdotes de même calibre, et, plus on les étudiera, et plus souvent on rencontrera, pour faire face à l'œuvre de destruction, les arrêtés, les décrets, les ordonnances de toutes sortes issus du pouvoir public en vue de sauvegarder les trésors d'art de la nation.

Le premier des actes importants destinés à préserver

les trésors d'art de la France a pour auteur une Commission dite « Commission d'aliénation des biens du clergé » au profit de l'État, instituée en octobre 1790, par l'Assemblée nationale, et présidée par le duc de la Rochefoucauld. Les directoires des départements et la Commune de Paris étaient tenus d'envoyer à cette Commission l'inventaire des objets qu'elle tenait pour susceptibles d'être vendus. A Paris, notamment, où ces objets étaient en grande abondance, il fut créé une Commission de savants et d'artistes, chargée d'opérer les études et les recherches nécessaires en l'espèce. En décembre de la même année 1790, les deux Comités fusionnèrent et constituèrent la Commission des Monuments, composée de vingt-trois membres et qui fonctionna jusqu'au 10 août 1792. Le lendemain même de l'envahissement et de la prise de force des Tuileries, l'Assemblée législative, par décision du 11 août, forma une Commission de huit membres, dont quatre nommés par elle et quatre nommés par la Commune de Paris qui, adjointe à la Commission des Monuments, eut charge de prendre possession du mobilier de la Couronne, y compris, bien entendu, les œuvres d'art faisant partie du Cabinet du Roi, et d'en dresser l'inventaire. Parmi les fonctions dont était investie la Commission, figurait le triage des objets d'art provenant des demeures royales et des édifices nationaux reconnus dignes d'être conservés.

A la date du 15 décembre 1790, il avait été publié un fascicule contenant des instructions relatives à la conservation des monuments, chartes, sceaux, livres, etc., etc., tant anciens que modernes, provenant du mobilier des maisons ecclésiastiques et faisant partie des biens natio-

naux. Cet opuscule fut adressé à toutes les communes et, comme cela ne semblait point suffisant pour éviter les désordres et les méprises, le Comité d'Administration ecclésiastique et celui d'Aliénation des biens nationaux se réunirent pour formuler les instructions spéciales d'abord (15 mai) relativement aux catalogues des bibliothèques, et ensuite plus précises (1ᵉʳ juillet) «*pour la manière de faire les états et notices des monuments de peinture, sculpture, gravure, dessins*, etc., provenant du mobilier des maisons ecclésiastiques supprimées». Les deux Comités réunis insistaient pour que les états ainsi dressés lui fussent envoyés dans le plus court délai possible. Si bons que fussent tant d'avis et de conseils, ils ne pouvaient suppléer à l'ignorance d'un trop grand nombre de personnes, préposées à des travaux toujours très délicats, et moins encore pouvaient-ils refréner l'ardeur révolutionnaire mal comprise et mal placée, qui inspirait, contre des choses dignes de subsister, des colères — justes ou injustes — applicables aux hommes ou à des idées d'où dérivaient ces choses.

En octobre 1791, dans un mémoire, lu à une société pour l'examen des monuments publics, l'archéologue très distingué, et particulièrement intéressant, Puthod de Maison-Rouge, trace un tableau assez vif, de l'état de confusion qui régnait même à Paris, « centre de l'érudition et des lumières » dans les travaux d'inventaires des comités de classement et de choix des monuments : « Très « peu d'indications et jamais de suffisantes dans ce « qu'elles sont ; le compte des marbres et pas un mot des « choses intéressantes qui s'y trouvent ; de minutieux « détails et rien de ce qui annonce la grandeur des objets.

« Quelquefois on prend de la pierre pour du bois, de la
« terre cuite pour du marbre, des caractères incrustés
« de plomb pour des lettres ordinaires, le style lapidaire
« pour des vers, un français écrit en gothique pour du
« latin. » Puthod de Maison-Rouge reconnaît, du reste,
les difficultés d'exécution d'un tel travail, quand surtout
il est confié à de simples commis des administrations
communales ou départementales, alors que le concours
d'érudits y suffirait à peine; il estime alors qu'il y aurait
même à solliciter le concours des savants dont la plupart
travailleraient pour le seul amour de la science.

Mais tant de soins n'apportèrent point les résultats
qu'on eût pu en espérer, aussi voit-on que la Convention, en un décret daté du 18 octobre 1793, contresigné
par Monge et par Garat, forma la Commission chargée
de la conservation des Monuments des Arts et des
Sciences. Réunissant les Commissions déjà formées par
la Constituante et par la Législative, il porta à trente-
trois le nombre des commissaires. Parmi les noms de ces
commissaires, on relève entre autres ceux de Boizot, de
Dufourny, de Mercier, de Moreau (le jeune), de Pajou,
de Regnault et ceux des conventionnels Barrère, Guyton
de Morveau et Dussaulx. Les fonctions de commissaires étaient gratuites ; on se réunissait au Louvre,
dans le local destiné à contenir le Musée. La Commission avait à se concerter avec le Comité des Finances,
chargé de l'aliénation des biens nationaux et des biens
des émigrés, afin de faire part à la Convention de la distraction des objets d'art ou des trésors scientifiques
qu'elle jugerait dignes d'être réservés aux musées.
Cela même était encore loin de ne donner lieu à aucune

critique car, bientôt, la Convention eut lieu d'entendre et d'approuver un rapport (18 décembre 1793) aux conclusions sévères, où Mathieu de Mirampal proposa la suppression de la Commission des Monuments, l'accusant d'avoir dilapidé les fonds à l'achat ou à la conservation d'objets peu précieux et d'avoir mis dans l'exercice de sa fonction, une négligence coupable. La suppression de la Commission des Monuments fut donc décrétée et la Commission temporaire des Arts, qui fonctionnait à côté de la Commission des Monuments, la remplaça complètement. Plusieurs membres de celle-ci furent d'ailleurs adjoints aux membres de celle-là.

Les tâtonnements, comme on le voit, furent nombreux et la recherche du meilleur résultat possible fut passionnément poursuivie par la Convention, à partir du moment où, par suite de la chute de la Royauté, elle prit, au nom de la Nation, possession des biens de la Couronne. Dès le 11 août 1790, une Commission avait été chargée de dresser l'inventaire du mobilier de la Couronne et de placer en lieu sûr les tableaux, les statues, les meubles d'art, qui en faisaient partie. Deux jours plus tard, les locaux du Louvre étaient mis, par décret, à la disposition de cette Commission, et des artistes ; de plus, des experts étaient, dès le 14, adjoints aux commissaires. Du même jour, un décret ordonnait la transformation en canons de tous les monuments de bronze élevés à Paris, « élevés à la tyrannie », mais il ordonnait en même temps que la Commission veillât à la sûreté de ceux de ces objets qui auraient, à son avis, une valeur artistique appréciable. Ce décret fut bientôt renforcé par un décret nouveau (16 septembre) et, de

plus, à la demande de la municipalité de Versailles, les tableaux et autres objets d'art contenus dans le palais de Louis XIV furent transportés à Paris, pour y former le premier noyau du Muséum national et pour être joints à la collection, en cours de formation au Louvre. Sur la demande de cette même municipalité versaillaise, les statues, les vases et autres objets d'art, placés dans les jardins et dans le parc, y furent laissés.

Le décret de l'Assemblée relatif à la fonte des bronzes qui — dit le décret — « convertis en canon serviront « utilement à la défense de la patrie », a été maintes fois malencontreusement interprété par les citoyens qui avaient à en faire l'application et, volontairement ou involontairement, ceux qui ont eu l'occasion d'en parler en ont maintes fois entièrement dénaturé le sens. Ils ont répété que c'était là un décret de vandales. Tout au contraire, ce décret dit, dès son article 1er, que les objets seront enlevés par les soins des représentants des communes *qui veilleront à leur conservation provisoire ;* l'article 2 édicte que la Commission des Armes, ainsi que celle des Monuments, seront chargées de s'assurer de cette surveillance. Celle des Monuments était investie par l'article 4 du devoir : « *de veiller à la conservation des* « *objets qui peuvent intéresser essentiellement les arts* et « d'en présenter la liste au Corps législatif pour être « statué par qui il appartiendra. »

La Commission des Armes avait, de son côté, mission d'élaborer un projet du meilleur emploi possible des matériaux provenant d'objets considérés comme sans autre valeur précieuse que celle de leur métal. Chaque jour l'Assemblée législative avait cherché à consolider

son œuvre de préservation des œuvres d'art. Son sentiment est nettement spécifié dans les considérants de son décret du 16 septembre 1791. Là, on peut voir qu'elle n'entend point exercer sur les œuvres de valeur des représailles contre les idées qu'elles symbolisent et représentent :

« L'Assemblée, dit l'en-tête du décret, considérant qu'en livrant à la destruction les monuments propres à rappeler le souvenir du despotisme, *il importe de préserver et de conserver honorablement des chefs-d'œuvre des arts* si dignes d'occuper les loisirs d'un peuple libre, décrète :

« ARTICLE PREMIER. — Il sera procédé sans délai, par la Commission des Monuments, au triage des statues, vases et autres monuments placés dans les maisons ci-devant dites royales et édifices nationaux qui méritent d'être conservés pour l'instruction et la gloire des Arts.

« ART. 2. — Du moment où ce triage aura été fait, les administrations feront enlever les plombs, cuivres et bronzes *jugés inutiles*, les feront transporter dans les ateliers nationaux... »

Et, comme cela ne suffit point encore, le même jour est proposé et décrété la réunion des diverses Commissions chargées « de conserver aux beaux-arts et à l'ins-« truction publique les chefs-d'œuvre épars sur la surface « de l'empire... ». Le même décret, en outre, décide que les membres de ces Commissions seront logés au Louvre. Le Ministre de l'Intérieur est, du même coup, autorisé à puiser dans les fonds destinés annuellement aux Arts, toute somme qu'il jugera nécessaire pour mener à bonne fin l'œuvre confiée aux Commissions chargées de la

recherche des œuvres dignes d'être recueillies par l'État.

II

Ayant ainsi décidé par un décret du 19 septembre 1792, la Législative termine sa carrière en ordonnant la réunion, dans le palais du Louvre, des tableaux et autres monuments précieux relatifs aux beaux-arts, placés dans les maisons royales et dans les édifices nationaux.

Cela ne signifiait point, d'ailleurs, que tous les objets d'art seraient envoyés à Paris et demeureraient au Louvre. Loin de là. Il était bien entendu que, en même temps que serait fondé à Paris un grand Musée national, on se garderait soigneusement de déposséder les autres villes de France de leur droit de créer à leur tour des Musées.

Pas plus en province qu'à Paris il n'existait des Musées ouverts au public. Quelques villes seulement possédaient de rares objets d'art, logés dans les édifices communaux; là ils fournirent, lors de la Révolution, les premiers éléments des collections municipales. Lorsque les Directoires des départements eurent reçu mission de sauver de la destruction et de recueillir les objets d'art provenant des églises, monastères, maisons d'émigrés, les Musées se trouvèrent fondés et placés sur leur territoire, les municipalités estimèrent que leur devoir était d'en faire profiter le public. Une grande partie des objets précieux ainsi placés sous la sauvegarde des Directoires départementaux durant la période révolutionnaire fut, par la suite, rendue à leurs anciens pro-

priétaires et, pour la plupart, les objets d'art anciens existant actuellement dans les églises ont été de la sorte sauvés de l'éparpillement chez des particuliers. Il est resté, néanmoins, dans les Musées ceux qui provenaient de propriétaires disparus ou insouciants et des communautés supprimées. Il est donc inexact, et par conséquent injuste, de dire que le Gouvernement révolutionnaire ait dépouillé les églises de tous leurs tableaux ou de leurs statues précieuses. Quant aux « ornements, ustensiles et effets nécessaires au culte », comme dit le décret du 14 septembre 1792, ils ont une attribution spéciale : « Les uns, dit-il, sont destinés à être « envoyés à la Monnaie, les autres à être détruits ou « vendus à *l'exception de ceux qui devront passer aux* « *églises conservées ou nouvellement établies confor-* « *mément au décret du* 6-13 *mai* 1791. »

Vers l'an XI, une sorte de loi des restitutions permit de remettre aux églises les objets sur lesquels elles établirent leur droit effectif de propriété.

Les efforts et les précautions prises par les pouvoirs publics ne pouvaient cependant faire que les ignorants pussent deviner la valeur de choses dont ils n'avaient aucune notion ni, moins encore, que des interprétations malencontreuses du sentiment révolutionnaire, enfantines et par conséquent féroces, n'amenâssent des pratiques désastreuses. Les hommes qui avaient charge de la chose publique s'employaient de leur mieux à parer aux pires accidents. Grâce à leurs efforts on parvenait, dans une certaine mesure, à arrêter le mal, à calmer les excès de zèle de gens, dont les intentions étaient plus bêtes que méchantes, et à enrayer les entreprises des

citoyens moins bien intentionnés, qui spéculaient ou volaient, sous le couvert d'un civisme ou d'un patriotisme contestables. Il est intéressant de recueillir le texte de cette *Notice* intitulée :

SUR LA NÉCESSITÉ DE CONSERVER ET DE PROTÉGER LES MONUMENTS DES ARTS

« Pendant que des personnes recommandables par
« leur civisme et par leur instruction, choisies par les
« districts de concert avec les sociétés populaires sont
« occupées du recensement et de la conservation des
« objets qui doivent servir à l'enseignement, il ne faut
« pas que des citoyens tout à fait étrangers à l'étude des
« arts se permettent de renverser les monuments, dont
« ils ne connaissent ni la valeur ni des motifs, sous le
« prétexte qu'ils croient y voir les emblèmes de supers-
« tition, de despotisme ou de féodalité. Lorsque le
« peuple, armé de sa massue, vengeur de ses propres
« injures, et défenseur de ses propres droits, a rompu
« sa chaîne et terrassé ses oppresseurs, plein, alors,
« d'un juste courroux, il a pu tout frapper ; mais au-
« jourd'hui, qu'il a remis le soin de sa fortune et de ses
« vengeances à des législateurs, à des magistrats
« auxquels il se confie, aujourd'hui, que des citoyens
« éclairés ont été nommés par lui juges et conservateurs
« des chefs-d'œuvre des arts, qui sont en son pouvoir,
« ne lui suffit-il pas de surveiller leur conduite, et ne
« doit-il pas, au moins, les entendre toujours, avant
« de se déterminer. Ces maisons, ces palais, qu'il regarde
« encore avec les yeux de l'indignation, ne sont plus à
« ses ennemis ; ils sont à lui. Ces décorations contre les-

« quelles des mains égarées se soulèvent, ce sont de
« simples feuilles d'acanthe ou de lierre; ce sont des
« masques¹, des chimères antiques². Ce sont des lions
« égyptiens³, ce sont des groupes d'enfants, que l'on
« menace et que l'on détruit. Tu crois rencontrer l'effigie
« d'un roi : ici c'est la statue de Linneus, de cet immortel
« ami de la nature⁴; là, c'est le dieu des bergers; plus
« loin, c'est une tête de Minerve⁵ que tu mutiles. Le
« trident de Neptune, le caducée de Mercure, le thyrse
« de Bacchus⁶ te semblent être autant de sceptres, et tu
« les brises ! Dans ce bosquet, ce ne sont point des
« tyrans rassemblés que tu vois ; ce sont des dieux
« champêtres et bienfaisants, dont tu réduis les statues en
« poussière⁷. Ailleurs, l'ignorance, la cupidité sacrifient
« les chefs-d'œuvre du Titien⁸ et de Léonard de Vinci⁹.
« Le fanatisme est chassé de nos temples, et l'histoire
« consacrera cette époque mémorable dans les fastes

« 1, 2, 3. A Auteuil, près de Paris, on a pris ces simples déco-
« rations pour des signes de féodalité, et le propriétaire a été obligé
« de présenter une pétition à la Convention nationale pour en
« empêcher la démolition ; la Commission des Arts y a envoyé des
« commissaires, qui en ont fait un rapport.
« 4. Au Jardin des Plantes, on a mutilé le buste de Linneus, que
« l'on a pris pour celui d'un de nos tyrans.
« 5. On voit une tête de Minerve parmi les décorations qui ont
« été si fortement menacées à Auteuil.
« 6. Au ci-devant château de Praslin, près de Melun, on a mutilé
« une belle statue de Bacchus.
« 7. Dans la même maison, on a brisé de belles statues que l'on
« a cru être la représentation du Conseil de Louis XIV.
« 8. On a brûlé tous les tableaux qui ornaient le ci-devant château
« de Caumartin. Parmi ces tableaux était un Titien d'un grand prix.
« 9. A Fontainebleau, on a brûlé un tableau d'un grand prix et on
« a mutilé un fleuron en bronze, exécuté sous les yeux de Léonard
« de Vinci.
« Des chefs-d'œuvre de sculpture ont été détruits dans les parcs
« de Marly et de Brunoy.
« Des statues ont été mutilées dans le jardin même des Tuileries.

« de la philosophie. Mais comment a-t-on souffert que
« des malveillants aient mutilé des ouvrages d'un grand
« prix¹ qui leur servaient d'ornement?

« Lorsque les Romains eurent soumis la Grèce, ils
« enlevèrent avec les plus grandes précautions les statues
« de ses dieux, et les riches dépouilles de Rome furent
« souvent respectées par ses conquérants barbares.
« Citoyens, amis et frères, vous tous qu'un zèle aveugle
« a conduits, apprenez donc à vous défier de ces vils
« suppôts des rois coalisés, de ces implacables ennemis
« de votre gloire, qui vous donnent l'exemple de la des-
« truction et des désordres. Lorsqu'ils déposent le
« masque du patriotisme sous lequel ils s'offrent à vous,
« on les entend s'applaudir de leurs succès ; on les
« entend vous reprocher leurs crimes ; et, leur joie
« féroce, à la vue des monuments qu'ils ont fait tomber
« sous vos coups, montre assez avec quel mépris vous
« devez repousser leurs conseils, avec quelle énergie
« vous devez punir leur audace.

« Et toi, peuple français, peuple protecteur de tout ce
« qui est utile et bon, déclare-toi l'ennemi de tous les
« ennemis des lettres. Couvre surtout les arts de ta
« puissante égide, et sois le conservateur de leurs
« travaux, afin que tu puisses dire un jour comme
« Démétrius Poliorcète : « J'ai fait la guerre aux tyrans,
« mais les arts, les sciences et les lettres n'ont jamais
« en vain réclamé mon appui. »

« 1. On a brisé, dans la ci-devant église de Saint-Nicolas-du-
« Chardonnet, le beau Christ, la Vierge et le saint Jean, sculptés en
« bois par Ponthier, sur le dessin de Lebrun, et on a détruit le
« beau saint Jérôme de l'église de Saint-Pierre-aux-Bœufs, par
« Lagarde. »

III

Les ignorants, qui accomplissaient ces actes stupides et sauvages, n'avaient que trop le droit d'invoquer l'excuse d'un exemple venu de l'Assemblée Constituante elle-même, et voici dans quelles circonstances.

Le 19 juin 1790, elle avait admis à sa barre une députation composée d'étrangers, Anglais, Prussiens, Siciliens, et autres délégués de tous les peuples, y compris, disent les journaux du temps des « Avignonais et des Chaldéens ». Le fameux baron prussien Anacharsis Cloots, qui conduisait ce groupe, parla en son nom, puis un Turc s'efforça de prononcer un discours, tout en s'excusant de son ignorance de la langue française.

Ces étrangers venaient demander l'autorisation de figurer dans le cortège des Fêtes de la Fédération, comme un témoignage vivant des sympathies de leurs compatriotes. Il leur fut fait l'accueil le plus chaleureux.

Pour surenchérir sur l'enthousiasme de l'Assemblée, Alexandre de Lameth présenta une motion d'après laquelle il réclamait l'enlèvement, avant le 14 juillet, des quatre figures enchaînées représentant les provinces : « dont les députés ont toujours été comptés comme les « plus fermes appuis des droits de la Nation », c'est-à-dire « les quatre figures enchaînées qui sont au bas de la « statue de Louis XIV à la place des Victoires », œuvres maîtresses de Desjardins.

Les purs royalistes s'élevèrent contre cette proposi-

tion, elle fut d'abord abandonnée, mais, en fin de séance, Alexandre de Lameth la reprit et l'aggrava, en demandant la destruction de « tous les emblèmes de la servitude », parmi lesquels les quatre groupes se trouvaient fatalement compris.

Le marquis de Foucault fit voir les dangers d'un tel précédent, Prieur consentit à l'enlèvement des groupes, mais réclama le remplacement des attributs guerriers par des symboles voués à la gloire des Arts qui avaient honoré le règne de Louis XIV. Bouchotte demanda que les statues, fussent précieusement recueillies. Mais, en fin de compte, l'Assemblée vota en principe les destructions demandées.

Bientôt l'Assemblée Constituante trouva devant elle, et soutenue avec la plus grande autorité, la courageuse résistance des artistes. À la séance du 28 juin, il lui fut donné lecture d'une adresse « des représentants des Beaux-Arts » qui ayant, disait l'adresse : « tremblé pour les chefs-d'œuvre de l'Art, sortis de la main de Desjardins », proposaient un moyen de conserver les quatre statues, tout en faisant aux peuples qu'elles représentent la juste réparation que l'Assemblée leur voulait faire. Ils offraient leurs soins et leurs talents pour conserver les statues tout en enlevant les chaînes et autres « accessoires flétrissants ». En tête de l'adresse étaient les signatures de David, Restout, Jullien.

Le Président leur répondit que la « Liberté prêterait « aux Beaux-Arts une nouvelle flamme, réchaufferait « leurs talents » et que « le siècle de la Grande Nation » ne le céderait en rien au « siècle du Grand Roi ». C'était là de l'eau bénite de Cour et de la plus mauvaise. Le

décret de destruction, qui comptait Lafayette parmi ses partisans, s'y trouvait confirmé. Il fut maintenu tel qu'il avait été rédigé et voté les 20 et 23 juin. Il ne restait donc plus qu'à le mettre à exécution.

Alors parut, dans les journaux, une lettre ouverte signée par Caffieri, datée du 27 juin 1790, dans laquelle il expliquait tout d'abord que le monument de la place des Victoires, formait un tout harmonique et que déposséder la statue des statues, qui ornaient sa base, était mutiler la statue elle-même, en faire un objet incomplet, la réduire au rôle de fragment, de quelque chose d'inconnu. Pour expliquer cet état de choses, Caffieri écrivait : « Celui qui détacherait quatre « chants d'*Énéide*, ne pourrait plus dire qu'il possède ce « poème ».

La lettre de Caffieri était adressée au maire de Paris, Bailly, lequel avait la charge de mettre à exécution le décret de l'Assemblée, et Caffieri s'efforçait de faire valoir les raisons qui inciteraient Bailly à mettre quelque tempérament à cette brutale exécution. Il plaidait que les figures de Desjardins ne représentaient point d'une façon positive les nations vaincues et qu'il suffisait de les étudier, une à une, pour leur attribuer un autre sens allégorique. Sa lettre très passionnée, très éloquente, prenait, par anticipation, la défense de tous les monuments que l'on pourrait penser à détruire plus tard, sous des prétextes analogues.

Il citait, enfin *le Siècle de Louis XIV*, de Voltaire, et demandait qu'on fît, selon le vœu de Voltaire, le contraire de ce qu'on proposait pour l'instant : « Achevons ce qui « est commencé depuis si longtemps ; réparons ce qui

« est dégradé; mais ne détruisons rien de ce qui est
« grand et beau. »

Si grande que fut l'autorité de Caffieri, quelque peine qu'il eût prise pour vulgariser sa lettre en la faisant paraître en brochure, et en la distribuant lui-même partout où elle pouvait porter, il ne put obtenir le maintien à leur place des statues de Desjardins. Toutefois, grâce à son concours et à celui de ses confrères, elles ne furent point fondues. Elles furent mises de côté. Plus tard, rendues à l'Art du temps de Louis XIV, elles furent logées sur les ailes de la façade principale des Invalides.

Quand, le 11 Août 1792, le peuple jeta bas le groupe allégorique, dont la principale figure était celle de Louis XIV, et lorsque les débris en furent livrés à la fonte, on ne fit qu'achever le massacre proposé par Alexandre de Lameth et ordonné par l'Assemblée Constituante.

Ce même jour, le Louis XIV équestre de Bouchardon, fondu à cire perdue, d'un seul jet, par Balthazar Keller, ainsi que les figures de Coustou et de Coysevox qui l'accompagnaient, jonchèrent le sol de la place Vendôme. De même, le Louis XV du même Bouchardon, également à cire perdue, accompagné de bas-reliefs de Pigalle situé place Louis-XV, devant l'entrée du jardin des Tuileries, subit un sort analogue.

Le lendemain 12, Wille vit de sa fenêtre la chute de « la statue à cheval de Henri IV ». « Il s'éleva, ajoute « Wille, une fumée aussi considérable que celle d'un « coup de canon. » Le Henri IV était de Dupré, et le cheval était de Jean de Bologne. Le Henri IV actuel,

œuvre de Lemot, ne suffit pas à nous consoler de la perte de l'œuvre de Jean de Bologne.

S'il était souvent vrai, comme le prétend Grégoire, qu'une large part des déprédations qui se commettaient fût l'œuvre des agents de la contre-révolution, il n'était d'autre part nullement exact que toutes vinssent de là. Cavaignac, après s'être signalé par des actes de cruauté envers les personnes, comparables à ceux par lesquels se déshonorèrent Fouché ou Tallien, ne craignait point de s'attaquer aux choses : c'est ainsi que le 10 frimaire an III, ayant ordonné de détruire « les traces du fanatisme », il fit, en conséquence, brûler en place publique à Auch, les *Vierges à miracles* et autres objets d'art. À Cahors, le conventionnel Bô rendit un arrêté, ordonnant qu'on abattît, au nom du principe d'égalité, les clochers ou autres parties des églises qui dépassaient la hauteur du toit de l'édifice principal. Mais rien ne fut abattu. Un arrêté du Directoire de Montauban donne une explication de tels actes de vandalisme qu'il commit, en se référant à l'idée de retour à la simplicité de Jésus. L'arrêté dit : *Attendu que, bon Sans-culotte, le fils de Joseph a toujours été opposé à la richesse des temples*, etc. Et, en conséquence, le Directoire de Montauban fit enlever les précieuses boiseries sculptées qui ornaient la cathédrale. Il y fut célébré d'abord le culte de la Raison, puis, bientôt après, par les mêmes gens, celui de l'Être suprême. Mais là, toutefois, l'arrêté qui ordonnait l'enlèvement de ces boiseries n'ordonnait nullement leur destruction, et celles-ci sont probablement du nombre de celles qui furent retrouvées par la suite en si grande quantité.

Cette lutte pour la conservation des œuvres d'art, et

notamment la lutte de la Convention, était de tous les instants ; les décrets succédaient aux décrets avec toute la rapidité possible, y compris ceux qui — notez bien ceci — ordonnaient de respecter jusqu'aux signes de la féodalité et de la royauté. Ils se contentaient d'interdire d'appliquer ces signes à des ouvrages nouveaux.

Voici, d'ailleurs, un décret, qualifié en son texte d'*impératif*, destiné à arrêter les abus de la destruction ; mais, tout impératif qu'il fût dans son texte, il n'en était pas moins accompagné d'explications destinées à éclairer la conscience de ceux qui étaient tenus de lui obéir. Il disait donc :

« Considérant qu'en donnant à ce décret une extension
« que la Convention n'a pas voulu lui donner, on le
« rendrait destructif des monuments des Arts, de l'His-
« toire et de l'Instruction.

« Considérant que l'industrie et le commerce de la
« France perdraient bientôt la supériorité qu'ils ont
« acquise dans plusieurs branches, sur l'industrie et le
« commerce de nos voisins, si l'on n'empêchait, dans
« cette circonstance, les écarts de l'ignorance et les
« entreprises de la cupidité et de la malveillance,
« l'Assemblée décrète ce qui suit :

« Article premier. — Il est défendu d'enlever, de
« détruire, mutiler ni altérer en aucune manière, sous
« prétexte de faire disparaître les signes de la féodalité
« ou de la royauté, dans les bibliothèques, les collections,
« cabinets, musées publics ou particuliers, non plus que
« chez les artistes ouvriers, libraires ou marchands, les
« livres, imprimés ou manuscrits, les gravures, dessins,
« tableaux, bas-reliefs, statues, médailles, vases, anti-

« quités, cartes géographiques, plans, reliefs, modèles,
« instruments et autres objets qui intéressent les Arts,
« l'Histoire et l'Instruction.

« Art. 2. — Les monuments publics transportables,
« intéressant les Arts ou l'Histoire, qui portent quelques-
« uns des signes proscrits, qu'on ne pourrait faire dis-
« paraître sans leur causer un dommage réel, seront
« transférés dans le Musée le plus voisin, pour y être
« conservés pour l'instruction nationale. »

Il n'est pas besoin de chercher loin pour montrer que cette prescription de l'art. 2 n'était point un vain discours. Comme au fronton du pavillon central de la façade est de la Cour carrée du Louvre se trouvait un tympan, portant un haut-relief allégorique d'une beauté sculpturale remarquable, où figuraient les armes de Louis XIV, placées parmi des rayons développés en auréole, les architectes firent enlever avec soin les pierres où était sculpté l'écusson royal, enchâssèrent, dans l'espace qu'ils venaient de vider, de nouvelles pierres et là, on sculpta un coq aux ailes déployées, un beau coq gaulois, un joyeux chante-clair. On lui donna pour perchoir un anneau formé du serpent symbolique qui se mord la queue. Depuis lors il se détache sur des rayons d'Aurore faits du raccord de ceux qui accompagnaient les armes de Louis XIV. Ce petit coq, venu là accidentellement, n'est pas l'une des moindres merveilles de cette Cour carrée où, depuis plus de quatre siècles, les merveilles s'accumulent. Ce petit coq, Barye eût été fier de le signer. Si l'on veut bien prendre la peine de le regarder, on constatera que, ni dans sa conception, ni dans son exécution, il ne présente rien de commun

avec les œuvres de sculpture, ni du xvii^e, ni du xviii^e siècle.

Aux artistes contemporains qui croient avoir inventé le réalisme, la vue de ce petit coq prouvera qu'ils n'ont rien inventé de nouveau. Par sa mise à cette place, il est arrivé ce fait presque comique, que la Révolution a marqué son effigie sur l'antique palais de la monarchie française et dans une formule démocratique d'Art qui lui appartient en propre.

Il serait oiseux de poursuivre mot par mot la citation des huit articles qui complètent le décret en cause ici.

Qu'il suffise d'en indiquer les principales prescriptions.

Ils ordonnaient de faire disparaître des objets ménagers courants les insignes prohibés, défendaient de placer ces insignes dans de nouvelles éditions d'ouvrages non plus que d'y réimprimer les privilèges du roi ou les dédicaces aux princes ; ils proscrivaient les fleurs de lys et les armoiries aussi bien des filigranes du papier que de tous ornements que produiraient, par la suite, les imprimeurs, les relieurs ou les artistes. Enfin, par ce même décret, le Comité d'Instruction publique et celui des Monnaies étaient chargés d'examiner les médailles et les monnaies placées dans les dépôts publics pour séparer et conserver celles qui intéressent les Arts et l'Histoire, de ce qui était sans valeur historique ou artistique et pour livrer à la fonte toutes les non-valeurs d'art ou de science.

C'était surtout des églises que provenaient les objets de la plus grande valeur intrinsèque et souvent parfois de la plus grande valeur artistique. Chaque jour, la Convention assistait à des scènes d'abjuration imitées de celle de Gobel, évêque de Paris.

Et ici, une parenthèse s'impose : c'est à tort, — les admirables travaux de M. Aulard l'ont nettement prouvé — c'est à tort qu'on a mis à la charge de Gobel les scènes ignobles auxquelles se livra la tourbe qui l'accompagnait, lorsqu'il se rendit à la Convention, uniquement, exclusivement, pour y *renoncer à ses dignités épiscopales et à sa qualité de prêtre*, et nullement pour y jouer une comédie malpropre d'abjuration.

Fermons la parenthèse.

Ce qui est totalement indiscutable, c'est l'odieuse et idiote mascarade qui faisait cortège à Gobel, et c'est aussi la contagion de son exemple. Ce qui ne l'est pas moins, c'est que des fortunes énormes, immobilisées dans le trésor des églises, se trouvèrent rendues à la circulation et mises à la disposition de la Patrie en danger.

Les objets provenant des églises étaient d'abord portés à la Convention, et voici en quels termes le rédacteur du *Moniteur* du 14 novembre 1793 (22 brumaire an II) nous donne le tableau de l'arrivée de députations apportant de tels objets à la barre de la Convention.

« Des députations sont introduites, elles annoncent
« qu'elles sont chargées par plusieurs sections de Paris
« pour (*sic*) apporter à la Convention les richesses d'un
« culte proscrit. La superbe arche de Saint-Paul, un
« grand nombre de châsses, presque d'une égale valeur,
« douze brancards portant des calices, des candélabres,
« des chapes et mille autres objets provenant des églises
« de Paris, de Saint-Paul, de Saint-Sulpice ; des caisses
« pleines de sacs d'argent, des bustes dorés, d'évêques,
« de moines, des Saint-Esprit, une longue sacoche rem-
« plie de numéraire, un caisson plein d'écus traîné par

« dix hommes et le contenu d'un chariot plein d'or et
« d'argent venu du département de la Nièvre, entrent
« dans la salle des séances de la Convention au bruit
« des applaudissements universels et des cris de : Vive
« la République ! »

« Et le *Moniteur* ajoute : « Sergent annonce que le
« Comité d'inspection et celui de la Commission des Arts
« étaient encombrés de trésors pareils.... Il demande
« que neuf membres soient adjoints à ces Comités pour
« aider à classer les objets précieux qu'ils renferment.

« La proposition de Sergent est adoptée en ces termes :

« ARTICLE PREMIER. — Il sera adjoint au Comité huit
« membres qui seront chargés de recevoir avec lui
« les matières précieuses d'or et d'argent qui seront
« déposées dans le sein de la Convention provenant des
« dépouilles de la superstition.

« ART. 2. — Ces huit membres seront chargés avec
« les commissaires-inspecteurs de remettre à la Monnaie
« ces objets, d'en dresser procès-verbal, d'assister à la
« vérification de leur poids et d'en donner décharge aux
« députés des communes.

« ART. 3. — La Commission des Monuments char-
« gera trois de ses membres de se transporter soit au
« Comité d'inspection, soit à la Monnaie, *pour distraire*
« *les objets précieux d'art qui dépendront de ces matières*
« *déposées et en dresseront procès-verbal conjointement*
« *avec les commissaires d'inspection.* »

Le même membre fait rendre le décret suivant :

« ARTICLE PREMIER. — Il sera créé une Commission
« composée de douze membres. Le Comité des Finances
« nommera deux de ces membres ; le Comité de Légis-

« lation, deux ; les Comités d'Instruction et des Monu-
« ments, chacun deux. Ces douze membres composeront
« chacun la Commission.

« Art. 2. — Cette Commission est spécialement et uni-
« quement chargée de proposer un projet de loi conser-
« vatoire, au moyen de laquelle les objets offerts à la
« Patrie, les matières d'or et d'argent et autres objets
« précieux dont la Nation se trouve et se trouverait mise
« en possession, soient fidèlement recueillis ou vendus
« ou convertis en monnaie, et que la responsabilité des
« agents employés à la manutention de ces objets ne
« soit pas illusoire. »

Ce décret n'empêcha pas ce qui était inévitable, et quand, à un an de là (brumaire an III), Cambon rendit un compte d'ensemble des opérations dont il avait cure, en tant que chargé du Trésor public, il objecta l'impossibilité d'obtenir partout des comptes réguliers, et il montrait quelle était l'illusion du public et des Commissions départementales sur la valeur des objets d'art recueillis.

D'après ses indications, on pouvait voir que le mouvement, qui amenait les municipalités à porter à la Convention l'argenterie de leurs églises et tous les objets qu'elles tenaient pour précieux, venait de cette idée, très répandue dans la masse du pays, que, toutes ces valeurs réunies, formeraient une somme de 2 ou 3 milliards, chiffre ridiculement, fantastiquement exagéré. D'après le calcul fait, en 1795, par Cambon, — et il avait qualité pour le faire, — il fallait réduire la valeur de l'argenterie des cinquante mille paroisses existantes à 25 ou 30 millions. Volontiers le populaire attribuait aux objets du

culte une valeur intrinsèque énorme et tout à fait fantaisiste ; ainsi la châsse de Sainte-Geneviève devait fournir, selon la tradition, un rendement colossal ; elle produisit, en tout, 21.000 livres.

Les apports d'objets étaient le plus généralement escortés par des députations, en tête desquelles un orateur manifestait à haute voix, devant l'Assemblée, les sentiments de ses camarades. Prétendre qu'il n'y eût point beaucoup de redites, serait prétendre l'absurde ; mais, si le fond était toujours le même, si les ornements ampoulés du discours, variaient à l'infini, tous les propos émanaient d'un même sentiment patriotique, d'une seule et même volonté d'aider à la défense nationale.

Pénétrons, si vous le voulez bien, dans la salle des séances de la Convention, au moment où diverses sections de Paris viennent d'y déposer des trésors importants et où apparaissent, à leur tour, les délégués de Saint-Denis, ou plutôt, pour conserver au récit son caractère de témoignage direct, copions-le dans le *Moniteur :*

« Une députation de la commune de Franciade (ci-
« devant Saint-Denis) est introduite. Parmi les dons
« qu'elle fait, on remarque une grande croix de vermeil,
« la tête de saint Denis et plusieurs fastes de saints,
« également de vermeil et garnis de pierres précieuses.

« Les pétitionnaires sont accueillis avec leur offrande
« par les plus vifs applaudissements.

« L'orateur s'avance et dit entre autres choses ceci :
« Citoyens représentants, nos prêtres ne sont pas ce
« qu'un vain peuple pense. Notre crédulité fait toute
« leur science. Tel est le langage que tenait autrefois
« un auteur dont les écrits ont préparé notre Révolution,

« les habitants de Franciade viennent vous prouver qu'il
« n'est étranger ni à leur esprit, ni à leur cœur. »

« Puis, montrant les objets, il poursuit :

« Vous jadis les instruments du fanatisme, saints,
« saintes, bienheureux de toute espèce, montrez-vous
« enfin patriotes ; levez-vous en masse, marchez au
« secours de la Patrie ; partez pour la Monnaie et
« puissions-nous, par votre secours, obtenir dans cette
« vie le bonheur que vous nous promettiez pour une
« autre.

« On ne pouvait mieux faire escorter les bienheureux
« que par le maire de notre commune, qui, le premier
« de tous les prêtres du district, a sacrifié à la philo-
« sophie les erreurs sacerdotales en se déprêtrisant
« et en se mariant, et par les deux cavaliers jacobins
« armés et équipés par notre Société républicaine, que
« nous vous avions annoncés dans notre adresse du
« 30 vendémiaire et que nous vous présentons en ce
« moment. »

Et apparaissent alors les deux cavaliers républicains équipés par la ville de Saint-Denis.

Des mesures étaient prises pour empêcher que ce qui était vendu le fût à vil prix.

Sur l'initiative de Sergent, la Convention, en date du 21 août 1793, rendit un décret où il était dit :

« Tous les objets d'art et de sciences, tableaux,
« estampes, dessins, bronzes, vases, porcelaines, mé-
« dailles, meubles précieux provenant des biens des émi-
« grés ou des biens nationaux ne pourront être vendus
« en des ventes particulières ; ils devront ne l'être que
« réunis et, après affichage, publication de catalogues

« dressés par les soins du Directoire des départements. »

La raison donnée par Sergent, et acceptée par la Convention, était que tel objet précieux passerait inaperçu dans une vente annoncée et rendrait, tout au contraire, au profit de l'État le maximum de sa valeur dans une vente suffisamment préparée. Et, pour enrayer les fraudes, il fut ajouté que nulle adjudication ne pourrait être faite au-dessous du prix d'estimation des experts.

La sollicitude de Sergent, qui fut le principal ouvrier du sauvetage des objets d'art et des souvenirs historiques, ne se démentait jamais. C'est ainsi qu'il rédigea et signa, de concert avec Panis, à titre d'administrateurs au département de la Police, le 30 juin 1792 — c'est-à-dire avant la chute de la royauté — une affiche par laquelle il conseillait à la population de se défier des gens qui l'invitent à faire tomber « les murs des châteaux comme « on a abattu ceux de la Bastille ». Il l'invitait à dénoncer à la police les agents provocateurs qui faisaient circuler une pétition conçue dans ce sens ; il y insista même, après la chute de la royauté.

Sergent, qui était originaire de Chartres, avait maintes fois risqué sa popularité, dans sa ville natale, pour faire face aux malheureuses gens qui parlaient de s'attaquer à la cathédrale, et il l'avait sauvée de toute atteinte. Elle n'en fut pas moins violée et détériorée gravement, et non par des ignorants et des fanatiques d'irréligion, mais par des hommes de sens rassis, agissant en pleine période de calme. Ce fut en effet en septembre 1798, que s'établit une entente avec l'architecte du département d'Eure-et-Loir, en vertu de quoi fut démoli le « jubé du Saint-Père ». Les morceaux furent

transportés au Musée des Petits-Augustins et figurent au catalogue d'Alexandre Lenoir [1].

Lorsqu'il fut investi des fonctions qui comportaient la surveillance des abords de la Convention, Sergent prit la parole (13 avril 1793) pour déclarer à l'Assemblée que des malveillants ont dégradé des objets d'art placés dans le jardin des Tuileries, et il obtint le vote d'un décret par lequel, quiconque aura détérioré les objets d'art placés dans un jardin public sera puni de deux années de détention. La Convention ordonna, en outre, sur sa demande, que des patrouilles auraient lieu dans le jardin des Tuileries et seraient chargées d'arrêter les délinquants.

Les abords du Palais National où siégeait la Convention étaient d'ailleurs singulièrement encombrés, tout au moins du côté de la cour, par une série de bâtisses de toutes sortes, en grande partie occupées par des cabarets ; l'on avait que trop souvent lieu de craindre les méfaits que pourraient commettre les ivrognes ou les gens logés en garni, qui étaient de passage dans les auberges attenant à ces cabarets. De plus, nombre de petits employés avaient profité de ce que certains appartements du Palais étaient vides, pour y établir, sans aucun droit, leur domicile. Il fallut (en novembre 1793) que les inspecteurs de la salle (dont la fonction était analogue à celle des questeurs du Sénat ou de la Chambre des députés) fissent rendre un décret d'expulsion contre cette foule d'intrus. Pour obtenir leur renvoi, ils donnaient pour raison principale les dangers d'incendie qu'ils fai-

1. Nos 965 et 441. *Catalogue*, p. 164.

saient courir aux objets précieux et aux documents placés dans l'enceinte de la Convention ou des Comités qui fonctionnaient tout autour d'elles.

Les employés qui, pour les affaires de service, furent admis à loger dans les Tuileries, ne le furent plus qu'à condition de n'avoir avec eux, ni femmes ni enfants. La fameuse question du danger d'incendie des Tuileries et du Louvre, dont on s'est préoccupé si souvent, sans la résoudre jamais, n'est pas, comme on le voit, une invention toute récente. Seulement elle avait été résolue dans une certaine limite... il y a plus de cent ans.

Depuis lors, la Convention a disparu, l'incendie de 1871 a détruit les bâtiments centraux du Palais des Tuileries; et il n'en reste plus que les deux pavillons latéraux entièrement reconstruits. Aujourd'hui le Musée touche au pavillon de Flore et, un peu partout, dans le Louvre, on retrouve des fonctionnaires logés avec leurs familles.

Il y a lieu d'admettre que les précautions prises par Sergent ne suffirent point tout d'abord pour arrêter le mal, car le décret du 13 avril avait dû être renforcé par un nouveau décret. Le 4 juillet 1793, Sergent, après avoir rappelé le décret, qui condamnait à deux ans de détention les gens qui mutileraient les objets d'art placés dans le jardin des Tuileries, constatait que les dégradations se produisaient journellement ; il demanda et obtint que la garde du jardin fût confiée, comme au temps passé, aux invalides. Robespierre jeune aurait voulu que, tout au contraire, elle le fût à la garde nationale.

Mais Sergent ne se contenta point d'empêcher les destructions, il entendit que tout ce qui méritait d'être conservé fût recueilli avec amour et avec respect. Toute la

Convention, d'accord avec lui, voulut fonder un établissement où chacun irait désormais voir tout ce que le génie humain avait pu, à toutes les époques, en tous les pays, concevoir et exécuter de plus admirable.

Dans la séance du 25 juillet 1793, Sergent proposa, avec plein succès, de préparer la galerie du Louvre pour le 10 août suivant et d'y transporter « les statues et tableaux « de Fontainebleau, du Luxembourg et autres, pro- « venant des dons faits à des courtisans et à des femmes « de Cour, d'objets appartenant à l'État ».

Et ce fut là l'origine, le début, du Musée du Louvre.

La fondation d'un tel Musée suffirait à remplir de gloire l'histoire de tout un règne. Cette gloire appartient à la Convention, elle lui appartient tout entière. Elle y a droit intégralement. Tout ce qui a été fait, à la suite de cette création, ne saurait en rien amoindrir la gloire de ses auteurs, mais, tout au contraire, la faire plus admirable encore. On ne s'en rend bien compte que lorsqu'on étudie la jeunesse des diverses institutions artistiques créées pendant la période révolutionnaire.

Le Louvre fut la plus éclatante, mais d'autres qui furent ébauchées seulement, ne méritent pas moins d'être portées à l'actif de l'époque où elles furent conçues, préparées entièrement et, plus ou moins complètement, mises à exécution.

Nous allons, si vous le voulez bien, essayer, de notre mieux, de procéder à un examen rapide de la gestation des plus importantes parmi les diverses fondations d'Art datant de la période révolutionnaire.

CHAPITRE II

LES FONDATIONS ARTISTIQUES

I. — LE MUSÉE DU LOUVRE

I

La création du Musée du Louvre appartient en propre, et cela est en dehors de toute discussion, à la Révolution française. Mais il serait tout à fait inexact de dire qu'elle n'eut aucun précédent sous l'ancien régime, comme il serait d'ailleurs absurde d'établir une confusion quelconque entre l'œuvre de la Révolution créant le Musée du Louvre et l'institution vaguement ébauchée qui existait depuis l'an 1750. A cette date, en effet, il avait été établi, dans le Palais du Luxembourg, une exposition permanente de quelques-uns des tableaux appartenant au roi ; elle était ouverte gratuitement au public, deux fois par semaine, et le local était chauffé, en hiver, aux frais de la Couronne.

Un catalogue avait été dressé par le graveur Bernard Lépicié en 1765 ; à la suite de quoi on avait tenté, mais vainement, quelques améliorations. En 1773, un projet de Musée fut mis en avant, mais l'étude ne paraît pas en avoir été suivie très sérieusement. On avait pour objectif de centraliser au Louvre le plus grand nombre d'objets possible éparpillés dans les châteaux et domaines royaux. Ce fut seulement en 1778

que ce projet prit corps un peu sérieusement. A cette date, le comte d'Angivillers fut chargé d'étudier la fondation d'un Musée contenant les tableaux du roi ; il forma un Comité, composé des intendants généraux, auxquels il adjoignait Hubert Robert, peintre, et le sculpteur Pajou ; il laissait à ce Comité le droit de faire appel au concours de quelques membres de l'Académie de Peinture. On doit admettre qu'il n'était guère actif, car, en 1785, il en était encore à étudier le mode d'éclairage de la future galerie et, alors que la cassette royale fournissait des sommes fantastiques aux fantaisies, souvent les moins nécessaires, les architectes étaient arrêtés par l'insuffisance du chiffre de 312.000 livres, prévu pour les constructions nécessaires à cet éclairage. A propos des études faites pour décider du mode d'éclairage des galeries, il se passa en 1788 un petit fait qui donne à réfléchir. Le 21 février 1788, Guillaumot, intendant des bâtiments, trouvait dans son courrier, un manuscrit anonyme, placé sous simple enveloppe, ayant pour titre *Mémoire sur une matière importante*, et qui avait les allures d'une œuvre collective ; Guillaumot dut insérer dans le *Journal de Paris* une note pour faire savoir aux auteurs de cet opuscule que la lecture de leur travail lui donnait le grand désir d'en conférer avec eux et que, leur adresse lui étant inconnue, il les invitait par la voie du journal à se présenter à lui. Et il ajoutait : « Le secret « auquel ils paraissaient tenir ne sera pas compromis ; « ils peuvent s'en reposer sur la connaissance qu'eux- « mêmes devaient avoir du caractère de la personne qui « les invite à la conférence. » La conférence eut lieu, mais n'amena rien de décisif.

Cette question d'éclairage de la grande galerie fut l'objet de toute une série de mémoires, de devis, et le sujet de débats sans fin. Au demeurant, de tâtonnement en tâtonnement, rien n'était fait lorsque la Révolution éclata. D'un autre côté, la question de fondation d'un Musée définitif, ne se trouvait nulle part résolue ; on n'avait pas même tenté d'une façon vraiment sérieuse de composer une collection publique quelconque. On signalait bien l'existence d'innombrables objets d'art et notamment de tableaux sans cadres, d'armes, de cabinets de tapisseries, de bahuts, logés au garde-meuble de Versailles, mais on hésitait à utiliser tout cela pour l'ornementation des Tuileries. Pas plus en ceci, que nulle part ailleurs, dans le même ordre d'idées on n'aboutissait à rien d'effectif, malgré les facilités que laissaient, en pareille matière, le pouvoir du roi et, en particulier, son pouvoir absolu sur les objets et sur les lieux attenants à son domaine.

Le mauvais vouloir des gens de toutes sortes, et des plus diverses, installés en parasites dans le Louvre, ne fut peut-être pas étranger à l'avortement des projets mis en avant par les intendants royaux. Chacun des habitants du Louvre pouvait craindre que les empiétements successifs du Musée aboutît à son expulsion des parties du Palais où il était lui-même domicilié, et, si jamais la fable de *la Lice et sa Compagne* fut applicable à un cas particulier, ce fut bien à celui de l'envahissement du Louvre par les artistes et par les savants. Ils avaient si bien fait qu'on pouvait se demander s'ils n'étaient point, en vérité, les maîtres légitimes, les maîtres absolus de la place. D'ailleurs, ils avaient lieu,

dans une certaine mesure, de se considérer comme tels et de se supposer de véritables droits acquis. Ils avaient, en effet, à l'appui de leurs prétentions, près de trois siècles de véritable possession d'état et, pour parler en toute vérité, cette possession d'état s'appuyait sur des lettres patentes du bon roi Henri, datées de l'an 1618, en vertu desquelles, le Béarnais avait prescrit que toute la galerie du Louvre serait mise à la disposition des artistes et des ouvriers d'art les plus célèbres, pour y loger, y exercer librement leur art et y former des apprentis « sans être inquiétés par les compagnies des « maîtres de Paris ou autres ».

Les premiers habitants du Louvre furent les peintres, les sculpteurs, les orfèvres, les divers autres ouvriers d'art qui concouraient à l'achèvement de la construction du Palais. L'état de choses créé par Henri IV a subsisté jusqu'aux premières années du XIX° siècle.

En outre, les diverses académies furent, dès leur fondation, magnifiquement logées au Louvre.

Au rez-de-chaussée de la cour carrée, côté ouest, étaient logées l'Académie française et l'Académie des Inscriptions. Elles avaient pour voisines l'Académie d'Architecture, en possession de six pièces, situées à gauche de la porte donnant aujourd'hui accès sur la rue de Rivoli. L'Académie des Sciences occupait la salle Henri II, au premier étage, ainsi que quatre autres pièces ; l'Académie de Peinture et de Sculpture, établie par le roi en 1648, occupait neuf pièces, parmi lesquelles la rotonde qui précède la galerie d'Apollon et une partie seulement de la galerie d'Apollon, divisée en ateliers affectés aux élèves-protégés du roi. Chaque

année, les travaux des élèves, concourant pour le prix de Rome, étaient exposés dans la rotonde, le jour de la Saint-Louis.

Des emplacements ayant été concédés, dans des parties inoccupées ou inachevées du Palais, aux artistes pourvus de commandes de l'État, des ateliers y furent aménagés. Les titulaires de ces ateliers s'y trouvaient d'autant mieux qu'il ne leur en coûtait rien et comme, après tout, leur présence ne causait aucun préjudice à personne, on les laissa indéfiniment là où ils étaient. Bientôt quelques-uns en vinrent à installer dans leurs ateliers quelques meubles accessoires, puis, sous prétexte d'éviter des pertes de temps, tantôt celui-ci, tantôt celui-là fit dresser un campement sommaire, et, petit à petit, s'y installa à demeure. Pour plus de décence et de commodité, le paravent qui, au début, entourait le campement fut remplacé par une cloison. A partir de ce moment, il n'y eut plus aucune raison pour que chacun n'aménageât point autour de son atelier tout un chez soi et, pour que, l'ayant, il n'y installât point sa famille. Ainsi fut fait et les choses allèrent si bien que toute la partie du Louvre située en façade, sur ce qui est, actuellement, sur la rue de Rivoli, en retour de la colonnade, fut divisée en une série de véritables appartements, occupés par des artistes de diverses sortes.

En 1789, le nombre des logements occupés était de vingt-six ; mais leurs titulaires n'étaient point uniquement des artistes.

Voici à titre de curiosité la nomenclature des artistes habitant le Louvre à la date de l'an 1789, liste qualifiée.

Liste des Illustres : — 1° le mathématicien Bossut ; —

2° Fragonard, ses trois femmes et son beau-frère, François Gérard, graveur; — 3° Mouchy, sculpteur; — 4° Sylvestre; — 5° Buache, géographe; — Regnault, peintre; — 6° Robin, horloger du roi; — 7° J.-B. Isabey; — 8° Pierre Pasquier; — 9° Pajou; — 10° Hubert Robert; — 11° Mentelle, géographe; — 12° Ménière, joaillier du roi; — 13° Mme Coster Vallayer; — 14° Carle Vernet; — 15° Lagrenée le jeune; — 16° Dejoux; — 17° Berwick et sa fille; — 18° Greuze et ses filles; — 19° Vaudoyer, architecte; — 20° Louis Lagrenée l'aîné, son beau-frère; — 21° Hue, peintre de marines; — Gounod, fourbisseur du roi.

Parmi ces *illustres*, il s'en trouve évidemment quelques-uns dont l'illustration n'a point été ratifiée par la postérité, mais on verra, ici même, que la plupart ont tenu une place importante dans l'histoire artistique ou scientifique de leur époque.

Tous les habitants du Louvre ne se faisaient point faute de transformer le Palais au gré de leurs besoins, et ils ne se gênaient point pour se « carrer à leur aise », suivant l'expression de Joseph Vernet, se félicitant en 1761 de rentrer en possession d'un logement devenu vacant. C'est même ainsi que lui-même, dans ses notes, nous apprend qu'il employa à la construction de son appartement, maçons, peintres et menuisiers pour une somme de trois mille livres, chiffre très gros à une époque où la main-d'œuvre était infiniment moins coûteuse que de nos jours.

Naturellement, pour peu que les artistes formassent, comme, par exemple, la famille Vernet une dynastie artistique, il y avait grand'chance que les enfants héri-

tassent de la place qui avait été donnée à leurs parents.

Les logements n'étaient point des plus vastes, en tant que façade sur le quai, car, généralement, ils prenaient chacun jour, par l'une seulement des fenêtres du quai ; en revanche, ils avaient, en profondeur, une étendue assez considérable puisqu'ils occupaient toute la profondeur du corps de bâtiment. Ils comportaient en hauteur, un sous-sol, un rez-de-chaussée et deux étages de chambres, assez basses de plafond, étant pratiquées dans la hauteur de l'entresol. Les logements s'éclaireraient aussi par des rues étroites qui serpentaient à travers des bâtisses parasites, la plupart misérables et sales, qui encombraient de tous côtés les abords du Palais.

Dans ce petit phalanstère, les artistes faisaient bande à part parmi les autres habitants, mais le bon accord était de règle générale. Au rez-de-chaussée, un long corridor, pourvu de fenêtres sur le quai, desservait les entrées de tous les appartements ; il était entretenu en état de clarté et de propreté, à frais communs, et moyennant une redevance de six livres par mois, à la charge de chaque titulaire d'appartement. Tantôt l'une, tantôt l'autre, des femmes ou des filles d'artistes ou de savants voulait bien se charger de la surveillance de ce domicile commun, ainsi que de l'entretien des appareils d'éclairage. Les soins de ces ménagères intermittentes n'aboutissaient pas toujours à un état de propreté même avouable. Deux escaliers, non moins mal tenus que le couloir, donnaient accès aux étages supérieurs ; l'un, relativement large, était placé à gauche, sous le guichet qui fait aujourd'hui face à la rue Marengo, l'autre,

construit en hélice, étroit, obscur, se trouvait près de l'emplacement aujourd'hui occupé par le Musée Assyrien.

Pour comble de malpropreté, au pied des murs noirs adossés à la colonnade, d'immenses éviers servaient de latrines publiques; elles étaient toujours ouvertes, et il s'en échappait une odeur fétide. Des personnages d'importance venaient couramment, au Louvre, rendre visite aux artistes et aux savants, et personne ne semblait penser à remédier à cet état d'infection repoussante.

Il y avait, en outre, au centre de la Cour carrée, un groupe d'une douzaine de baraques en bois. Construites à l'origine, comme agences de travaux en cours ou comme abris pour les ouvriers, elles avaient été par la suite agrandies et complétées; d'aucunes devenues de véritables maisons comportaient deux étages au-dessus de leur rez-de-chaussée. Le plan de Paris, dit *Plan de Turgot*, nous montre plusieurs d'entre elles, flanquées d'arbres, dont la tête dépasse la hauteur des toits. Ces maisons furent, le plus souvent, habitées par des artistes et, plus particulièrement, par des sculpteurs qui n'avaient point obtenu de logements dans le Palais du Louvre même. Dans ces baraquements on trouve, si l'on s'en réfère à l'*Almanach royal* de 1791, notamment, les sculpteurs Clodion, Dejoux, Jullien, Berruer, Lecomte, les peintres Monniot, Doyen, Renou Huet, Brenet, Suvée.

Van Loo y occupa le pavillon dit Pavillon des Archives, Houdon demeurait à la Bibliothèque du Roi, le sculpteur Caffieri, Hubert-Robert, Doyen, Restout, Vincent Lagrenée, le graveur Duvivier, habitaient alors les galeries du Palais.

En 1791, tous les artistes habitant le Palais étaient académiciens, à part Demarne, Prudhon, Debucourt, Moreau le Jeune, et quelques autres dont les noms sont à jamais oubliés. Et, comme si ce n'eût point été suffisant de grouper là les maîtres, on voyait les élèves se presser en foule aux ateliers de Vincent, de Regnault, de David. Le groupe des élèves de David emplissaient plusieurs ateliers. David avait, de plus, un atelier particulier sis à l'étage supérieur du Palais, et faisant face au Collège des Quatre-Nations. Cet atelier, de grandes dimensions, dont les murs avaient reçu un revêtement de stuc, fut durant plusieurs années communément surnommé *l'atelier des Sabines*, parce que ce fut là que David peignit son fameux tableau de *l'Enlèvement des Sabines*.

Au début de la Révolution, comme on le voit, le Palais du Louvre était de toutes parts envahi; le départ de quelques fonctionnaires, nommés par le roi, puis celui de divers académiciens, privés de leurs logements, à l'époque de la suppression des Académies, y laissa quelques places libres; mais, par suite de l'interprétation des décrets de la Convention, les locaux disponibles ne restèrent point inoccupés. Tout au contraire, ils furent morcelés et comptèrent, après le 10 août 1792, un nombre de plus en plus grand d'habitants.

A ceux qui avaient été accueillis dans le palais du roi, dont quelques-uns étaient là, bien moins à cause de leurs talents que par suite de leur soin à manifester leur amour de la royauté, succédèrent, en foule, dans le Palais de la Nation, des artistes, de valeurs très diverses, qui se réclamaient de leur civisme républicain.

Et les démonstrations de civisme ne manquèrent point

de la part des artistes, en présence des avantages qu'ils trouvaient à les faire. Les choses allèrent tant et si bien, que le nombre des appartements d'artistes fut rapidement doublé, et chacun, désireux de s'y mettre le mieux à l'aise, ne se faisait pas faute d'y construire, à sa guise, ce qui lui paraissait le plus confortable. On allait jusqu'à couper par moitié, par des cloisons ou des planchers, la hauteur ou la largeur des pièces, afin de gagner, soit une ou plusieurs chambres, donc un doublement de logis par doublement d'étage. Bien entendu, on construisait, en ce second cas, les escaliers nécessaires. Chacun se préoccupant de prendre la lumière là où il en avait besoin, sans se soucier de plonger dans l'obscurité d'autres parties des bâtiments.

Ce fut, surtout vers l'an III, c'est-à-dire après la réaction thermidorienne, que les choses en vinrent à ce degré d'excès. Il y eut bien un décret du 9 frimaire an III, défendant de construire des ateliers aux environs des Bibliothèques d'art, et des Musées, et ordonnant de prendre les plus sévères mesures pour éviter les chances de sinistres, mais il n'apparaît guère qu'il en ait été tenu un compte bien sérieux.

II

Quand les Comités furent nommés par l'Assemblée Constituante, pour désigner et recueillir les œuvres d'art provenant de la vente des biens ecclésiastiques, il fallut se préoccuper de donner un asile convenable à tant d'objets précieux. Les événements vinrent rapidement compli-

quer et compléter la situation créée par l'apport de ces trésors d'art. Le roi ayant réclamé de l'Assemblée l'établissement, à son profit, d'une liste civile de vingt-cinq millions de francs, auxquels devaient venir s'ajouter les revenus de ses maisons de plaisance, c'est-à-dire des châteaux de Versailles, de Saint-Cloud, de Fontainebleau, de Marly, de Rambouillet et de plusieurs autres ; l'Assemblée discuta longuement avant de lui accorder les subsides qu'il lui demandait. Ce fut seulement à la fin de mai 1791 (26 mai), qu'un décret fut établi, en vertu duquel toute dette, contractée par le roi ou au nom du roi, au delà du chiffre de vingt-cinq millions, serait déclarée nulle.

Les Manufactures de Sèvres, des Gobelins et de la Savonnerie furent accordées en outre au roi, sur sa requête spéciale.

Ajoutons, en passant, que toutes les propriétés dont le roi avait la jouissance étaient soumises à l'impôt de droit commun.

Le décret du 26 mai 1791 portait ceci :

« Art. 6. — Il sera dressé un inventaire des diamants
« appelés « de la Couronne », perles, pierreries, ta-
« bleaux, pierres gravées et autres monuments des arts
« et des sciences, dont un double sera déposé aux
« archives de la Nation, l'Assemblée se réservant de
« statuer, de concert avec le roi, sur le lieu où les dits
« monuments seront déposés à l'avenir, et, néanmoins,
« les pierres gravées et autres pièces antiques seront,
« dès à présent, remises au Cabinet des Médailles. »

A la suite du vote de ce décret, Barrère prit la parole pour rappeler l'abandon dans lequel les prédécesseurs

de Louis XVI avaient laissé le Louvre et les Tuileries.

« Ne croyez pas, ajoutait-il, que le roi vous ait de-
« mandé le Louvre habitation, mais le Louvre palais
« des arts et asile des sciences. Il n'a pas voulu s'en-
« fermer dans un grand palais pour chasser les arts qui
« l'ont élevé et les sciences qui l'honorent... Il est, à
« titre de récompense, la demeure de plusieurs artistes
« célèbres. Il renferme des richesses précieuses ; les
« statues de plusieurs grands hommes y sont déposées,
« de riches galeries de tableaux sont entassées sans
« ordre, et ces trésors doivent être perdus pour la Nation,
« si vous n'en faites un de vos édifices. »

De plus, Barrère souhaitait que bientôt la Bibliothèque Nationale fût transférée au Louvre et, entre autres projets, il émit le vœu de réunir les Tuileries au Louvre. Il a fallu près de trois quarts de siècle avant que ce projet fût exécuté, et pour qu'on accouplât ces palais qui, selon la parole de Barrère, en 1791, devaient être destinés « à l'habitation du roi, à la réunion de la
« richesse de la Nation, dans les arts et les sciences,
« et aux principaux établissements de l'Instruction
« publique ».

En mai 1791, l'attitude de Barrère, comme d'ailleurs celle des hommes politiques de cette époque, y compris ceux qui furent, par la suite, les conventionnels les plus terribles, était plein de déférence pour Louis XVI. A cette heure, c'est-à-dire un mois à peine avant la fuite à Varennes, personne ne pensait à parler de la fondation de la République, et on ne songeait pas même à l'amoindrissement de la personne royale. Il n'en fut pas de même après le retour de Varennes.

Le Louvre, — on vient de le constater, — n'était pas compris dans le domaine royal, et si Barrère et avec lui l'Assemblée, refusaient de l'y placer désormais, c'était uniquement, disait Barrère, pour éviter que le Palais se trouvât « peuplé par des parasites dangereux et par des « courtisans perfides ». Barrère se hâtait d'ajouter : « Un « peuple libre ne confie ses destinées qu'à lui-même, ses « lois qu'à ses représentants, sa dignité qu'à un roi », et il déclarait « élever le palais des sciences et des arts à « côté du palais de la royauté était placer dans la même « enceinte les bienfaits de la civilisation et l'institution « qui en est la gardienne ».

Ce même discours, ou plutôt ce même rapport, où Barrère disait cela, présente, au point de vue de la conservation des monuments les plus précieux, du domaine royal, un intérêt de premier ordre.

Bien avant la chute de la royauté, l'Assemblée Législative se préoccupait d'une façon pratique de la création du Musée du Louvre. Plus tard, le 6 février 1793, dans un rapport sur la distribution de secours et de subventions aux artistes, Barrère, qui était une fois de plus l'interprète des sentiments du Comité d'Instruction publique et de la Commission des monuments, parla ainsi des travaux de création du Muséum national et des projets de création d'autres musées : « *des établissements* « *pareils que vous vous proposez de former dans chaque* « *département de la République*. Il ne doit pas plus y « avoir une capitale des arts, qu'une capitale politique « dans un pays libre. »

La pensée de la Législative était donc, on le voit ici, de pourvoir, dès que faire se pourrait, et le mieux pos-

sible, à la fondation de musées d'art dans toutes les villes importantes de la France. Puis Barrère rendait ainsi compte de l'état des travaux accomplis pour la fondation du Musée du Louvre :

« Depuis plus de trois ans, une Commission généreuse
« et *gratuite*, composée d'hommes de lettres, d'artistes,
« de savants et de membres des trois Assemblées natio-
« nales, que la France a formées, s'est occupée avec le
« soin le plus constant de rassembler dans plusieurs
« dépôts, au Louvre, aux Augustins et aux Capucins,
« les chefs-d'œuvre de sculpture, peinture, bibliographie
« et autres productions rares des sciences et des arts.

« Les recherches faites ont produit une riche et pré-
« cieuse collection. C'est avec très peu de dépenses que
« la Commission a recueilli de grandes valeurs, et
« conquis sur l'ignorance des moines des tableaux pré-
« cieux. Un tableau original de Rubens a été trouvé,
« couvert de la poussière et de la rouille du temps; dans
« dans un grenier obscur de Saint-Lazare. Ce tableau
« est estimé plus de deux cent mille livres.

« Il n'y a eu pour la dépense de la Nation que des frais
« de restauration, de transport, de replacement, quelques
« autres frais de dépôt, de garde et de réparation et
« autres menues dépenses de détails qui sont arriérés
« depuis l'établissement de cette Commission intéres-
« sante. Elle ne présente elle-même que les frais écono-
« miques de bureau et le salaire d'un commis unique
« pour l'écriture. L'économie fut toujours l'apanage des
« hommes laborieux et des savants, comme la fortune
« fut rarement la compagne des artistes. Aussi je viens
« vous dire un mot de ces hommes aussi intéressants

« par leur patriotisme que par leurs talents et leur infor-
« tune. C'est sur les fonds de trois cent mille francs,
« accordés tous les ans par l'Assemblée Constituante,
« pour l'encouragement des sciences et des arts, que
« nous vous proposons de faire payer provisoirement,
« et d'avance, les quinze ou vingt mille livres qui sont
« dues, pour les dépenses de la Commission des Monu-
« ments pendant trois années consécutives. »

Ce fut seulement après la chute de la royauté que le projet de la Constituante fut mis à exécution, et ce fut même l'un des premiers soins de la Convention. Dès le 11 août 1792, c'est-à-dire le lendemain même de la terrible bataille qui avait abattu la royauté, elle rendait les décrets nécessaires, créait des commissions nouvelles, les réunissait à celles qui avaient déjà fonctionné jusque-là et constituait ainsi une Commission définitive. Un décret du 19 septembre 1792, rendu d'urgence, ordonna que cette Commission fît « transporter sans délai, dans le
« dépôt du Louvre, les tableaux et autres monuments
« précieux relatifs aux beaux-arts, qui sont répandus dans
« les maisons ci-devant dites royales et autres édifices
« nationaux ». Mais les choses ne se firent point toutes seules, car les éléments constitutifs du Musée étant arrivés de tous côtés et ayant été recueillis avec une certaine hâte, il s'était produit dès les premiers temps un désordre d'ailleurs inévitable.

L'un des commissaires, Varon, dans un rapport envoyé le 7 prairial an II au Conseil d'Instruction publique, en trace un tableau pittoresque que voici :

« La galerie n'offrait qu'un grand désordre lorsque
« nous y sommes entrés, un magasin de meubles plutôt

« qu'une galerie, un amas de toute sorte de choses, qui
« fatiguaient les regards par leur multiplicité et détour-
« naient l'attention des seuls objets dignes de la fixer.
« Le besoin, sans doute, de couvrir toutes les travées,
« y avait attiré une fourmilière de petits tableaux qui
« n'y étaient qu'apparents et de tableaux très mauvais
« qu'on désirait de n'y point apercevoir. »

Varon indique comment on a tenté une première sélection et un premier classement. Au nom du Comité, il estime que la Commission chargée des premiers travaux, a accueilli trop facilement certains objets qu'il a fallu éliminer.

« A quelque degré de gloire qu'il soit intéressant de
« porter l'industrie de la France, on ne saurait nier que
« la plus belle vaisselle et la plus belle porcelaine ne
« soient déplacées auprès des formes simples et pures
« d'un vase étrusque. »

Arrivant à ce que, par ailleurs, en le langage courant il eût appelé l'épuration de la collection de tableaux, Varon parle, d'un ton plutôt bienveillant, des œuvres des artistes français de la fin du xviii^e siècle, mais il les accuse d'avoir sacrifié aux « caprices de la mode et du faux goût ». En se plaçant à un point de vue élevé, on peut admettre, dans une certaine mesure, que cette opinion reste aujourd'hui d'une vérité relative ; elle est soutenable, en tous cas, en ce qui concerne les artistes de second ordre. A leur sujet Varon opine : « Quelque dépense
« d'esprit qu'étalent leurs tableaux, il est certain qu'une
« bambochade et des magots ne peuvent s'allier aux
« toiles des Poussin, des Raphaël, des Lesueur. »

Le Comité d'Instruction publique ne demandait nulle-

ment à bannir du Muséum les meubles d'art, proprement dits, ou autres objets mobiliers ayant une valeur artistique, et, tout au contraire, il entendait leur réserver une partie du Musée. Les divers gouvernements qui se sont succédé, durant le XIXe siècle, ayant cru devoir dédaigner, tout au moins, les meubles, le projet de la Convention n'a reçu son application que vers les dernières années du XIXe siècle. Alors seulement, quelques salles du Louvre ont été réservées aux chefs-d'œuvre de l'art du mobilier, et ce fut seulement au début du XXe siècle que fut créé ce Musée des Arts décoratifs, dont le décret préparé par Varon avait ébauché le plan.

Dès le début de l'installation du Musée, les artistes furent admis à venir travailler dans les galeries, à seule charge de demander à cet effet une carte.

Avant l'ouverture du Musée du Louvre, il n'y avait aucune collection véritable de peinture et de sculpture ouverte au grand public. Les gens qui n'avaient point été en Italie ignoraient l'art antique. A part quatre statues antiques, reléguées à Versailles, rien n'en existait pour le vulgaire. Pour tout moyen d'étude, les artistes avaient eu jusque-là, en plus de l'embryon de Musée ébauché au Luxembourg, une pauvre galerie de peinture, sise Palais-Royal et une collection, plus pauvre encore, de plâtres, appartenant à l'Académie, et mise à la disposition des élèves de l'Académie seulement.

Dans le rapport de Varon, l'on rencontre un passage qui donne une notion exacte des idées courantes relatives à l'art gothique, même chez des hommes des plus éclectiques et des mieux intentionnés : « *l'art gothique*, dit Varon, *si l'on peut qualifier du mot d'art*

ou l'enfance ou la décrépitude des siècles passés, l'art gothique étale aussi ses hardis tours de force. » Ne voilà-t-il pas l'explication très simple, très logique, très normale, de tant de destruction, qui eurent lieu, lors du travail de sélection des ouvrages reconnus dignes d'être conservés à la postérité. Rien ne saurait diminuer nos regrets, mais, ne devrions-nous pas profiter de la leçon, pour ne pas condamner trop d'ouvrages contraires à nos idées courantes. Mieux vaut encore tomber dans un excès contraire, bien qu'il ait cet inconvénient, si gros qu'il soit, d'encombrer nos musées d'art d'une foule d'objets intéressants au point de vue archéologique, mais dénués de toute valeur esthétique.

Le projet de Varon fut bien des fois complété en 1793 et 1794, et, en 1794 notamment, il y fut joint une idée qui est du plus vif intérêt. On serait heureux de la voir reprise, pour le bien des gens qui viennent copier ou étudier au Louvre, comme elle a été mise à exécution et dès le début par les fondateurs du Musée des Arts décoratifs.

Donc, en 1794, les considérants d'un décret disaient :

« Le Musée exige une bibliothèque ; le centre de la
« galerie devrait la contenir. Il est indispensable que
« le citoyen soit mis à portée, lorsqu'il considère un
« tableau, une statue, un antique, d'en connaître le
« caractère et la description en recourant à la source
« sans sortir du lieu qui l'attache. »

Un autre projet émis à la même époque par le même Comité d'Instruction publique comportait l'établissement à l'état de petits modèles de spécimens des diverses habitations humaines anciennes ou contemporaines.

C'était, au fond, ce que Charles Garnier a tenté sous une forme peu pratique et tout à fait éphémère en 1889.

En fin de compte, Varon formulait l'espoir de mettre bientôt le Directoire du Musée en état de produire une œuvre considérable, un catalogue descriptif, contenant, en outre de la définition et de l'explication des œuvres, « l'histoire sage et détaillée de la vie et des principes des hommes célèbres qui nous ont devancés... »

Aujourd'hui, la surabondance des œuvres de toutes sortes ne laisse plus aucun espoir de voir jamais paraître une œuvre si désirable.

Un crédit de cent mille livres par an fut voté en l'an II, pour subvenir aux dépenses du Muséum de la République, — c'est ainsi qu'on nommait alors le Louvre.

C'était, il faut bien le remarquer, une somme énorme pour l'époque, étant donné le peu d'étendue des collections, étant donné la grande misère qui régnait dans les caisses publiques, étant donné, aussi, la nécessité de réserver la plus large part des ressources de l'État pour la défense nationale. Une partie des fonds était dépensée en frais de restauration, et on attachait le plus grand soin à ce que des œuvres, qui avaient été malmenées par leurs précédents possesseurs, fussent rendues à leur beauté première. Il y avait là un travail d'importance capitale pour la conservation, dans l'avenir, des tableaux, des statues ou autres trésors artistiques qui se trouvaient au Muséum des Arts. Au sein des compagnies artistiques, cette question fut l'objet de débats très passionnés et d'études du plus haut intérêt.

Au Comité d'Instruction publique et à la Convention, la question de restauration d'objets destinés au Louvre

fut traitée comme une véritable question d'État, à telle enseigne que, le 6 messidor an II, Bouquier déposait, au nom du Comité d'Instruction publique, un rapport relatif à la réparation des tableaux et autres objets d'art appartenant au Muséum national.

Il demandait que : « disparaisse de la collection répu-
« blicaine ces tableaux fades, ces productions flagor-
« neuses, etc., etc. », de Boucher, de Van Loo et d'autres
« artistes de même acabit « dont les pinceaux efféminés »
« ne sauraient « inspirer ce style mâle et nerveux qui
« doit caractériser les exploits révolutionnaires des
« défenseurs de l'égalité. Pour peindre l'énergie d'un
« peuple qui en brisant ses fers a voté la liberté du
« genre humain, il faut des couleurs fières, un style
« nerveux, des pinceaux volcaniques. »

Il n'était point jusqu'aux peintures religieuses qui ne reçussent, à leur tour, un coup de griffe.

Mais ayant aligné ses phrases pompeuses, Bouquier demandait que l'on « retirât de la poussière ces superbes
« morceaux de peinture qui, qualifiés de tableaux noirs
« par nos enlumineurs, ont dépéri dans l'oubli, par
« l'ineptie, le mauvais goût et la vileté des courtisans
« préposés aux progrès des arts ».

Et que (ceci mérite qu'on y prête une attention toute spéciale), sans se laisser troubler par la nature, évidemment peu républicaine de leurs sujets, on fît sortir de l'oubli, où la mode les avait reléguées, les œuvres des Écoles lombarde et vénitienne « dont l'aspect écrasa tou-
« jours les salons couleur de rose ». Puis, Bouquier proposait que l'on mît en bonne place, « pour l'éducation
« des jeunes républicains », les œuvres de Michel-Ange,

de Carrache, de Raphaël et aussi de Nicolas Poussin, et qu'on présentât aux artistes les œuvres de ces maîtres robustes, « comme les monuments d'après lesquels ils
« doivent diriger leur marche révolutionnaire dans les
« sentiers nouveaux que la liberté vient de leur tracer ».

Et Bouquier, qui croit n'avoir jamais assez insisté sur la révolution qu'il estime nécessaire dans l'enseignement de l'Art, poursuit son exposé de doctrine qui, bien que quelque peu ridicule, dans sa forme littéraire, n'en reste pas moins, dans son sens général, un noble et courageux appel à un retour direct aux traditions pures du Beau impérissable :

« Il est temps d'abandonner la routine française, cette
« routine monarchique, qui asservissait les arts aux
« caprices du faux goût, de la corruption et de la mode,
« avait rétréci leur génie, maniéré leurs procédés et
« dénaturé leur but. Il est temps de substituer aux enlu-
« minures lubriques qui paraient les appartements des
« satrapes et des grands, les boudoirs voluptueux des
« courtisanes, les cabinets des soi-disant amateurs,
« cabinets qui sont loin d'offrir aux yeux des collections
« dignes de déposer en faveur des arts, ne leur pré-
« sentaient guère que des *ex-voto*, déposés par l'immo-
« ralité dans le temple du libertinage ; il est temps de
« substituer, à ces déshonorantes productions, des
« tableaux dignes de fixer les regards d'un peuple répu-
« blicain qui chérit les mœurs, honore et récompense
« la vertu. »

Abordant l'examen plus détaillé des œuvres qu'il juge bon de montrer enfin au public, Bouquier constate que nombre d'entre elles sont en piteux état. Il cite, entre

autres, les œuvres d'Eustache Lesueur, tirées du couvent des Chartreux ; il constate que quelques œuvres ont été récemment, malgré d'excellentes intentions, détériorées par suite de l'incurie des artistes malencontreusement choisis pour les réparer. Et, enfin, se conformant aux principes souvent émis par la Convention, il conclut à l'établissement d'un concours entre « les artistes qui, « dans le silence de leur atelier, ont fait des découvertes « heureuses pour arrêter le dépérissement des ouvrages « des grands maîtres ».

Les conditions de ce concours furent développées en un programme, comportant une épreuve assez bizarre, comme on en va juger :

Le Conservatoire du Muséum devait choisir, disait le programme : « parmi les tableaux d'histoire, recueillis « dans les divers dépôts de Paris, celui des dits tableaux « composé du plus grand nombre de figures, qu'il jugera « le plus inutile et qu'il ne croira pas susceptible d'être « avantageusement réparé. Ce tableau sera divisé en « carrés égaux qui seront numérotés. Les numéros de « ces carrés seront écrits sur des bulletins et déposés « dans un vase. Chaque peintre restaurateur qui se pré- « sentera tirera un bulletin du vase et le carré corres- « pondant au numéro lui sera délivré après que le « Conservatoire aura fait, en présence du concurrent, « procès-verbal de l'état de dégradation où se trouve le « dit carré. »

Après quoi le programme donnait, par le menu, le détail des formalités auxquelles était astreint chaque concurrent, lequel était tenu de signer le carré par lui réparé. Le jugement définitif du jury ne devait être rendu

qui six mois après la clôture du concours, afin d'y faire entrer en ligne de compte la sûreté et la solidité du travail accompli. Les réparations de sculptures ne comportaient aucune combinaison spéciale.

Le soin de choisir, sous réserve de la ratification du Conservatoire du Muséum et du Comité d'Instruction publique, les tableaux destinés à être dépecés fut confié à Fragonard, Wicar, Picault, Bonvoisin et Lesueur.

Cette invention de découpage des tableaux, toute décrétée qu'elle fût, n'a pas été mise à exécution et, selon les plus sérieuses probabilités, le procès-verbal des délibérations prises, entre Fragonard, Wicar et autres n'a pas été dressé. Cette absence de procès-verbal a permis, à certaines gens, de mettre à la charge de David et de Wicar, entre autres, des projets qu'ils n'ont jamais eus et, aussi, de leur attribuer des intentions dignes des pires sauvages. On est allé jusqu'à imprimer qu'ils avaient, en haine de certaines formes d'art, proposé de faire découper les tableaux de la galerie de Rubens. Courtois, l'auteur d'un rapport sur les événements de thermidor, a commis, en attribuant à David et à Wicar cet acte de sauvagerie, un mensonge flagrant et une infamie voulue.

Pour établir la fausseté de l'assertion de Courtois, qui a servi, et sert encore parfois, de base à la légende par laquelle la destruction des Rubens de la galerie Médicis avait été projetée par la Convention, il suffit, tout simplement, de lire les procès-verbaux du Directoire du Muséum. On y constate que l'exposition des Rubens de la galerie de Médicis avait été positivement résolue, et si bien résolue, que des mesures avaient été délibérées

(3 fructidor an II). Elles décidaient que, avant d'être exposés, les Rubens seraient restaurés et rendus à leur premier éclat; il y était dit que le Conservatoire présenterait au Comité d'Instruction publique, « une analyse de « tous les tableaux de la ci-devant galerie du Luxembourg « peinte par Rubens », et dans laquelle analyse : « on « exposera au Comité d'Instruction publique la nécessité « de fermer les yeux sur les signes désagréables de la « féodalité qu'ils peuvent rappeler au public pour ne « songer qu'aux grands moyens d'instruction pour les « artistes dont ces tableaux sont peuplés ».

Le Conservatoire d'ailleurs n'échappait pas à la stupide barbarie qui, on doit bien en convenir, fut de toutes les époques, et qui consiste à remplacer les attributs du régime nouveau par ceux du régime qui croit le remplacer à tout jamais. « Il sera proposé, dit une délibé- « ration du Conservatoire, de faire effacer autant qu'il « sera possible, sans les endommager, de tous les ta- « bleaux de Rubens, par les plus habiles restaurateurs, « les signes de la féodalité qu'ils rencontrent. » Cet « autant que possible » est encore quelque chose de mieux que ce qu'on rencontre le plus souvent dans d'analogues délibérations prises en des temps moins troublés.

Les objets provenant des domaines royaux ou princiers, des biens d'émigrés ne comptent que pour une partie, la plus importante assurément, dans le recrutement des objets qui devaient composer le Musée du Louvre.

D'aucuns parmi ces objets provenaient d'achats. C'est ainsi que, pour parler des deux plus glorieux trésors

du Musée, on peut constater leur entrée d'après la note du registre d'Alexandre Lenoir, ainsi conçue : « N° 428, « 11 fructidor : Remis aux membres du Conservatoire « du Musée du Louvre deux statues en marbre de « Michel-Ange, représentant des esclaves, provenant de « chez Mme veuve Richelieu, rue de l'Union, statues que « j'ai sauvées lors de la vente de cette dame. »

Les hommes de la Révolution qui reproduisaient à tout propos, et souvent hors de propos, les traditions romaines, les appliquaient à l'art de la guerre, d'une façon pour le moins, illogique de la part de gens qui mettaient la probité privée au premier rang de toutes les vertus nécessaires. Au rebours de leurs principes, et à l'instar des Romains, ils trouvaient légitime d'enrichir la Nation des dépouilles des vaincus et ils les déposaient dans les Musées. C'est ainsi que, par une note adressée au Comité du Salut Public, le 9 Messidor an II, le Comité d'Instruction publique formulait l'opinion suivante, sous la signature de Villars :

« Tandis que nos armées repoussent avec un grand « succès les hordes de tyrans coalisés, le Comité d'Ins-« truction publique, jaloux de répandre par de nouveaux « moyens la lumière des Sciences et des Arts, vous pro-« pose d'envoyer secrètement à la suite de nos frères « d'armes des artistes et des gens de lettres solidement « instruits. Ces bons citoyens, d'un patriotisme bien « reconnu, enlèveraient avec précaution les chefs-« d'œuvre qui existent dans les endroits où les armes « de la République ont pénétré. Les richesses de nos « ennemis sont comme enfouies parmi eux. Les Lettres « et les Arts sont amis de la Liberté. Les monuments

« que les esclaves leur auront dressés acquieront, au
« milieu de nous, un éclat qu'un gouvernement despo-
« tique ne saurait leur donner. »

Longtemps après, à tête reposée, faisant son examen de conscience, un conventionnel de sens moral discutable, mais auquel on ne peut en tout cas refuser le titre d'homme intelligent, Barrère, rédigeant ses *Mémoires*, se vantait, comme de l'un des actes glorieux de sa vie de ceci :

« Lorsque les armées de la République entrèrent en Bel-
« gique, je fis arrêter par le Comité que deux commis-
« saires pris dans la Convention iraient à Anvers, à
« Bruxelles, à Aix-la-Chapelle, à Liège, recueillir —
« (admirez ce « recueillir ») — les chefs-d'œuvre de
« Rubens et des célèbres Écoles flamandes et hollan-
« daises pour enrichir le Musée français. M. Guyton
« Morveau fut le principal commissaire qui, de Belgique,
« fit transporter ces tableaux précieux que l'Europe
« vient admirer depuis qu'ils sont devenus les trophées
« de la Victoire. » Et Barrère ajoute fièrement : « Voilà
« les œuvres de ce Comité que les réacteurs n'ont pas
« cessé d'accuser de vandalisme. »

Recueillir des œuvres d'art n'est point en effet un acte de vandalisme, mais cette façon de les « recueillir », les armes à la main, est et reste digne des Vandales ; et si les armées étrangères, venues chez nous, avaient enlevé de chez nous les chefs-d'œuvre de nos collections, ni Barrère ni aucun de ses collègues, si grand qu'ait été leur respect des traditions romaines, n'eussent dit qu'elles les avaient « recueillies ». Bonaparte a étendu largement le système inauguré en l'an II. Un peu par

tout, dans toute l'Italie, il « recueillit », — pour parler comme Barrère, — tout ce qu'il croyait digne d'être envoyé en France, le tout fut accompagné de bordereaux explicatifs parfaitement en règle. Et c'est ainsi que, en 1797, sur l'un des côtés de son drapeau où était brodée la nomenclature de ses conquêtes : « cent cinquante mille « prisonniers, cinquante mille chevaux, cinquante pièces « de siège, etc., etc., » il fit figurer cette phrase : « Envoyé à Paris tous les chefs-d'œuvre de Michel-Ange, « de Guerchin, du Titien, de Paul Véronèse, Corrège, « Albane, des Carrache, Raphaël, Léonard de Vinci, etc. »

« Ce monument de l'armée d'Italie, — dit l'ordre du « jour relatif à ce drapeau, — sera suspendu aux voûtes « de la salle des séances publiques du Directoire et « attestera les exploits de nos guerriers lorsque la géné- « ration présente aura disparu. »

Le Premier Consul se donnait volontiers l'air d'avoir fondé le Louvre ; il n'était en réalité que le simple continuateur de l'œuvre accomplie par la Convention, qui avait créé, et de toutes pièces, l'organisme premier du Muséum des Arts. Elle avait, par une série de tâtonnements, formé, avec la plus grande sollicitude, le personnel nécessaire au bon recrutement des ouvrages d'art, à leur placement dans le Muséum et à leur entretien.

C'est ainsi que, en pluviôse an II, elle avait refondu toute l'organisation première, jugée insuffisante, et créé, sous le nom de Conservatoire, un groupe chargé d'exécuter les décrets relatifs au Muséum et divisé en quatre sections savoir : Peinture, Sculpture, Architecture, Antiquité. Il était attribué à chaque membre de ce Conserva-

toire, des appointements annuels de deux mille quatre cent livres et, de plus, le logement au Louvre. Une somme de douze mille livres était consacrée annuellement aux dépenses d'entretien. Les membres du Conservatoire, nommés par ce même décret, étaient : pour la peinture : Fragonard, Bonvoisin, Lesueur, Picault ; pour la sculpture : Dardel et Dupasquier ; pour l'architecture : David, Leroy, Lannoy ; pour l'antiquité : Wicar et Varon. Comme on le voit, à part Fragonard, dont, par parenthèse, la nomination était due aux instances de David, et à part David, aucun des premiers conservateurs du Louvre n'a laissé par son œuvre personnelle un grand souvenir dans l'histoire de l'Art.

Les décrets relatifs à l'ouverture du Musée du Louvre, et portant sur d'autres détails, sont nombreux. Sans s'arrêter trop longuement aux redites provenant du décret du 10 juin 1793, on ne saurait passer sous silence le rapport du 26 juillet 1793, c'est-à-dire datant de la quinzaine qui précéda la date fixée pour l'inauguration du Muséum. Ce rapport, soumis par la Commission des Monuments au Comité d'Instruction publique, fut rédigé par Sergent et présenté par lui à la Convention. La Convention l'approuva en votant, dès le 27, le décret suivant :

« Article premier. — Le Ministre de l'Intérieur don« nera les ordres nécessaires pour que le Muséum de la
« République française soit ouvert le 10 août prochain
« dans la galerie qui joint le Louvre au Palais National.

« Art. 2. — Il y fera transporter, sous la surveillance
« des commissaires des Monuments et des commissaires
« du Muséum, les tableaux, vases, meubles précieux

« déposés dans la maison des Petits-Augustins, dans les
« maisons ci-devant royales et autres monuments et
« dépôts nationaux, excepté ce que renferme actuelle-
« ment le château de Versailles, les jardins des deux
« Trianon qui est conservé, par décret, dans ce dépar-
« tement.

« Art. 3. — Il fera également transporter les peintures
« et statues antiques qui se trouveront dans les châteaux
« et parcs d'émigrés. »

Ce décret avait été précédé d'une série de mesures de précautions et de préservation établies au profit du Muséum en même temps qu'au profit du jardin national, c'est-à-dire des Tuileries, où avaient été transportés une incomparable collection de vases de marbre ou de pierre et un certain nombre de statues rustiques de haute valeur. Ces précieux spécimens d'art décoratif s'y trouvent encore à peu près au complet. C'est à propos de ces objets que fut instituée la garde réclamée par Sergent pour les préserver des détériorations.

C'est donc à juste titre que la Convention fit placer en tête du Musée qu'elle venait de fonder l'inscription suivante :

<center>MUSÉUM NATIONAL

MONUMENT CONSACRÉ A L'AMOUR ET A L'ÉTUDE DES ARTS</center>

Cette inscription fut détruite lorsque furent détruites, de parti pris, toutes les traces de l'œuvre accompli par la Révolution française, et ce n'est que sous la troisième République qu'on plaça au-dessus de la porte de la galerie d'Apollon la plaque de marbre qui enseigne à tous que c'est la Convention qui a fondé le Louvre, qui l'a inauguré le 10 août 1793.

Dans l'esprit des hommes qui choisirent cette date, et pour qui nulle chose importante n'allait sans un symbole, le choix du 10 août signifiait, d'une façon évidente pour tous, quelque chose d'analogue au : « Ceci remplacera cela », de Victor Hugo. C'était la fête de la royauté du génie humain que les hommes de 1793 avaient entendu célébrer dans ce palais du Louvre à la place d'où ils avaient chassé la royauté qui s'intitulait royauté de droit divin.

Le 10 août 1793, donc, le Musée du Louvre ouvrait ses portes au public et, pour la première fois, les artistes de tous pays du monde furent appelés à venir librement s'inspirer des maîtres, à étudier leur œuvre, à les copier, à les interpréter. Ainsi le Louvre devint désormais la maison d'art de tout le monde. Et si, par la suite, en tous les autres pays de l'Europe, il y eut des Musées, la porte toute grande ouverte au public, nous avons le droit, nous Français, nous avons l'orgueil de dire, que ce sont nos pères qui, en 1793, ont les premiers proclamé et appliqué le plus haut, le plus noble, le plus sacré de tous les Droits de l'Homme et le plus universel de tous les droits : le Droit de tous à la Beauté et au Génie.

II. — LES ÉCOLES D'ART

I

L'École Nationale de Dessin

La fondation du Louvre n'est pas la seule institution d'enseignement artistique que les Assemblées révolutionnaires, aient fondées. L'influence du mouvement

politique était telle qu'elle avait gagné même l'Académie royale de peinture et de sculpture, assemblée profondément rétrograde cependant, qui avait eu, jusqu'alors, la prétention et, en fait, le droit de régenter tout l'enseignement des Beaux-Arts. Malgré la situation privilégiée à laquelle elle était accoutumée, elle lança dans le public, en 1790, une adresse signée par la majorité de ses membres et tendant à une véritable révolution dans le domaine de l'enseignement des arts du dessin. Ce document très curieux consiste en une brochure d'une douzaine de pages, où se rencontre le plan complet d'un établissement, qui n'est rien autre chose que ce qu'est, de nos jours, l'École nationale des Beaux-Arts.

Ce n'est pas un plan théorique, c'est le libellé positif d'un règlement, comportant cent vingt-huit articles, où sont traités jusqu'aux plus infimes détails de service et de discipline intérieure de l'École. Un budget entièrement, absolument, complet y est établi ; les programmes d'enseignement, et tout, jusqu'à la distribution de l'emploi du temps, y est prévu. Il serait bon et sage de relire ce projet chaque fois que seront mises en question des réformes à accomplir dans l'École des Beaux-Arts.

L'exemplaire de ce rarissime document, existant à la bibliothèque de l'École des Beaux-Arts, se trouve relié dans un recueil de pièces diverses de bien moindre intérêt ; il présente cette particularité d'être, en quelque sorte, la pièce originale du projet, étant revêtu des signatures autographes de Pajou (neveu du grand Pajou), président de la Commission, qui a établi le travail, de Le Barbier, deuxième secrétaire, et de Vincent, secrétaire-adjoint.

Entre autres matières prévues au programme figurait un cours d'histoire, exclusivement considéré au point de vue du costume et des mœurs, et qui devait être accompagné d'exercices de dessin d'après des modèles costumés. Ceci ne vaut-il pas qu'on pense à en reprendre, aussi largement que besoin serait, la tradition.

Le projet de fondation de l'École des Beaux-Arts n'eut point de suite immédiate, mais l'établissement des Petits-Augustins, situé dans le local sur lequel l'École des Beaux-Arts a été depuis lors construite, a laissé à l'École, après les attributions au Musée du Louvre, une bonne part de ses précieux trésors : notamment les groupes des fragments d'architecture et de sculpture, qui font de la cour de l'École un admirable Musée en plein air.

C'est également de l'époque révolutionnaire que datent les débuts de la très belle collection de moulage dont s'enorgueillit à juste titre l'École. Vers la fin de 1792, la *Société populaire des Arts*, estimant qu'il était nécessaire de vulgariser les chefs-d'œuvre de l'antiquité, avait incité le Comité d'Instruction publique à faire exécuter des moulages de tous les antiques qui se trouvaient déjà dans le Musée du Louvre. Mais elle ne s'en était point tenue à cela ; elle avait délégué un certain nombre de ses membres auprès d'un citoyen Giraud, possesseur d'une galerie importante contenant des moulages des plus belles sculptures antiques que possédât l'Italie. La galerie de Giraud comportait quatre grandes salles où l'on voyait : *la Vénus pudique, l'Antinoüs, l'Apollon du Belvédère, le Gladiateur* et tant d'autres chefs-d'œuvre. La Société demandait à Giraud l'autorisation de faire surmouler les principales pièces de sa collection. Il n'accéda

pas à cette demande, qui pouvait amener des détériorations de ses plâtres et ne pouvait guère produire que des épreuves molles et déformées ; mais, par une lettre adressée en réponse à la demande de la Société, il déclara considérer sa collection comme une richesse nationale et en permettre l'accès à tout venant. Il promettait, en outre, d'employer le reste de sa vie à l'augmenter successivement pour la léguer à la Nation. Et il fit comme il avait dit.

A côté des tentatives des premiers travaux préparatoires de l'établissement d'une École des Beaux-Arts, il est nécessaire de signaler l'existence et la fondation définitive de l'établissement qu'on appelait, dès longtemps avant la Révolution, *la Petite école des Élèves artistes*. Elle était d'un ordre plus relevé, en tant qu'intention d'art, que les nombreuses et si brillantes écoles d'art industriel, souvent constituées, comme complément de ces belles écoles corporatives, dont les plus illustres furent celles de Lyon, de Dijon et de Saint-Etienne. Elle tenait le milieu entre celles-ci et celles-là.

Pour celles-ci il n'existait, en tant qu'institutions officielles et d'un degré supérieur, que l'École tenue au Louvre par l'Académie de Peinture et de Sculpture et l'École ouverte par l'Académie d'architecture. Au-dessus de l'une et de l'autre et, comme couronnement des études qu'on y faisait, il existait enfin l'Académie de France à Rome.

L'École de Rome n'était point destinée de plain-droit aux élèves les plus méritants. Ils n'y étaient point comme aujourd'hui envoyés, uniquement à la suite d'un concours ; leur sort dépendait avant tout du bon plaisir

du directeur des Bâtiments royaux, lequel avait qualité pour décerner, de son autorité privée, les avantages du prix de Rome à qui bon lui semblerait. C'était très simple : on faisait un travail, les artistes compétents déclaraient qu'il était digne d'être récompensé par le prix de Rome et, le directeur des Bâtiments royaux, alors, si la fantaisie lui en prenait ne tenait aucun compte des décisions formulées par les juges compétents ; il avait toute liberté d'envoyer, à la place de leur lauréat, tout autre artiste à son choix. Et il usait largement de cette liberté. Il en usa notamment — à ne relever qu'un des actes des dernières années de son pouvoir — au détriment de l'architecte Fontaine, l'illustre collaborateur de Percier.

En dehors de ces écoles officielles, il y avait l'École d'Architecture, fondée par Blondel, qui la soutenait de ses seuls deniers ; il y avait aussi la Petite École, fondée en 1766 par Bachelier, qui la fit entièrement gratuite et y dépensa non seulement tout son dévouement, mais encore tout son bien.

Il y avait, encore, une autre école, *l'École des élèves protégés ;* elle disparut en 1775, tuée, sans doute, par la gratuité de l'École de Bachelier. Parmi les hommes qui y ont passé, on relève les noms de David, de Fragonard (1753), Houdon (1761), Lagrenée (1749), Moitte (1768), Pajou (1748).

Carle Van Loo, qui y enseignait, avait pris la charge de combler le déficit, que ne manquait point de laisser la subvention infime fournie par la Couronne. En 1775, le Trésor royal ayant cessé de verser les quelques louis qu'il s'était engagé à verser, Carle Van Loo, à bout de res-

sources personnelles, dut abandonner son œuvre et ses élèves. Cette École n'était point intégralement gratuite, puisque les élèves payaient de cent quatre-vingts à deux cent seize livres par an, pour frais de modèles.

Le comte d'Angivillers, directeur des Bâtiments royaux, fit d'abord mine de la reconstituer : sous le titre de *Petite École*, elle compta des élèves artistes; mais, pour la deuxième fois, en 1790, elle fut fermée, par ordre du même d'Angivillers, les subsides sans lesquels elle ne pouvait vivre ne lui étant plus fournis par le Trésor royal.

Tout au contraire, l'École fondée par Jean-Jacques Bachelier vécut et survécut. Elle était soutenue par des souscriptions publiques. Des lettres patentes du roi — accompagnées d'un présent de mille louis — lui donnèrent le titre d'*École gratuite de Dessin*; elle était installée rue des Cordeliers, — actuellement rue de l'École-de-Médecine, c'est-à-dire dans le local où elle existe encore de nos jours.

Après avoir porté, depuis 1792, et sans interruption, le titre d'*École nationale de Dessin*, elle a pris, à une époque rapprochée de nous, celui d'*École nationale des Arts décoratifs*. L'histoire de cette École formerait l'un des beaux chapitres de l'histoire de l'Art français; les traditions de son enseignement se sont maintenues, en leurs grandes lignes du moins, depuis Bachelier, et il serait particulièrement bon, il serait curieux, de relever les noms des jeunes élèves qui, entre 1850 et 1860, prirent place sur ses bancs et qui par la suite, avec Charles Garnier, avec Carpeaux, avec Dalou, avec Cazin, Fantin-Latour, Besnard, Alphonse Legros, d'autres encore accom-

plirent une véritable révolution dans l'Art français. Il semble, en effet, que la majorité des maîtres illustres sortis de la « Petite École », comme ils l'appelèrent eux-mêmes, ont conservé une sorte de sentiment populaire, certaines coquetteries de roture, qui sont leur marque d'origine, leur signe d'espèce, très différent des tendances aristocratiques en honneur dans la grande École des Beaux-Arts.

Au temps de Bachelier, l'entrée de l'École gratuite de Dessin était permise à chacun. Les élèves y accédaient, munis, non point de cartes d'entrée, mais de jetons métalliques, frappés d'une fleur de lys, qui servaient en même temps de certificat de présence, car on n'entendait nullement y admettre des élèves de passage, ou ne venant que selon leur bon plaisir. Tout au contraire une discipline sévère obligeait ceux-là qui avaient été admis à suivre les leçons de l'École gratuite, à s'y trouver à l'heure voulue, et à y prendre tout l'enseignement que l'École entendait donner. Cette tradition ancienne n'a pas cessé d'exister ; et les modifications légères, que comportent les différences des temps, n'en ont pas encore altéré le sens général. Après la chute de la royauté, les jetons fleurdelisés avaient été, dès 1792, remplacés par de simples rondelles de métal immatriculées. Après la Révolution, ces rondelles elles-mêmes furent supprimées.

Bachelier était des mieux armés pour créer l'enseignement de son École, car il possédait toutes les ressources de son métier et, s'il n'avait pas les dons de nature qui seuls font les grands artistes, il n'en était point moins capable de réussir fort honorablement dans tous

les genres de peinture. C'était, de plus, et surtout, un pédagogue fort distingué, et les discours qu'il prononça aux distributions des prix de son École, et dont un recueil a été imprimé à l'Imprimerie royale, en 1790, nous le montrent comme un esprit des plus distingués.

Il avait eu, du reste, grand'peine à obtenir, à l'origine, l'autorisation d'ouvrir son École. Ce n'avait été qu'après trois années d'infructueuses démarches qu'il avait pu recevoir des mains du lieutenant-général de la Police, Sartine, la permission d'établir « une École élémentaire « de dessin en faveur des métiers relatifs aux Arts ». Cette formule, comme on le voit, limitait l'enseignement des Arts du dessin aux applications industrielles. C'était donc bien, comme aujourd'hui, une École d'Art décoratif que Bachelier était autorisé à ouvrir, et l'Académie de Peinture conservait intacte sa toute-puissance aristocratique sur le domaine de l'Art proprement dit. Bachelier, qui était membre de cette Académie de Peinture, dut, pour vaincre la résistance qu'elle opposait à la création de son École, démontrer à l'illustre compagnie sa volonté bien arrêtée de n'empiéter aucunement sur ses privilèges. C'était en effet un privilège positif et absolu que celui des académiciens, et il dépendait de leur bon ou de leur mauvais vouloir d'ouvrir à chacun la carrière des Arts ou de la rendre quasiment impraticable à quiconque lui déplairait, à quiconque voudrait apporter des idées ou des procédés en hostilités ouvertes avec ce qu'elle voudrait imposer ou seulement tolérer. Elle n'y mettait certainement nulle méchanceté, mais elle était dans le courant d'idées dominant toutes les institutions de l'époque. Elle avait une puis-

sance, et elle en usait, croyant agir pour le mieux.

Bachelier, bien moins pour s'excuser de son entreprise, taxée par ses confrères d'audacieuse, que pour édifier l'Académie de Peinture sur ses intentions réelles, exposa devant elle les plans de son enseignement, lequel comportait très modestement ceci : « des éléments de « géométrie, d'architecture et de figures, les animaux, « l'ornement et les fleurs ». Et, pour qu'on ne se méprît point sur la limite qu'il aurait assignée à son enseignement, et par conséquent aux ambitions directes de ses élèves, il terminait l'exposé de son programme par ces mots : « Le tout au simple trait ». C'était stipuler, d'une façon bien nette, que les élèves qu'on entendait former à l'École gratuite de dessin ne seraient jamais mis en mesure d'empiéter sur le domaine d'Art, que l'Académie et la caste artistique groupée autour d'elle considéraient comme son domaine particulier.

Et encore Bachelier n'eût-il jamais réussi à obtenir l'autorisation de fonder cette école, à la création de laquelle il voua la presque totalité de ses économies — une soixantaine de mille livres environ, — s'il n'avait su gagner les bonnes grâces et l'appui d'une femme, dont on peut dire beaucoup de mal, — et on n'en dira jamais autant qu'elle le mérite — mais à qui les artistes dont elle était fière de se dire collègue — car elle faisait, et assez gentiment, de la gravure, — doivent de la reconnaissance. Cette femme était Mme de Pompadour. On peut, sans crainte de se tromper, attribuer à son influence le don de mille louis qui, en 1767, permit l'acquisition et l'aménagement des bâtiments de la rue de l'École-de-Médecine.

Quand, en 1792, après la chute de la royauté, le Comité d'Instruction publique eut à s'occuper de l'École fondée par Bachelier, et par conséquent de la création de l'École nationale de Dessin, il n'eut, simplement, qu'à rompre les liens trop étroits dans lesquels la jalousie des Académies avait enfermé son enseignement. Ses programmes furent, et en toute liberté, étendus à toutes les branches de l'Art plastique. Le caractère général, le rôle utilitaire de son enseignement, était, toutefois, soigneusement conservé, quant à l'ensemble des méthodes et des exercices qu'il devait comporter, et qu'il n'a depuis lors cessé de comporter.

Dans les premières années de la fondation de l'École de Bachelier, le nombre des élèves s'était élevé jusqu'au chiffre de quinze cents. Ils devaient être entassés péniblement dans les classes, si l'on en juge par l'exiguïté du local. Ce nombre était déjà fortement diminué, en 1792, et, par suite des enrôlements et des appels sous les drapeaux de tous les jeunes Français valides, les classes furent de moins en moins nombreuses, à mesure que se déroulèrent les événements militaires. Néanmoins, la Convention ne cessa jamais de soutenir l'École nationale de Dessin, quelles que fussent les dures nécessités budgétaires, imposées par la défense des frontières, tout au contraire, elle la subventionna et la protégea de tout son pouvoir. Aujourd'hui, l'École nationale de Dessin fonctionne, non seulement dans son ancien local, mais encore, le rêve formulé en 1791 par Condorcet, relativement à l'éducation des femmes, s'accomplit dans une très importante annexe de l'École. Là, les jeunes filles, à leur tour, viennent recevoir un enseignement public ou-

vert à tous et qui leur est un moyen de s'élever dans la vie par la pratique de l'Art applicable à l'industrie et qui les place, comme Condorcet l'avait réclamé avec tant d'ardeur, au même titre et avec les mêmes facilités, sur le pied de parfaite égalité avec les hommes.

II

L'Institut national de Musique

A la date du 28 floréal an II, le Comité de Salut Public promulguait l'arrêté suivant :

« Le Comité de Salut Public arrête que la Maison na-
« tionale, ci-devant appelée les Menus, située rue Ber-
« gère, servira désormais pour l'*Institut national de
« musique* établi par les décrets de la Convention natio-
« nale.

« Le Comité des Domaines nationaux pourvoira à ce
« que la Section du faubourg Montmartre puisse s'établir
« avec ses comités dans une autre maison nationale.

« Le Comité appelle tous les artistes musiciens ou
« professeurs de musique à concourir, dans la forme qui
« sera prescrite par un décret de la Convention, pour les
« chants civiques, pièces de théâtre, de la musique guer-
« rière et de tout ce que leur art a de plus propre à
« rappeler aux républicains les sentiments et les sou-
« venirs les plus chers dans la Révolution. »

Tel est l'acte de naissance de l'établissement auquel l'Art français doit, depuis plus d'un siècle, les artistes hommes ou femmes qui, comme instrumentistes, comme chanteurs et, bientôt après, comme compositeurs ou

comme comédiens, ont porté dans le monde entier le beau renom de l'art lyrique ou dramatique français. Le programme d'enseignement de l'Institut national de Musique comportait, dès 1792, tout l'enseignement tendant à fournir, d'une part, les éléments d'orchestre, destinés à composer les musiques militaires, d'autre part, les éléments d'orchestre et de chant utiles à l'établissement des grandes fêtes civiques. Ce programme était sensiblement analogue à celui qui régit encore le Conservatoire.

La disparition des écoles de musique, attachées aux diverses églises, avait, tout à la fois, rendu nécessaire la création d'un établissement d'enseignement musical et fourni aux fondateurs de cet établissement les éléments principaux de leur plan d'enseignement. Accessoirement il était créé, dans le Conservatoire même, un Cabinet d'instruments antiques, modernes et étrangers qui n'est autre, sous réserve de son développement normal depuis plus d'un siècle, que le Musée du Conservatoire situé rue Sainte-Cécile. Les premiers éléments de ce Musée lui venaient de la mise en œuvre d'un arrêté du Comité de Salut Public en date du 2 floréal an II portant : « Les instruments de musique provenant des émigrés seront examinés par un jury compétent, et ceux qui auraient été mis à part, comme présentant un intérêt sérieux au point de vue musical, seront distraits de la vente. »

Le même décret ordonnait et eut pour conséquence de faire recueillir et classer toute musique imprimée ou écrite provenant des mêmes sources. Et de lui vint le premier noyau de l'actuelle bibliothèque du Conservatoire.

L'œuvre de création du Conservatoire se poursuivit au milieu de difficultés diverses et n'aboutit à sa consolidation définitive qu'en août 1795. Pendant ce laps de temps, l'Institut national de Musique, puisque tel est jusqu'en 1795 le nom du Conservatoire, fut l'organe principal des grandes fêtes publiques.

Le créateur véritable du Conservatoire, l'homme qui, durant toute la période révolutionnaire, fut le principal ouvrier de toutes les grandes manifestations d'ordre patriotique émanant du monde musical, avait nom Bernard Sarrette. Il était fils d'un cordonnier; il apparaît dès les prémices du mouvement révolutionnaire; son nom figure, dès le 26 juin 1789, au bas d'une pétition de remerciements adressée à l'Assemblée Constituante. Le 13 juillet 1789, Sarrette entre en plein dans la Révolution, il rassemble, dans son quartier, c'est-à-dire dans le quartier ou district des Filles-Saint-Thomas, cent cinquante soldats de différents régiments, il leur procure des armes, les commande et les prépose à la garde des Caisses publiques.

Après le 14 juillet, voyant que les musiciens des gardes françaises vont se trouver dispersés, Sarrette, excellent musicien lui-même, les réunit, les fait travailler, les met à la disposition de la municipalité et des divers districts de Paris, pour participer aux fêtes et aux réjouissances qui suivirent la prise de la Bastille.

Jusqu'au mois d'octobre 1790, les musiciens de Sarrette furent considérés comme un corps de musique parfaitement indépendant, et ce fut seulement à cette date que la municipalité de Paris reconnut, de façon régulière, leur existence. Alors seulement, ils devinrent

officiellement ce qu'ils étaient déjà en fait, depuis plus d'une année, c'est-à-dire « la musique de la garde nationale parisienne ».

A ce titre, le 1er octobre 1790, ils prenaient possession d'un grand immeuble sis au numéro 11 de la rue Saint-Joseph et dont la commune de Paris payait le loyer. A partir du moment où Sarrette eut complété l'orchestration de son corps de musique, par l'adjonction d'instruments nouveaux, il mit à son programme des hymnes populaires, conçus selon l'esprit du temps, et l'on peut dire, à juste raison, en parlant de son orchestre, qu'il y eut désormais une musique du peuple comme il y avait eu une musique du roi.

En fait, le corps de musique organisé par Sarrette était en principe, à l'origine, une institution purement militaire et le plus spécialement affecté à des services publics. Parmi les musiciens recrutés, et pour former les musiques militaires, l'Institut national faisait entrer des artistes musiciens déjà enrôlés comme soldats dans diverses armes, il les réclamait au Comité de Salut Public et des réquisitions signées Carnot et Prieur faisaient sortir ces soldats du service actif et les appelaient à Paris.

La réorganisation de la garde nationale avait failli être fatale au groupe de musiciens rassemblé par Sarrette et que Gossec dirigeait le plus souvent. Mais il s'était maintenu, en donnant des concerts qui lui valurent les suffrages des connaisseurs et en adoptant dans les fêtes publiques une contenance qui lui valut la bienveillance de la municipalité. La confiance qu'il arriva à conquérir fut telle, qu'il fit adopter la proposition

d'après laquelle les musiciens se chargeraient de l'instruction de cent vingt fils de gardes nationaux, dont ceux qui n'avaient aucune notion musicale devaient être âgés de dix ans au moins et de seize ans au plus ; l'âge de ceux qui étaient déjà musiciens variait entre dix-huit et vingt ans. L'arrêté du Conseil général (9 juin 1792) disait : « Chaque élève sera tenu de se pourvoir d'un « habit de la garde nationale. » Le règlement annexé à l'arrêté portait que « les élèves, concurremment avec « leurs maîtres, feront le service de la garde nationale « et des fêtes publiques ».

Il était établi, — et au point de vue des méthodes d'enseignement musical, il serait intéressant d'étudier s'il n'y a point là une tradition à reprendre, — il était établi, dis-je, *une classe de copie* dans laquelle, après leurs leçons, les élèves étaient tenus d'employer une heure à copier la musique nécessaire à leurs études. Les manquements à la discipline étaient déférés à un comité composé non seulement du commandant de la garde nationale et de cinq professeurs, mais encore de quatre élèves jugeant, au même titre que leurs maîtres, les fautes de leurs camarades. Il advint même qu'un jour (17 germinal an II), les élèves, mécontents de cette juridiction, pourtant pleine de garanties, eurent l'aplomb d'aller porter leurs plaintes à la barre de la Convention. Le premier mouvement de la Convention fut de leur infliger une punition collective, mais, sur une observation bienveillante, elle consentit à les traiter comme des enfants ayant agi sans complet discernement.

Dans le programme de 1792, on trouve l'établissement d'ateliers, où les élèves devaient apprendre à cons-

truire eux-mêmes leurs instruments. De plus, un atelier de gravure de musique était installé dans l'École, non seulement pour enseigner aux élèves une partie importante de leur métier mais, pour, de plus, compléter leurs exercices de lecture de la musique et de l'étude de l'harmonie. Cet enseignement de la gravure avait formellement, d'après le programme, pour principal objectif, de donner des moyens d'existence, d'une réalisation immédiate, aux élèves trop pauvres pour poursuivre jusqu'au bout leurs études musicales et pour leur épargner de dépenser une partie notable de leur temps en des travaux de gagne-pain étrangers à la musique. Ces travaux de gravure fournirent, en effet, la possibilité de vivre aux élèves de l'École de Musique de la garde nationale.

Mais l'École, elle-même, avait besoin de ressources pour couvrir ses frais et sinon pour payer, si peu que ce fût, les professeurs, qui lui consacraient toutes leurs forces, et c'est alors que le groupe de ces professeurs, sans délai, sur l'initiative de Sarrette, mit en pratique, l'exercice d'un droit que la Convention venait de consacrer par le fameux décret du 19 juillet 1793 sur la propriété littéraire et artistique. Par ainsi, la première maison d'édition qui bénéficia de la garantie des lois, qui constituaient l'état civil de la pensée, fut fondée par l'Institut musical de la rue Saint-Joseph.

Sous la qualification de *Magasin de musique à l'usage des Fêtes Nationales*, les musiciens tels que Grétry, Gossec, Chérubini, Martini, Méhul, Sarrette et, à leurs côtés, des poètes, tels que Marie-Joseph Chénier, Fabre d'Églantine et tant d'autres publièrent, à leur profit exclusif, les ouvrages par eux écrits en vue des Fêtes

nationales. Ils les livraient au public par fascicules ou par livraisons, lancés à des intervalles déterminés. L'État et la Commune de Paris venaient s'alimenter au Magasin de musique des ouvrages qu'ils jugeaient devoir être propagés utilement dans les masses populaires ou être envoyés aux armées pour réchauffer le zèle des soldats patriotes. Grâce aux ressources que les pouvoirs publics ajoutaient au public de la vente courante, l'Institut national de Musique et le personnel qui lui était dévoué purent atténuer les difficultés afférentes au début de leur entreprise.

La Convention s'adressait à l'École gratuite de musique, et ceci depuis 1792, pour obtenir d'elle la formation des musiques destinées aux armées. Citons, — parmi nombre d'autres, — cette communication du Comité de Salut Public, en date du 21 octobre 1793, où il est dit que : « d'après la demande des représentants
« du peuple en mission dans l'armée de l'Ouest, il y
« aura lieu d'envoyer vingt et un musiciens aux dites
« armées ». Et, en conséquence, le Comité donnait ordre à Sarrette de réunir ces musiciens ; de plus, il le chargeait : « de les habiller, de les équiper, de faire diffé-
« rentes acquisitions, de régler leur organisation, leur
« service, leur discipline, de leur faire contracter des
« engagements, suivant un modèle approuvé par le
« Comité de Salut Public ».

Sarrette devait aussi pourvoir au transport de leurs personnes et de leurs effets. Le Comité lui remettait, à cet effet, une réquisition de chevaux de poste et de voitures ; le Ministre de la Guerre lui en devait solder les frais.

La Convention ne manquait point de rendre justice aux hommes qui apportaient à la défense de la patrie des éléments si futiles en apparence, si précieux dans la réalité concrète des faits, par l'élan et l'endurance que la musique donne aux soldats dans les heures de danger comme dans les heures de fatigue. Aussi les artistes de la Musique de la garde nationale furent-ils l'objet d'un accueil particulièrement sympathique lorsque, à la séance du 8 novembre 1793, ils se présentèrent à la barre de l'Assemblée, accompagnés d'une députation du Conseil général de la commune de Paris.

Avant eux venait de défiler un groupe d'invalides, apportant à la Patrie, faute de pouvoir lui donner, une fois encore, leur propre personne, les objets les plus précieux qui leur appartenaient. Rien ne parut moins extraordinaire ni moins déplacé, après cette apparition, quelque peu mélancolique, que celle de Sarrette, flanqué de Gossec, accompagné de divers compositeurs, plus ou moins célèbres, et suivi de toute une troupe de jeunes gens, en uniforme de la garde nationale et portant, l'un une flûte, l'autre un trombone (car, soit dit en passant, le trombone est encore une invention de l'époque révolutionnaire), celui-là un violon, celui-là une trompette, puis, comme à l'enterrement de Malborough, un tas de gens suivaient, qui ne portaient rien du tout. C'étaient les chanteurs. L'orateur de la députation s'avança à la barre et dit :

« Les artistes de la musique de la garde nationale pa-
« risienne, dont la réunion et le nombre présentent un
« ensemble de talents unique dans l'Europe, viennent
« solliciter de votre amour pour tout ce qui peut contri-

« buer à la gloire de la République, l'établissement d'un
« Institut national de musique.

« L'intérêt public, lié à celui des Arts, doit vous faire
« sentir toute l'utilité de leur demande. C'est une justice
« due à leur civisme autant qu'à leur humanité. Ces
« artistes, depuis dix mois, ont consacré leurs soins et
« leurs talents à former de jeunes enfants pris parmi
« les citoyens les plus pauvres de chaque section. »

Marie-Joseph Chénier répliqua : « On sait combien
« jusqu'à présent la musique nationale s'est distinguée
« dans la Révolution ; on sait quelle a été l'influence de
« la musique sur les patriotes à Paris dans les dépar-
« tements, aux frontières. Je demande donc qu'on décrète
« le principe qu'il y aura un Institut national de musique
« à Paris, et que la Convention charge le Comité d'Ins-
« truction publique des moyens d'exécution. »

Cette proposition fut décrétée sur-le-champ. L'un des
musiciens, dont le nom n'est pas cité, eut ensuite la pa-
role et dit : « Les citoyens qui vous ont parlé avant moi,
« vous ont dit que la musique de la garde nationale
« était un établissement unique en Europe ; ils ne vous
« ont rien exagéré. Nous vous inviterons à venir le jour
« du repos de la troisième décade, entendre parmi nous
« un morceau de musique. Vous entendrez vingt-quatre
« solos (sic) d'instruments à vent ; vous entendrez les
« élèves que nous avons formés depuis dix mois. Nous
« défions la République de dire qu'aucun musicien ait
« fait un acte incivique depuis la Révolution. Nous
« fûmes persécutés par l'état-major de la garde nationale
« parce que nous avions assisté à la fête de Châteauvieux ;
« nous fûmes obligés de prendre des habits de couleur

« pour y aller. En montant la garde au château des
« Tuileries, on nous demandait des airs qui satisfissent
« l'aristocratie royale.

« Un jour, Lafayette se promenant avec le ci-devant roi
« nous engagea à jouer l'air *Où peut-on être mieux*, etc.
« Les musiciens s'y refusèrent et jouèrent l'air : *Ça ira*.
« (*On applaudit.*) Nous allons vous exécuter l'hymne
« composé par Chénier, et mis en musique par le Tyrtée
« de la Révolution, le citoyen Gossec, qui nous accom-
« pagne. »

La musique exécuta cet hymne aux applaudissements
des députés et des spectateurs.

Le même orateur, aussitôt après le premier concert,
ajouta : « Nos élèves demandent aussi à être entendus.
« Nos despotes qui ne savaient pas tirer parti du génie
« français, allaient chercher des artistes chez les Alle-
« mands. Il faut sous le règne de la liberté, que ce soit
« parmi les Français qu'on les trouve. »

Les élèves de la musique exécutèrent une symphonie
et l'air : *Ça ira !*

Sur quoi, musiciens, chanteurs et élèves, qui étaient
placés à la droite du président, sortirent en bon ordre,
par la porte de gauche. Et Merlin de Thionville prit la
parole pour entretenir l'Assemblée de questions très
graves relatives à la défense de la frontière.

Dès le lendemain de cette petite cérémonie, des me-
sures provisoires étaient prises par le Comité d'Instruc-
tion publique pour régler le fonctionnement de *l'Institut
national de Musique*, désormais placé chez lui, dans cet
hôtel des Menus-Plaisirs du roi où, avant qu'il y prît
place, on avait déjà vu fonctionner *l'Ecole royale de*

chant et de déclamation fondée par le baron de Breteuil et dirigée par Gossec en vertu d'un arrêté du Conseil d'État, en date du 4 janvier 1784.

Ce fut en 1794 que les mesures prises en faveur de l'Institut national de Musique furent définitives. Sarrette, qui était l'âme de cette grande École, avait été arrêté le 25 mars 1794, au lendemain de l'exécution des Hébertistes; comme il avait fait partie du Comité révolutionnaire de sa section, et avait été mêlé aux travaux du Comité d'Instruction publique, il s'était sans cesse trouvé en relation avec les différents organes du pouvoir révolutionnaire, ce qui eut à un moment pour conséquence de lui attirer les accusations les plus contradictoires. Les membres de sa section intervinrent vainement pour le faire relaxer. Ses camarades, et Gossec à leur tête, le réclamèrent alors, arguant de la nécessité d'exécuter les ordres du Comité de Salut Public, relatifs à la formation de la musique de l'armée de l'Ouest, ils obtinrent une première satisfaction; leur chef leur fut rendu. Mais, seulement, il le fut, flanqué d'un gendarme qui ne le quittait jamais. Il conserva ce compagnon forcé et gênant pendant une quinzaine et n'en put être délivré que sur les instances reitérées de Gossec, de Méhul et de Lesueur, faisant valoir que, si, à l'Institut national de Musique, l'enseignement était leur partage et l'ensemble de l'administration étant celui de Sarrette, l'Institut péricliterait faute de son fondateur et de son administrateur.

Sarrette ne fut remis en liberté de façon définitive que longtemps après le 9 thermidor, — soit, exactement, en mai 1795. — Entre temps, il avait été successivement,

libéré, puis incarcéré à nouveau, puis remis en geôle, puis rendu à la circulation. Durant toutes ces alternatives de présence et d'absence du chef, soutenue par les ressources que fournissait le *Magasin de musique*, l'œuvre de l'Institut national de Musique put ne point sombrer, grâce au concours de tout un corps de professeurs, dont les noms seuls suffisent pour expliquer la vitalité de leur œuvre. Tous soutinrent de leur entier dévouement et de tout leur talent, la publication des chants civiques et des morceaux de musique militaire que le Comité d'Instruction publique de la Convention et que les Directoires des départements faisaient distribuer. Et, ainsi, l'École de la rue Bergère, par la culture du sentiment patriotique, étendit son enseignement d'art sur les armées et sur la Nation tout entière.

L'Institut national de Musique finit par obtenir, lors du retour de Sarrette, un commencement de satisfaction. Sarrette et ses collaborateurs, une fois de plus, avaient demandé à la Convention que leur œuvre, qui était d'ordre public, fût décidément soutenue par les pouvoirs publics, et, dans un rapport adressé à la Convention, et approuvé par elle, il fut reconnu que l'État avait eu, vis-à-vis de l'Institut national de Musique, le tort : « de mettre quelque négligence à fonder d'une « façon positive cette institution ». Sur quoi la Convention rendit un décret par lequel elle décidait qu'un projet d'organisation de cet Institut lui serait soumis dans un délai très prochain. Et il en fut ainsi.

L'Institut n'avait jamais abandonné sa tradition qui était de donner des concerts, et notamment au théâtre de la rue Feydeau, et qui devint par la suite le théâtre

de l'Opéra-Comique. Les concerts du Conservatoire de Paris, qui sont depuis tant d'années, et restent de nos jours, l'une des gloires de la Musique instrumentale française, gloire universellement reconnue, ne sont rien autre chose que la suite des concerts instrumentaux créés par Sarrette, Gossec, Méhul, Chérubini et tant d'autres. Et s'ils périclitèrent pendant quelque temps, Chérubini, devenu directeur du Conservatoire, s'empressa de les reconstituer sur les mêmes bases, dans les mêmes conditions. Tels ils existent encore, c'est-à-dire sur un modèle sensiblement analogue aux sociétés coopératives. L'institution des concerts du Conservatoire peut donc être considérée comme l'une des créations de la période révolutionnaire.

On peut facilement admettre que les concerts de la salle Feydeau, en faisant la preuve de l'excellence de l'enseignement donné à l'Institut national de Musique, ont consolidé et déterminé sa fondation définitive. C'est, en effet, au lendemain d'un des concerts de la salle Feydeau, auquel étaient toujours invités nombre de conventionnels, que, le 3 août 1795, Marie-Joseph Chénier apporta à la Convention, au nom de la Commission d'Instruction publique et au nom de la Commission des Finances, un rapport, réglant par le menu détail, le fonctionnement et l'organisation définitive de l'Institut de Musique et lui assurant les ressources pécuniaires que devrait lui fournir l'Etat. Ce rapport rendait le plus grand hommage à l'œuvre déjà accomplie et eut pour conséquence, la promulgation immédiate d'un décret, conforme aux propositions de Chénier, aux termes desquelles, notamment, l'Institut national de Musique

prenait le titre définitif de *Conservatoire de Musique.*

A la tête de cet établissement, se trouvait un administrateur, ayant le titre de commissaire de gouvernement, c'était donc bien désormais une institution d'État.

Tout d'abord Sarrette avait refusé d'occuper un tel emploi, mais les cinq inspecteurs de l'enseignement du Conservatoire s'adressèrent à la Convention pour qu'elle obligeât, pour ainsi dire, Sarrette à continuer, au profit d'une œuvre appartenant désormais à l'État, les bons offices qui avaient pu transformer un modeste groupement d'étude de la musique militaire en la première école de musique instrumentale de l'Europe.

Chacun des cinq inspecteurs qui faisaient cette démarche vaut d'être nommé, chacun pouvait, et pour la plus grande gloire de l'Art français, prétendre à la direction du Conservatoire.

C'étaient Grétry, Gossec, Chérubini, Méhul et Lesueur. On peut donc affirmer, sans crainte d'être contredit, que la Convention a organisé l'établissement de la rue Bergère, tel qu'on le retrouve après plus d'un siècle. Ce sont, à peu de chose près, dans les mêmes classes, les mêmes programmes, appliqués par des méthodes sensiblement les mêmes, et spécialement, en tant que grande école de musique instrumentale.

Sarrette demeura directeur du Conservatoire jusqu'à la Restauration. En 1808, Napoléon rétablit les classes de déclamation qui avaient existé en vertu de l'arrêté de 1784. Talma, Dugazon, Dazincourt, Fleury, Baptiste aîné en furent les premiers titulaires. En 1825, les Bourbons fermèrent le Conservatoire, mais ils rétablirent

dans les mêmes locaux, en 1816, sous le titre d'École royale de Chant et de Déclamation, un établissement analogue. Ce fut seulement après 1830 que le Conservatoire put reprendre le titre formulé par la Convention et complété par l'Empire.

CHAPITRE III

LES TRAVAUX ET LES PROJETS ARTISTIQUES

I

LES EMBELLISSEMENTS DE PARIS

Inévitablement, à une époque où les caisses publiques étaient vides, où la famine battait sans cesse aux portes de la patrie, où il fallait créer de toutes pièces tous les moyens de défense, imposés à la France par l'invasion, il était impossible d'entreprendre des travaux artistiques importants et dispendieux. Néanmoins, ce qui fut fait, dans le domaine des grands travaux artistiques, durant la période révolutionnaire, est beaucoup plus important qu'on le croit généralement. Des projets grandioses furent élaborés et reçurent même un commencement d'exécution. Nombre d'œuvres éphémères, commandées et exécutées en hâte, ne survécurent pas aux circonstances dont elles étaient nées et, ce qu'on sait de quelques-unes d'entre elles, par les croquis que la gravure a transmis, — tels notamment l'arc de triomphe qui s'éleva à l'entrée du Champ de Mars, lors des fêtes de la Fédération — nous laisse de sincères regrets.

Une œuvre, vraiment colossale, encore que très discutable au point de vue de la perfection artistique, fut, à Paris, élaborée et conduite à bonne fin. Un peu partout, sur le territoire, des travaux locaux firent appel aux

talents des architectes et des décorateurs mais ce fut toujours à propos d'événements passagers.

Le nombre des locaux, disponibles par suite de la désaffectation des hôtels des nobles, des palais princiers, des couvents, voire même de certaines églises, permettait d'attendre que des temps meilleurs permissent d'entreprendre des constructions nouvelles. Les choses n'allaient point ainsi sans laisser derrière elles d'intéressantes misères, ni sans faire courir à la France le risque d'un exode d'artistes qui iraient apporter à des pays étrangers le bénéfice de leurs talents.

La Législative tenta de remédier au danger et rendit des décrets constituant des ressources qui permettraient de donner du travail aux artistes. Après elle la Convention augmenta dans la plus large mesure possible, eu égard à la pénurie des caisses publiques, les ressources nécessaires à la création d'œuvres d'art. Le plus important des projets dus à son initiative fut un plan d'embellissement dont il serait encore bon de se souvenir.

Proposé par le Comité du Salut Public (25 floréal an II). Il était relatif au Palais National, c'est-à-dire aux Tuileries, à la place et au pont de la Révolution, c'est-à-dire au pont de la Concorde actuel, ainsi qu'à ce qu'on appelait alors le Temple de la Révolution et qui devint par la suite l'église de la Madeleine.

Cet arrêté de floréal an II vaut d'être lu intégralement :

« Le Comité du Salut Public, prenant des mesures défi-
« nitives sur l'embellissement du Palais national et de
« ses accessoires, après avoir pris connaissance du
« résultat d'un jury des Arts qu'il avait chargé d'exa-

« miner les divers plans présentés par les artistes, en
« exécution de plusieurs arrêtés précédents,

« Arrête :

« 1° Le Palais national où la Convention tient ses
« séances, et le jardin qui l'accompagne, seront embellis
« d'après les bases suivantes contenues dans le plan qui
« lui a été présenté par le citoyen Hubert, architecte,
« dont les travaux ont obtenu la priorité au jugement
« du jury des Arts ;

« 2° La cour du Palais national sera fermée, du côté
« du Carrousel, par un stylobate circulaire. Des figures,
« représentant les Vertus républicaines, seront placées
« sur des socles portés par une seule base, symbole de
« l'unité de la République. Sur la face de chacun des
« socles, du côté de la cour, sera placée une étoile flam-
« boyante qui éclairera le Palais national pendant la
« nuit. La Déclaration des Droits et la Constitution
« seront inscrites, en lettres de bronze doré sur le sty-
« lobate ;

« Il sera placé sur le haut du dôme national une statue
« de bronze représentant la Liberté debout, tenant le
« drapeau tricolore d'une main et la Déclaration des
« Droits à l'autre main ;

« 3° A l'entrée de la cour, les statues de la Justice et
« du Bonheur public, élevées sur de grands piédestaux,
« porteront suspendu le niveau de l'égalité. L'impri-
« merie et les bâtiments situés dans l'enceinte de la
« cour seront masqués par des groupes d'arbres ;

« 4° Les deux galeries situées des deux côtés du
« pavillon de l'Unité seront réunies en démolissant les
« murs qui obstruent le passage du côté du jardin. Ces

« galeries seront ornées des statues des grands hommes ;

« 5° La terrasse, en avant du Palais national, sera
« agrandie jusqu'au parterre, pour y placer sur plu-
« sieurs files, des orangers, des statues, des vases et
« des bustes ;

« 6° Cette terrasse sera terminée, du côté du pont et
« du manège, par deux entrées de quarante pieds de
« largeur, composées de piédestaux, ornés de groupes
« et de bas-reliefs analogues à la Révolution. Ces entrées
« seront fermées, pendant la nuit, par des bascules,
« combinées de manière qu'on ne les verra pas lors-
« qu'elles seront baissées ;

« 7° Du côté du manège, on ouvrira, vis-à-vis de
« l'entrée, un large passage qui aboutira à la rue de
« la Convention ;

« 8° Les orangers du Raincy, de l'Isle-Adam, de
« Meudon, et de Saint-Cloud, seront transportés dans
« le Jardin National. Il sera construit, dans la cour des
« ci-devant Feuillants, une orangerie pour renfermer
« les arbres pendant l'hiver ;

« 9° La terrasse dite des Feuillants sera élargie ; la
« partie du jardin située au-dessous de cette terrasse
« sera convertie en palestre qui servira aux exercices
« gymnastiques des jeunes gens ; il sera construit, le
« long de cette terrasse, un portique ouvert au midi dans
« toute la longueur du palestre. L'intérieur de ce por-
« tique sera orné de tableaux capables de développer et
« de diriger les passions généreuses de l'adolescence ;

« 10° La terrasse dite des Feuillants sera garnie
« d'orangers, de grenadiers et de vases. Elle sera ter-
« minée par un bosquet ouvert, en pente douce, du côté

« de la place de la Révolution. Ce bosquet, ainsi qu'un
« pareil situé à l'extrémité de l'autre terrasse du côté de
« l'eau, sera orné d'un monument analogue à la Révo-
« lution ; cette terrasse, du côté de l'eau, sera ornée de
« statues et de vases ;

« 11° Le parterre actuel sera changé en groupe d'ar-
« brisseaux garnis de monuments de sculpture, qui
« seront pris dans les maisons nationales ;

« 12° En avant de la terrasse des orangers, sera établi
« une vaste esplanade destinée à rassembler le peuple
« dans les jours de fêtes publiques ;

« 13° Le grand bassin circulaire sera converti en une
« fontaine composée des principaux fleuves de la France.
« Les deux bassins latéraux seront changés en deux
« fontaines, l'une dédiée à la Liberté et l'autre à l'Éga-
« lité ;

« 14° Il sera ouvert quelques allées dans les grands
« arbres pour faciliter la circulation de l'air. Les carrés
« placés entre les arbres seront ornés de monuments en
« marbre, pris dans les maisons nationales. Il y sera
« établi des hexèdres semblables à ceux où les philo-
« sophes grecs donnaient leurs instructions ;

« 15° Le grand bassin octogone situé au-devant du
« Pont-Tournant sera supprimé. Il sera établi, des deux
« côtés de l'emplacement de ce bassin, des bosquets
« avec des fontaines jaillissant au-devant ;

« 16° Au bas du bosquet qui terminera la terrasse du
« côté de l'eau, sera construit un bassin recevant l'eau
« de la Seine, et destiné à une école de natation ;

« 17° L'entrée du Jardin national, du côté du Pont-
« Tournant, sera élargie jusqu'aux piédestaux qui sou-

« tiennent les Renommées. Il sera construit aux côtés
« de cette entrée deux portiques, adossés aux parapets
« du Jardin national. Ces portiques retraceront les faits
« les plus mémorables de la Révolution ;

« 18° La statue de la Liberté, élevée sur le piédestal
« de l'avant-dernier tyran des Français, sera remplacée
« par une autre statue, debout, dans de plus grandes
« proportions, et il sera construit autour du piédestal
« actuel un autre piédestal d'une plus grande proportion,
« et qui laissera voir le premier ;

« 19° Les deux colonnades, formant le garde-meuble,
« seront réunies par un arc triomphal en l'honneur des
« victoires remportées par le peuple sur la tyrannie. Cet
« arc laissera voir la ci-devant église de la Magdeleine
« qui sera terminée pour devenir un Temple à la Révo-
« lution ;

« 20° En face de cet arc de triomphe et en avant du
« pont de la Révolution, sera placé un autre arc qui doit
« faire partie des monuments de la fête du 10 août, et
« qui est mis au concours par l'arrêté du 5 floréal ;

« 21° Entre ces deux arcs triomphaux, aux deux côtés
« de la statue de la Liberté, seront élevées deux fon-
« taines d'eau jaillissantes, consacrées à l'utilité pu-
« blique : elles porteront des emblèmes de la Révolution
« française ;

« 22° Sur le pont de la Révolution seront définitive-
« ment placées des statues de bronze antique, prises
« dans les maisons nationales provenant de la ci-devant
« liste civile ou des émigrés ;

« 23° L'entrée des Champs-Élysées sera agrandie.
« On y placera les chevaux de Marly, en face de ceux

« du Pont-Tournant, comme il est dit par un autre arrêté
« du dit jour 5 floréal ;

« 24° Ces chevaux seront flanqués de deux portiques
« correspondant à ceux placés aux deux côtés de l'entrée
« du Jardin national, près le Pont-Tournant. Ces quatre
« portiques seront destinés à être ornés de sujets révo-
« lutionnaires en peinture et en sculpture ;

« 25° La place de la Révolution sera convertie en un
« cirque, par le moyen de glacis dont la pente douce
« favorisera l'accès de toutes parts, et qui servira aux
« fêtes nationales ;

« 26° Tous les dessins des vases, statues, fontaines et
« des monuments quelconques qui ne sont qu'indiqués
« dans le présent arrêté, seront présentés au Comité
« qui en arrêtera définitivement l'exécution et le pla-
« cement ;

« 27° Les représentants du peuple, David, Granet et
« Fourcroy, sont chargés de surveiller l'exécution du
« présent arrêt, de lever tous les obstacles qui pourraient
« s'opposer à sa réussite et de présenter au Comité tous
« les moyens les plus propres à accélérer la confection
« du travail ;

« 28° L'ensemble du plan qui vient d'être tracé,
« exigeant une suite de monuments et de projets qui
« nécessitent un grand travail, et son exécution devenant
« pressante pour la jouissance du peuple, le citoyen
« Hubert est chargé de s'adjoindre pour cette opération
« les citoyens Moreau, Bernard et Lannoy. Les monu-
« ments qui font partie de ce plan seront confiés à chacun
« de ces artistes par les représentants du peuple,
« nommés dans le précédent article ;

« 29° La Commission des Travaux publics est chargée
« de fournir, pour la prompte exécution du présent
« arrêté, tous les moyens en hommes, matériaux et
« fonds nécessaires à la confection rapide des travaux
« qu'il exige ;

« 30° La Commission des Transports et Charrois
« donnera les ordres nécessaires pour transporter les
« statues et les matériaux que les artistes auront
« désignés. »

Ce plan n'a pas été exécuté dans son entier; mais, au demeurant, lorsqu'on examine l'état actuel des choses, on constate qu'il a été, soit immédiatement, soit par la suite, mis à profit de la façon la plus large.

Parmi les travaux entrepris, l'un des plus remarquables fut celui de l'apport et de la mise en place des deux grands groupes statuaires qui figurent, en exécution du décret de 1794, à l'entrée de l'avenue des Champs-Élysées.

Des machines d'une forme toute nouvelle avaient été construites. Lorsqu'elles furent achevées, en septembre 1795, elles purent amener de Marly à Paris ces deux œuvres d'art dont chacune ne pesait pas moins de 30.000 livres. L'appareil qui les charriait avait été établi par le colonel d'artillerie Grobert, d'une façon telle, que quatre hommes avaient suffi pour enlever chaque groupe et que le trajet compris entre Marly et la place de la Révolution, avait pu s'effectuer en cinq heures et demie. Chacun des chariots était attelé, en plaine, de dix chevaux et seize chevaux suffirent dans les montées. L'historique de ce transport fut gravée, en intaille, sur le piédestal de chaque groupe, à l'instar des inscriptions égyptiennes,

et tel que fut gravée, plus tard, sur le socle de l'obélisque de Louqsor, la figuration du travail d'érection de ce monolithe accompli par les soins de l'architecte Lebas.

Par la suite des temps, petit à petit, presque tout ce que le fameux décret du 25 floréal an II avait prévu, s'est trouvé mis à exécution, et si, aujourd'hui, vous faites le tour du jardin des Tuileries, — du ci-devant Jardin national, — si vous jetez les yeux sur la place de la Concorde et sur ce qui l'entoure, vous n'aurez pas de peine à le constater.

Le Temple de la Révolution, qui devait fermer la perspective de la rue Royale, fut édifié plus tard et le fut, selon l'esprit du décret de l'an II, sous la forme, bien déterminée et nullement religieuse, d'une imitation de la Maison carrée de Nîmes et, comme il était dit, il se trouva au lieu et place de « la ci-devant église de la Madeleine », sur les fondations premières de cette église, établies à la fin du règne de Louis XVI.

Napoléon Ier, transformant l'idée de la Convention, mit au concours un projet de Temple de la Gloire où à certaines dates on célébrerait, annuellement, des fêtes en l'honneur de la gloire militaire, où l'on officiait selon un culte réglé d'avance par lui-même en souvenir de ses propres victoires. Le projet indiqué par l'empereur fut mis au concours, et l'Académie des Beaux-Arts, comme l'empereur l'en avait chargée, désigna le vainqueur du tournoi artistique ; l'empereur cassa l'arrêt de l'Académie et adopta le projet de l'architecte Vignon comportant un temple grec. La colonnade étant achevée en 1814, à la chute de Napoléon, le monument ne fut terminé qu'en 1840.

Si nous poursuivons notre promenade, nous voyons que l'orangerie existe là où le décret de floréal a ordonné qu'elle serait, et, de même, que la terrasse des Feuillants est disposée selon le décret de 1793 qui la voulait convertir en : « palestre qui servira aux exer- « cices de gymnastique ». Les petits enfants qui depuis plus d'un siècle ont joué là peuvent vous dire combien le terrain est propice à leurs ébats. Les admirables sociétés de gymnastique, qui, de tous les points de la France, y viennent concourir chaque année, ignorent assurément que c'est à la Convention qu'elles doivent cet emplacement si bien approprié à leurs travaux.

Les bosquets, placés en pente, à droite et à gauche de l'entrée du jardin des Tuileries, existèrent vers 1793 ; ils ont disparu, mais les larges chemins inclinés sur lesquels ils se dressaient ont subsisté et conduisent aux deux terrasses qui dominent la place de la Concorde, aux angles desquels la *Renommée* et *Mercure* de Coysevox font encore pendant aux Chevaux de Marly.

Sur les terrasses il reste encore quelques vestiges des bosquets supprimés. Quant aux bosquets qui entourent le grand bassin, on en retrouve nettement la trace ; ils comportent encore, comme par le passé, les merveilleuses statues des *Saisons*, dans leurs gaines. Malheureusement, étant donnée la qualité médiocre de la pierre, le gel, la pluie, la chaleur même, chaque année, les mutile un peu plus et, sous prétexte de les guérir, les restaurateurs officiels aggravent leur destruction, en y recollant des morceaux, qui les maculent de plaies plus navrantes encore que leurs blessures.

Les quatre arcs de triomphe projetés n'ont pas été exé-

cutés et ce n'est point dommage, car ils auraient masqué la perspective, dont les échappées sont l'une des grandes beautés de la place de la Concorde. Mais l'érection de l'arc de triomphe de l'Étoile, dont la première pierre fut posée le 15 août 1806, n'est pas autre chose que la mise à exécution du décret de floréal, sauf une heureuse modification. Le décret de Napoléon avait dédié ce monument : *A la gloire de la Grande Armée.* Après bien des alternatives, il fut, en 1832, rendu à sa destination première et, cette fois, consacré *à la gloire de toutes les armées françaises, depuis* 1792, ainsi qu'en témoignent le groupe de Rude, intitulé *la Marseillaise*, et celui de Cortot, comportant une statue de l'empereur.

L'idée de placer le petit arc de triomphe de Percier et Fontaine, à la sortie de la cour du Palais des Tuileries, du côté du Louvre, peut aussi être considérée comme inspirée du décret de floréal, qui plaçait un arc de triomphe, à la sortie du jardin de ces mêmes Tuileries.

Dès l'an II, d'ailleurs, des mesures avaient été prises pour que cet arc de triomphe pût être, sans retard, érigé sur l'emplacement, tout d'abord désigné. Un arrêté du 7 floréal an II ordonna, en effet, que « l'architecte Hubert et le citoyen David » « auront à prendre « dans la salle des antiques, tels fragments que bon « leur semblera pour les faire servir à l'ornementation « d'une porte qu'ils édifieront à l'entrée des Tuileries ». Cette idée d'encastrer de véritables antiques dans des monuments imités, plus ou moins heureusement, de l'antique nous apparaît comme un sacrilège ; elle semblait alors aux meilleurs parmi les fervents de l'antiquité, un hommage rendu aux chefs-d'œuvre des anciens.

Alexandre Lenoir lui-même partageait cette doctrine.

Les Champs-Élysées même, en cette partie occupée par l'arc de Triomphe, sont, en partie, une création de la Convention. Un décret du même mois de floréal an II disait ceci, en son article 1ᵉʳ que : « le jardin de « la maison nationale connue sous le nom de Beaujon « sera public et fera partie et suite des Champs-Élysées », et, en son article 3, que : « il sera élevé dans le jardin un « temple à l'Égalité ». Le décret ouvrait même (art. 4) un concours entre les artistes : « pour l'architecture « simple et les ornements républicains les plus conve- « nables à ce monument ».

Est-il besoin de dire que la maison nationale de Beaujon n'était autre que l'ancien domaine, dit Folie-Beaujon, qui occupait l'espace constituant aujourd'hui la plus large part d'un quartier de Paris appelé quartier Beaujon.

Si les parties les plus dispendieuses du grand plan d'embellissement ne purent être immédiatement réalisées, ce qui ne l'était pas trop fut en grande partie terminé. Le dessin des bosquets pour ainsi dire intérieurs des jardins des Tuileries et les petits carrés, dits carrés d'Hippomène et d'Atalante, sont encore aujourd'hui tels que le projet de 1793 les a ordonnés et, sensiblement, tels qu'ils furent exécutés vers cette date. On y voit encore les fameux exèdres « où les philosophes grecs aimaient à « discourir », ces exèdres furent dessinés par David et fréquentés, non par des philosophes grecs, mais par des statues de philosophes français. Il devait y avoir, dans l'un des jardinets, une statue de Voltaire et dans l'autre une statue de Rousseau ; il y eut à cet effet, du moins en ce qui concerne Rousseau, un concours. La statue devait

être en bronze. Le vainqueur du concours fut le sculpteur Moitte ; il reçut la prime pour l'exécution de son modèle, mais le modèle seulement fut installé ; il ne fut jamais coulé en bronze, si bien que le plâtre étant placé dans le jardin des Tuileries, exposé à toutes les averses et à tous les frimas, se trouva rapidement détruit. Il n'en reste plus que la description faite par le touriste allemand Laurent Meyer, qui nous le représente tenant dans sa main une petite figure de la Nature : « Il est « assis, nous dit Meyer, en robe de chambre flottante, « coiffé d'une perruque ronde comme ce philosophe avait « l'habitude d'être habillé chez lui. »

Ce concours pour l'érection d'une statue à Rousseau a laissé derrière lui des souvenirs fort intéressants en ce que Houdon s'y est trouvé mêlé.

La municipalité de Paris l'avait, dès le début de la Révolution, chargé d'exécuter pour elle un buste de Necker, et, le 29 janvier 1790, le registre de l'Assemblée communale de Paris porte une mention indiquant que ce « nouveau chef-d'œuvre du célèbre sculpteur » était apporté à l'Hôtel de Ville « et placé dans la salle de l'Assemblée générale des représentants de la commune ». Mais l'événement principal de la vie artistique de Houdon pendant la Révolution s'était produit à propos du projet de statue de Rousseau.

L'érection de cette statue avait été décidée par un vote du 21 décembre 1790.

Un concours fut ensuite ordonné. Houdon trouvait l'organisation de ce concours défectueuse et se refusa à participer à une telle épreuve dont le tort résidait, selon lui, non pas dans le principe du concours, mais dans

son mode d'application. Son avis ne fut point écouté et ne pouvait l'être facilement à un moment où le plus important était de faire table rase des anciens errements. Il s'expliqua sur cette affaire en une brochure des plus curieuses, datée de 1790, où il prétendait non sans de curieuses raisons, que, en matière de concours, le plus sage était de choisir sur l'ensemble de l'œuvre des artistes reconnus *a priori*, en vertu de leur passé, capables d'exécuter le travail demandé.

A une séance de l'Académie, convoquée pour étudier les détails du concours projeté, une opinion analogue à la sienne avait été émise par divers académiciens, notamment par Moreau le jeune, par Vincent et par Boisot. Il y avait, de plus, un précédent, de date très récente puisque le peintre, — non dénué de talent du reste, — Le Barbier, avait été directement chargé par l'Assemblée de faire un tableau commémoratif de l'action héroïque du jeune Désille. Dans le cas spécial de Houdon, l'Assemblée se trouvait largement influencée par la Commune des Arts.

On insista auprès de Houdon pour qu'il prît part au concours; il se refusa par peur d'un échec. Il finit par consentir à faire une esquisse, de la dimension de seize pouces, exigée par le programme du concours, et à l'envoyer parmi les autres. Elle représentait, croit-on, Jean-Jacques, assis, ayant autour du corps une draperie sensiblement analogue à celle du Voltaire de la Comédie-Française; à côté de lui, et debout, et l'écoutant, se tenait un enfant. L'idée que l'artiste semble avoir voulu rendre est l'Éducation. Il existe également un petit plâtre patiné où Rousseau, cette fois, est seul. Les rensei-

gnements positifs, sur ces deux ouvrages, font défaut.

Ce que l'on sait, sans conteste, c'est que Houdon voulait faire un pendant digne de ce chef-d'œuvre des chefs-d'œuvre qu'est son Voltaire assis. La manie exagérée des concours fit avorter son projet.

La place destinée, selon toute probabilité, à une répétition de la statue de Voltaire avait été désignée, tacitement, au centre de l'un des exèdres, indiqués dans le plan d'embellissement du jardin des Tuileries. Ceci n'est pas une simple conjoncture, puisque le Rousseau de Moitte fut placé provisoirement au centre de l'autre exèdre. Détérioré, comme je l'ai dit tout à l'heure, par les averses, le plâtre de Moitte fut, en 1797, remplacé par le Méléagre accompagné de son chien qui y est resté depuis lors.

Les royalistes de 1797 profitèrent de ce petit changement pour exercer leur verve réactionnaire; l'un d'eux écrivait : « Méléagre remplace aujourd'hui J.-J. Rous-
« seau qu'on avait, je ne sais pourquoi, placé au bout de
« l'allée de la terrasse des Feuillants. J'ai entendu, hier,
« un citoyen qui disait en regardant avec attention le
« Méléagre : *De la patience, tout reviendra; la religion*
« *commence, car voilà déjà saint Roch et son chien.* »

II

PROJETS ET CONCOURS DE FLORÉAL AN II

La série des décrets de floréal an II relatifs à de grands travaux d'art forme un ensemble tout à fait spécial. Ce groupe de décrets avait été rendu sur la propo-

sition de Barrère et d'après des rapports qui, pour la plupart, émanaient de David et de Fourcroy. Il était complété par une série d'arrêtés, parmi lesquels on peut relever ceux qui concernaient :

1° Un concours pour l'exécution en bronze et en marbre de monuments représentant les périodes les plus glorieuses de la Révolution, destinés à la fête de la Réunion du 10 août 1793.

Les objets du concours étaient : la figure de la *Nature régénérée* destinée à être placée sur les ruines de la Bastille. (Elle seule a un peu survécu aux circonstances.)

L'arc de triomphe du 6 octobre (1789) destiné au boulevard des Italiens. La figure de la *Liberté* destinée à la place de la Révolution. La figure du *Peuple français terrassant le Fédéralisme*, destiné à l'esplanade des Invalides. Cette dernière figure ne saurait être confondue avec la figure colossale inventée par David représentant le *Peuple français terrassant le fanatisme, le royalisme et le fédéralisme*, et dont l'érection avait été décidée par décret du 27 brumaire précédent. Sa place était fixée à la pointe occidentale de l'île de Paris.

Dans la série des arrêtés de floréal an II, on relève un grand nombre de concours : concours pour l'exécution d'une colonne, qui doit être élevée au Panthéon, en l'honneur des soldats morts pour la patrie; concours pour l'exécution d'une statue en bronze de Jean-Jacques Rousseau qui sera placée dans les Champs-Élysées; concours pour l'exécution d'un monument dédié, sur la place de la Victoire, aux citoyens morts pour la patrie le 10 août 1792.

Thibaudeau fut chargé du rapport sur ces divers concours ; il constata que pour diverses raisons les épreuves primaires en avaient été plutôt médiocres ; un jury n'en fut pas moins nommé pour examiner les travaux présentés. En deux mois, il eut terminé ses opérations, mais il arriva, alors, ce qui est arrivé maintes fois, et à toutes les époques, le rapporteur laissa traîner indéfiniment son travail. Et les prix ne furent décernés qu'en fructidor an III. Les événements politiques avaient marché grand train, au cours des quinze mois précédents ; les idées qui dominaient l'opinion publique, lors de l'établissement du concours, se trouvaient fort maltraitées au jour de son aboutissement et, comme il était d'usage de faire aux intentions de l'artiste, au point de vue de l'idée politique, la part la plus large, tel ouvrage qui avait été conçu, en vue de plaire aux partisans de Robespierre, se trouvait discrédité dans l'esprit de juges imbus de l'esprit thermidorien. Quoi qu'il en fût, les prix décernés furent les bienvenus.

On avait, en effet, depuis 1791, beaucoup parlé de récompenses et d'encouragements aux artistes. Il y avait eu, là-dessus, des votes importants ; mais, en pratique, les résultats avaient été faibles. La plupart du temps les projets étaient trop vastes et les cent mille francs de subvention annuelle votés en 1791 n'y pouvaient, et à beaucoup près, suffire. On faisait trop peu, faute de pouvoir tout faire. En dernier lieu, c'est-à-dire en fructidor an III, on aboutit au vote d'une répartition d'encouragement qui compensa tant soit peu la stérilité des années passées.

Quatre cent quatre-vingts ouvrages de sculpture,

architecture et peinture avaient été présentés, cent huit furent jugée dignes de récompense, savoir :

Une somme de 128.800 livres fut distribuée entre vingt-trois sculpteurs et trois graveurs en médailles, 109.000 livres entre quarante et un architectes, 205.000 livres entre quarante et un peintres : ensemble 442.800 livres. Ce n'était pas le Pactole, et, pour comble d'infortune, vu l'état général des Finances, les paiements devaient être échelonnés sur un espace de dix-huit mois.

Les artistes bénéficiaient d'autre part d'une grande publicité, car le décret portait que la liste des noms des artistes récompensés serait imprimée et envoyée aux départements.

La lecture de cette liste des œuvres et des artistes primés à ces concours est des plus curieuses. Il serait trop long de la citer en entier[1]. Mais quelques indications brèves pourront sembler intéressantes.

Pour la figure du *Peuple* à ériger à la pointe du Pont-Neuf, Michalon recevait 20.000 livres ; Lemot, 10.000 ; Ramey, 10.000 ; Cartellier recevait 1.000 livres seulement pour la statue de la *Nature régénérée*, et Michalon touchait un nouveau prix de 10.000 livres pour le *Peuple terrassant le fédéralisme ;* Dumont touchait une somme égale.

Mais les temps étant changés et les survivants du parti girondin, étant rentrés à la Convention, un décret ordonna de détruire tous les monuments élevés en haine du fédéralisme. Michalon et Dumont n'en touchèrent pas moins leur prime, mais, à charge de faire, à leur

1. On la trouvera aux *Procès-verbaux du Comité d'Instruction publique de la convention nationale*, t. IV, p. 259.

choix, une œuvre toute différente de leur projet. C'est à ce même concours que Moitte reçut 6.000 livres pour sa statue Rousseau du jardin des Tuileries.

Les vainqueurs du concours, pour la colonne à ériger au Panthéon, étaient deux jeunes architectes inconnus, tout récemment revenus de Rome, et qui devaient acquérir en commun une célébrité hors de pair : Percier et Fontaine. Les autres architectes cités au palmarès n'ont point laissé de grands souvenirs. En revanche, Percier et Fontaine y réapparaissent par deux fois pour des projets d'ensemble d'embellissement de Paris.

Du côté des peintres on trouve, en tête de liste, avec 20.000 livres, Gérard, c'est-à-dire le même Gérard qui avait été juré au Tribunal révolutionnaire, qui fut ensuite l'homme de Thermidor et finit par le titre de peintre du roi Louis XVIII. Il avait produit une esquisse de monument national, dont l'exécution avait été votée, et c'est à cette exécution que s'appliquait le gros chiffre de la prime. Vincent venait ensuite avec 10.000 livres et, après eux, Carle Vernet avec 9.000 livres. Tous, excepté Gérard, devaient produire un ouvrage quelconque à leur choix.

Prudhon figure sur l'état des peintres à récompenser, mais il n'y occupe qu'une toute petite place.

Les événements se précipitèrent et aucune des esquisses primées ne fut exécutée. Mais, de tous les projets non exécutés, le plus curieux fut celui d'une statue colossale qui devait figurer à la pointe de l'île de Paris, c'est-à-dire à l'extrémité du terre-plein qui avance sur la Seine, au pied du Pont-Neuf. L'établissement de ce monument, tout à fait barbare, avait été décrété en

brumaire an II sur le rapport très étendu et, comme toujours, très emphatique, de David :

« Citoyens, écrivait David, vous avez décrété qu'il
« serait élevé à la gloire du peuple français un monu-
« ment pour transmettre à la postérité la plus reculée
« le souvenir de son triomphe sur le despotisme et sur la
« superstition, les deux plus cruels ennemis du genre
« humain. Vous avez approuvé l'idée de donner pour
« base à ce monument, les débris amoncelés de la double
« tyrannie des rois et des prêtres. Lorsque je vous ai
« exposé que, par les soins des autorités constituées de
« Paris, on avait descendu de la partie la plus élevée du
« portail de cette église, aujourd'hui devenue le temple
« de la Raison, cette longue file de rois, de toutes les
« races, qui semblaient encore régner sur toute la
« France, vous avez pensé, avec votre Comité d'Ins-
« truction publique, que ces dignes prédécesseurs de
« Capet, qui tous, jusqu'à cet instant, avaient échappé
« à la loi dont vous avez frappé la royauté et tout ce
« qui la rappelle, devaient subir, *dans leurs gothiques*
« *effigies*, le jugement terrible et révolutionnaire de la
« postérité ; vous avez pensé que les statues, mutilées
« par la justice nationale, pouvaient aujourd'hui pour la
« première fois servir la liberté. »

Est-il besoin d'ajouter ici que l'église en question est Notre-Dame de Paris. Avant de se laisser aller aux sentiments légitimes de colère qu'inspire universellement, de nos jours, l'acte de sauvagerie qui consiste à faire des matériaux de constructions vulgaires, avec les statues de Notre-Dame de Paris, il faut voir les choses à travers l'esprit de l'époque qui les a produites et s'im-

prégner des modes et des préjugés qui y étaient les plus courants. Et alors, une fois de plus, on comprendra le sens méprisant de ces mots « les gothiques effigies » contenus dans le rapport de David. Si pour mieux connaître les choses, autrement qu'à travers l'opinion de David, on a recours à celle de Sébastien Mercier, on verra comment cet homme, d'un esprit élevé, doué d'une culture esthétique et d'une érudition remarquables, envisageait, en 1795, la valeur artistique de ces mêmes statues de rois provenant de la façade de Notre-Dame de Paris. On lit en effet, dans le *Nouveau Tableau de Paris*, de Mercier, ceci :

« Vous rappelez-vous, lecteurs, ces rois du portail
« Notre-Dame, *masses informes*, aussi épaisses que des
« éléphants, qui formaient un long cordon dans les
« niches du frontispice de la première église de Paris ?

« Toute la première race était là, bien noircie par le
« temps, mais enfin on distinguait les monarques de
« pierres contemporaines des siècles, et qui dans un
« jour ont été renversées à terre.

« Savez-vous ce qu'ils sont devenus ?

« L'un sur l'autre entassés derrière l'église, ils restent
« enterrés sous les plus sales immondices. Leurs *formes*
« *monstrueuses* attirent les regards ; et quand on les
« voit encore, leurs gros sceptres à la main, leurs diffé-
« rentes et plaisantes mutilations font sourire de pitié.

« Le hasard sans doute, plus que l'intention maligne,
« a présidé à leur grotesque et humiliante dégradation.
« Mais il est inutile que la vue et l'odorat soient égale-
« ment offensés à leur aspect ; leur histoire déjà ne sent
« pas bon.

« Un grenadier, la pipe à la bouche, escalade le ventre
« rebondi de Charlemagne, et choque, sans peur comme
« sans reproche, son grand nez d'empereur ; tranquille,
« il promène sa vue sur les autres colosses ayant encore
« leur couronne en tête.

« Son camarade en fait autant et dédaigne de con-
« naître le nom du roi, qu'il foule et qu'il souille.

« Le roi Pépin est là, l'épée à la main, un lion sous
« les pieds, en mémoire de celui qu'il tua dans un
« combat donné dans la cour de l'abbaye de Ferrières.

« Son lion et son épée sont immobiles en présence
« de tant d'offenses.

« Tel est aujourd'hui, dans Paris, le nouveau Saint-
« Denis, ou plutôt le muséum de ces antiques et royales
« statues. Le curieux, en passant, se pince les narines
« et craint que ces effigies, plus puantes que des cada-
« vres, ne donnent la peste. »

Par surcroît de sottise, voici que J.-L. David, tout en bafouant l'Art gothique, va se faire l'apôtre d'une forme d'art — si l'on peut ainsi qualifier chose pareille — plus enfantine que celle de l'Art gothique des premiers âges. A l'imitation de certains primitifs, le corps de la statue esquissée par David se trouvera tatoué d'inscriptions qui sont, selon les termes de son propre rapport : « les inscriptions et les emblèmes destinés à
« rappeler les principes régénérateurs que nous avons
« adoptés ».

Le texte du décret nous fournit la description du monument et rend tout commentaire superflu, le décret porte en effet :

« ARTICLE PREMIER. — Le peuple a triomphé de la

« tyrannie et de la superstition ; un monument en consa-
« crera le souvenir.

« Art. 2. — Ce monument sera colossal.

« Art. 3. — Le peuple y sera représenté debout
« par une statue.

« Art. 4. — La victoire fournira le bronze.

« Art. 5. — Il portera, d'une main les figures de la
« Liberté et de l'Égalité ; il s'appuiera de l'autre sur sa
« massue. Sur son front, on lira : *Lumière ;* sur sa poi-
« trine : *Nature, Vérité ;* sur ses bras : *Force ;* sur ses
« mains, *Travail.*

« Art. 6. — La statue aura 15 mètres ou 46 pieds de
« hauteur.

« Art. 7. — Elle sera élevée sur les débris amoncelés
« des idoles de la tyrannie et de la superstition.

« Art. 8. — Le monument sera placé à la pointe occi-
« dentale de l'île de Paris. »

Vous avez remarqué cet article 4, qui dit : « La victoire fournira le bronze ». En sa forme cornélienne, il résume une pensée haute et noble, qui dominait toute la conception des promoteurs de la statue colossale. Et cela fait taire le rire qu'éveille tout ce qu'il y a de grotesque dans leur conception artistique. Ici la parole de David, rapporteur du projet, apparaît tout à la fois grande par l'intention et non moins grande par le bon sens. David écrit :

« En songeant à la matière de cette statue, nous
« avons un moment appréhendé de dérober à la Répu-
« blique un métal précieux et nécessaire à la défense,
« un métal destiné à porter la terreur et la mort dans
« les phalanges ennemies ; mais, calculant d'une part

« l'époque à laquelle ce projet, après un double concours,
« pourra recevoir une exécution définitive, et, de l'autre,
« l'infaillible et glorieux résultat du courage de vos
« légions républicaines, il s'est convaincu que le bronze
« ne manquerait pas plus aux artistes qu'à votre gloire;
« il ne s'est pas permis de douter un instant que l'intré-
« pidité des soldats français n'en mît entre vos mains
« une quantité plus que suffisante pour la composition
« du monument; il a senti qu'il était également digne
« de ceux qui représentent la patrie, et de ceux qui la
« défendent, de renvoyer à vos braves guerriers le soin
« de conquérir, sur les despotes coalisés, tout le bronze
« nécessaire.

« C'est à chacune de nos armées de la République, à
« chacun de nos soldats dans les armées, de concourir à
« ce monument et d'y coopérer par de généreux efforts;
« ce sera le contingent de toutes les victoires....

« Si c'est au courage à fournir la matière du monu-
« ment, c'est au génie des arts et du patriotisme à lui
« imprimer les formes de la vie.

« Puisque c'est une espèce de représentation natio-
« nale, elle ne saurait être trop belle. Ici tous les artistes
« républicains doivent être appelés, heureux de trouver
« cette occasion nouvelle de réparer les torts des arts,
« qui trop souvent ont caressé la tyrannie. »

Le reste du décret se rapporte aux conditions du concours. Les modèles devaient être envoyés au ministre de l'Intérieur, déposés par lui au Muséum (au Louvre), ils seraient jugés par un jury nommé par la Convention. Chaque concurrent devait produire un petit modèle, et les quatre projets jugés les meilleurs devaient être

retenus pour être accomplis à grandeur d'exécution. Après une nouvelle exposition, et sur jugement d'un nouveau jury, le titulaire du premier prix devait être chargé de l'exécution définitive du monument et les trois autres concurrents « indemnisés par la Patrie ».

L'article 17 du décret imposait aux concurrents l'obligation de faire une *massue creuse et importante*. Il était ainsi conçu :

« Art. 17. — La *Déclaration des Droits*, de l'Acte constitutionnel, gravés sur l'airain, la médaille du 10 août et le présent décret, seront déposés dans la massue de la statue. »

Le dernier article du décret ordonnait que le décret lui-même serait, ainsi que le rapport de David, inséré dans le bulletin (officiel) et envoyé aux armées. Clause d'autant plus logique que c'étaient aux armées qu'incombait la charge de « fournir le bronze ».

Le monument colossal destiné à la pointe de l'île de Paris ne fut point exécuté, et cela pour le plus grand honneur de l'Art français ; mais, en revanche, son projet d'exécution se trouva avoir, en tout petit, un contre-coup, assez curieux, et qui laisse une trace fort intéressante de ce qu'ont voulu les promoteurs du grand projet. Au cours de la discussion du projet même, Romme, qui était parmi les nombreux admirateurs de cette statue-affiche, — j'allais écrire sandwich, — demanda la parole et s'exprima en ces termes :

« Le monument que vous avez décrété est vraiment
« digne du peuple français et de la Révolution qu'il a
« faite. Le peuple s'y présente dans la majesté qui lui
« convient. Il faut trouver ainsi son image dans le sceau

« de l'État. Je demande que la Convention décrète que
« le sceau de nos lois représente le monument qui sera
« élevé, et que le Comité d'Instruction publique soit
« chargé de présenter les mesures d'exécution. »

Poète de grand talent et homme du goût le plus délicat, Fabre d'Églantine trouva tout naturel d'aggraver la proposition de Romme, mais pourtant en la rendant infiniment plus poétique. Il proposa d'ajouter au modèle, demandé par Romme, un cordon d'étoiles, dont chacune représentait l'un des départements. Ceci d'ailleurs était renouvelé du sceau de l'État, adopté après le 10 août et où le peuple était représenté sous la forme d'un Hercule entouré de ce même cordon d'étoiles. Romme ne fut point de cet avis :

« Je m'oppose, dit-il, à cette proposition. Je vois de la
« division dans le cordon que Fabre regarde comme le
« signe de l'unité. Il me paraît que l'unité est bien plus
« rigoureusement exprimée par la légende : « Le peuple
« souverain » et par l'empreinte d'une seule figure. Les
« départements que représentent les étoiles du cordon
« n'existent que sous le rapport de l'administration. La
« République une et indivisible est mieux représentée
« par l'image et par la légende. »

La proposition de Romme fut décrétée, et le modèle du sceau de l'État fut gravé conformément aux projets de colosse de la pointe de l'île de Paris.

Quand on voit de telles idées et de tels sujets de symboles, issus du cerveau d'hommes tels que David, Romme ou Fabre d'Églantine, écoutés et adoptés par l'Assemblée colossale que fut la Convention, on arrive sans peine à comprendre qu'il ait germé des pensées

semblables dans les petites assemblées telles que les sections de Paris.

III

LES DÉCORATIONS DU PANTHÉON

Les idées et les sensations qui passionnaient les grandes et les petites assemblées se pénétraient mutuellement, et il n'est pas rare de retrouver, dans tel ou tel décret important, le développement de projets issus d'une assemblée de modeste importance, projets auxquels leur naïveté même, donne une saveur particulière.

C'est ainsi que, dès 1790, un groupe composé de bourgeois éclairés et d'artistes, parmi lesquels étaient les sculpteurs Moitte et Lesueur, et le peintre Le Breton, avaient élaboré un petit plan d'embellissement de Paris et l'avaient révélé en un opuscule intitulé : *Projet d'utilité et d'embellissement pour Paris*, adressé aux sections [1]. Ces gens se plaignaient de ce que les quarante-huit sections de Paris n'eussent point chacune quelque beau monument, qui servirait à le désigner, et ils proposaient, alors, d'ériger, dans chacune des quarante-huit sections de Paris, une statue de marbre représentant une Vertu, sur le piédestal de laquelle seraient gravées, en français — et non plus en latin comme sur les monuments de l'ancien régime — les maximes adressées au peuple, par cette Vertu. Les auteurs de cette invention ajoutaient : « Le peuple lirait ces inscriptions ; elles lui
« feraient faire des réflexions qui certainement seraient

[1]. A Paris, chez M. Lonmon, limonadier, rue d'Orléans, Porte Saint-Martin, n° 23 (in-8°, 16 pages).

« à l'avantage des bonnes mœurs et du bien public. Les
« sections feraient leur dénomination du nom de ces
« Vertus; il serait plus agréable de dire section de *la*
« *Bienfaisance,* de *la Concorde,* de *la Fidélité.* » On
déclarait cela préférable aux appellations de sections
de Bondy ou Mauconseil ou autres.

Et, tout de suite, les pétitionnaires en arrivaient aux
voies et moyens : « Ils comptent que dans chaque section
« le bon vouloir des habitants pourvoira aux frais. »
Les statues devant être en marbre, le bloc nécessaire à
une statue de six pieds de haut est évalué à 3.000 livres
et la statue elle-même à 9.000 livres : « Ils estiment
« que, si le roi les paie ordinairement 10.000 livres, les
« artistes que l'on sait être plus patriotes qu'intéressés
« feront sûrement le sacrifice d'une partie du produit
« de leurs talents pour contribuer à l'embellissement de
« la capitale », et ils ajoutent que, pour faciliter les souscriptions, les artistes se contenteraient de n'être payés
que par acomptes mensuels répartis sur deux années.
Et, ayant fait un parallèle entre le temps présent et
« l'ancien régime », — le mot y est déjà en 1790, — ils
vantent les avantages du concours. L'idée des concours,
où le grand public, l'universalité des citoyens, formeront
le jury, dominait tous les esprits d'alors. On avait
tellement abusé de la faveur que, dans les assemblées
populaires, plus encore que partout ailleurs, on attribuait
au jugement du public une valeur que, en art, particulièrement, il ne saurait avoir.

L'idée générale des auteurs du projet n'était nullement vague et chimérique. Loin de là. Après avoir cité
les villes de l'antiquité peuplées de statues qui faisaient

l'admiration du monde, et notamment Rome dont, disaient-ils, « les habitants actuels, plongés dans une « honteuse fainéantise, ne subsistent que par les dépenses « qu'y font les étrangers », ils prévoyaient le moment où la ville de Paris, peuplée d'œuvres d'art, deviendrait le centre de la vie artistique du monde entier. Ils calculaient que, ainsi, elle attirerait, venant de tous les points du globe, des curieux dont les dépenses rendraient en bénéfice, et au centuple, le montant des sacrifices faits pour l'embellissement de la cité. Enfin, et comme ultime raison, leur plan avait pour objet « de fournir à chaque « instant au peuple une éducation facile (objection long-« temps négligée), des principes pratiques de morale et « l'amour des vertus publiques ».

Ce sur quoi ils dressaient une liste de cinquante-huit Vertus, parmi lesquelles on pourrait choisir ; à moins toutefois qu'on ne trouvât encore mieux. Au-dessous de la statue de chacune de ces Vertus devaient être placées quelques lignes bien senties, et invitation était faite aux savants d'avoir à les formuler. Les auteurs du projet donnaient quelques exemples et, pour ainsi dire, quelques échantillons des notices qui leur semblaient nécessaires. En voici quelques-unes.

Il y avait ainsi huit titres de Vertus avec notices provisoires et cinquante autres sans notices adressées aux méditations des faiseurs de maximes. En dernier lieu il y avait une cinquante-neuvième statue projetée : celle de *la Constitution* qui devait porter ceci :

« François, c'est à vous à qui je dois la plus belle « existence que jamais aucun peuple ait su me donner. « Gardez-vous d'entendre les lois que vous vous êtes

« prescrites, et défendez-vous des hommes pervers qui
« chercheront à me détruire. »

Ces formules n'avaient rien de définitif dans l'esprit des artistes rédacteurs du programme, car ils ajoutaient aux formules proposées par eux cette indication :

« Ou d'un ton plus sublime cela regarde MM. les
« gens de lettres auxquels il ne nous convient pas de
« donner des avis. »

Le 14 octobre 1790, la section du faubourg Saint-Denis, sur la lecture du projet en question, faite par Lesueur, décidait qu'elle le ferait communiquer aux quarante-sept autres sections de Paris et porter au Conseil de la ville.

Cette même idée d'élever un temple à toutes les Vertus ne fut pas étrangère au sentiment qui inspira les membres de l'Assemblée Constituante lorsque, en 1791 ils ordonnaient la transformation de l'église Sainte-Geneviève en un monument consacré à la sépulture des grands hommes.

L'église Sainte-Geneviève n'avait rien de commun avec le souvenir de l'humble bergère, patronne de Paris, et ce que Soufflot, l'architecte du monument, avait le plus oublié, c'était la donnée historique de l'édifice. Soufflot faisait, d'ores et déjà, de l'architecture révolutionnaire. Il avait, selon l'ingénieuse définition d'Edgar Quinet, vécu « en pleine lumière, non avec les
« chartes et les chroniques du moyen âge, mais avec
« Montesquieu, Rousseau, Buffon, Voltaire, ces quatre
« colonnes du siècle de l'esprit ». Soufflot avait voulu élever un édifice colossal, digne rival de Saint-Pierre de Rome, et le vouer à la pensée de son siècle. Qu'il ait été

chercher les choses aussi loin, voilà qui serait difficile à établir ; mais qu'il ait agi, mû par la force même de l'atmosphère ambiante qui l'enveloppait, de cette atmosphère qui a fait germer toutes les semences de la Révolution française, cela n'est pas douteux.

La fin du xviii^e siècle semblait ne pas comprendre la beauté tout entière du plus grand monument qu'elle eût elle-même produit. Inachevé, il dominait la montagne Sainte-Geneviève, alors peu peuplée, et la monarchie finissante ne se hâtait point de le terminer définitivement, si bien que l'église n'était pas encore consacrée lorsque, le 4 avril 1791, l'Assemblée Constituante apprit la mort de Mirabeau. Elle leva les yeux vers la montagne Sainte-Geneviève, et de l'église colossale, qui était là-haut elle fit un superbe temple de la Gloire.

Le génie de Mirabeau, le mouvement de douleur publique causé par sa mort, déchirèrent pour ainsi dire le voile qui couvrait la pensée dominante de Soufflot. L'Assemblée alors, s'empara du monument où le culte chrétien n'était point encore établi et en fit un temple païen. Imitant l'antiquité, elle lui donna le titre de Panthéon.

Au-dessus de Paris, elle vit la colonnade et la coupole du Panthéon se dresser comme la couronne suprême placée sur le chef de la Cité. L'énormité du Panthéon, si justement blâmée lorsqu'il s'agissait d'y placer les méditations et le mystère de la piété religieuse, devint une qualité suprême, dès que le monument fut destiné à l'apothéose du génie humain.

Alors, pour inaugurer le Panthéon, on y porta les cendres du grand Mirabeau, qui avait été l'âme et la voix

de la Révolution à ses débuts, et dont personne alors ne soupçonnait la défection. Dans le recueillement et dans la douleur, la Nation française représentée par un immense cortège, vint porter au Panthéon celui en qui elle incarnait l'œuvre déjà accomplie. Là devaient désormais reposer les morts illustres dont la vie serait pour chaque citoyen un sujet de respect et une force d'émulation.

Disons-le tout de suite : dans l'intention de la Constituante, les honneurs du Panthéon devaient être décernés aux hommes, seulement, qui avaient le plus vaillamment servi le Droit et la Justice. Là devaient être placés ceux qui, par la force de la vertu, avaient vaincu la puissance de la force. Et, symbole vraiment touchant, la légende de sainte Geneviève elle-même se trouvait respectée. Car la bergère, dont la houlette avait arrêté Attila, avait droit à conserver sa place à côté des hommes comme Mirabeau, comme Rousseau, comme Voltaire, qui, sans autres armes que leur voix ou leur plume, avaient fait crouler, une à une, toutes les puissances d'exactions, accumulées pendant des siècles par l'autocratie, et fait tomber les armes des mains qui les tenaient pour accomplir l'œuvre d'injustice.

Jamais, dans la pensée de ceux qui ont institué le Panthéon, jamais dans une ligne, jamais dans une parole émanant d'eux, il n'apparaît qu'une place y soit destinée à un homme qui, à un titre quelconque, a fait usage de la force matérielle. Et cette pensée des premiers fondateurs du Panthéon est si profonde et si pénétrante, que, même de nos jours, il ne viendrait à personne l'intention de décréter les honneurs du Panthéon à un homme dont la

gloire serait exclusivement pétrie de faits de guerre.

Dès le mois de mai 1791, l'architecte Quatremère de Quincy avait été chargé par le Directoire de Paris de lui tracer les mesures propres à transformer l'église Sainte-Geneviève selon sa destination nouvelle. Il apporta, en conséquence, devant cette Assemblée, tout un projet, d'après lequel, le Panthéon devait être, non pas un cénotaphe où l'on déposerait les restes des grands hommes, non point un lieu de Mort, mais, comme il l'indiquait lui-même, un lieu d'Immortalité.

Selon lui, en ce lieu, se célébrerait la religion de toutes les supériorités humaines et de toutes les gratitudes sociales ; là, seraient vénérées par les hommes, toutes les grandeurs venues des hommes, tous les actes capables d'inspirer le Bien et le Beau. Développant cette thèse il insistait en ces termes :

« Ne serait-il pas possible que l'asyle des hommes qui
« ont bien servi la patrie devînt le chef-lieu de l'auguste
« cérémonie qui impose à tous les citoyens l'obligation
« de la servir ? Pourquoi n'élèverait-on pas, au centre
« de la coupole, un autel à la Patrie, où se prêterait
« solennellement le serment de tous ceux qu'une fonction
« quelconque oblige à cet engagement. »

« Pourquoi cet oratoire de tous les grands hommes ne
« serait-il pas exclusivement consacré aux harangues
« funèbres des citoyens que leurs vertus rendraient
« dignes de cet honneur ?

« Pourquoi n'en ferait-on pas choix pour décerner les
« récompenses de tous genres, les prix de vertus, de
« patriotisme, de dévouement au bien public ?

« Pourquoi n'affecterait-on pas spécialement cette

« galerie d'honneur et de vertu, à des distributions
« annuelles de prix fondés pour l'encouragement des
« études et de la jeunesse? Et quel lieu fut plus propre
« à exciter les jeunes gens à l'amour de la patrie et des
« belles choses que celui où associés, en quelque sorte,
« d'avance aux grands hommes qui les environneraient,
« ils prendraient, sous leurs yeux, l'engagement de les
« imiter et apprendraient à connaître déjà la patrie par
« ses bienfaits. »

Quatremère de Quincy fut chargé d'aménager le monument et, à propos de la cérémonie du dépôt des cendres de Mirabeau, il fit boucher, avec de la maçonnerie, les baies qui se trouvaient à droite et à gauche de la porte de bronze et donnaient accès dans la grande nef. Ainsi il arrivait à éviter des contre-jours et désormais, lorsque s'ouvrirent les deux gigantesques vantaux de cette porte, un flot de lumière envahit, d'un seul jet, de part en part, la grande travée médiane.

La première transformation qui fut faite à la décoration du Panthéon consista dans la modification du fronton. Au lieu et place du bas-relief du fronton déjà existant représentant le *Triomphe de la Foi*, sous la forme d'anges et de têtes de chérubins, placés sur des nuages, en adoration devant une croix entourée de rayons, œuvre de Coustou, très médiocre, du reste, on mit un bas-relief de Moitte représentant la Patrie, sous la figure d'une femme, entourée de symboles qui désignaient la France. Elle était debout occupant le milieu du fronton; à ses côtés se dressait un autel, sur lequel elle prenait des couronnes de chêne. « Ses bras étendus indiquaient qu'elle les offrait
« à l'émulation générale. L'une de ces couronnes est

« suspendue sur la tête d'une modeste jeune fille, em-
« blème de la Vertu, qui se contente de mériter le prix
« sans le solliciter ; l'autre couronne est ravie avec
« audace, par un jeune homme, que des ailes et les
« attributs de la Force caractérisent. C'est le Génie qui
« conquiert la gloire. La Renommée conduit, par les
« crinières, comme en triomphe, deux lions attelés à un
« char rempli des principaux attributs des Vertus. Ce
« char a renversé le Vice, qui tourne contre lui-même
« le poignard dont sa main est armée. Dans la partie
« gauche du fronton, le Génie de la Philosophie, pourvu
« de larges ailes, combat, avec le flambeau de la Vérité,
« les Préjugés et les Erreurs représentés par deux
« griffons traînant un char rempli d'attributs des
« Erreurs. L'un recule à la lueur du flambeau, l'autre
« expire sous les pieds du Génie. Les figures avaient
« quatre mètres de proportion[1]. »

La dédicace latine à sainte Geneviève avait été remplacée par cette inscription : Aux Grands Hommes la Patrie reconnaissante, telle qu'elle existe aujourd'hui. L'auteur de cette devise célèbre était Pastoret, procureur-syndic du département de Paris, et l'inscription en avait été votée par l'Assemblée Constituante, après avis conforme de l'Académie des Inscriptions et Belles-Lettres, qui, jusqu'à sa suppression, conserva la charge de présenter au choix du Gouvernement, toutes les inscriptions destinées aux monuments publics.

La transformation de l'intérieur se trouva singulièrement facilitée par l'esprit du plan original exécuté par

1. Tiré du *Rapport à l'empereur et roi, sur les Beaux-Arts, depuis les vingt dernières années*, rédigé par Le Breton (1808).

Soufflot, car, en réalité, l'église Sainte-Geneviève, telle que la Révolution la trouva, ressemblait à un monument élevé à la Philosophie religieuse, bien plus qu'à une église destinée au culte chrétien catholique, apostolique et romain. Les croquis de Soufflot, les dessins de ses projets, nous montrent l'intérieur de l'édifice, enrichi des sculptures et des peintures les plus charmantes, et des symboles les plus éclectiques. Soufflot, et, après sa mort, survenue en 1781, son successeur, Rondelet, ne s'en étaient point tenus aux croquis.

Déjà, en 1789, les voûtes de deux nefs avaient reçu : l'une les symboles de l'Ancien Testament, l'autre ceux de l'Église grecque. Les modèles consacrés à l'Église latine n'attendaient plus que leur mise en place dans la partie qui leur était consacrée.

Dans les compartiments de la nef d'entrée on voyait, au centre, un Jéhovah en bronze doré, placé dans un triangle et environné de rayons d'or et de nuages. Il y avait, de plus, quatre pendentifs portant les figures de Moïse, d'Aaron, de David, de Josué, et, non loin de ces statues, des bas-reliefs racontant la vie de ces patriarches. Au milieu de la calotte du dôme, étaient les Tables de la Loi gravées en caractères hébraïques.

Côte à côte avec le culte mosaïque, l'Église grecque était représentée par les statues de ses docteurs : saint Athanase, saint Basile, saint Grégoire de Nazianze, accompagnées de bas-reliefs conçus d'après des scènes de leur vie.

En plus de cela, tous les modèles relatifs à l'Église latine, ainsi que les statues de saint Gérôme, de saint Augustin, de saint Grégoire le Grand, également accom-

pagnés de scènes tirées de leurs vies, étaient prêts à mettre au point.

A l'origine des travaux, décrétés en 1791, on proposa de conserver telles quelles les deux nefs consacrées à la religion mosaïque et à la religion chrétienne grecque, de mettre en bon état la partie terminée et destinée à l'Église latine, et de décorer le reste du temple des attributs de tous les autres cultes, y compris — bien entendu — ceux des temps antiques.

On poussait les choses jusqu'à rêver de faire de l'immense bâtiment du Panthéon une sorte d'église de l'universelle Tolérance. On eût officié dans chaque partie d'un même édifice, selon le rite de chaque religion, côte à côte avec toutes les croyances et tous les rites des religions les plus diverses. On voulait faire du Panthéon quelque chose comme le Temple de la Liberté de Conscience et de la Bienveillance réciproque.

Les grands travaux de modification de l'extérieur furent étudiés dès 1791 ; la préoccupation dominante des gens chargés de la transformation du monument, et le plus spécialement celle de Quatremère de Quincy, se rapportait à la question, depuis longtemps discutée, de la modification de la coupole, qui chargeait le dôme au delà de ce que son état de faiblesse lui permettait de supporter. Le dôme, en effet, menaçait de crouler sous la moindre fatigue, et la situation était si grave, que tous les architectes, après de vains essais de consolidation, fort peu rassurants, en étaient arrivés, l'un après l'autre, à proposer la suppression de la grande coupole.

On avait même établi un projet, dont il existe d'ailleurs les dessins, où le dôme était supprimé et remplacé

par une colonnade qui coiffait le monument d'une sorte de couronne où, au sommet de chaque colonne, étaient placées, comme autant de fleurons, des statues de grands hommes. Quatremère combattit ce projet qui faisait de la colonnade quelque chose d'analogue à la rotonde d'Agrippa, ou au tombeau d'Adrien, et il dit que cette rotonde viendrait là « comme un surtout de table ». Il reprochait à ses contemporains leur excessive manie d'imitation : « Avec ces gens, écrivait-il, il faut toujours « voir avec des verres, jamais avec ses yeux, il faut tou- « jours supposer qu'on est un autre. »

En fin de compte, on s'en tint à la suppression de la lanterne, et on plaça sur le dôme, une sorte de plateau destiné à recevoir une statue colossale de la Renommée, dont le sculpteur Dejoux faisait le modèle. On dut combiner les forces et les formes du plateau avec la forme et le poids de la statue.

Mais on fit plus encore. L'Académie des Sciences ayant désiré établir un observatoire sur le sommet de la coupole, des mesures furent prises en conséquence. Ce point, le plus élevé de Paris, avait déjà servi aux travaux d'observation du méridien. Le demi-globe sur lequel la Renommée devait poser son pied fut disposé de façon à donner asile aux astronomes et à leurs instruments ; il fut percé de douze fenêtres, et devint un cabinet astronomique des plus précieux.

Par la suite, on eut vite constaté l'incurable faiblesse du dôme, par suite de la nature du sol sur lequel repose l'ensemble de l'édifice et, de là, l'impossibilité d'y jamais pouvoir placer une statue en métal telle que devait l'être la statue de Dejoux. On ne voit pas comment aurait pu

être mis à exécution le projet tout entier de Quatremère de Quincy, d'après lequel, la statue de la Renommée devait planer au-dessus des Vertus qu'elle proclame.

A cet effet, entre chacune des trente-deux colonnes qui supportent le dôme, Quatremère voulait placer autant de statues symboliques de Vertus; il avait même fait exécuter des modèles, en silhouettes peintes, les avait mises en place. Cet essai — c'est lui du moins qui l'affirme — aurait obtenu l'approbation générale.

Nous trouvons, mais, sous une forme moins lapidaire, dans un rapport de ce même Quatremère, en 1792, alors que le modèle en plâtre de Dejoux était terminé et qu'on se préparait à en commencer la fonte, l'idée formulée dans le décret de floréal an II : « la victoire fournira le bronze ». Se préoccupant de la nécessité où on allait se trouver d'épargner partout les métaux utiles aux armes de la guerre, et rêvant de la paix prochaine, Quatremère disait :

« La paix sera venue avant le moment de la fonte, pour restituer aux arts, avec usure, tout le métal que ceux-ci ont prêté à la guerre. »

La statue de Dejoux, qui ne mesurait pas moins de soixante-dix pieds (environ vingt-trois mètres) de haut, n'eut point le don de plaire au Conseil général de la Commune de Paris. Le procureur de la Commune la déclara « extrêmement ridicule », et le Conseil décida de signaler cette œuvre à la Convention, « afin qu'elle ne déshonore pas un si beau monument » (le Panthéon français).

Elle resta donc dans l'atelier concédé à Dejoux. Elle existait encore, en 1808, dans ce local, situé avenue du Roule, et appartenant à la Ville de Paris.

Pour savoir ce que fut le Panthéon, le plus simple est d'emprunter directement à Le Breton, tout en la résumant à l'occasion, la description qu'il en a laissée. Elle est, tout à la fois, très détaillée, très complète et caressée avec d'autant plus d'amour, que Le Breton pouvait bien y voir la mise à exécution d'une œuvre, colossale en soi mais analogue, quant au fond, au petit projet *d'utilité et d'embellissement de Paris* dont il avait été l'un des auteurs et l'un des promoteurs en 1790.

Les modèles en plâtre de quatre groupes statuaires d'une hauteur de quatre mètres (debout) ornaient le fond du péristyle : *un Guerrier mourant pour la Patrie* (signé Masson). La Patrie, représentée sous les traits d'une femme, soutient le guerrier nu, blessé, il s'appuie sur son bouclier couvert d'une peau de lion. La Patrie le regarde avec tendresse. Au-dessus de ce groupe on voyait un bas-relief signé Chaudet, *le Génie de la Gloire et celui de la Force soutenant un soldat, qui tombe en mourant, près de l'autel de la Patrie,* sur lequel il dépose son épée. Le cadre placé sous ce bas-relief portait cette inscription : *Il est doux, il est glorieux de mourir pour la Patrie.*

Le groupe suivant, — toujours sous le péristyle, — et également en plâtre, était haut de quatre mètres, œuvre du même Chaudet, il représentait *l'Instruction publique ;* Minerve y présente à un jeune homme une couronne, que celui-ci s'efforce de lui prendre des mains. Au-dessus, le bas-relief correspondant, œuvre de Lesueur, comportait la Patrie présentant aux pères et aux mères une institutrice. De jeunes garçons et des jeunes filles

vont au-devant d'elle, des enfants l'embrassent. La devise, placée sous ce bas-relief, était :

*L'Instruction est le besoin de tous.
La Société la doit à tous ses membres.*

Venait ensuite, analogue aux deux groupes précédents, la figure de *la Loi*, par Roland. Elle est ainsi décrite par Mayer[1] : « Assise avec l'air du commandement, « avec un grand sérieux dans son expression et son atti- « tude, elle étend sa main droite, ornée d'un bâton de « général, et appuie la gauche sur les tables de la Loi, « sur lesquelles sont gravés ces mots : *Les hommes sont « égaux devant la Nature et devant la Loi.* » Sous le « bas-relief correspondant, dédié à l'empire et à la « protection des Lois, on voit la Patrie tenant la table « de la Loi ; un vieillard prosterné jure d'obéir à la Loi ; « un jeune guerrier jure de la défendre. Au bas de « l'encadrement on lit :

Obéir à la Loi, c'est régner avec elle.

Enfin, le quatrième groupe, par Boichot, représentait la Force sous les traits d'un Hercule au repos, la main appuyée sur une table, où se lisait : *Force par la Loi.*

Dans le bas-relief correspondant, la Patrie, assise à l'entrée du temple des Lois, montrait à l'Innocence la statue de la « Justice » ; à ses côtés, étroitement unies à elle, étaient deux figures que leurs attributs tentaient

1. Dans : *Fragments sur Paris*, publié à Hambourg, 1796-1797 ; traduction de l'ex-général Dumouriez.

de montrer comme la Jurisprudence civile et la Jurisprudence criminelle. Et la légende était :

Sous le règne des Lois, l'Innocence est tranquille.

Au milieu de la façade, c'est-à-dire au-dessus de la grande porte d'entrée du monument, un grand bas-relief de Boichot, représentant *la Déclaration des Droits de l'homme et du citoyen*. La Nature, figure mi-partie nue, mi-partie vêtue à l'antique, ayant à ses côtés la Liberté et l'Égalité, leur montre les tables de la Loi qu'elle tient ouverte dans ses mains[1].

Les cinq bas-reliefs et le fronton, œuvres médiocres pour la plupart, mais toutes d'un style inspiré de l'Art antique, remplaçaient des ouvrages, pour la plupart médiocres aussi, et presque tous conçus dans le style gracieux et fade qui était de mode à la fin du xviii siècle, style dont on ne doit pas, néanmoins, trop médire, car il possédait deux maîtresses qualités, absentes le plus souvent de celui qui l'avait remplacé. Il était spirituel et il était décoratif. Cette partie de la transformation du Panthéon fit disparaître, et sans qu'il en restât trace — ce qui semble *a priori* regrettable, — une œuvre de Houdon : saint Pierre recevant les clefs de l'Église. Quant au fronton de Coustou, remplacé par celui de Moitte, ce que l'on en connaît par les gravures console de sa disparition.

1. Quand Le Breton écrivit, en 1808, son rapport à Napoléon sur *l'État des Beaux-Arts*, il décrivit ainsi ce bas-relief : « Il a pour « sujet les droits naturels de l'homme en société. Ces droits sont « écrits sur une table, que tient la Nature, exprimée par une « femme. » Les figures de la Liberté et de l'Égalité sont passées sous silence dans le texte de Le Breton. Il y a des mots qu'il était alors interdit d'écrire. Le nom de la Loi lui-même était escamoté.

De même qu'on avait entièrement transformé le péristyle, on avait, de fond en comble remanié l'intérieur. On avait supprimé des tribunes et des voûtes et enlevé les innombrables bas-reliefs chargés de sujets tirés de l'Ancien Testament et de l'Évangile, mêlés d'innombrables ornements et enrubannés de versets de l'Écriture. On avait aussi — pour parler le langage du temps présent — laïcisé l'ornementation, mais on avait, sous cette forme, repris la pensée maîtresse de Soufflot.

Et, c'est ainsi que la nef occidentale était consacrée à la *Philosophie*, la nef orientale à l'*Amour de la Patrie*, la nef méridionale aux *Beaux-Arts*. La nef septentrionale n'avait pas encore reçu sa destination définitive. La petite coupole d'entrée eut ses groupes d'anges remplacés par des animaux ailés, symbolisant : la *Vertu*, la *Science*, le *Génie*, la *Philosophie*; sur les pendentifs on voyait l'*Histoire écrivant sur les ailes du Temps*, et foulant aux pieds les débris des sceptres et des couronnes. Par ailleurs, la *Patrie* récompensait l'*Agriculture*. Tout ce qui constitue l'activité de l'esprit humain était là, représenté, dans le monument colossal, aussi bien la Géométrie théorique et la Géométrie pratique que l'Astronomie ou que l'Éducation du peuple, la Navigation et le Commerce, représenté par *Mercure exhibant triomphalement le décret sur la liberté commerciale*. Chardin avait sculpté la *Poésie* couronnant Homère et l'*Éloquence* couronnant Démosthène; Ramey avait symbolisé la Musique et l'Architecture, Petitot la Peinture et la Sculpture, posant une couronne sur la tête de la Sagesse. Cartellier avait, une fois de plus, montré l'Amour de la Patrie sous les traits d'un guerrier armé d'une massue, tenant par la main la

Victoire; à ses côtés se tenait la Prudence, gardienne des conquêtes.

Les artistes ne s'étaient point oubliés eux-mêmes, et l'un d'eux, Horta, chargé de représenter le Désintéressement, lui avait donné pour physionomie deux femmes, dont l'une détache ses pendants d'oreilles et l'autre dépose sur l'autel de la Patrie le bracelet qu'elle vient de retirer de ses bras. Ceci était un souvenir, une allusion directe à la scène de septembre 1789, où les femmes d'artistes avaient donné l'exemple du désintéressement, en apportant leurs bijoux à l'Assemblée Nationale.

Le centre de la coupole devait recevoir quatre statues, quatre génies, de cinq mètres de proportion, et dont chacun correspondait à l'Idée consacrée dans chacune des quatre nefs devant laquelle il se dresserait. Ces quatre grandes figures devaient être exécutées en métal, car il était impossible de les encastrer dans la pierre par suite du mauvais état de la coupole.

Le travail énorme de réfection du Panthéon avait occupé, entre 1792 et 1793, un groupe qui ne comprenait pas moins de seize artistes statuaires, et de cent sculpteurs d'ornements ou de praticiens.

L'ensemble de ce travail, malgré les inégalités de mérite, afférent à toute œuvre exécutée hâtivement, par des équipes nombreuses, malgré l'impulsion parfois anti-artistique, si j'ose ainsi parler, résultant des préoccupations de l'esprit public, malgré les défauts que l'inégalité de savoir des artistes rendait plus choquants encore, n'en reste pas moins l'une des plus importantes manifestations d'Art qu'on ait vues. Cette œuvre, si

importante matériellement, fut très discutable au point de vue de l'Art le plus pur, mais, malgré tous ses défauts, elle n'en marque pas moins une étape dans l'histoire de l'Art. Elle comportait, au demeurant, une grande dépense de talent.

Quand, en 1806, Napoléon rendit le Panthéon au culte religieux, et entendit le consacrer à la sépulture de ses plus illustres serviteurs, il maintint l'inscription placée au fronton et conserva les décorations patriotiques, dues à la Révolution.

La Restauration fit enlever l'inscription et massacrer toutes les sculptures.

J'allais oublier de dire que, outre les cendres des grands hommes, le Panthéon devait recevoir, en vertu du décret de floréal an II, une colonne, placée au centre, et vouée à la gloire des humbles guerriers morts pour la Patrie ; un concours avait été ouvert à cet effet.

La décoration du Panthéon fut le seul grand ouvrage que la pauvreté des temps permit de mettre à exécution pendant la période révolutionnaire.

CHAPITRE IV

LES ARTS PLASTIQUES

I

RENAISSANCE DE LA TRADITION ANTIQUE

La fin du xviiie siècle vit s'accomplir dans les arts, et spécialement dans les arts plastiques, une transformation profonde. Elle ne se produisit pas d'un geste brusque et spontané. Ce fut le mouvement des lettres et celui de la philosophie et celui de l'archéologie, qui déterminèrent le mouvement qui bouleversa, de fond en comble, les formules esthétiques, jusqu'alors préférées par la mode de l'ancien régime. Une pensée nouvelle, une foi nouvelle, devaient fatalement aboutir à la conception de formes nouvelles. Par suite de la disparition de la noblesse, ou, mieux encore, de ses privilèges, les artistes se trouvèrent avoir à répondre aux goûts et aux exigences d'un public nouveau, qui n'était autre que la Nation elle-même.

L'éducation de la Nation, les exigences d'art de la Nation, avaient été préparées par le courant d'idées issues, non seulement des œuvres de Rousseau ou de Voltaire, mais, plus encore peut-être, par un livre, qui eut à son époque un succès de popularité dont on trouverait difficilement ailleurs un équivalent : *le Voyage du jeune Anacharsis en Grèce*, par Barthélemy. Mais

ceci, de même que, dans le même ordre d'idées, *les Ruines* de Volnay et la *Description du Temple de Paestum*, par Lagardette (1773), n'était que la résultante d'un état de choses préparé par le mouvement suscité dans l'archéologie par la découverte de Pompéi, en 1748. Par elle, l'Art antique s'était révélé à toute l'Europe pensante, et, rapidement, la mode avait voulu que tout homme de goût fît le voyage de Naples.

Le savant archéologue allemand, Winkelmann, fut le plus influent de tous les vulgarisateurs de l'art antique. Nommé bibliothécaire du Vatican et président des antiquités à Rome, il publia, en langue allemande, son *Histoire de l'Art et son Explication des Monuments inédits de l'Antiquité*.

D'autre part, le roi de Naples s'entourait de son mieux d'un groupe de savants, qui étudiaient les trésors découverts dans son royaume. Les ouvrages relatifs à l'Art antique parurent désormais sans relâche. Ce grand mouvement d'idées artistiques, parmi les savants et les lettrés, eut tout naturellement son contre-coup dans le monde des peintres et des sculpteurs; mais il s'y effectua d'un pas relativement lent et timide. Parmi les architectes, il fut beaucoup plus intense et plus rapide, et c'est ainsi que, adaptant son goût passionné pour l'Art grec, aux habitudes de finesse de l'architecture, en faveur à son époque, Gabriel édifia de 1752 à 1756 les deux admirables palais de la place de la Concorde et que Soufflot, pastichant un temple romain, commença, en 1764, l'érection du Panthéon. Petit à petit les architectes se rapprochèrent de plus en plus du type des monuments antiques; Peyre et de Wailly en donnèrent, en 1782, avec

le théâtre de l'Odéon, une reproduction à peu près pure.

L'Académie de Peinture qui, jusqu'alors, avait toujours assigné pour thèmes de concours des sujets bibliques, rompit brusquement, en 1762, avec tout son passé et, entre 1762 et 1780, vingt-cinq sujets de concours, — sur un ensemble de trente-cinq, — sont tirés de l'histoire grecque ou de l'histoire romaine. Sur la proposition de son secrétaire, Cochin fils, de l'Académie de Peinture, vers 1773, décidait que les lectures d'études sur la vie des peintres illustres, qu'on faisait à ses séances, seraient, en notable partie, remplacées par des lectures des plus fameuses poésies de l'antiquité.

Les façades et les intérieurs des maisons, les meubles, dessinés le plus souvent par des architectes, cessèrent, vers cette même époque, d'avoir les lignes rondes et ventrues; leurs formes se rapprochèrent rapidement et sûrement de la forme antique. Dans la décoration picturale des appartements, on vit apparaître des panneaux tels que ceux d'Hubert Robert, représentant des ruines romaines. L'architecte-peintre Clérisseau, en construisant des édifices imités de l'antique, obtint un immense succès, et à telle enseigne, que Catherine II, vers 1780, obtint qu'on le lui envoyât pour qu'il construisît à Pétersbourg des palais du même genre et notamment une reproduction du palais des Augustes.

La sculpture qui eût dû, le plus vite et le mieux, profiter de cette renaissance de l'Art antique, n'en ressentit guère les effets bienfaisants. Il y eut mieux : l'un des maîtres les plus écoutés de l'art statuaire, Falconnet, quittant le ciseau pour prendre la plume, essaya de dé-

montrer l'infériorité des antiques. Certains peintres voulurent profiter des tendances d'une nouvelle esthétique, mais, faute d'études préalables assez solides, ils en profitèrent de la façon la plus malencontreuse, et l'on vit apparaître de divers côtés des ouvrages où les artistes, hantés par les soucis d'imiter les statues grecques — et, plus fréquemment encore que celles-ci, et malgré leur infériorité, les statues romaines, — perdirent l'amour et la vision juste et sincère de la nature. C'est fort sagement que Diderot comprit que les artistes ne feraient, ainsi, rien de supérieur : « ... En n'étudiant pas « la nature, — écrivait-il, — en ne la cherchant, en ne « la recherchant, en ne la trouvant belle que d'après les « copies antiques. » Et il ajoutait : « Réformer la nature « sur l'antique, c'est suivre la route inverse des anciens. »

D'ailleurs, l'influence de Winckelmann et de son école ne pouvait être, en tout, bienfaisante pour la génération d'artistes auxquels elle apportait ses premières inspirations. Préoccupé d'éclaircir des problèmes purement historiques, Winckelmann n'avait, en vérité, aucune des facultés de nature, indispensables pour faire un choix entre un chef-d'œuvre d'un des maîtres immortels de la Grèce et un ouvrage dû au ciseau de quelque praticien de la décadence grecque, émigré, simple tailleur de marbre, à Rome. Comme il était surtout un archéologue, il n'avait nullement charge d'une réelle compétence en de telles matières ; il n'en manifestait que très accessoirement le souci. Son œuvre, limitée le plus particulièrement par les fonctions qu'il remplissait à Rome, n'en appela pas moins l'attention des artistes sur les trésors anciens accumulés dans la Ville Éternelle et les mit à la

mode parmi le monde des amateurs. La conséquence logique de cette mode fut d'amener, en plus grand nombre que jamais, à Rome, les artistes, dès qu'ils trouvaient un moyen quelconque de s'y rendre. Ainsi se produisit, dès avant la Révolution, ce premier courant d'une doctrine d'art basée sur l'imitation des Romains.

La faveur dont jouit l'antiquité ne fut point aussi spontanée qu'on le pourrait supposer de prime abord, et ceux qui devaient, par la suite, en être les plus ardents champions n'y arrivèrent que progressivement. C'est ainsi que cet ancien élève de Boucher, encore imbu des leçons de son maître, J.-L. David, qui devait plus tard pousser jusqu'à l'extrême intolérance le culte de l'Art romain, prononçait, au moment de son départ pour Rome, ces paroles : « L'Antique ne me séduira pas, l'Antique manque d'action, il ne remue pas ». Pareille prévention existait même parmi les sculpteurs, et l'un des professeurs de l'Académie disait à ses élèves : « Ne « cherchez point à imiter les antiques, l'*Apollon* du « Belvédère n'est qu'un navet ratissé ». Peut-être cette crainte de l'Art antique était-elle, inconsciemment, dictée aux artistes par l'influence de leur intérêt personnel. Ils sentaient le public trop attaché aux artistes peintres de l'école de Boucher et de Fragonard et aux sculpteurs de l'école de Falconnet dont la manière redisait l'état d'âme du monde pour lequel leurs ouvrages étaient créés. Il y avait là une forme d'art, sans précédent, qui, une fois disparue, ne devait plus jamais reparaître. Reflet chatoyant d'une société qui, ignorante et dédaigneuse du passé, méprisait le lendemain, elle était destinée à en éterniser le souvenir et à s'anéantir avec elle.

De même que cette société, insouciante de tout, produisit quelques avant-coureurs de sa propre disparition, de même, dans les arts, les premières manifestations d'écroulement des errements du passé se firent sentir quelques années avant la grande crise révolutionnaire.

C'est vers 1780 que les premiers succès de la peinture inspirés de l'art antique commencèrent à s'affirmer devant les envois de Rome signés par Vien et, ensuite, par David. Pour ne citer que quelques œuvres qui sont au Louvre : *le Bélisaire* est de 1781 ; *le Serment des Horaces* est de 1785 ; *les Amours de Pâris et d'Hélène* est de 1788... A côté de David, il y avait, jouissant alors d'une égale réputation, des maîtres tels que Vincent et Regnault.

Quand, plus tard, dans les livres ou dans les assemblées politiques, les orateurs, les hommes d'État, nourris de Plutarque et de Montesquieu citèrent, à tout bout de phrases, l'exemple des Romains, le groupe des artistes qui avaient été faire leur éducation à Rome se trouva dans un état d'esprit analogue à celui des tribuns populaires. De même que tous les lettrés, orateurs, ou écrivains de la Révolution, sont les élèves directs, et presque tous serviles, des auteurs latins, tous les artistes aussi, à partir du moment où Vien, David, Regnault, Vincent connurent le succès, devinrent, à leur tour, les élèves directs de l'art de seconde main dont les types surabondent à Rome. Pour son malheur, toute cette phalange de maîtres français n'a que trop souvent préféré aux tranquilles beautés des œuvres grecques les défauts de forme et les fautes de goût des œuvres latines.

Dans toute la littérature de la fin du xviiie siècle,

comme dans tout l'art de cette époque, je ne vois qu'un poète et qu'un peintre dont on puisse dire qu'ils sont des artistes purement grecs. L'un est André Chénier, qui le fut en connaissance de cause, l'autre est Prud'hon, qui fit de l'art grec comme M. Jourdain faisait de la prose.

II

LES ARTISTES AU DÉBUT DE LA RÉVOLUTION

Si un grand nombre d'artistes devança parfois le mouvement qui allait révolutionner entièrement les formules artistiques et qui bientôt allait commander la mode, ceux-là, tout au contraire, furent rares, qui, dès l'origine, prirent part au mouvement politique parmi lequel ils vivaient. Il n'est point établi qu'aucun d'eux figurât parmi les combattants de la prise de la Bastille. Plusieurs s'en sont vantés, mais sans preuves, à un certain moment où il y avait avantage à s'en vanter. Et, s'il est exact que, les 5 et 6 octobre, lorsque les femmes du peuple s'ameutèrent à l'appel d'une toute jeune fille, Rose Chabry, qui était de son état sculpteuse sur bois, et, conduites par elle, se rendirent à Versailles pour y demander du pain, il n'est pas moins exact que Rose Chabry, à cette époque, n'était plus à proprement parler une artiste, puisque, faute de pouvoir vivre de son art, elle s'était faite bouquetière.

L'attitude des artistes n'avait rien que de très normal, et c'est à tort que, par la suite, David leur en fit durement grief, et rien ne prouve que, s'il n'avait été lui-même dans des conditions de succès tout à fait exceptionnelles, il

n'eût point suivi les mêmes errements que la majorité de ses confrères. Dans son premier mouvement, la Révolution avait renversé tout ce qui faisait vivre la majorité des artistes. L'émigration, qui avait commencé vers le mois de juillet 1789, leur enlevait, dès les premiers troubles, une partie de leur unique clientèle ; chaque mouvement nouveau la raréfiait, et rien dans l'état de chose nouveau ne tendait à la remplacer. Au demeurant, le premier mouvement de la Révolution consommait la ruine de la plupart des artistes. N'était-il donc pas tout naturel qu'ils ne se jetassent point avec enthousiasme, dans un drame qui, comme entrée de jeu, leur apportait la misère.

D'autre part, comme ils appartenaient à la classe plébéienne, comme, pour la plupart, ils souffraient de vivre vis-à-vis de l'aristocratie et des puissants du jour dans un état de dépendance, souvent fort pénible, parfois voisin de la domesticité, ils arrivèrent, petit à petit, à comprendre qu'une ère nouvelle allait s'ouvrir pour eux. Alors beaucoup se prirent d'un bel amour pour l'œuvre de la Révolution. Et, à mesure que s'élargissait l'horizon qu'elle leur ouvrait, on voyait s'élargir la pensée des artistes les plus dévoués et les mieux doués.

Un exemple de cet état d'esprit me tombe sous la main et, avant d'aller plus loin, j'ai plaisir à le citer, tel que nous le donnent deux lettres du peintre Antoine Vestier, auteur d'un très beau portrait de Mme Vestier, daté de 1787, qui fait fort bonne figure au Musée du Louvre, et qui fut, surtout, célèbre par son portrait de Latude qui fait actuellement partie du Musée Carnavalet. On y voit Latude, représenté à côté de la Bastille en démoli-

tion, ayant auprès de lui l'échelle de corde qui avait servi à son évasion ; à coté de l'effigie de Latude, Vestier avait peint un poteau sur lequel était fixée la lettre de cachet datée du 28 février 1756 qui avait, pour la première fois, fait embastiller son célèbre modèle. Outre ses qualités documentaires et anecdotiques, cette toile est d'une réelle valeur, au point de vue de l'art. Vestier en fit une gravure qui devint rapidement populaire et au bas de laquelle il plaça un quatrain par lequel il donnait le courage de Latude en exemple aux Français jaloux de conquérir leur liberté.

Le 16 décembre 1790, à propos de la mort de sa mère, il écrivait donc à son beau-frère :

« Vous saurez que je ne reçois d'argent de qui que ce
« soit. Ce sont quelques élèves qui apprennent à dessiner
« chez moi qui m'aident à défrayer ma maison. Quand
« par hasard je fais un portrait, on ne veut pas me le
« payer le quart de ce qu'on me payait avant la Révo-
« lution pendant laquelle j'ai été obligé de vendre des
« objets à grosse perte pour vivre. En bon patriote, j'ai
« fait des sacrifices de temps et d'argent pour soutenir
« la chose publique, et s'il fallait sacrifier mes plus
« chères espérances pour que la Nation entière soit
« heureuse je le ferais de bon cœur. On n'est parfaite-
« ment heureux que lorsqu'on peut contribuer à faire le
« bien. L'espérance me ranime, en pensant que notre
« Assemblée remet les choses dans un nouvel ordre qui,
« à l'avenir rendra au peuple une paix et un bonheur
« durables, dont je ne jouirai peut-être pas parce que je
« ne serai plus en état de travailler. Le fruit de l'arbre
« que nous plantons sera recueilli par nos enfants : d'y

« penser est pour moi une jouissance qui me console de
« mes pertes. »

Par la suite Vestier dit à son beau-frère que : « au moment où il écrit, il n'a pas même un sol » et ajoute :
« J'attends comme le messie une somme de cent écus qui
m'est due ». Il raconte comment il a dû quitter un logement de onze cent cinquante livres pour en prendre un
de six cent quatre-vingts livres, encore trop coûteux, et
dont la charge est d'autant plus dure pour la famille que
son fils est sans travail depuis longtemps déjà. La gêne
dans la maison est telle qu'il ajoute, en post-scriptum, que
ses facultés ne lui permettent pas de faire des dépenses
pour le deuil. Quelques mois plus tard (février 1791) les
affaires ne sont point en meilleur état. Au contraire. Les
cent écus n'ont pas été payés, le fils continue à ne trouver aucun travail : « Voilà deux ans entiers qu'il n'a pas
gagné un sol, non plus que moi. » On a supprimé des
déjeuners, on a vendu petit à petit, et à perte, toutes
sortes d'objets pour vivre au jour le jour. Mais Vestier
ne se démonte pas : « Et pour que nos aristocrates
« ne triomphent pas de ma détresse, écrit-il, quand ils
« me disent : « La Révolution doit vous ruiner, vous ne
« faites « plus de portraits », je réponds avec intrépidité
« que j'ai de la besogne plus que je n'en puis faire, et
« tout le monde me croit très occupé. Je travaille pour
« moi, cela se vendra quand ça pourra. »

Et il serait malheureux de ne pas recueillir la fin de
cette lettre de Vestier : « Je vous invite, mon frère, à
« supporter comme moi avec patience la misère qui est
« générale, et que cela ne vous empêche pas d'être un
« zélé patriote pour le soutien de la Constitution nouvelle

« dont un bonheur inévitable, si nous ne l'éprouvons
« assez tôt, tournera au profit de nos enfants et de nos
« neveux. Cette sublime idée me ravit et me fait trouver
« supportable la situation que j'éprouve. »

Vestier a laissé quelques toiles de valeur, se rapportant aux scènes de la Révolution ; il a exposé au Salon de 1791 deux portraits historiques ; celui des Sarette et celui de Gossec fort remarquables en eux-mêmes.

Pour ne point être injuste envers les artistes, il faut dire que, s'ils ne donnèrent guère, comme Vestier, l'exemple de l'initiative politique, ils donnèrent l'exemple de la générosité patriotique le plus admirable.

Aux premiers jours de la Révolution, après que Mirabeau eut lancé sa terrible apostrophe : « La banqueroute, la hideuse banqueroute frappe à notre porte ! » la femme du sculpteur Moitte, artiste elle-même, se mit à la tête d'un groupe de femmes d'artistes habitant le Louvre, et prit l'initiative de leur demander le sacrifice de leurs bijoux et de leurs parures. Elles accédèrent, de tout cœur, à cette invite, elles groupèrent leurs plus précieux joyaux, puis, il fut décidé qu'une délégation d'entre elles irait à Versailles pour en faire don à la Nation appauvrie.

Le 7 septembre 1789, on vit, en effet, arriver à l'Assemblée, à Versailles, venant de Paris, un groupe de femmes, jeunes encore, pour la plupart, vêtues toutes de robes blanches ornées de ceintures tricolores. Sur leur demande elles comparurent devant l'Assemblée. L'une d'entre elles portait un coffret renfermant les bijoux, dont elle-même et ses collègues, venaient faire l'abandon au profit de la Nation. Elles furent introduites avec cérémonie, et l'on fit avancer pour elles au pied de la

tribune du président une série de sièges. L'orateur qui les accompagnait, Bouchet, député d'Aix, prononça en leur nom le discours suivant :

« Lorsque les Romaines firent hommage de leurs
« bijoux au Sénat, c'était pour lui procurer l'or néces-
« saire à l'accomplissement du vœu fait à Apollon par
« Camille avant la prise de Veïes. Les engagements con-
« tractés envers les créanciers de l'État sont tout aussi
« sacrés qu'un vœu. La dette publique doit être scrupu-
« leusement acquittée, mais par des moyens qui ne
« soient pas onéreux au peuple.

« C'est dans ces vues que les femmes d'artistes
« viennent offrir à l'auguste Assemblée des bijoux
« qu'elles rougiraient de porter quand le patriotisme en
« commande le sacrifice.

« Et quelle est la femme qui ne préférera l'inexpri-
« mable satisfaction d'en faire un si noble usage, au
« stérile plaisir de contenter sa vanité ?

« Puisse cet exemple être suivi par des citoyennes
« dont les fortunes sont supérieures aux nôtres !

« Il le sera, Messeigneurs, si vous daignez établir dès
« à présent une caisse nationale pour recevoir tous les
« bijoux, toutes les sommes, et dont le fonds sera destiné
« à l'acquittement de la dette publique. »

Au nom de l'Assemblée, le président — qui était, à ce moment, l'évêque de Langres — remercia les donatrices et émit le souhait que leur exemple pût trouver « autant d'imitatrices que d'approbateurs », ajoutant que ces dames seraient « plus ornées de leurs vertus et de « leurs privations qu'elles ne l'étaient des bijoux dont « elles venaient de faire le sacrifice ». L'Assemblée allait,

déclara-t-il, s'occuper de fonder une Caisse dont elles venaient de lui suggérer l'idée.

Voici les noms des femmes d'artistes qui accompagnaient le coffret déposé sur le bureau du président de l'Assemblée Nationale et, qui, par conséquent, furent les véritables fondatrices de la Caisse des Offrandes nationales qui (si je ne fais erreur), subsiste encore de nos jours :

M^mes Moitte, présidente, Vien, de Lagrenée le jeune, Suvée, Mercier, Bervic, Duvivier, Belle, Vestris, Fragonard, David, Vernet le jeune, Desmarteaux, Beauvarlet, Cornecerf, négociante, Vestier, Gérard, Porthoud de Viefville, Hotemps; M^lle Vassé de Bonrecueil.

La sortie des dames artistes s'effectua, bien entendu, avec tout le cérémonial et toute la galanterie possibles. La galanterie avait été jusque-là telle, que l'un des membres de l'Assemblée avait demandé, en propres termes, que le président mît aux voix « que les traits « adorables de ces citoyennes fussent transmis à la pos- « térité par le moyen du physionatrace ». Malheureusement pour la postérité, l'établissement de ce document ne fut point voté. La postérité ne possède point non plus autrement que par un bout d'écrit le tableau de leur retour à Paris; mais il est d'un ton de chose vue, qui le rend fort précieux.

« Elles étaient attendues à l'entrée des Champs-Élysées
« par un détachement des élèves de l'Académie de Paris
« et du Louvre et par des musiciens précédés de flam-
« beaux qui entouraient les voitures de ces dignes
« citoyennes. Le peuple, toujours éclairé par un sentiment
« prompt sur ses intérêts et sur ses besoins, les comblait

« de bénédictions. Les districts devant lesquels elles
« passèrent firent prendre les armes et ajoutèrent chacun
« un certain nombre d'hommes pour augmenter la garde
« d'honneur qui précédait les voitures. Ce cortège les
« conduisit jusqu'au Louvre où logeait la plupart de ces
« dames ; et en rentrant dans le séjour des Arts, les
« musiciens eurent la délicate attention de jouer l'air :
« *Où peut-on être mieux qu'au sein de sa famille ?* »

L'exemple donné par ce premier groupe d'artistes fut bientôt suivi par d'autres artistes, à la tête desquels se plaça, cette fois, la femme du sculpteur Pajou. Celle-ci se mit en quête de recueillir autour d'elle des dons de toutes sortes. Elle quêta un peu partout, dans le monde des arts, et voici qu'on trouve un ressouvenir de ces quêtes tiré du *Journal* de Wille.

« Le 15 septembre, dit Wille, je reçus une lettre que
« Mme Pajou avait adressée à ma femme la croyant appa-
« remment en vie, pour l'inviter à envoyer ses bijoux,
« comme d'autres femmes d'artistes, pour en faire, du
« tout, un don patriotique à la Nation, par rapport aux
« circonstances actuelles. » Le bon Wille répond à
Mme Pajou qu'il est, malheureusement, veuf et que sa
« chère défunte eût rempli et même prévenu ses désirs ».
Mme Pajou ne se tient pas pour battue, elle écrit alors à Wille pour l'inciter à se substituer à sa « chère défunte ». Et Wille, dans ses *Mémoires*, note : « Ces jours-ci, d'après
« l'invitation de Mme Pajou j'ai envoyé chez elle, pour
« ma contribution patriotique, douze médailles très
« belles, en argent, et douze ducats des mieux conservés
« en or, dont quatre doubles et quatre simples, et selon
« la quittance et le rapport de mon domestique, cela lui

« avait fait plaisir. M^me Pajou doit joindre mon offrandre
« à d'autres faites par les élèves de notre Académie et à
« ce qu'auraient contribué les membres célibataires ou
« veufs, je suis malheureusement de ces derniers. »

Wille avait d'autant plus de mérite à faire de tels dons qu'il avait alors soixante-quatorze ans, et, à cet âge, on se défait difficilement de son bien. C'était un type curieux de bonhomie, que le graveur Wille, au savant burin, de qui nous devons toute une œuvre, dont la nomenclature sommairement descriptive, formerait un intéressant petit volume, à qui nous devons aussi un élève d'un incomparable talent, le graveur Bervic; assurément supérieur à son maître. D'origine allemande, ayant dès sa prime jeunesse vécu en France, Wille était devenu Français, très bon Français, très heureux de remplir ses devoirs civiques. Il est amusant, il est touchant d'entendre avec quelle fierté il parle de son fils lorsqu'il le voit équipé en garde national. Écoutez-le : « Toute la matinée, lui,
« M. Isembert et M. de Torcy, son élève, ne firent autre
« chose que l'exercice avec leurs fusils qui ne laissent pas
« que d'être très lourds. Mon fils me montra sa giberne,
« ses guêtres, son sabre et tout l'équipage militaire à
« son usage. Le tout fort propre. » Et, deux jours après, le papa Wille exprime sa joie de ce que son fils « a monté
« la garde, équipé de toutes pièces militaires ». Le fils de Wille n'était plus un tout jeune homme, il était marié, père de famille, il était peintre du roi, ce qui ne l'empêchait point de prendre lui aussi plaisir à jouer au soldat, comme y eussent joué des enfants.

N'allez pas croire qu'il y eût, entre le groupe de M^me Pajou et celui de M^me Moitte, une de ces rivalités

d'amour-propre, comme il ne s'en rencontre que trop souvent en des circonstances analogues, et dans le monde des arts plus encore peut-être que partout ailleurs. En 1789, il n'y avait pour ce double effort, du groupe Moitte et du groupe Pajou, qu'un seul et même mouvement, qu'une seule et même action. Et en effet, le 30 septembre, sur l'invitation de Mme Moitte, les dames artistes ou épouses d'artistes se réunissaient à la Galerie d'Apollon, au Louvre, pour y rassembler les dons offerts à la Nation. Elles étaient au nombre de cent trente-trois, sous la présidence de Mme Moitte, et Mme Pajou était la trésorière de l'œuvre.

Entre temps, d'autres artistes avaient suivi l'exemple donné par les femmes des peintres, des sculpteurs et des graveurs. Et, le 23 septembre, la Comédie Italienne offrait à l'Assemblée une somme de « douze mille livres « payables dans un mois ».

La veille de ce jour (22 septembre), les Comédiens ordinaires du roi apportaient à l'Assemblée l'arrêté suivant : « Les comédiens français assemblés ont unani-« mement arrêté d'offrir à l'Assemblée Nationale la « somme de vingt-trois mille livres, laquelle somme ils « s'engagent à payer dans le courant du mois de janvier « prochain. » Ils se présentèrent à la salle du Jeu de Paume pour y faire part de leur délibération et de leur promesse. Le président, Clermont-Tonnerre, leur adressa les remerciements de l'Assemblée, ajoutant : « On ne « peut faire un plus noble usage de la rétribution des « talents qui servent à l'amusement et au délassement « publics. » Puis les envoyés de la Comédie-Française furent admis aux honneurs de la séance. Mais pourtant,

— car tel était encore le préjugé contre les comédiens, — ils furent maintenus à la barre au lieu d'être installés là où l'avaient été les femmes des artistes plastiques.

Quelle qu'ait été l'importance du mouvement qui se produisit, il n'en reste pas moins que Mme Moitte en avait été la première initiatrice. Elle avait publié une brochure intitulée *l'Ame des Romaines dans les dames françaises*, qui fut bientôt suivie d'un nouvel opuscule, de six pages d'impression, portant ce titre qui, du reste, peut sembler trop long : *Suite à l'Ame des Romaines dans les dames françaises par Mme Moitte, auteur du projet des dons offerts par les femmes d'artistes célèbres à l'Assemblée Nationale*. Ce dernier écrit n'était, au fond, qu'un rappel et qu'une reprise du premier, dans lequel Mme Moitte s'exprimait ainsi :

« Comme il ferait beau d'accourir en foule offrir à la
« France nos hommages et lui apporter le baume restau-
« rateur et salutaire pour effacer ses innombrables bles-
« sures. L'histoire romaine nous fournit un trait qu'il
« serait honorable d'imiter. Dans une urgente nécessité
« de cette ville fameuse, les dames, à l'envi, s'em-
« pressèrent de porter au Trésor leurs bijoux les plus
« précieux... J'invite toutes nos dames à se procurer
« cette gloire insigne; quittons, de grâce, pour un
« instant, nos amusements folâtres et nos précieuses
« parures... Je suis peu fortunée, mais je donnerai tout
« ce que j'ai, avec la joie la plus parfaite. »

La première brochure de Mme Moitte n'était point signée, et l'appel qu'elle adressait aux autres femmes se terminait ainsi :

« Ah! que Dieu veuille exaucer mon humble et ar-

« dente prière et qu'il permette que ma lettre produise
« l'heureux effet que je désire ; je serai au comble de la
« satisfaction et je me nommerai. »

Autant qu'il est possible de suivre M^me Moitte dans toute sa carrière, on trouve trace de sa générosité, à chaque étape nouvelle ; et c'est ainsi que, dans le compte rendu de la séance du 15 octobre 1792, on lit : « Gorsas
« dépose sur le bureau soixante-quinze livres au nom de
« la citoyenne Moitte, dont elle destine cinquante pour
« les habitants de Lille et vingt-cinq pour les habitants
« de Thionville, ces deux villes assiégées et se défen-
« dant héroïquement. La Convention décrète que men-
« tion en sera faite au procès-verbal. »

Si les portraits de ces dames ne furent point faits, en revanche, une médaille de trente-six millimètres, composée par Andrieu, fut frappée en mémoire des dons patriotiques des citoyennes de Paris. A la face, entourée d'une couronne de chêne, on voyait le faisceau de l'Union, sur lequel était perché un coq ; il était entouré de drapeaux, et, au pied du faisceau, prenaient place : un tambour, un casque, un sabre dont la poignée représentait une tête de coq, un canon et des boulets, etc. Au revers était cette inscription : *Offrande à la Nation. Don patriotique des citoyennes de la Commune de Paris.*

Au cas où l'on prendrait la peine d'examiner la vie de tous les signataires de la première liste des dons patriotiques, on aurait vite constaté qu'ils étaient les représentants de toute une lignée d'artistes et formaient une sorte de caste, dans laquelle se recrutaient et s'enchevêtraient les familles adonnées aux arts. Dans ces familles on apprenait de père en fils, comme chez les artisans, le

métier paternel, et si bien que, pour prendre l'exemple de Moitte, puisque c'est François Moitte que nous avons sous la main, on verrait qu'il était fils d'un graveur du roi, né en 1722, qui avait été académicien en 1777 et était mort en 1780; le frère cadet de François Moitte était graveur comme son père; un troisième frère, Jean-Baptiste, était architecte et son nom figure parmi ceux des architectes titulaires d'un prix au concours de 1792. Angélique Moitte et Élisabeth Moitte, filles de François, gravaient, en collaboration avec leur père et avec leur oncle Alexandre Moitte, auteurs de nombreuses estampes d'après Greuze; Mme François Moitte, elle aussi, avait produit nombre de dessins estimables. Si nous étudions, ensuite, le cas de Mme Vien, nous retrouverons d'elle au Musée du Louvre une miniature, et son nom paraîtra, en 1757, sur la liste de l'Académie de Peinture. Vien, son mari, était peintre du roi, directeur de l'École de Rome et fut le professeur de Jacques-Louis David. Il disait à propos de la révolution accomplie dans la Peinture : « J'ai poussé la porte et c'est David qui l'a ouverte. » Le fils de Vien était peintre, lui aussi; on lui doit un portrait de son père, très remarquable, et que possède le Musée de Montpellier, ainsi qu'un portrait de Mme Vien qui est au Musée de Rouen, et qu'un portrait de lui-même, devant un chevalet, sur lequel est ébauché un portrait de Vien le père. Il mourut en 1848, laissant derrière lui une œuvre qui n'est point indigne du nom dont elle est signée.

Vers la moitié du xixe siècle, on retrouve le nom de Jean-Baptiste Vien sur quelques-uns des chefs-d'œuvre de la gravure sur bois, tels que les illustrations des

Français peints par eux-mêmes et des *Fables de la Fontaine* ornées des compositions de Granville. La fille de ce même Jean-Baptiste Vien, Hélène Vien, était sa collaboratrice ; en 1874, il fut l'inventeur du procédé de photographies directes sur le bois, permettant de faire de la gravure sur bois sans sacrifier les dessins originaux.

Vous plaît-il maintenant de faire connaissance avec les Duvivier ? Celui qui est contemporain de la Révolution fut l'auteur d'une quantité de médailles de premier ordre. Il était fils de graveur en médailles, il était parent de Mlle Aimée Duvivier qui peignait des portraits et exposait en 1791. Elle-même était la fille de Pierre Duvivier, mort en 1788, étant directeur des ouvrages de tapisserie à la manufacture de la Savonnerie. Ce Duvivier était apparenté aux Belle et aux Cochin qui constituaient toute une série de dynastie d'artistes. Belle fut, sous la Révolution, directeur de la manufacture des Gobelins.

Si, quittant la liste que le hasard nous donne, nous voulions nous occuper des parentés établies entre les dynasties d'autres artistes tels que les Vernet et les Chalgrin, les Moreau, les Fragonard, alliés aux Gérard et tant d'autres, nous trouverions les mêmes exemples et, de ces exemples, nous tirerions cette moralité que, les artistes, au commencement de la Révolution, constituaient une sorte de société dans la société, qui n'était ni la noblesse, ni le peuple proprement dit. Cela nous expliquera comment ils ne furent point portés à se jeter, de prime abord, dans la Révolution, ainsi que s'y lancèrent d'autres artistes, et les gens de théâtre le plus particulièrement.

Le plus malheureux de cette situation spéciale était que ces artistes formaient ainsi une caste. Les pouvoirs publics avaient pris l'habitude de leur concéder toutes sortes de privilèges et de leur constituer une sorte de domination sur l'œuvre des gens qui ne leur étaient point affiliés et, alors que tout semblait transformé, partout ailleurs, et bien qu'un petit mouvement d'indépendance se fût déjà esquissé, le Comité d'Instruction publique de l'Assemblée Législative trouvait encore normal de livrer à la toute-puissance des privilèges des Académies de Peinture et de Sculpture le sort de la grande famille des artistes. Il avait, en effet, à la date du 17 septembre 1791, élaboré un projet de décret, en vertu duquel une somme de cent mille francs était allouée « pour le soutien des arts ». Elle devait être répartie par soixante-dix mille livres pour les peintres d'histoire et les sculpteurs et trente mille à partager entre les peintres de genre et les graveurs. Sur ces trente mille francs, il en était, dores et déjà, réservé dix mille « pour faire continuer à travailler à la continuation (sic) « de la collection des ports de France de « Joseph Vernet, par l'artiste que le pouvoir exécutif a « désigné à cet objet ». Joseph Vernet était, en effet, mort en décembre 1789 et son œuvre était considérée comme un monument de l'art et de l'histoire nationale.

Le Comité d'Instruction publique croyait être très révolutionnaire, en proposant que les travaux fussent distribués par les membres de l'Académie de Peinture et de Sculpture. Deux membres de l'Académie des Sciences, deux membres de l'Académie des Belles-Lettres et vingt artistes, ou académiciens, choisis parmi

ceux qui avaient exposé leurs ouvrages au Salon du Louvre, leur étaient adjoints. Pour faire cesser toutes distinctions entre les membres de l'Académie de Peinture, les agréés, — on appelait ainsi les artistes admis, en principe, à exposer à côté des académiciens, — les agréés purent, désormais, prendre part au jugement. Ce n'était là qu'une demi-mesure et, le 19 octobre de la même année, une députation d'artistes, ayant à leur tête Quatremère de Quincy, réclama contre ces dispositions. Elle demanda que le nombre d'artistes non académiciens fût égal au nombre des académiciens. L'Assemblée Législative fut plus libérale encore que les pétitionnaires, et, sur le rapport de Romme, elle décréta (29 novembre) que : « tous les artistes » ayant exposé en l'an 1791 seraient appelés à nommer, au scrutin de liste, un jury composé de vingt académiciens et de vingt non-académiciens. A ces quarante commissaires-juges, élus par les artistes, le décret adjoignait cinq commissaires désignés par l'Administration départementale. Les primes étaient réparties, pour les soixante-dix mille livres attribuées aux peintres d'histoire et aux sculpteurs, entre seize lauréats seulement et, pour les peintres de genre et les graveurs, les vingt mille livres, restant après le prélèvement relatif aux ports de France, étaient partagées entre dix lauréats. Les parts n'étaient nécessairement égales ni dans un cas, ni dans l'autre.

Ce fut, comme on dit vulgairement, le commencement de la fin de la toute-puissance des académies.

Cette situation n'était pas nouvelle, quant au fond même des choses. On la voit s'établir, se développer et progresser sans cesse lorsqu'on parcourt l'histoire des

divers Salons de peinture des premières années de la Révolution.

III

LES SALONS, DE 1789 A 1794

Le Salon de 1789, qui précédait de plusieurs mois les événements révolutionnaires, ne différa guère des Salons précédents. Il se tenait, comme toujours, dans le grand Salon carré du Louvre et était rigoureusement réservé aux membres de l'Académie et à leurs élèves. Les artistes qui n'avaient pas le talent ou la bonne chance de se faire accepter par la docte Assemblée n'avaient guère de moyens de se produire, hormis la misérable ressource d'envoyer leurs ouvrages à l'Académie de Saint-Luc.

Il ne faudrait pas que ce titre brillant d'Académie de Saint-Luc vous induisît en erreur, car rien n'était moins élégant que l'Académie de Saint-Luc. Le Musée Carnavalet possède un dessin signé Duché de Vancy, assez médiocre comme exécution, mais tout palpitant de sincérité, qui nous représente l'exposition de cette soi-disant Académie. En réalité c'était le *Salon des Refusés*, le *Salon des Indépendants* et probablement aussi, par occasion, le *Salon des Incohérents* de l'époque. Duché de Vancy a eu soin d'écrire, au bas de son dessin, ceci : Vue pittoresque de l'exposition des tableaux et dessins de la place Dauphine (*sic*), le jour de la petite Feste-Dieu. Là, on voit la place Dauphine, telle qu'elle était encore il y a moins d'un demi-siècle, alors que la déplorable façade du monument de Duc ne lui avait pas encore re-

tiré la meilleure beauté de son style. Elle était, en son milieu, encombrée, d'après l'aquarelle de Carnavalet, de matériaux de construction, parmi lesquels circulaient des promeneurs, en habit à la française, et des promeneuses coiffées de vastes chapeaux à plumes. Au fond de la place, en plein vent, sur les murs des maisons Louis XIII, ou sur des cloisons placées devant ces maisons, il y avait des pièces d'étoffes que leurs plis révèlent comme des draps de lits ou des rideaux d'usage courant, accrochés, tant bien que mal, par des pauvres diables hors d'état de se payer des frais de tapissiers. C'est là que, en plein air, les passants assez nombreux, s'il faut en croire le dessin de Duché de Vancy, venaient voir les œuvres des artistes inconnus ou non classés, appendues là, au risque du soleil et de la pluie.

A l'Exposition de 1789, ouverte le 12 août, rien n'était changé aux errements du passé, quant aux chances d'admission des exposants de la place Dauphine. Les élèves des académies, vêtus en gardes nationaux et postés à l'entrée y présentaient les armes à leurs maîtres. Le *Brutus* de David et la *Mort de Socrate* de Peyron en furent les grands succès.

Dès l'année 1790, de violentes discussions s'élevèrent entre les académiciens rétrogrades, effrayés par toute nouvelle organisation sociale et les artistes jaloux de faire entrer dans le domaine de l'Art les sentiments d'égalité, qui primaient tout partout ailleurs. Les débats allèrent s'aigrissant, et bientôt il y eut, au sein de l'Académie de Peinture, Sculpture, Architecture, deux camps opposés, dans un état d'esprit voisin de l'hostilité.

Cet état de choses eut une sorte de contre-coup

indirect. Une société libre fut crée sous le vocable de Société des Amis des Arts, dès l'année 1790; elle eut pour fondateur, non point un artiste, mais un amateur des choses d'art : Dewailly, et, dès l'année 1790, on put voir, en une réunion que nous appellerions aujourd'hui un Petit Salon, les œuvres rassemblées d'académiciens et de non-académiciens. L'Assemblée Nationale, ayant rendu un décret en vertu duquel l'exposition des œuvres des artistes de toutes origines, sans distinction d'académiciens et de non-académiciens, aurait lieu dans le palais du Louvre, sous cette seule réserve de l'admission de ces œuvres par un Jury. Le Salon eut lieu cette fois, non seulement dans le Salon carré, où il avait eu lieu de tous les temps, mais encore dans la cage du grand escalier et dans une partie de la grande galerie, qui n'était alors ni pourvue de l'éclairage nécessaire, et réclamé depuis nombre d'années à coups de discussions stériles, ni parquetée, ni même carrelée; on s'était contenté d'organiser un plancher en sapin, tout à fait provisoire, posé à même sur le sol. En fait, toutefois, le Jury du Salon de 1790 ayant été laissé au choix de l'Académie, les admissions se ressentirent de ses antipathies ou de ses préférences.

Il n'en est pas moins absolument certain que le Salon de 1790 marque la date de la libération des Arts, dont l'Assemblée Nationale — pour employer les termes d'un salonier de l'époque — « venait de briser les chaînes qui les tenaient captifs et resserrés ». Cette grande manifestation d'Art ne dévoila au public rien dont il n'eût déjà connaissance. On n'aperçoit guère qu'aucun artiste méconnu y eût débuté avec éclat. A ce Salon apparurent *les Horaces* et *la Mort de Socrate* de David, le *Triomphe de*

Paul Émile, et l'*Éducation d'Achille*, le chef-d'œuvre de Regnault, et cet autre chef-d'œuvre du même : *Une scène du déluge*. Citer les noms des artistes qui prirent part à ce Salon serait faire la nomenclature des gloires artistiques de la fin du XVIIIe siècle. Il y avait, parmi les portraitistes, Vestier et Boilly. Prud'hon y produisait ses premiers dessins, et le vieil Isabey y apporta ses dernières miniatures.

« Au Salon de 1791, il y avait, dit Wille, aux environs
« de mille objets, tableaux, sculptures, dessins, gra-
« vures, architectures, etc. J'y vois du sublime, du beau,
« du bon, du médiocre, du mauvais et de la croûterie.
« Enfin le concours est prodigieux et chacun exprime
« son sentiment. »

L'empressement cité par Wille, en 1791, ne fut pas moindre au Salon de 1792, où l'Académie était encore maîtresse des admissions, mais ce Salon ne présenta rien de bien particulier. Il faut pourtant y signaler l'apparition de l'*Endymion* de Girodet, dont Wille prédit ainsi alors le glorieux avenir : « … Plus fort que nature, d'un
« effet, comme pièce de nuit, tout extraordinaire et neuf. Il
« est d'un pensionnaire à qui j'ai donné ma voix lorsqu'il
« eut le grand prix, et se nomme le sieur Girodet. Ce
« jeune peintre ira très loin, j'en suis comme certain. »

L'Académie des Beaux-Arts était, depuis longtemps déjà, attaquée devant l'opinion et devant les pouvoirs publics, par deux de ses membres les plus influents, David et Restout, et, surtout par le parti des jeunes artistes. Il advint même que des élèves des ateliers de David, de Vien et d'autres maîtres, ne se contentèrent point de maudire ceux qui jusqu'alors avaient été trop

souvent leurs juges; ils firent une de ces petites émeutes, dont nos modernes étudiants fournissent de loin en loin un exemple. Mais comme, en ce temps-là, les choses ne se faisaient nulle part à demi, ils étaient allés jusqu'à visiter bruyamment le sanctuaire académique pour y apporter leurs protestations.

Ce fut seulement le 18 juillet 1793 que la Convention, à la suite de nombreux travaux préparatoires, dont les *Procès-Verbaux du Comité d'Instruction publique* conservent la trace, se décida à supprimer définitivement les Académies. Dire qu'il n'y eût point, à ce propos, de nombreuses réclamations de la part des académiciens, serait aller au delà de la vérité, mais les principales réclamations émanèrent surtout des membres de l'Académie des Sciences. Celles-ci furent du reste, sans retard, reconnues justes et, en ce qui concerne cette illustre compagnie, il fut sursis à l'application du décret. Il ne fut point jugé utile d'agir de même en ce qui concernait l'Académie des Beaux-Arts; mais il n'apparaît, ou, tout au moins, il n'apparaît que dans des cas tout à fait exceptionnels et rares, que l'on eût retiré à un des membres de l'Académie des Beaux-Arts les avantages matériels — logement au Louvre ou autres — que son titre lui avait conférés jusque-là.

L'ouverture du Salon de 1793 se trouva faire partie de cet ensemble de cérémonies publiques, d'un caractère solennel, qui furent célébrées dans la journée du 10 août 1793, en mémoire de celle du 10 août 1792, et qualifiées dans leur ensemble les *Fêtes de la Fraternité*. En même temps que s'ouvrait le Salon de 1793, le Muséum des Arts, c'est-à-dire le Musée du Louvre, livrait pour

la première fois ses trésors à l'admiration du monde.

Au Salon de 1793, c'était la *Commune des Arts*, alors présidée par Restout, qui décidait l'admission des œuvres, et cette société mit sa gloire à ne rebuter, à ne repousser personne de ceux qu'elle pouvait considérer comme investis du droit de se qualifier, artistes. Le vieux Vien, le maître de David, le père de l'école nouvelle, tint à honneur de figurer à cette exposition, il y envoya son tableau d'*Hélène*, où il est difficile de trouver les faiblesses qu'on peut attendre d'un homme ayant atteint sa soixante-dix-huitième année. Beaucoup d'académiciens avaient cru devoir bouder, mais leur absence était plutôt une faute qu'une preuve d'intelligence, car, à défaut d'eux, des artistes comme Carle Vernet, comme Prud'hon suffisaient pour honorer largement l'exposition. Elle était assez curieuse par la présence de nombreux portraits de conventionnels célèbres, et par celle de tableaux d'histoire tout à fait contemporains. Ces toiles ont presque toutes disparu, mais la trace nous en reste par suite de la reproduction de la gravure de plusieurs des plus intéressantes d'entre elles.

Les événements qui précédèrent ou suivirent le 9 thermidor (29 juillet 1794) jetèrent le désarroi dans toutes les choses du temps ; il était tout naturel qu'ils disloquassent le travail de préparation des Salons de peinture. Mais il s'en fallut de tout que les intérêts de l'Art fussent laissés à l'abandon. Tout au contraire, l'année 1794 fut, au point de vue de l'Art, occupée par les grands concours, dits de l'an II et de l'an III, qui avaient pour but de venir en aide aux artistes de talent auxquels on demandait, en plus de leur talent, certaines qualités

d'ordre civique (ou les apparences de ces mêmes qualités) en accord avec les tendances des pouvoirs publics.

Jules Renouvier, qu'il est toujours bon de citer, lorsqu'on veut juger avec toute la largeur d'esprit et en toute hauteur d'âme, les choses d'Art de la période révolutionnaire, a écrit là-dessus quelques lignes qui valent d'être recueillies, si l'on veut se rendre un compte précis de ce que fut l'inspiration de nombre d'artistes en ces temps troublés. Alors, laissant de côté les œuvres informes qui se sont produites en cette époque comme il s'en est produit à toutes les époques et, regardant avec bienveillance, celles qui avaient quelque valeur, on établit une sorte de synthèse, on aboutit à une sorte de syntaxe, ou, pour le moins, à l'explication d'une forme spéciale d'Art, entachée d'incorrections, des naïvetés et des ridicules, mais où l'on perçoit, à travers une foule de défauts, un reflet des grandeurs dont il veut s'inspirer.

De tout cela l'avenir a formé ce qui fut la base de l'École d'Art du XIX^e siècle, dont la France a le droit d'être assez fière pour qu'on devienne indulgent aux premiers gestes mal venus, aux initiales sottises même, de sa première enfance.

Renouvier, résumant la pensée des membres du Jury national de la Commune des Arts, s'exprime ainsi :

« Nous en savons assez maintenant pour juger à quelle
« hauteur s'étaient placés les artistes de la Révolution ;
« tout n'était point illusion dans leurs croyances. Sans
« doute l'Art, tel que nous le voyons dans le cours de
« son histoire, est une moisson qui peut croître sous
« tous les régimes, à Thèbes, à Rome, à Athènes. Mais
« c'est la liberté dans la croyance et dans la Patrie, qui,

« sous tous les climats, fait mûrir les plus beaux épis, à
« Athènes, à Bruges, à Florence. L'histoire constate
« que les temps d'agitation, funestes à beaucoup d'inté-
« rêts, ne sont pas sans profit pour l'Art, et que, même
« dans les malheurs de la Patrie, quand ces malheurs
« laissent éclater de grandes vertus et des sentiments
« libres, l'Art ouvre les sources les plus vives de son
« inspiration. »

L'Art révolutionnaire ne fût pas obligatoire et les livrets des Salons sont là pour montrer que tous les genres de talents, toutes les formes de l'Idée, se produisirent librement et trouvèrent faveur et appui devant les artistes et devant le public, partout où ils se présentaient. Personne n'avait l'intention de faire des paysages révolutionnaires, mais, les paysages qui serraient au plus près la Nature étaient les mieux jugés, par ce public en qui Rousseau avait fait germer l'amour de la Nature. Les dernières marines de Joseph Vernet étaient accueillies avec respect et avec admiration et, après la mort de Joseph Vernet — qui était bien tout le contraire d'un révolutionnaire — la Convention, si occupée et si préoccupée qu'elle fût, avait trouvé encore le temps de penser à recueillir comme l'une des « gloires nationales » la collection des ports de France. Des artistes, tels que Debucourt, tels que Fragonard (le père), tels que Demarne ou Sweebach Desfontaines, obtenaient de vifs succès, lorsqu'ils apportaient dans les expositions leurs qualités de cœur et répondaient au besoin de « sensibilité » qui était « à l'ordre du jour ». Ce qui avait fait le succès de Greuze, avant la Révolution, fit le succès de Coigny et de tant d'autres et, si la réputation de Greuze et de ses

émules sombra dans la tempête révolutionnaire, ce ne fut pas à cause des sujets, mais à cause du discrédit, où la mollesse de leur dessin et la sucrerie de leur couleur, étaient, justement, tombées, depuis que des maîtres tels que Vien et David, tels aussi que Prud'hon — qui commençait seulement à être connu, — tels que Peyron, tels que Regnault, avaient habitué le public à une solidité de dessin, sans laquelle, désormais, aucun ouvrage n'avait plus nulle chance de succès. Aucune bonne chance, au contraire, ne faisait défaut à Boilly et aux maîtres de la même école, qui offraient à l'œil les qualités de construction, grâce auxquelles les scènes intimes qu'ils traitaient étaient, figure par figure, objet par objet, des œuvres d'art. Les ouvrages du même genre dénués de leurs solides qualités, ayant perdu le bénéfice éphémère de la mode, tombaient au rang d'images vulgairement anecdotiques.

Trop souvent, par esprit de réaction contre les gamineries — souvent charmantes — du passé, et pour payer tribut à la mode du temps où la « vertu » tenait une large place, la niaiserie sentimentale s'était chargée de représenter la « vertu ». Réciproquement, à l'autre pôle de l'Art, les tentatives d'épopées mal dessinées et mal peintes n'aboutissaient que trop souvent à la niaiserie prétendue héroïque.

Mais, ceci mis à part, on trouvait, dans l'un et l'autre groupe d'artistes, un égal désir de vérité, un égal souci de conscience et de solidité dans l'étude. Ceci constitue un fait d'art relativement nouveau, qui se manifeste parallèlement à des faits d'ordre politique, d'ordre social, d'ordre intime, eux aussi nouveaux.

Au demeurant, cette cohésion entre les maîtresses pensées d'art et les pensées maîtresses de la vie nationale vaut qu'on s'y arrête et qu'on s'en souvienne.

IV

LES SOCIÉTÉS D'ARTISTES

Les artistes manifestèrent souvent d'une façon très directe leur volonté de servir d'eux-mêmes les idées du temps et d'en appliquer le bénéfice à leur propre carrière. La tentative faite par Dewailly eut bientôt des imitateurs, et ceux-ci en étendirent largement le programme. Un groupe d'artistes agissant sous le vocable de *Commune des Arts* se constitua dès le mois de septembre 1790. Il fut bientôt composé de près de trois cents membres, parmi lesquels des académiciens, et non des moindres, tels que David et Moreau le Jeune. Bientôt ce fut la guerre ouverte contre l'Académie de Peinture et de Sculpture. La *Commune des Arts* eut à subir une série de transformations progressives, mais elle ne cessa de réclamer impérieusement l'abolition des privilèges anciens.

Cette bataille entre le passé et l'avenir se termina par le décret du 18 juillet 1793, qui, en même temps qu'il supprimait les Académies, constituait officiellement la *Commune des Arts*, où étaient admis, indistinctement, tous les artistes. Les anciens privilégiés en firent partie, comme le commun des mortels, mais beaucoup d'entre eux ne surent pas prendre bravement leur parti de leur situation nouvelle. Par habitude, peut-être, par amour-

propre, sans doute, beaucoup d'anciens académiciens continuèrent à faire bande à part.

Une scission se produisit bientôt dans la *Commune des Arts*, un groupe de « patriotes » se forma qui « épura » l'ancienne compagnie, et en créa une nouvelle intitulée *Société républicaine des Arts*, dont les séances eurent lieu les 3, 6 et 9 de chaque décade. Elle admettait, dans son sein, outre les citoyens professant « l'un des quatre « Arts qui ont le dessin pour base », des citoyens qui, sans exercer l'un de ces arts, « ont des connaissances « théoriques tendantes à leurs progrès », c'est-à-dire des écrivains d'art et des amateurs éclairés. On n'entrait point dans la *Société populaire et républicaine des Arts*, sans apporter des témoignages de son civisme ; il fallait, avant tout y justifier de son service dans la garde nationale ; de plus, le président de la Société devait, avant d'admettre les candidats, recueillir de leur bouche des réponses favorables au questionnaire suivant :

« As-tu signé quelque pétition ou fait quelques écrits « anticiviques ? — As-tu été membre d'ancien club « proscrit par l'opinion publique ? — As-tu signé ou « accepté la Constitution-décret ? »

Les réponses étaient inscrites sur un registre de réception et signées par le nouveau sociétaire.

La Société s'interdisait néanmoins de s'occuper de tout ce qui serait étranger aux arts ; le droit d'entrée y était de cinquante sols seulement et la cotisation mensuelle de vingt sols, payables d'avance ; mais elle ne considérait point comme étranger au domaine de l'art son droit de donner aux pouvoirs publics quelque direction relative aux travaux d'art. C'est ainsi (entre bien d'autres

choses) que, le 28 nivôse an II, au nom de la Société, le citoyen Bienaimé, architecte, lut à la Convention une pétition, par lui rédigée, et qui ressemble, par plus d'un point, aux grands projets d'embellissement formulés dans les fameux décrets de floréal en II. On y trouve, parmi les indications de travaux à exécuter : la réunion du palais des Tuileries à celui du Louvre, la construction d'un temple à la Liberté et d'un autre temple à la Félicité publique, l'érection d'une statue du Peuple « terrassant « d'une main le Despotisme, de l'autre démasquant le « Préjugé », le transport des statues des Tuileries au Muséum et le remplacement de ces œuvres « imper-« sonnelles et allégoriques » par l'effigie « des citoyens « dont le souvenir et l'exemple élèveraient l'âme du « peuple ». David répondit à ce discours, dans la forme ampoulée qui plaisait alors à tous ; la Convention admit les pétitionnaires à la séance. Dans le *Compte rendu du Bulletin de la Société*, le secrétaire, Détournelle, en rend compte en ces termes : « La barre fut ouverte ; chaque « artiste déposa sur le bureau les liasses de diplômes « avec les brevets d'académicien, et traversa la salle au « bruit de nouveaux applaudissements. » Puis, lorsque les artistes eurent pris place « sur la cime de la « Montagne », Thuriot prononça quelques paroles en l'honneur des Arts ; dans une république, il vanta leur utilité, puis il proposa la présentation d'un programme de concours entre les artistes.

La *Commune des Arts* n'avait point été la résultante imprévue d'un cas de génération spontanée tel qu'on en voit se produire en temps de Révolution ; elle était née de circonstances tout à fait normales. A l'origine, c'était

un groupe constituant le Jury du Salon de 1793 où, pour la première fois, la porte était toute grande ouverte à quiconque avait quelque talent.

Et, il faut le dire à l'honneur de ce Jury nouveau, les rancunes contre l'ostracisme des temps passés ne s'y manifestèrent nulle part ; il fut fait la place parfaitement libre et parfaitement large à ceux-là mêmes qui, la veille, tenaient la porte entre-bâillée. Quand l'exposition fut terminée, quand le Jury des Arts eut achevé l'œuvre pour laquelle il avait été constitué par la Convention, divers membres de ce Jury demandèrent si une telle assemblée devait à jamais se dissoudre, et, d'un consentement à peu près unanime, il fut décidé qu'on se constituerait en un club temporaire ayant pour but de « pénétrer ses membres »... « des grandes idées qui « doivent régner dans les Arts » et de « commencer la « révolution dans les Arts ». Le club fut rapidement fondé ; eut pour secrétaire-adjoint Prud'hon ; il fut enregistré à la Commune de Paris le 13 ventôse et, en conséquence, définitivement constitué le 14. Les musiciens y étaient admis. Balzac fut élu trésorier, et la cotisation fut fixée à trois livres par trimestre : « pour les frais de lumière « et autres ». Les artistes les moins aisés pouvaient donc faire partie du club ; Topino-Lebrun, l'élève préféré de David, y était fort écouté, et Gérard y eut rapidement beaucoup d'influence. Pour indiquer la nuance politique du club nouveau, il suffira de rappeler que Gérard était juré au Tribunal révolutionnaire, que la parole de Chaumette jouissait dans ce club d'une grande autorité, que le citoyen Fleuriot L'Escaut, substitut de l'accusateur public, en faisait partie. Le club ne s'écartait point de

ses attributions d'art révolutionnaire, et nous voyons, dans l'un de ses comptes rendus, comment, sans opposition aucune, sur la proposition de Gérard, il leva la séance, pour permettre à chacun de ses membres d'aller à sa section pour s'occuper, selon l'avis de Gérard, « de sauver la cause publique ».

Rien n'est moins facile que de suivre ce club à travers ses diverses évolutions. Cette société prend tantôt un titre, tantôt l'autre. Il est évident que, documents en mains, on peut marquer, tour à tour, les changements de nom qu'elle s'attribue à elle-même, par des raisons qui, à distance, nous paraissent plutôt puériles, encore qu'elles soient moins ridicules qu'on a bien voulu faire semblant de le croire. Elle apparaît d'abord, au début de 1793, assez forte pour obtenir l'admission de tous les artistes à tous les concours. Le 18 juillet 1793, elle est convoquée officiellement par le ministre de l'Intérieur et de l'Instruction publique, Garat, à cette fin de nommer six commissaires sur les dix membres de la Commission chargée de désigner les objets à sauvegarder, parmi ceux qui portaient les attributs de la royauté. Ce fut même en ce cas, que, à l'instigation de David, le ministre porta le premier coup à l'Académie de Peinture et de Sculpture hors de laquelle, jusque-là, on n'aurait point osé choisir de tels commissaires.

A peu près à la même époque, nous trouvons la Société mêlée à une manifestation, dont les amis du Louvre ne peuvent que la féliciter, elle vote en effet que *la Chananéenne*, de Drouais, mort à vingt-sept ans, sera placée au Louvre, et comme œuvre supérieure. Et pour honorer la mémoire de Drouais, elle décide, de plus, que le pro-

cès-verbal de sa délibération sera envoyé à la mère de Drouais, et porté par Lethière. Mais, comme on s'aperçoit que Lethière était l'intime ami du jeune Drouais, on changea l'envoyé de la Société, afin d'éviter à la mère de Drouais une émotion trop cruelle.

La Société, qui s'était appelée *Commune des Arts* du 27 octobre jusqu'au mois de novembre 1793, prit dès lors le titre de *Société populaire et républicaine des Arts*. Pour justifier son titre, elle se préoccupa de la création de ce qu'on appelle de nos jours l'art populaire, l'art mis à la portée de tous. Le minéralogiste illustre Hassenfratz, homme de science pure, dont l'influence était très grande dans la Société, fut l'un des promoteurs principaux de cette idée ; il y apporta ses habitudes d'esprit pratique et scientifique — mais non artistiques. « Les Arts, disait Hassenfratz, jusqu'à présent ont satisfait le goût des hommes paresseux, il faut maintenant qu'ils plaisent aux hommes laborieux. » Et, pour initier le public populaire, il ne voit rien de mieux à proposer aux artistes que la représentation des belles actions contemporaines. Cela, les paysans le comprendront. Il veut qu'on vulgarise, par la gravure, les œuvres qui s'inspirent de telles idées, et le peuple les conservera. « Vous ne ferez pas, — dit-
« il aux artistes, — ce que vous appelez *de belles choses*,
« mais vous aurez été utiles. »

Rien d'amusant comme l'embarras de Prud'hon en présence d'une pareille doctrine. Il lit un discours dont il ne reste, malheureusement, qu'un court résumé. Si court qu'il soit, on y sent toute la cruauté de sa gêne. Il s'étend sur le rôle des arts au point de vue philosophique et, d'après le procès-verbal de la séance, il : « en parle dans

« le genre de Rousseau ». Mais, tout en en parlant « dans « le genre de Rousseau », il s'efforce de ne point contrecarrer les opinions dominantes de la Société. Talma, qui trouve sans doute qu'on n'a pas encore assez abusé du droit de développer des thèses, demande que chacun des membres de la *Société des Arts* rédige un opuscule ; mais Hassenfratz n'est pas long à prouver que, tout homme de science qu'il est, sa conception des choses d'Art est plus large que celle des artistes eux-mêmes, car il est, lui, habitué à agiter des idées générales. Peut-être aussi est-on en droit de supposer que le discours de Prud'hon l'avait influencé, car il reprend sa thèse et veut que les gravures d'après les maîtres contemporains, les plâtres, d'après les chefs-d'œuvre de tous les temps, ornent la maison des plus humbles paysans, que les architectes produisent des plans de chaumières coquettes et confortables. Il veut — car on est alors en plein culte de la Raison — que des temples dédiés à la Raison s'élèvent un peu partout ; puis, vient l'inévitable couplet sur la nécessité de détruire les monuments d'art gothique, et Hassenfratz dit : « Tout ce qui choque l'œil disparaîtra ; « on ne verra plus *ces gothiques édifices, productions* « *barbares et délirantes...* »

Des artistes tels que Prud'hon, David, Isabey, Talma, Gérard, Drolling, Demarne et tant d'autres écoutent cela et ne voient rien que de très juste et de très naturel dans une pareille opinion.

Hassenfratz, d'ailleurs, est loin de la théorie de l'Art pour l'Art ; il voit tout au point de vue utilitaire ; il promet l'immortalité à quiconque, sans autrement se soucier de faire de « belles choses », se rendra utile. C'est sans

la moindre pensée d'ironie qu'il déclare : « De tous les
« hommes qui ont eu le plus de réputation, le seul
« qui soit le plus connu, et surtout du peuple, c'est
« Eustache Dubois ; oui, l'auteur du couteau qui a le
« même nom Eustache est l'homme le plus immortel,
« parce qu'il a été le plus utile. »

Ces discussions, parfois un peu comiques dans leurs détails, eurent néanmoins un écho, puisque le Comité de Salut Public, en date du 13 floréal an III, appela les artistes français à concourir à l'amélioration du sort des habitants des campagnes, en proposant des moyens simples et économiques de construire des fermes et des habitations, plus commodes et plus salubres, en tirant parti des démolitions des châteaux forts, des constructions féodales ou des maisons nationales dont la conservation sera jugée inutile. Le Comité rendit, en conséquence, l'arrêté suivant :

« Le Comité de Salut Public appelle les artistes de la
« République à concourir à l'amélioration du sort des
« habitants des campagnes, en proposant des moyens
« simples et économiques de construire des fermes et
« des habitations plus commodes et plus solides en con-
« sidérant les localités des divers départements, et en
« tirant parti des démolitions des châteaux forts, des
« constructions féodales, des maisons nationales dont
« la conservation sera jugée inutile. Les artistes join-
« dront à leur mémoire des plans détaillés. Le Jury des
« Arts jugera le concours qui aura lieu pendant trois
« mois. »

De prairial an II à floréal an III, la Société porta le nom de *Société générale des Arts*, et nous la trouvons, à

cette époque, assez puissante pour décerner des prix d'architecture. Nous la voyons ensuite constituant une délégation chargée d'aller présenter à la Convention les jeunes lauréats de ces prix. Elle arrive là, en cortège, et chacun de ses membres portant le tableau, le plan, la coupe, l'élévation de son projet. Une adresse était rédigée, et le comédien Monvel, l'un des membres les plus actifs de la Société, se chargea de la lire.

Et même, au besoin, la Société se mêlait à la vie politique là où elle confinait la vie artistique. De même qu'elle n'admettait que des membres ayant fourni des témoignages de leur civisme, elle n'hésitait point à flétrir hautement ceux des artistes qui avaient émigré ; elle les sommait de rentrer dans leur patrie à bref délai. Dans les *Comptes Rendus* de ses séances, on trouve, parmi les noms des soi-disant émigrés, ceux de Michalon, de Moinet, celui de l'architecte Chalgrin dont la femme, qui était sœur de Carle Vernet, périt sur l'échafaud. On trouve, dans les *Procès-Verbaux*, des apostrophes très vives contre la citoyenne Lebrun, c'est-à-dire Mme Vigée-Lebrun, réfugiée en Autriche.

La Société ne manquait nulle occasion de manifester en présence des autorités constituées ses sentiments républicains et révolutionnaires ; elle y mettait même quelque goût, quelque originalité. C'est ainsi que, le 25 ventôse an II, au nom des quatre arts du dessin, on la vit procéder à la plantation d'un arbre de la Liberté placé à quinze pieds du palais. Comme arbre, elle avait choisi (à cause de la nature du terrain), non un peuplier, mais un acacia. L'arbre devait être orné d'un trophée de guerre : « dans le style antique », un bouclier, avec une

lance, serait suspendu à ses branches ; en outre un bonnet phrygien en couronnerait la cime. Les membres de la Société devaient, selon le programme délibéré, se rendre à la salle du *Laoocon* (au Louvre), lieu habituel de leur réunion, et là, une musique exécuterait des airs : « ana-« logues à la Liberté ». Puis un orateur prononcerait un discours de circonstance, à la suite duquel on se formerait en cortège.

Il fut entendu que le plus jeune élève des écoles de dessin porterait le trophée et, au son d'une musique guerrière, on franchirait la galerie d'Apollon, d'où l'on descendrait, par le grand escalier du Muséum, au jardin, où l'on planterait l'arbre. « Un discours laconique et des « couplets civiques, de la composition du citoyen Balzac » termineraient la fête. L'adoption du trophée « dans le style antique » ne passa pas sans difficulté, car, à ce propos, l'éternelle querelle des anciens et des modernes réapparut. Un citoyen demandait que, « en dépit du bon goût », on fît usage des ornements révolutionnaires tels que : une baïonnette, une écharpe, des couronnes de chêne, une inscription. Un autre citoyen émit le regret de n'avoir pas, pour les accrocher aux branches, les dépouilles des ennemis de la France, et il était d'avis que, ne les ayant pas, le mieux serait de se contenter de l'arbre tel quel. La majorité s'en tint au trophée antique. La préparation des discours occupa longuement la Société et les sociétaires. Pajou fit bien observer que ce que le public attend des artistes, ce sont des ouvrages ; on n'y contredit pas, mais chacun tourna et retourna ses phrases en l'honneur de « l'arbre sacré, signe épouvan-« table pour l'aristocratie », arbre dont : « les tendres

« rameaux vont s'accroître et porter dans la postérité la
« plus reculée le témoignage des combats »... et ainsi de
suite. La postérité la moins reculée ignora jusqu'à la
place où l'acacia fut planté, car il le fut — et non sans
quelque pompe, — si l'on en juge par le procès-verbal de la
Société (25 ventôse an II).

Plusieurs députés de la Convention composant le
Comité d'Instruction publique, des officiers municipaux
nommés par la Commune, les artistes des Gobelins, les
membres députés par la Société populaire de la section
du Muséum, celle de la section des Invalides, la musique
nationale et celle du théâtre de la République, beaucoup d'artistes de différents théâtres, des femmes, des
enfants et des vieillards assistaient à cette fête, qui
débutait à la salle du *Laoocon*.

« A dix heures, la musique nationale ouvrit la séance.
Chenard, du théâtre de la rue Favart, chanta un hymne
intitulé *le Parnasse républicain*. L'idée des Neuf Muses,
allégoriquement combinées avec la Liberté, qui en était
l'armature, excita de vifs applaudissements.

Le Parnasse républicain se chantait sur l'air : *Allons,
enfants de la Patrie*, et le refrain : *Aux armes, citoyens*,
était remplacé par

> Divine liberté,
> Cette Société
> Par toi (*bis*)
> Va d'un pas sûr
> A l'immortalité.

Chacune des Neuf Muses chantait son couplet. Après
les neuf couplets des Neuf Muses, deux couplets terminaient le morceau.

Le dernier d'entre eux, au mépris de la démonstration de Galilée, dédaignait d'admettre que la terre fût ronde et, en conséquence, commençait ainsi :

> Que des *quatre coins* de la terre
> Un pareil arbre soit planté !

Et l'hymne se terminait par ce vœu, non encore réalisé :

> Que l'ancien et le nouveau monde
> Ne forment plus qu'une patrie.

L'air gai de *Ça ira* suivit celui de la *Marseillaise*; puis, Michu, Chenard et d'autres citoyens, chantèrent l'*O Salutaris*, parodie du citoyen Gosset (*sic*). Après différents airs, diverses marches et après un discours d'un citoyen Bienaimé : « tous les citoyens qui remplis« saient la salle défilèrent dans cet heureux désordre « qui peint la liberté naïve d'une fête composée d'ar« tistes. » On traversa toutes les salles du Louvre et, le cortège étant arrivé dans le jardin du Muséum des Arts, quelques-uns des jeunes élèves posèrent sur leurs épaules l'arbre ; puis il fut planté. Le citoyen Lebrun lut le discours qui avait été accepté. La fête se termina par le serment suivant, que prononcèrent tous les artistes :

« Nous jurons de n'employer nos travaux qu'à célébrer la vertu et la liberté et tout ce qui pourra concourrir à l'utilité de la République. »

« Une coupe remplie du doux jus de la treille (relate « le procès verbal) fut offerte au président par la main « d'une innocente jeune fille ; il fit une libation sur « l'arbre ; alors les toastes (*sic*) multipliés se renou« velèrent en souhaitant à l'arbre longue vie. Plusieurs

« rondes terminèrent cette fête par la réunion de tous
« les artistes patriotes et républicains. »

V

LA DESTRUCTION DE L'ÉCOLE DE ROME

Abstraction faite du côté vraiment grotesque de telles cérémonies, il est bon de constater que, soit qu'elles se produisissent sous la forme de fêtes patriotiques, soit qu'elles prissent le caractère, plus âpre, de déclarations révolutionnaires, elles étaient, dans une certaine mesure, une réplique à des exactions dont la grande famille des Arts avait été victime, là où les agents de la contre-révolution avaient gardé leur coudées franches.

En ces endroits-là, on ne s'était pas contenté de chanter des chansons et de planter des acacias. Les pensionnaires de l'Académie de France à Rome avaient appris, à leurs dépens, ce qui pouvait leur en coûter d'accepter la proclamation de la République. C'est ainsi que Topino Lebrun, qui avait manifesté très ouvertement ses opinions républicaines, avait dû se sauver de Rome et se réfugier à Florence. De là il écrivait à David, son maître, alors membre de la Convention, pour lui faire part de ce qui venait de lui arriver, ainsi qu'à ses deux camarades, l'architecte Ratier et le sculpteur Chinard. On va voir, par la lettre de Topino Lebrun, en date du 30 novembre 1792, qu'il s'agissait alors de choses singulièrement graves :

Florence, 31 octobre 1792.

« Citoyen,

« Je viens offrir à votre zèle l'occasion d'être encore

« utile à la patrie en la faisant respecter au dehors et
« en sauvant des flammes inquisitoriales deux patriotes
« français.

« Les citoyens Ratier et Chinard, rentrant chez eux
« dans la nuit du 22 au 23 septembre, furent assaillis par
« des sbires qui les garrottèrent et les conduisirent dans
« les prisons du Gouvernement. Peu de jours après, on
« fit enlever différents modèles de Chinard, ainsi qu'un
« chapeau orné d'une cocarde nationale, mais qu'il ne
« portait que chez lui. Les groupes saisis sont : *la Liberté*
« *couronnant le Génie de la France, Jupiter foudroyant*
« *l'Aristocratie et la Religion assise soutenant le Génie*
« *de la France* dont les pieds posent sur des nuages et
« dont la tête, ornée de rayons, indique qu'il est la
« lumière du monde. Eh bien! les *abbati* du Gouver-
« nement ont répandu dans le public, que Chinard avait
« outragé la religion, qu'elle était foulée aux pieds, etc.
« On a transporté les deux prisonniers au château
« Saint-Ange et là, croupissant dans la malpropreté,
« l'Inquisition instruit leur procès.

« On ne parle plus que de Chinard, et le bruit court
« que Ratier est mort... Ils ont servi l'un et l'autre dans
« la garde nationale de Lyon. Chinard était capitaine :
« ils devaient partir, au premier moment, pour reprendre
« leur poste ; c'est sûrement là leur plus grand tort aux
« yeux de leurs bourreaux.

« M. Chazet, l'ami des deux détenus, reçut l'ordre de
« se trouver à l'Inquisition, le 16 octobre. Il y fut menacé
« de la galère s'il ne déposait point comme les autres
« témoins qui chargeaient Chinard. Il eut cette faiblesse
« et il ne peut sortir de Rome pour réclamer. On ne

« lui demanda rien sur Ratier. Vous savez que depuis
« longtemps les Français sont outragés ici, plusieurs
« renvoyés ignominieusement, d'autres emprisonnés, etc.
« Ce sont des faits qui viennent à l'appui du dernier
« Les bruits que l'on fait courir sur Chinard pour pré-
« parer l'opinion publique à un *autodafé* demandent la
« plus grande célébrité dans les réclamations nationales,
« vous saurez mieux que moi ce qu'il faut faire.

« J'écris par le même courrier au président. Je demande
« un rapport au ministre sur cette affaire; il doit en
« être instruit… Ah! si nous avions à Rome un ministre
« comme en Toscane! l'activité de son patriotisme aurait
« évité bien des angoisses aux patriotes.

« Il vous paraîtra étonnant de n'avoir reçu aucune lettre
« sur cette affaire, mais, surveillé par les tyrans, on
« n'ose écrire à Rome, et je n'ai précipité mon départ
« que pour faire des réclamations au nom des patriotes
« gémissant sur le sort de leurs frères. »

Au plus tôt, la Convention, par l'intermédiaire des ministres compétents, adressa au Pape des remontrances énergiques, à la suite desquelles Ratier et Chinard furent délivrés.

Cette aventure eut un premier contre-coup touchant l'Académie de France à Rome. La place de directeur de l'Académie fut supprimée et l'Académie se trouva placée sous la surveillance directe de l'agent diplomatique de France. Cette surveillance n'était aucunement factice, car, à cette époque, le Pape n'exerçait point sur tout Rome un pouvoir absolu; une partie, au moins, de la Ville Éternelle était divisée en plusieurs juridictions : telles que celles d'Espagne, de Portugal, de France, etc., et

offrait aux artistes une patrie et dès lois particulières, dont ils pouvaient invoquer l'appui. Par suite de cette organisation, s'ils étaient opprimés on était fondé à en faire grief au résident de leur Nation. A cette date, l'agent français à Rome était Ménageot et, certes, une partie des avanies faites aux Français peut être imputée à la façon dont il avait manifesté son mépris des autorités révolutionnaires et, notamment, par l'ostentation avec laquelle il était allé au-devant des tantes du roi. En toutes choses, sa conduite contre-révolutionnaire avait été telle qu'on dut le relever de ses fonctions.

Sur la proposition de David, la Convention avait ordonné à l'agent de France, qui venait de succéder à Ménageot, c'est-à-dire à Basseville, de faire un *autodafé* de : « tous les portraits, figures de rois, princes et prin-
« cesses qui se trouvent dans l'Académie de France, de
« faire abattre le trône et que les beaux appartements du
« directeur serviront dorénavant aux pensionnaires pour
« en faire des ateliers ». David demanda, en outre, la destruction du trône et des bustes de Louis XIV et de Louis XV qui se trouvaient « dans la même salle que le
« soi-disant siège royal ». En vain Carra demanda-t-il qu'on laissât à Kellermann le soin de cette besogne et que, par des manifestations dangereuses, on n'exposât pas les jeunes artistes « au ressentiment d'un prêtre et
« aux poignards de ses sbires », David n'en insista que plus vivement, proclamant que les artistes pourront faire « un *autodafé* des bustes et que le peuple les applaudira ». Une telle proposition était, de la part d'un artiste de la haute valeur de David, un acte d'imbécillité ou de lâcheté. A quoi bon s'en prendre à des œuvres d'art, somme toute

inoffensives, alors qu'il suffisait de les reléguer dans un magasin jusqu'au temps où elles n'auraient plus d'autre signification que leur intérêt documentaire et leur valeur esthétique.

La Convention eut le sentiment de la barbarie de la proposition qu'on lui soumettait et, au lieu de la voter sur l'heure, elle la renvoya à l'examen du pouvoir exécutif. Mais, quoi que les ministres pussent décider, la manifestation de David suffit à compliquer, à envenimer, la situation. Elle ne tarda point à tourner au tragique.

Au cours du mois de janvier 1793, ordre était donné au consul de France à Rome de placer sur sa porte les armes de la République française aux lieu et place des armes de la royauté, et d'enjoindre aux Français d'arborer, librement, au besoin, la cocarde nationale. Le Vatican, à qui avait été donné avis de cet ordre, en déconseilla la mise à exécution, disant que ce serait là outrager les croyances et les opinions des Romains; il annonça la probabilité d'un soulèvement populaire. L'envoyé de la République, porteur de l'ordre de la Convention, le major Deflotte, maintint qu'il le fallait exécuter.

Cette attitude suffit pour déchaîner l'émeute et, le 13 janvier, les Français en résidence à Rome furent attaqués dans les rues à coups de pierres et à coups de bâtons. Basseville qui, accompagné de Deflotte, était sorti en voiture avec sa femme et ses enfants, ayant mis la cocarde nationale aux chapeaux de son cocher et de son domestique, fut accueilli par les cris : « A bas les cocardes! » et une grêle de pierres tomba dans sa voiture. Basseville se réfugia avec les siens dans une maison amie. La foule le poursuivit, envahit la maison,

et un barbier, d'un coup de rasoir, ouvrit le ventre du représentant de la République française. La maison où il s'était réfugié fut pillée et brûlée, puis les forcenés se dirigèrent vers l'Académie de France, ils en saccagèrent le palais et tentèrent d'y mettre le feu. Le gouvernement pontifical ayant mollement, pour ne pas dire plus, tenté d'arrêter ces exactions, la villa Médicis fut bientôt le théâtre d'actes de sauvagerie dont le récit nous est conservé par la lettre suivante due à la plume du peintre Girodet :

« Sur le refus du Pape de laisser placer à la maison du
« consul de France les armes de la République, Basseville
« nous engagea à partir tous pour Naples ; dix de mes
« camarades partirent sur-le-champ. Ayant plus d'affaires
« à terminer, je restai dix jours de plus ; si je fusse parti,
« je n'eusse couru aucun risque ; mais, à cet instant
« même, le major de la division, Latouche, arrive à
« Rome, chargé par Mackau, ministre à Naples, de faire
« placer les armes. J'avais demandé à faire celles qui
« serviraient pour l'Académie, et chacun le désirait. Je
« crus de mon devoir de rester pour les faire ; en un
« jour et une nuit elles furent prêtes. J'étais aidé par
« trois de mes camarades. Nous n'étions plus que quatre
« à l'Académie et nous étions le pinceau à la main
« quand le peuple furieux s'y porta et en un instant
« réduisit en poudre les fenêtres, vitres, portes, ainsi
« que les statues des escaliers et des appartements. Ils
« n'avaient que vingt marches à monter pour nous
« assassiner ; nous les prévînmes en allant au-devant
« d'eux. Ces misérables étaient si acharnés à détruire
« qu'ils ne nous aperçurent même pas, mais les soldats,

« presque aussi bourreaux que les bandits que nous
« avions à craindre, loin de s'opposer à eux, nous firent
« descendre plus de cent marches à grands coups de
« crosse de fusil jusque dans la rue où nous nous trou-
« vâmes abandonnés et sans secours au milieu de cette
« populace altérée de notre sang. Heureusement encore,
« ces bourrades de soldats firent croire à la populace
« que nous faisions partie d'elle-même, mais, quelques-
« uns nous reconnurent. Un de mes camarades fut pour-
« suivi à coups de pavés, moi à coups de couteau ; des
« rues détournées et notre sang-froid nous sauvèrent.
« Échappé de ce danger et croyant les prévenir tous,
« j'allai me jeter dans un autre. Je courus chez Basse-
« ville, à ce moment même on l'assassinait. Le major, la
« femme Basseville, Moutte, le banquier, se sauvent
« par miracle. Je me jette dans une maison italienne à
« deux pas delà et j'y reste jusqu'à la nuit. J'ai l'audace
« de retourner à l'Académie qui était devenue le palais
« de Priam ; on se préparait à briser les portes à coups
« de hache et à mettre le feu. Là, je fus reconnu dans
« la foule par un de mes modèles ; il faillit me perdre
« par le transport de joie qu'il eut de me voir sauvé. Je
« lui serrai la main pour toute réponse et nous nous
« arrachâmes de ce lieu. Je trouvai, après l'avoir cherché
« quelque temps, un de mes camarades. Mon bon
« modèle nous donna l'hospitalité chez lui, d'où je l'en-
« voyai plusieurs fois à l'Académie. Il y vit enfoncer
« et brûler les portes. On lui fit crier : « Vive le Pape !
« vive la Madone ! Périssent les Français ! » Il revint
« nous rendre fidèlement compte de tout, pendant ce
« temps-là nous allâmes à deux pas de chez lui, sur la

« Trinité du Mont, d'où nous entendions directement les
« hurlements de ces barbares. »

Y a-t-il lieu de s'étonner, après cela, de voir des groupes d'artistes manifester leur réprobation à l'égard de ceux de leurs camarades qui s'étaient rangés du côté des gens qui osaient dire que, arborer les armes de la République et la cocarde tricolore, était des actes justiciables des pires sauvageries? Peut-on trouver extraordinaire que Topino Lebrun, après avoir été victime de telles choses, se soit jeté à corps perdu dans le parti où se trouvait David, à qui il devait tout, et que le doux Girodet, bien qu'étranger à toute action politique, se soit, lui aussi, mis du côté adverse de celui des malfaiteurs qu'il avait vus à l'œuvre.

A l'annonce des crimes commis à Rome, la Convention, le 2 février 1793, rendit un décret assurant le sort de la famille du malheureux Basseville et chargeant le Conseil exécutif de pourvoir au rapatriement des Français résidant à Rome, et, en particulier, à celui des élèves de l'Académie de France.

Lecointre donna lecture d'une note remise par la curie romaine au ministre de France. Elle mettait à sa charge, quoi qu'elle en dît, l'initiative des troubles, sinon des crimes qui en avaient été la conséquence inévitable. Le 15 mai 1793, le Comité d'Instruction publique pourvoyait aux besoins des élèves chassés de l'Académie de France à Rome, en faisant voter par la Convention un décret assurant à chacun des douze pensionnaires de la villa Médicis une allocation qui leur assurait l'équivalent de l'achèvement de leurs cinq ans de séjour à Rome. Les lauréats du dernier concours, empêchés de se rendre

à Rome, étaient, par ce même décret, pourvus de deux mille quatre cents livres par an pendant cinq ans pour qu'ils pussent « se perfectionner soit en Italie, soit en Flandre, soit sur le territoire de la République ».

Ainsi disparut, du fait de la curie romaine, tout au moins provisoirement, l'École française de Rome; ainsi furent instituées pour la première fois, par la Convention, ce que nos contemporains ont, après environ un siècle d'oubli, inventé à nouveau sous le vocable de *Bourses de voyage*.

VI

DAVID ET SERGENT

A parler juste, on ne compte que deux artistes peintres parmi les hommes ayant joué un rôle considérable pendant la Révolution, savoir : David et Sergent, tous deux membres de la Convention. David d'ailleurs s'y occupa, presque exclusivement, des questions touchant, plus ou moins directement, la vie des Arts. Bien que ses fonctions de législateur l'eussent à peu près complètement absorbé, David trouva néanmoins encore du temps pour exécuter quelques ouvrages importants et tout à fait supérieurs, qui font, pour ainsi dire, corps avec l'histoire de la Révolution même. Sergent a, lui aussi, laissé des traces de son talent, et il s'en faut de beaucoup qu'elles soient indignes d'un souvenir, encore qu'elles ne dépassent point en valeur celles des artistes d'un talent secondaire.

Par trois fois au moins, par suite de sa situation poli-

tique, David se trouva appelé à retracer sur la toile des événements importants de la Révolution, savoir : le Serment du Jeu de Paume, l'assassinat de Michel Lepelletier et celui de Marat. Il avait, tout d'abord, en septembre 1790, fait hommage à l'Assemblée Constituante d'un tableau représentant Louis XVI entrant; le 24 février 1790 dans la salle de ses séances, et c'est à la même époque qu'apparaissait pour la première fois en public son projet de tableau du Serment du Jeu de Paume, à propos duquel, à la séance du 28 septembre 1790, Barrère monta à la tribune et s'exprima en ces termes :

« Un tableau qui doit représenter le *Serment du Jeu de*
« *Paume* a été commencé par M. David, et l'esquisse
« de cet ouvrage est déjà connue du public. Une sous-
« cription a été ouverte pour ce tableau ainsi que pour
« celui de la *Mort du jeune Desilles*. Je demande qu'ils
« soient l'un et l'autre achevés aux frais du Trésor
« public et placés dans la salle du Corps Législatif. »

L'Assemblée Constituante, séance tenante, rendit un décret conforme à la proposition de Barrère, mais il n'y fut point fait état du tableau relatif à Desilles.

L'église des Feuillants, proche voisine des Tuileries, fut mise à la disposition de David qui en fit son atelier.

La toile, qui comporte environ dix mètres de large sur six à sept mètres de hauteur, se trouve aujourd'hui au Musée du Louvre. Les figures du premier plan mesurent plus de deux mètres de proportion. L'esquisse dessinée est réellement de la composition de David ; les têtes et les extrémités de chaque figure sont bien son œuvre personnelle, mais, comme le nombre des personnages nécessitait une connaissance de la perspective qu'il

ne possédait que trop incomplètement, David dut confier l'établissement d'une part de ses principales figures à son ami, l'architecte Charles Moreau. Ces parties inachevées sont restées telles que Moreau les avait indiquées, satisfaisantes au point de vue géométrique, en règle avec l'exactitude anatomique, mais roides et fausses au point de vue de la vérité du dessin. Ce n'était d'ailleurs là qu'une indication quasiment théorique, que David eût transformée, du tout au tout, s'il l'avait reprise.

Les figures achevées ou à demi achevées par lui, représentant Barnave, Dubois-Crancé, Bailly, Mirabeau, Robespierre, le père Gérard sont là pour le prouver.

Pourquoi ce tableau ne fut-il jamais terminé? La raison en est des plus simples. Les événements allaient plus vite que le pinceau de David, et, sans chercher au delà des hommes dont les portraits étaient déjà terminés, on constate que, bientôt, Barnave avait mis à sa charge son attitude au cours du retour de Varennes (juin 1791) et Bailly, la sienne dans les massacres du Champ de Mars (juillet 1791) et que Mirabeau était déjà gravement, et trop justement, hélas! soupçonné de la trahison dont les preuves matérielles ne furent découvertes qu'après le 10 Août. C'est donc pour cela que David qui, déjà, marchait parmi les hommes d'avant-garde du parti révolutionnaire, abandonna son œuvre, ne voulant point participer à l'apothéose d'hommes qu'il n'admirait plus ou d'hommes qu'il méprisait. La toile inachevée, ou, plus justement, à peine commencée resta à l'abandon, pendant une quinzaine d'années, dans l'église des Feuillants ; elle n'en sortit que par suite de la démolition de cette église,

sous le règne de Napoléon I^{er}, lors du percement de la rue de Rivoli.

Une souscription avait été d'abord ouverte dans le public, pour qu'il fût fait une gravure du *Serment du Jeu de Paume;* mais, lorsque David eut résolu, à tout jamais, d'abandonner l'exécution de son tableau, il fit paraître, [l'an X (1802)] dans le *Journal des Débats*, une note conçue en ces termes :

<div style="text-align:right">Paris, 11 frumaire.</div>

« Le citoyen David qui, depuis quelque temps, ne
« s'occupe pas avec moins d'activité de sa fortune que
« de sa gloire annonce que les souscriptions ne suffisent
« pas pour couvrir les frais du tableau connu sous le
« nom du *Serment du Jeu de Paume* et dont l'esquisse
« fut exposée au salon de 1791 sous le numéro 132. Il
« renonce à l'achever et invite les souscripteurs à sacrifier
« ainsi que lui l'argent de ces frais... »

Il avait été fait d'ailleurs avant 1802 (et il fut fait depuis), un grand nombre de reproductions par la gravure du dessin du Serment du Jeu de Paume.

Le deuxième tableau, offert par David à la Nation, fut celui qui commémorait la mort de Michel Lepelletier. David y avait peint un Michel Lepelletier mort ou, — pour être plus exact — étant pressé d'aboutir plus vite, il avait peint de sa propre main la tête de Michel Lepelletier et fait exécuter par Gérard, son élève, mais sous sa direction immédiate, le torse presque nu, ainsi qu'une notable partie des accessoires. Il offrit cette œuvre à la Convention, accompagnant son offre d'un discours, à la fin duquel on peut relever cette phrase assez inattendue de la part du futur ami, du futur apologiste

de Napoléon : « Si jamais, par exemple, un ambitieux
« vous parlait *d'un dictateur*, *d'un tribun*, *d'un régula-*
« *teur*, *ou tentait d'usurper la plus légère portion de la*
« *souveraineté du peuple*, ou bien qu'un lâche osât vous
« proposer un roi, combattez ou mourez comme Michel
« Lepelletier, plutôt que d'y jamais consentir; alors,
« mes enfants, la couronne de l'immortalité sera votre
« récompense. »

Sur la demande de Sergent, il fut voté que le *Lepelletier* de David serait gravé aux frais de la République, et « offert aux peuples qui viendront demander secours « et fraternité à la Nation française ».

Et ici se place un incident : le conventionnel Genessieux prit la parole pour formuler que, ni le tableau de *Brutus*, ni celui des *Horaces* n'avaient été payés à David. David lui coupa la parole, en réclamant qu'on passât à l'ordre du jour et qu'on ne s'occupât pas de lui.

Genessieux insista pour que la Convention acquittât la dette de la Nation. A cela David riposta en ces termes : « Si la Nation croit me devoir quelque indemnité, je de-
« mande que cet argent soit consacré au soulagement
« des veuves et des enfants de ceux qui meurent pour la
« défense de la Liberté. » Là-dessus la Convention décréta une couronne civique à David.

La Convention avait décidé que le tableau de David serait placé dans la salle de ses séances, à côté de la tribune des orateurs, et cela eut lieu en effet, mais, par suite des événements, le tableau a disparu complètement, et si complètement même, que le petit-fils de David, dans l'ouvrage par lui consacré à son grand-père, ignore où est passé ce tableau d'importance capitale. La

gravure même n'en fut point terminée, et l'on n'aurait aucune idée précise du *Michel Lepelletier* de David, si un de ses élèves, Delécluze, peintre avorté, mais critique d'art remarquable, n'en avait fixé le souvenir en quelques lignes. D'après lui, la composition du tableau de Michel Lepelletier résume les qualités et les défauts de David.

« Elle donne, nous fait savoir Delécluze, une idée
« assez juste de ce mélange d'appareil tout à la fois fas-
« tueux et sanglant. La tête de Lepelletier est ceinte
« d'une couronne de laurier, et sa poitrine nue, laisse
« voir une large blessure ; au-dessus du cadavre, est
« une épée dont la forme rappelle celles des gardes du
« roi, dont Pâris, l'assassin de Lepellétier, avait fait
« partie. Cette épée, attachée par un fil est suspendue
« sur le sein du mort et, dans la lame, est passée une
« feuille de papier sur laquelle sont écrits ces mots : « *Je*
« *vote pour la mort du tyran.* » Au bas du tableau on
« lit : « *David à Lepelletier* », et la date de la mort de
« ce dernier : « 20 janvier 1793. »

Le troisième tableau politique de David, le seul que la postérité possède, est consacré à la mort de Marat. Le *Journal* de Wille contient là dessus une bien jolie page.

« Le 13 — le jour de la mort de Marat, — vers le soir,
« revenant des Thuilleries, écrit Wille, je vis un grand
« rassemblement de monde vers le Pont-Neuf. Je m'in-
« formai et j'appris, en frémissant, que Marat, député à
« la Convention Nationale, venait d'être assassiné par
« une femme, que cette femme était venue exprès de
« Caen pour commettre ce forfait, mais qu'elle avait été
« arrêtée. »

Wille, toujours curieux, va voir le corps de Marat exposé en l'église des Cordeliers, et il nous décrit, en peintre, cette exhibition macabre :

« Il était moitié couché, enveloppé de draps, moitié
« assis sur une élévation; la partie supérieure de son
« corps était découverte et la playe visible et bien triste
« à voir. La presse était étouffante, car chacun voulait
« voir un homme qui s'était rendu célèbre par ses écrits ;
« il l'était trop par sa mort. »

Et le 28, il veut assiter à la pompe funèbre de Marat, mais, par suite de la fâcheuse température, il n'y peut assister :

« J'allai au Luxembourg y voir l'autel érigé dans la
« grande allée en mémoire du malheureux député Marat
« que la fille Corday, de Caen, avait assassiné. Le cœur
« de ce martyr de la liberté devait être porté à ce monu-
« ment, qui était de forme antique et très étendu ; au-
« dessus, et aux arbres, étaient attachés de larges draps
« tricolores. Aux quatre coins de l'autre il y avait autant
« de candélabres dont les flammes l'éclairaient parfaite-
« ment. J'avais trouvé une très bonne place pour voir la
« cérémonie qui devait avoir lieu ; mais un vent très
« froid, du nord, me soufflait au dos avec tant de vio-
« lence que je cédai cette place à un jeune homme qui
« était dans la foule, par derrière et par terre, qui ne
« pouvait rien voir, et qui me parut digne de l'occuper ;
« il m'en remercia beaucoup. Je me retirai donc chez
« moi de crainte d'être enrhumé. »

David n'avait pas été choisi par le hasard pour cette œuvre dédiée au souvenir de Marat et, à défaut de son talent, le dévouement dont il avait fait preuve envers

le défunt l'eût désigné pour l'accomplir. En effet, lorsque, à la séance du 11 avril 1793, Marat fut violemment attaqué par les Girondins et, en particulier, par Pétion, David prit sa défense et, s'avançant au milieu de la salle, il eut cette apostrophe : « Je demande que vous « m'assassiniez, je suis un homme vertueux; aussi la « liberté triomphera. »

Pétion qualifia cette intervention de « dévoûment d'un « honnête homme en délire et trompé ». David protesta contre cette interprétation. Marat fut décrété d'accusation. Il fut acquitté le 24 avril et, au sortir du tribunal, il fut ramené triomphalement à la Convention, la tête ceinte d'une couronne de laurier. On sait le reste. Le 13 juillet suivant, Charlotte Corday l'assassinait et le lendemain, une députation se présentait à la Convention et son orateur Guirault s'écriait :

« Marat n'est plus. O peuple, tu as perdu ton ami. « Marat n'est plus... Nos yeux le cherchent en vain « parmi vous. O spectable affreux, il est sur un lit de « mort! Où es-tu, David? Tu as transmis à la postérité « l'image de Lepelletier mourant pour la patrie, il te « reste encore un tableau à faire. »

David interrompit Guirault par cette exclamation : « Aussi le ferai-je! »

A la séance suivante, et comme il avait mission de régler la pompe funèbre de Marat, il donna pour ainsi dire l'esquisse parlée de son tableau, en rendant compte de la dernière visite qu'il avait faite à Marat. Le *Moniteur* reproduit ainsi ses paroles :

« DAVID. — La veille de la mort de Marat, la Société « des Jacobins nous envoya, Maure et moi, nous infor-

« mer de ses nouvelles. Je le trouvai dans une attitude
« qui me frappa. Il avait auprès de lui un billot de bois
« sur lequel étaient placés de l'encre et du papier, et sa
« main, sortie de sa baignoire, écrivait ses dernières
« pensées pour le salut du peuple. »

L'assassinat de Marat fut le sujet de divers ouvrages, mais celui de David est le seul qui mérite d'être retenu, il n'est pas nécessaire d'en faire une fois de plus la description. Il est intéressant de constater qu'il reproduit une scène vue, et prise sur nature par David, vingt-quatre heures après le tragique événement. La première conception, née du souvenir de David, se trouva modifiée à l'exécution par la fatale nécessité de représenter la mort de Marat. Il est néanmoins curieux de voir combien peu l'idée première du peintre, telle qu'il en avait établi le croquis parlé, se trouva modifiée.

Pourquoi essayer de décrire le *Marat dans sa baignoire*, alors que, une fois de plus, nous trouvons la besogne faite, et très bien faite encore, par notre excellent ami Wille.

Wille décrit donc ainsi le tableau de David :

« La plus belle représentation de la mort de Marat a
« été peinte par Louis David. Marat, étendu dans une
« baignoire de bois, tient de la main gauche un papier
« sur lequel on lit : « *Du 13 juillet 1793. Marie-Anne-*
« *Charlotte Corday au citoyen Marat : Il suffit que je*
« *sois bien malheureuse pour avoir droit à votre bien-*
« *veillance.* » A côté de la baignoire, sur un billot portant
« cette inscription : « A Marat, David, l'an II », sont un
« encrier, une plume et une feuille sur laquelle sont écrits
« les mots suivants : « *Vous donnerez cet assignat à cette*

« mère de cinq enfants dont le mari est mort pour la
« défense de la patrie. » Marat tient de la main
« droite étendue par terre une plume, et on voit encore
« le couteau qui vient de le tuer. Cette composition
« d'une grande simplicité, mais aussi d'une grande
« noblesse, a été gravée d'une façon très remarquable
« par Morel, graveur souvent moins habile. »

Le 14 octobre suivant, David annonçait à la Convention l'achèvement de son tableau et demandait l'autorisation de le laisser porter, ainsi que son tableau de Lepelletier, à la pompe qui devait être célébrée en l'honneur de Lepelletier et de Marat, par la section du Muséum. Il manifestait le désir d'exposer, pendant quelque temps, ces deux ouvrages chez lui-même, avant de les livrer à la Convention. Naturellement, la Convention acquiesça à son désir. Au cours de la fameuse cérémonie dédiée conjointement à Marat et à Lepelletier, le tableau de la mort de Marat, placé sur un catafalque dessiné par David, fut exposé dans la cour du Louvre. Devant ce portrait, on plaça une pancarte portant un quatrain composé par le conventionnel Bouquier, pour accompagner la gravure dont la Convention venait de voter l'exécution aux frais de l'État.

En offrant son tableau à la Convention, le 24 brumaire an II, David avait prononcé une apologie passionnée de Marat; il semble y avoir pris à tâche de dépasser les bornes de l'éloquence grotesque dont il était coutumier. Après s'être exclamé ainsi : « Humanité, tu
« diras à ceux qui l'appelaient buveur de sang, que
« jamais ton enfant chéri, que jamais Marat, ne t'a fait
« verser de larmes », il ajoutait ceci, qui ne déparerait

point une anthologie tintamarresque : « Toi-même je
« t'évoque, exécrable Calomnie, oui, je te verrai un jour,
« et ce jour n'est pas loin, étouffant de tes deux mains
« tes serpents desséchés, mourir de rage en avalant tes
« propres poisons. »

Il faudrait pourtant ne pas juger la personne physique
de David d'après son culte passionné pour l'homme
le plus débraillé, et le plus coquet de malpropreté, qui fût
à la Convention, — où la tenue la plus correcte était,
d'ailleurs, la règle la plus générale, soit dit ici, puisque
l'occasion s'en présente. — Loin de là. David était toujours très soigné dans sa mise ; il ne voulait, en cela, le
céder à personne ; et son goût recherché pour la toilette
ne se démentit jamais, même au plus fort de la lutte.

Tandis que certains de ses amis, qui, depuis, l'ont
traité de terroriste portaient des bonnets rouges et des
carmagnoles, il travaillait lui, le conventionnel terrible,
en manchettes et en habit de velours ; il peignait sans
faire une seule tache et s'en montrait très fier. Il avait la
parole rapide et surabondante ; les idées se pressaient
en foule dans son esprit et chassaient devant elles le
troupeau désordonné des mots.

Lorsqu'il parlait des choses de son art, il avait des
trouvailles, telles ceci qui devrait être écrit sur les murs
de toutes les écoles d'art : « Il ne faut pas seulement
regarder le modèle, il faut le lire. » Il savait lire son
modèle, le lire jusqu'au fond de l'âme et transmettre,
en toute son intensité, ce qu'il avait lu. De toutes les
innombrables pages qui ont été écrites sur la fin de
Marie-Antoinette, il n'en est aucune où Marie-Antoinette soit ni plus complète, ni plus vivante, ni plus

définitive, ni plus profondément lue sur la nature, que celle que David, dans son langage à lui, qui était le dessin, écrivit, en pleine rue Saint-Honoré, placé à la fenêtre d'un entresol, à l'heure sinistre où « la veuve Capet » passa devant ses yeux, assise sur la banquette de la petite charrette qui la conduisait à la guillotine. Tout ce qui se passait dans l'âme de cette malheureuse est là, fixé dans un profil ; résumé, pour la postérité la plus reculée, en vingt traits de crayon. Les reins cambrés, le haut du buste rigide, la tête droite coiffée d'un petit bonnet de linge, dont les plis tuyautés gardent encore des airs de couronne, les cheveux coupés court dégageant le cou, qui se dresse impassiblement rigide, et comme tendu pour défier le couperet, la paupière baissée, qui laisse apercevoir un peu du regard, resté dédaigneux, l'ensemble du masque avec son nez courbé, long, aux arêtes dures, le pli de mépris à la commissure des lèvres, le frémissement de dédain qui survit dans la lippe autrichienne, demeurée la seule partie vibrante de cette face déjà morte et qui semble figée par l'Invincible Orgueil. Burinant tout cela, David nous fait lire la dernière page, la dernière ligne de la vie de cette femme qui eut, en tout cas, ceci de beau qu'elle sut rester, jusqu'au bout, elle-même, fière, hautaine, digne, droite et devant ses juges, et devant le bourreau.

Ce croquis de David, simple, précis, définitif, comme le sont les croquis des plus grands maîtres japonais, est demeuré et demeurera comme le plus historique, comme le plus poignant, des documents graphiques.

David devait par la suite payer chèrement ce bout de croquis et il lui fut bientôt imputé à crime comme un acte

abominable et qui bientôt fut joint à bien d'autres accusations, qui n'étaient pas toutes aussi futiles. Après le 9 thermidor, lorsque les Girondins eurent repris leur influence, David fut décrété d'accusation et incarcéré au Luxembourg. Chaque jour il s'attendait à être conduit au tribunal, puis à l'échafaud — ou, tout au moins, envoyé à la Guyane. Et, alors que les hommes politiques, jadis les plus empressés auprès des Comités et les plus humbles devant les robespierristes, le poursuivaient de leur haine, sans danger pour eux, nombre d'artistes, bravement, ne l'abandonnèrent point. Il leur dut, pour une large part, sa délivrance.

Si le rôle joué par David durant la période conventionnelle ne fut point exempt de sujets de reproches, et des plus sérieux, il les a vaillamment et durement expiés dans l'exil, et la belle fierté, l'âpre unité de sa vie, doit entrer en ligne de compte dans le jugement dont la postérité lui est redevable.

Elle doit bien quelque indulgence au conventionnel qui avait voté la mort de Louis XVI, alors qu'elle a eu toutes les indulgences pour « le baron » Gérard qui, ayant fait partie du Tribunal révolutionnaire à titre de juré, avait accepté toutes les faveurs du régime impérial et avait, durant la Restauration, osé briguer la place de peintre du roi.

Quelques bonnes âmes charitables alors ne manquèrent point de rapporter à Louis XVIII, que Gérard avait pu, ou même dû, participer au jugement de Marie-Antoinette. Gérard ne nia point — ce qui était indéniable d'ailleurs, — qu'il eût exercé la fonction salariée de juré au Tribunal révolutionnaire, mais il se tira

d'embarras en faisant publier, par un journal anglais, une note où il était dit que c'était son maître, David, le terroriste David, qui l'avait, pour ainsi dire, forcé à accepter à cette place.

Il était absolument faux que Gérard eût jamais été, ni par David, ni par personne, contraint de devenir le collègue de Louis Leroi, dit Dix-Août, ou de ses sinistres congénères. La vérité était beaucoup moins compliquée, infiniment moins héroïque, que Gérard le voulait bien faire croire. Appelé par la loi à se rendre aux armées, Gérard était allé trouver son maître et l'avait supplié de lui procurer un moyen quelconque d'esquiver le service militaire. « Il y a, lui avait-il dit, une place vacante « au Tribunal révolutionnaire, elle rapporte douze livres « par jour et me dispenserait de partir pour l'armée. » David, avait tâché de le dissuader d'une pareille aventure, lui objectant que le Tribunal révolutionnaire étant un tribunal d'exception, il pourrait, dans l'avenir, amèrement regretter d'en avoir fait partie ; mais Gérard tint bon. David l'engagea à réfléchir durant une huitaine, après laquelle il userait de son influence pour le faire agréer, s'il y tenait toujours absolument. Dès la fin de la semaine, Gérard était revenu à la charge et, séance tenante, David avait obtenu sa nomination.

Il ne lui était cependant pas indispensable de se montrer aussi révolutionnaire pour obtenir les bonnes grâces de David ; il en avait sous les yeux la preuve en la personne de Fragonard.

Parmi les grands artistes qui s'étaient illustrés par une forme d'art de toutes façons tombée en discrédit, Fragonard était le plus célèbre. Plus que tout autre il pouvait

avoir besoin d'aide et de protection. Le souvenir des relations qu'il avait eues dans le monde le plus dissolu de l'ancien régime pouvait le rendre suspect à beaucoup de gens. Il avait travaillé pour Mme de Pompadour, pour Mme du Barry et pour la comédienne Guimard. Il avait fait partie intégrante de tout un monde abhorré, car ses anciens clients avaient été ses intimes amis. Ils avaient été, en tous cas, les artisans de sa fortune puisque, avant 1789, ses simples dessins, pour ne citer que ceci, se vendaient entre huit cent et mille livres. Au moment de la Révolution, grâce à l'économie de sa femme il s'était constitué, chiffre très gros pour le temps, dix-huit mille livres de rente. Les événements firent tomber cette rente à six mille livres.

Fragonard habitait alors les galeries du Louvre ; il n'était plus jeune, il commençait à s'alourdir, mais n'en était pas moins resté gaiement méridional, actif, pétulant, on le voyait allant par les couloirs du Louvre où il jouissait du sobriquet de Frago, faisant visite à l'un et à l'autre, vêtu, le plus souvent, d'une robe de chambre grise, nouée tant bien que mal, coiffé d'une perruque le plus souvent mise de travers. En apprenant sa déconfiture, le « papa Frago » s'était mis à danser. Sa femme survint et lui demanda s'il était devenu fou : « Loin de là, reprit-il, je me réjouis. — Et de quoi s'il vous plaît ? — De n'avoir point perdu tout. »

Dans son malheur, il eut cette bonne chance de rencontrer l'amitié dévouée et courageuse, la large et sincère admiration de David, auquel d'ailleurs il avait donné la plus grande marque de confiance qu'il pût donner à un confrère, en lui remettant le soin de l'éducation artis-

tique de son propre fils, Alexandre-Evariste Fragonard, plus vulgairement connu dans les corridors du Louvre sous le surnom de Fanfan. C'est sous ce surnom que sa tante maternelle, Marguerite Gérard, l'a illustré en des vignettes, plutôt médiocres, et pourvues des légendes les plus naïves. Exquise créature, au demeurant, que cette Marguerite Gérard, dont les lettres à Honoré Fragonard sont d'un très grand charme.

Evariste s'adonna à des compositions révolutionnaires. A l'occasion, il en fit même de contre-révolutionnaires.

Ce fut un enfant prodige, une sorte de petit phénomène, puisqu'il exposa, pour la première fois, au Salon ouvert le 10 août 1793. Le livret l'indique comme demeurant aux galeries du Louvre « chez le citoyen son père ». Il avait alors douze ans. Il a produit des ouvrages qui ne sont point tous sans talent, beaucoup devinrent populaires. Les amateurs actuels de vieilles estampes, appliquées à l'ornement du mobilier, font grand cas de plusieurs d'entre ses jolies compositions inspirées des légendes antiques; les amateurs de documents révolutionnaires tiennent en estime ses allégories politiques; plusieurs de ses scènes révolutionnaires parues dans la collection des tableaux de la Révolution, telles que *Condorcet se donnant la mort dans sa prison* et *les Comités révolutionnaires*, gravées par Duplessis Berteaux, ont survécu aux circonstances d'où elles étaient nées.

Pendant que le petit Fragonard dessinait des « Liberté », des « Égalité » et toutes sortes de « Droits de l'Homme », son illustre père, lorsque pâlit l'astre du tout-puissant David, ne se trouvant pas tout à fait rassuré à Paris, s'en fut dans son pays natal de Grasse, espérant s'y faire

oublier. Là il exécuta, dans la maison Maubert, une série de grands panneaux qu'il avait préparés pour l'une de ses riches clientes d'avant la Révolution. Ce furent de véritables chefs-d'œuvre qui longtemps demeurèrent dans la maison Maubert, où les touristes venaient les admirer ; mais à la fin du xixe siècle, cette collection fut vendue pour huit cent cinquante mille francs à un marchand de Londres, lequel la revendit à un prix infiniment plus élevé à un riche amateur américain.

Autant David fut supérieur à Sergent par la hauteur de son talent, autant Sergent fut supérieur à son illustre collègue de la Convention par la dignité de son caractère. Comme David, il participa d'une manière très active à tous les travaux de la Convention ; mais au 18 brumaire, alors que David se ralliait à Bonaparte, Sergent s'éleva contre lui.

Lors du vote de la mort de Louis XVI, David, négligeant sa coutumière loquacité, avait prononcé ces deux seuls mots : « La mort », tandis que Sergent, à l'instar de la plupart de ses collègues, avait prononcé un petit discours, pour expliquer son vote. Ce discours il le paya par trente-deux années d'exil. Dans ce discours il confessait avoir voté la peine de mort contre les émigrés; contre des « êtres faibles qui n'avaient
« commis peut-être d'autres crimes que d'avoir suivi
« leur époux ou leur père », et il concluait : « Après
« avoir balancé tous les dangers, il m'a été démontré,
« dans ma conscience, que la mort de Louis était la me-
« sure d'où il en pouvait résulter le moins de danger. Je
« vote donc pour la mort, et contre le chef, et contre ses
« complices. »

Sergent n'eut point l'occasion de fournir à la Convention des œuvres d'Art, qui n'eussent en aucun cas été comparables à celles que lui offrait David ; mais, en revanche, comme inspecteur de la salle, investi du rôle analogue à celui des questeurs actuels, il eut l'occasion de rendre de nombreux services. Maintes fois, il prit la parole sur les questions les plus diverses. La calomnie ne manqua point de s'exercer contre lui, et d'aucuns l'accusèrent — et il fut prouvé par la suite que c'était avec la plus criante injustice — d'avoir détourné une agate gravée de la plus grande valeur. Des pamphlétaires lui décernèrent le surnom de Sergent-Agate et, lorsque vinrent les périodes de réaction contre la Révolution, les ennemis de Sergent ne manquèrent point d'exploiter ce dangereux sobriquet.

Plus d'une fois Sergent eut à s'occuper d'aider les artistes. Il était, le plus souvent, chargé de la présentation des ouvrages d'Art offerts par leurs auteurs à la Convention : témoin la séance du 3 février 1794, où Sergent présenta « un grand tableau du citoyen Renaud intitulé : « *la Liberté ou la Mort*, où l'on voit, au « milieu du tableau, le Génie Français ayant à sa droite « la Liberté et à sa gauche la Mort ; le Génie indique « d'un geste la route qu'il faut suivre pour défendre la « Liberté, fût-ce au péril de la vie ». Sergent accompagne cette description d'un discours qui donne une idée de ce qu'étaient, au point de vue artistique, les locaux de la Convention. « Longtemps, dit-il, la médio- « crité du talent a amoncelé ici ses productions, pein- « tures, sculptures, gravures ; la plupart annonçaient, « en vous offrant leurs ouvrages, le dépérissement total

« des Arts qui ont toujours illustré la Nation française:

« Au-dessous des deux chefs-d'œuvre dus au pinceau
« de David, on suspendait des morceaux qui eussent
« fait croire que nous avions rétrogradé de quelques
« siècles. »

Puis venaient l'éloge et l'explication du tableau de Renaud. La Convention se refusa à statuer de son propre chef et remit au Jury des Arts le soin de décider de la place où le tableau serait logé.

L'agencement et l'ornementation du Palais national faisaient partie des attributions directes des inspecteurs de la salle, qui étaient Panis et Sergent, et c'est ainsi qu'ils firent installer, sur le pavillon central du Palais national des Tuileries, une horloge à timbre, marquant les heures sur trois cadrans en émail, et décidèrent que cette horloge serait exécutée par Lepaute. En outre, la pendule horizontale de Lepaute, placée au Palais-Bourbon, devait être transférée dans la salle des séances de la Convention, et un concours était ouvert pour l'établissement d'une décoration qui conviendrait à son emplacement. Le modèle devait avoir un mètre environ de hauteur et comporter un maximum de trois figures.

VII

HOUDON

Le soin d'embellir le Palais national servit de prétexte à l'achat d'une œuvre capitale de Houdon. L'illustre statuaire, dont certaines œuvres, telles que la *Diane* ou le *Voltaire* assis, soutiennent victorieusement le voisinage

des antiques, était certes admiré de ses contemporains ; mais il n'était point, semble-t-il, compté, comme cela eût été juste, pour l'une des plus hautes gloires de l'Art dans tous les temps et dans tous les pays. Houdon n'avait point été, au cours de la Révolution, sans s'attirer sinon la malveillance, du moins la défiance de gens qui lui faisaient grief de s'abstenir de participer aux diverses manifestations politiques, où ses confrères dépensaient une partie de leur temps. C'était là juger d'une façon trop légère le grand artiste qui, inspiré par une admiration sincère pour les grands hommes qu'il portraicturait, avait légué à la postérité la plus reculée les effigies de Voltaire, de Rousseau, de Diderot, de Mirabeau, de Necker, de Buffon, de Washington, de Franklin, de tant d'autres philosophes ou hommes d'État.

Il avait contre lui tous les fruits secs de l'Art, tous ceux qui rêvaient l'égalité dans la médiocrité, et traitaient d'aristocrate quiconque s'élevait au-dessus de leur niveau, fût-ce même par le génie. Il avait surtout contre lui les artistes qui, dans le passé, avaient été les fervents des puissants du jour et qui dans le présent s'efforçaient de se signaler par les excès de leur civisme de parade, très provisoire. La période de la Terreur ne fut donc point sans danger pour Houdon et Mme Houdon, en ces conjonctures tragiques, montra ce que l'âme d'une femme de bien peut contenir de grandeur simple et de courage.

A l'époque de la Terreur, la haine avait pénétré dans la paisible colonie d'artistes du Louvre. Des anciennes querelles entre les artistes libres et les académiciens, il était toujours resté un certain esprit de rancune envers les académiciens qui avaient tenté de sauver

l'Académie en la modifiant. Houdon avait été de ceux-là. De plus, il avait, au Salon de 1793, exposé cette adorable statue de *la Frileuse*, qui se dressait là comme une sorte de spirituelle protestation contre des ouvrages à la mode du temps, où les intentions philosophiques et humanitaires n'étaient que trop souvent substituées au mérite artistique. Il serait injuste d'écrire qu'il existât, contre Houdon, rien de plus qu'une sorte d'hostilité, mêlée de respect, mais c'était déjà un danger.

Tout entier à son œuvre, Houdon ne le voyait pas.

Mme Houdon en eut l'exacte notion, ainsi qu'on le peut constater par le récit qu'elle fit, en 1795, à titre de témoin, dans un procès intenté à David. S'étant présentée, le 18 septembre 1793, au domicile de David pour obtenir son intervention au profit de son beau-frère, — le frère de son mari, — artiste lui-même, David lui aurait répondu que le susdit beau-frère était un aristocrate, ainsi que Houdon, et, de même, tous les autres académiciens, et qu'ils allaient être mis en prison et guillotinés, etc., etc.

David a nié formellement l'exactitude de ce récit ; il avait intérêt à le nier, mais les dénégations qu'il y a opposées semblent très plausibles ; elles ne prouvent rien de définitif, car, — il ne faut pas l'oublier, — David, à cette époque, était un fanfaron de brutalité et de grossièreté. Connaissant les façons d'être de David, tel qu'il était durant la législature de la Convention, il est difficile de ne point admettre que les discours tenus par lui avaient été de nature à terrifier la pauvre Mme Houdon. Et, là-dessus, elle s'ingénia à inventer quelque preuve du civisme de son mari.

Or, dans l'atelier du maître, se trouvait une statue de

Sainte Scholastique, primitivement destinée à la chapelle des Invalides, où elle devait faire pendant à la *Sainte Sylvie* de Caffiéri. M^{me} Houdon débaptisa cette *Sainte Scholastique*, représentée très simple, sans attributs mystiques, un livre à la main ; elle la gratifia d'un nom nouveau : la *Philosophie*, puis elle s'en vint au Comité de Salut Public, où elle rencontra Barrère, et, au reproche que celui-ci adressait à Houdon, de n'avoir fait aucun ouvrage patriotique, elle répondit : « Venez voir à son « atelier la statue de la *Philosophie*. La Philosophie a « fait la Révolution, sa place est marquée à la Conven- « tion, il faut placer l'effigie de la Philosophie dans la « salle de ses délibérations. »

Barrère goûta fort la proposition de M^{me} Houdon et la transmit au Comité de Salut Public, qui l'adopta sans délai.

Barrère a confirmé le fait, dans ses *Mémoires*, sauf quelques variantes de détail, et, en particulier, celle-ci, que l'ex-*Sainte Scholastique*, qu'il dénomma *Sainte Eustache*, devint la *Liberté* et non la *Philosophie*. Sachant Houdon dans une situation de fortune peu brillante, nous raconte-t-il, il serait allé lui rendre visite et, ayant trouvé la statue mystique inachevée, il aurait dit à Houdon : « Purifiez cette statue, donnez-lui quelques attributs « analogues à la Liberté, et le Comité vous la fera payer « de suite pour la mettre dans la première salle qui « précède celle de la Convention. Houdon riait de mon « projet, cependant il l'exécuta, fut payé et fit placer « cette statue dans la salle indiquée qui est nommée la « Salle de la Liberté. » La production de la *Philosophie* ou de la *Liberté* lui valut la bienveillance du Comité

de Salut Public qui, en conséquence de l'initiative de Barrère, rendit l'arrêté suivant :

« Le Comité de Salut Public arrête :

« 1° Qu'il sera placé dans la première salle du lieu
« des séances de la Convention nationale un piédestal
« simple pour recevoir la statue de la *Philosophie*, tenant
« les Droits de l'homme et l'acte constitutionnel ;

« 2° La statue qui a été faite par Houdon, et repré-
« sentant la *Philosophie*, sera estimée et achetée par la
« Commission des Travaux publics ;

« 3° Cette Commission fera élever incessamment le
« piédestal, avec les marbres qui sont dans le dépôt des
« Petits-Augustins ou dans les maisons nationales. Elle
« fournira les fonds nécessaires. »

Un autre ouvrage de Houdon fut, un instant, destiné à figurer, tout au moins provisoirement, dans le Palais National. La statue de Rousseau, dont la Constituante s'était, un moment, occupée et dont elle avait finalement abandonné le projet, lui fut commandée directement par Roland. Dès qu'il fut Ministre de l'Intérieur, chargé de l'Instruction publique et des Beaux-Arts, il écrivit à l'Assemblée Législative que, conformément au décret qui décerne un monument à la mémoire de J.-J. Rousseau, il avait été pris des engagements avec Houdon et que « cet artiste célèbre venait d'achever un modèle qu'il « demandait à exposer dans la salle du Corps législatif ». Cette affaire ne put avoir de suites effectives et définitives. Elle fut reprise en novembre 1793, par Sergent, mais avec un non moindre insuccès.

En une autre occasion, et non moins mémorable, Houdon fut victime de l'excessive passion de ses contempo-

rains pour les concours, et l'incompétence artistique des politiciens lui infligea un déboire des plus pénibles. Il s'en est expliqué par lui-même, et si bien expliqué, que le plus sage est de lui laisser, là-dessus, la parole :

« Je fus appelé par les amis de M. de Mirabeau pour
« lui mouler la physionomie, immédiatement après sa
« mort. Ce fut M. l'abbé d'Espagnac qui se chargea de
« venir me chercher; le lendemain dimanche, il rendit
« compte à la Société des Amis de la Constitution, dont il
« est membre, de ce qu'il avait fait, la veille; il proposa
« à la Société d'en faire faire le buste; et que, si on se
« déterminait, il donnerait pour sa part de souscription
« cinquante louis. L'on me permettra sûrement de ne
« point rapporter l'éloge qu'il fit de moi et de mon talent,
« ni la manière flatteuse dont la Société l'accueillit;
« c'est ici l'apologie de ma conduite que je crois devoir
« au public et non mon éloge; il me suffit de dire que sa
« motion fut adoptée en entier; que, d'après cela, je re-
« çus de lui une demande pour avoir de moi, par écrit,
« le prix du buste en marbre. Je répondis que c'était
« mille écus et, en bronze, quatre mille livres; que, si ces
« prix paraissaient trop forts à la Société dont il était
« membre, je le priais d'en fixer un auquel je me sou-
« mettrais, pourvu qu'il ne fût pas au-dessous de mes dé-
« boursés. D'après tout cela, pouvais-je me douter que ce
« serait, après que mon buste aurait été terminé, que quel-
« qu'un, qui disait l'avoir vu, en paraissait content, au
« moment où la Société allait décider, soit le marbre, soit
« le bronze, que la motion du concours serait faite, qu'elle
« se trouverait appuyée par les deux raisons suivantes :
« que j'étais académicien et qu'il était temps de faire

« cesser des distinctions imaginées plutôt pour opprimer
« les talents que pour les développer et qui ne servaient
« qu'à protéger quelques artistes aux dépens des autres.
« La seconde : c'était d'autant plus juste que mon buste
« était mauvais. Pouvais-je croire que la Société vien-
« drait sur son premier arrêté, au moins avant d'avoir
« nommé des commissaires pour juger si cette dernière
« assertion était vraie. Auquel cas l'artiste devait se
« retirer de lui-même. »

Houdon déclara alors qu'il ne concourrait pas et comme on l'accusait d'agir, ou par dépit, ou par esprit de corps, en tant qu'académicien, il protesta contre un tel soupçon, déclarant que « le régime de la Liberté et
« de l'Égalité lui est cher et lui semble nécessaire à la
« grandeur des Arts plus encore qu'à toute autre chose ».

Ce buste qui, heureusement, était terminé, ce buste que les Gustave Planche de l'époque ont déclaré « mauvais », n'était autre que celui qui a fait partie de la fameuse collection Double, à l'état d'original réel, c'est-à-dire en terre cuite, soit donc, celui des bustes de Mirabeau de Houdon qui est — comme on dit en langage d'atelier —
« du pouce de l'artiste ». Celui-là est d'une puissance et d'une beauté de vie, supérieure même au *Voltaire*. Par malheur, lors de la dispersion de la collection Double, il n'a pu être acheté par l'État français. Le Louvre en possède une admirable répétition, en marbre, qui console, quelque peu, de l'absence de la terre cuite, mais qui ne saurait remplacer cette œuvre inoubliable. Il existe une autre répétition, également en marbre, matériellement plus importante que celle du Louvre et sensiblement pareille. Elle a figuré à l'Exposition de 1900.

VIII

LES PEINTRES EMPRISONNÉS

Si les peintres, les sculpteurs, les graveurs n'eurent pas tous également à se louer du sort que leur fit la Révolution, leurs ennuis dépassèrent très rarement le domaine purement artistique, et le nombre est très restreint, de ceux qui eurent maille à partir avec la terrible justice révolutionnaire. Il n'en est pas un seul qui fût envoyé au tribunal; pas un seul par conséquent ne finit sur l'échafaud. Parmi les très rares artistes qui furent incarcérés pour des raisons d'ordre politique, il faut signaler en première ligne Suvée et Hubert-Robert.

Restout fut, lui aussi, emprisonné, mais sous l'inculpation de vol ou de détournement d'objets à lui confiés. On ne saurait déterminer avec justesse, dans quelle mesure cette accusation fut l'œuvre de rancunes particulières ; mais Restout ayant été remis en liberté sans jugement, il y a tout lieu de ne pas croire à la solidité des charges élevées contre lui.

Hubert-Robert avait été arrêté d'abord pour avoir omis de retirer sa carte de civisme, et conservé ensuite, par application de la loi des suspects, étant notoirement des amis de la plupart des artistes qui avaient émigré, notamment de M^{me} Vigée-Lebrun, réfugiée à la cour d'Autriche, et contre laquelle avait été menée une rude campagne dans les séances de la *Société républicaine des Arts*.

Pour alléger la monotonie de sa captivité, Hubert-

Robert s'amusait à peindre sur les tables, sur les dossiers des chaises et jusque sur les assiettes de Sainte-Pélagie, mais cela ne pouvait être qu'une occupation infime et passagère. Pour lui, dont toutes les minutes avaient été données au travail, l'inaction était particulièrement cruelle. Par bonheur pour Hubert-Robert, il rencontra à Sainte-Pélagie Roucher, l'ami intime d'André Chénier et son collaborateur, dans toute la polémique menée par le *Journal de Paris*, contre les puissants du jour et, en particulier, contre Collot d'Herbois et les promoteurs de la Fête des Suisses de Châteauvieux.

Roucher, poète de talent, s'amusait à décrire soit en prose, soit en vers humoristiques, le lieu que les événements lui faisaient habiter de compagnie avec les peintres Hubert-Robert et Suvée.

Malheureusement pour lui, Hubert-Robert n'avait point les mêmes ressources, mais l'amitié de Roucher s'ingénia à lui rendre la vie moins pénible, et Roucher eut, en cette bonne besogne, sa propre fille Eulalie pour auxiliaire.

Elle envoyait à l'artiste les livres qui pouvaient le mieux le distraire et les accompagnait de lettres exquises auxquelles Hubert-Robert s'amusait à répondre en des épîtres non moins charmantes.

Roucher composait des vers, à l'intention de Hubert-Robert, et Robert empruntait à Roucher des feuilles de papier et les couvrait de dessins. Sur l'une d'elles, il avait tracé deux têtes de femmes et, au-dessous, avait écrit : « Patience » — « Espérance »; il symbolisait, en ces deux petites têtes, la femme et la fille de Roucher.

Hubert-Robert s'était inquiété de savoir qui était la

patrone de son domicile forcé, Sainte-Pélagie, et la jeune Eulalie avait été, par lui, chargée de concourir à le documenter — ce qu'elle avait fait de son mieux. Il se trouva que la vie de sainte Pélagie fournissait le thème d'une composition, favorable au talent du maître de la peinture des ruines antiques, et Roucher en place la description dans une lettre à sa fille :

« Le citoyen Robert a fait un dessin charmant de
« sainte Pélagie. On lui avait envoyé, d'autre part, quel-
« ques détails historiques qui représentaient cette sainte
« aimant à se promener et à rêver de la fragilité des
« choses humaines au milieu des monuments en débris
« de l'antique Asie. Ces détails la disent mère d'un
« enfant qu'elle élevait dans ces mémorables déserts.
« L'artiste s'est vite emparé de ce sujet. Il l'a consacré
« dans un dessin colorié qu'il avait, je crois, manqué
« d'abord. La sainte était assise sur un débris de colonne
« devant un tombeau ; une urne, un sarcophage ren-
« versés. Près d'elle était son fils, mais détaché de sa
« mère, et faisant une seconde action dans le tableau. »

Mais sur les observations de Roucher, Robert refit ce petit tableau et le poétisa en plaçant la mère et l'enfant l'un près de l'autre, devant le tombeau d'une jeune fille, avec ces vers :

... Et Rose elle a vécu ce que vivent les roses
L'espace d'un matin.

Une autre fois, Robert traçait un dessin en mémoire du jeune Bara. Il y représentait une mère, coiffée d'un bonnet phrygien, montrant un tombeau à ses deux enfants, dont l'un était armé d'une pique et l'autre d'un

sabre. Le tombeau était conçu dans le style antique et portait à sa face un quatrain rimé par Roucher.

A Saint-Lazare, Roucher avait avec lui son fils Émile âgé de cinq ans. L'enfant couchait par terre dans la cellule paternelle, sur un matelas, posé sur un tapis plié en double. Il faisait la joie de son père et aussi celle des autres détenus; surtout celle des femmes. Il eut, lui aussi, ses aventures comme prisonnier. A un certain moment, comme les uniques habits que l'enfant avait apportés à la prison, avaient besoin d'être réparés, on les avait provisoirement — pour le temps du raccommodage — remplacés par des habits de fille. Quand on voulait faire enrager ce petiot, on lui disait qu'il était une fille et on l'appelait Angélique-Pierrette, ce qui lui faisait pousser cette exclamation : « Tout le monde m'insulte ! » Hubert-Robert fit une aquarelle représentant l'enfant ainsi déguisé posé sur les genoux d'une détenue.

Or celle-ci n'était autre que M^{lle} de Coigny, celle-là même que André Chénier a immortalisée par son poème *la Jeune Captive*. Les deux visages, d'ailleurs, sont en partie cachés par les gros barreaux de fer derrière lesquels ils se trouvent. Au bas de son dessin, Hubert-Robert avait écrit : « *Dédié à Angélique-Pierrette par Hubert-Robert, le moins malheureux des habitants de Saint-Lazare.* » Est-il besoin de dire combien religieusement cette œuvre de Hubert-Robert a été conservée dans la famille de Roucher.

IX

LES PORTRAITS AVANT DÉCÈS

Le musée Carnavalet possède un dessin à la sépia de Hubert-Robert fait dans les mêmes circonstances. Il représente la cellule d'un prisonnier, avec son lit de sangle, sa table grossière de bois blanc, et la cruche traditionnelle. Une femme, coiffée d'une marmotte, s'avance dans la pièce, apportant son repas au prisonnier (Robert sans doute), debout près du lit.

Il est curieux de constater que Hubert-Robert ne fit point le portrait de son ami Roucher, mais il fut fait par un autre prisonnier, Leroy, élève de Suvée, et fut terminé la veille même du jour où le poète des *Saisons* passa devant le Tribunal révolutionnaire, c'est-à-dire le 6 thermidor an II.

Au bas de ce portrait, Roucher écrivit ce quatrain :

A ma femme, à mes enfants, à mes amis.

Ne vous étonnez pas, objets sacrés et doux,
Si quelque air de tristesse obscurcit mon visage,
Quand un savant crayon retraçait mon image
J'attendais l'échafaud et je pensais à vous.

Le lendemain, en effet, Roucher était livré au bourreau, en compagnie de son ami André Chénier.

Le célèbre et admirable portrait d'André Chénier, peint par Suvée à la prison de Saint-Lazare, a précédé d'une semaine celui de Roucher. Il porte, en effet, à droite de la toile, cette mention : *Peint à Saint-Lazare le 29 mes-*

sidor an II par J.-B. Suvée. Il représente André Chénier jusqu'à mi-corps.

La monographie de ces *portraits avant décès*, exécutés dans les prisons par des professionnels ou le plus souvent par des amateurs, serait, sans doute, bien curieuse à établir, si toutefois les éléments nécessaires pouvaient être rassemblés, ce qui est fort improbable. Parmi ceux dont la tradition est facile à établir et à contrôler figure au premier rang celui de Charlotte Corday par Hauer.

Au cours de l'audience du Tribunal révolutionnaire, Charlotte Corday avait remarqué un jeune officier de la garde nationale, occupé à la faire en croquis, et elle s'était efforcée de rester aussi immobile que possible pour lui faciliter la besogne. Au sortir de l'audience, elle adressa au Comité de Sûreté générale le billet suivant :

« Puisque j'ai encore quelques instants à vivre, pour« rais-je espérer, citoyens, que vous me permettrez de
« me faire peindre ? Je voudrais laisser ce souvenir de
« moi à mes amis. D'ailleurs, comme on chérit l'image
« des bons citoyens, la curiosité fait quelquefois cher« cher celle des grands criminels pour perpétuer l'hor« reur de leur crime. Si vous daignez acquiescer à ma
« demande, je vous prie de m'envoyer un peintre en mi« niature. »

Le Comité de Sûreté générale consentit à lui accorder ce qu'elle demandait, et il lui adressa Hauer.

Charlotte Corday ne voulut point qu'on la peignît coiffée d'un bonnet de linge, et telle qu'elle avait comparu devant ses juges ; elle entendit laisser à ses amis le souvenir d'une personne d'allure élégante, le visage entouré de

cheveux très abondants, habilement bouclés, le chef coiffé d'un haut chapeau aux larges ailes. Aussi longtemps que dura la séance, elle causa le plus naturellement du monde avec Hauer, elle pria même le bourreau d'attendre que l'artiste eût terminé son travail. Et le bourreau se prêta à son désir. Puis, quand fut donné le dernier coup de crayon, elle pria le peintre de faire parvenir son œuvre à ses parents. Le portrait étant terminé, le bourreau s'apprêta à lui couper les cheveux ; elle lui prit les ciseaux des mains, abattit, elle-même, une mèche et la remit à Hauer, — n'ayant, dit-elle, rien d'autre à lui offrir en paiement de sa peine ; — puis elle rendit fort tranquillement au bourreau ses ciseaux pour qu'il accomplît son œuvre.

Ce portrait n'est point remarquable, c'est tout au plus un croquis d'amateur, et, en outre, sa ressemblance est plus que douteuse, si l'on en croit d'autres portraits et particulièrement des portraits, *écrits* d'après nature, pris à l'audience du tribunal par les *reporters*. Il y en avait déjà en l'an 1793.

Ce qui demeure ici intéressant, c'est le souci qu'avaient les gens d'alors de conserver leur effigie, pour les leurs, disaient-ils ; et pour la postérité, pensaient-ils très souvent. Le : « Périssent nos mémoires ! » de Danton, était une formule que d'autres, bien moins illustres que lui, n'eussent pas craint d'employer. Les discours prononcés dans les assemblées révolutionnaires, les écrits qui concourent aux débats et aux luttes de la tribune et des clubs contiennent sans cesse, — venant des plus illustres comme des plus médiocres, — des invocations à la postérité. Le jugement de la postérité est fièrement

invoqué, chaque instant, par les accusés célèbres devant le Tribunal révolutionnaire. Ces gens se savaient devant l'Histoire, et ils ne pouvaient, le plus généralement, échapper au besoin de poser pour elle.

Aussi la mode était-elle le plus particulièrement de faire un peu partout étalage de portraits, soit peints, soit gravés, soit sculptés. Autant et plus que de nos jours le public aimait à voir la figure des hommes qui jouaient un rôle quelconque dans le grand drame dont il était lui-même le principal acteur. De là vint le succès d'une manifestation d'Art fort curieuse, le modelage des figures de cire. Il n'y avait point là, au demeurant, une invention nouvelle, puisque l'Allemand Curtius avait installé à Paris, au Palais-Royal, son mémorable Musée de figures de cire, depuis près de vingt ans. Mais, à mesure que les événements devenaient plus palpitants, la curiosité publique était plus vivement piquée du désir de se faire une idée de la personne physique des principaux personnages qui y participaient. Curtius ne modelait pas lui-même ses figures. Il n'était pas tout à fait incapable de les exécuter, tout au moins médiocrement, de ses propres mains, puisqu'il exposa en 1791 un buste, en cire coloriée, signé de son nom, et, en 1793, un autre buste qui était offert par lui, comme son œuvre personnelle, à la Société des Jacobins.

S'il faut en croire les observations, plus que sévères, maintes fois renouvelées à la *Société républicaine des Arts*, l'ensemble du Musée Curtius où la foule affluait ne présentait guère d'intérêt au point de vue artistique et, tout au contraire, il offrait au public un spectacle si défectueux que, à la Société, on discuta des mesures

nécessaires pour en obtenir la fermeture. La vérité là-dessus est, très probablement, que Curtius costumait fort mal et fort inexactement les personnages tirés de l'histoire ancienne, tels que Brutus, Mutius Scevola, Lucrèce et autres et, de cela, on ne manquait point de lui faire, et fort justement, les plus amers reproches. D'autre part, il lui était facile d'habiller Voltaire, Rousseau, Mirabeau, Marat, Lepelletier et tous les contemporains, des vêtements qui leur étaient familiers; mais on ne lui tenait aucun compte d'une exactitude si facilement obtenue. Aujourd'hui, nous en sommes à regretter l'entière disparition de tant de types historiques, dont nous posséderions l'effigie vivante, si quelque bon génie eût préservé le Musée Curtius de la destruction irréparable. Tout au plus en trouve-t-on la trace dans quelques petites gravures de l'époque; elles ne font qu'aviver le regret des esprits curieux des choses du passé. Quoique ce n'ait point été là des œuvres d'art très supérieures, elles n'en seraient pas moins, pour nous, que le recul du temps rend moins difficiles sur les questions d'absolu ressemblance, quelque chose comme ce que nos esthètes modernes appelleraient « une tranche de vie ».

Les auteurs de portraits peints sont surabondants, mais les portraits de maîtres représentant les hommes du jour sont très rares. Nombre de portraits réputés historiques ont été faits « de chic »; d'aucuns, de plus, sont ornés d'accessoires, qui en aggravent le mensonge destiné à éveiller la sensibilité du naïf public. C'est ainsi qu'un portrait de Mme Tallien, signé La Neuville, nous montre la dite dame Tallien — alors Térésia Ca-

barrus — les cheveux coupés au ras de la nuque et tenant entre ses doigts crispés l'une des mèches que le soi-disant bourreau vient d'abattre de ses ciseaux. Or jamais le bourreau n'a approché ni la chevelure ni même la personne de cette belle personne.

Les portraits gravés, représentant les hommes illustres des trois grandes Assemblées et d'autres personnages ayant pris part à la Révolution, sont pour ainsi dire innombrables. Ils existent souvent, réunis en des collections, dont les plus célèbres et les plus abondantes, sont la collection Bonneville et la collection Quenedey.

Bonneville était plutôt un entrepreneur qu'un artiste, mais il était capable de dessiner et de graver par lui-même. Sa collection, due au crayon et au burin d'une foule d'artistes, était, le plus souvent, quant au dessin, d'une exécution supérieure, mais le procédé de gravure au pointillé, qu'il employait presque partout, alourdissait, assombrissait, *encharbonnait*, dirai-je, si le mot existait dans le dictionnaire, toutes les physionomies de ses personnages. Néanmoins, malgré tous leurs défauts, les petits médaillons ovales de la collection Bonneville n'en conservent pas moins une puissance de vie et de sincérité, qui compense largement le désagréable de leur premier aspect. Tous ne sont pas également bons, mais fort peu sont entièrement mauvais; beaucoup gardent, à travers les déformations du procédé spécial de la gravure, des traces indélébiles de la maîtrise des dessinateurs qui en ont établi le modèle; ils étaient choisis minutieusement, par Bonneville, parmi ceux qui pouvaient faire les meilleurs portraits. Saint-Aubin, notamment, a fait pour la collection Bonneville

les portraits de Roland, de Clavière et de Condorcet.

Mais, de tous les portraitistes de l'époque, les deux plus intéressants furent, certes, Chrétien et Quenedey. Le premier fut surtout un graveur. Auteur des planches gravées d'après les miniatures dessinées par Fouquet, il était, de plus, musicien attaché à la chapelle du roi et au concert de la reine. A Chrétien était due l'invention d'un procédé de dessin applicable à la gravure, et, par lui, baptisé du nom bizarre de *physionotrace*. Absorbé par ses multiples occupations, Chrétien n'exploitait son procédé de gravure qu'à titre accessoire. Ses planches étaient exécutées par voie de rapetissement, au moyen de règles parallèles : on obtenait, avec la diminution des proportions, la diminution des défauts, comme nous l'obtenons de nos jours dans les réductions photographiques. La figure, étant dessinée en petit, on la gravait au lavis sur du fer étamé ou sur de l'étain.

L'invention de Chrétien date de 1786 ; d'abord, elle ne servit guère qu'à des portraits de particuliers qui restaient dans les familles ; mais, plus tard, employée à conserver les traits et le souvenir, de personnages plus ou moins historiques, elle donna lieu à tout un commerce d'édition de tous ces portraits. Quenedey, qui était tout à la fois miniaturiste et graveur, devint l'associé de Chrétien, mais il ne le resta que durant un an environ, de 1788 à 1789.

Quand, après 1789, Quenedey opéra seul et pour son compte personnel, le nombre des portraits produits par lui fut, en vérité, quasiment fantastique, surtout si l'on considère qu'il ne donna point sa vie tout entière à la confection de ces ouvrages. Il voyagea beaucoup, exerçant dans tous les pays, et avec un très réel talent, son

état de miniaturiste. A ne compter que ses petits portraits au *physionotrace*, on est arrivé à reconstituer un catalogue, — évidemment très incomplet, — qui comportait environ quinze cents numéros. Comme le plus grand nombre des portraits au *physionotrace* ne porte aucune indication du nom de l'individu représenté, c'est dans les familles des personnages appartenant à l'histoire qu'il faudrait aller faire la récolte si l'on voulait constituer une iconographie tout à fait intéressante de la Révolution. Mais est-ce là une épreuve possible ? J'oubliais de dire, et c'est un très gros oubli, que les portraits au *physionotrace* avaient l'inconvénient de ne pouvoir être faits que de profil.

Quenedey est aussi, d'ailleurs, l'auteur de toute une série de portraits, de face ou de trois-quarts, de dimensions analogues à celles des miniatures et qui n'ont rien de commun avec son procédé.

Les portraits au *physionotrace* offaient cette énorme qualité d'être très peu coûteux. Thiéry, dans son *Voyage à Paris*, en 1790, nous apprend : « que quatre à cinq minutes suffisent pour exécuter au physionotrace un portrait de la grandeur de dix-huit lignes. Quenedey donnait douze épreuves, avec la planche et le premier trait, grand comme nature, pour le prix modique de vingt-quatre livres. »

X

LES ESTAMPES RÉVOLUTIONNAIRES

La physionomie des hommes est évidemment d'un très haut intérêt, mais combien plus intéressante est celle

des actes et des choses d'un temps. Aussi, de tous les documents graphiques, légués à la postérité par la période révolutionnaire, les plus curieux sont-ils les dessins représentant d'après nature les événements historiques contemporains. Ceux-là sont singulièrement personnels, dans leur composition, dans leur esprit documentaire, et surtout, par leur inspiration. Ils sont tout pénétrés des passions au milieu desquelles ils ont été conçus et tracés, et, par le fait de cette pénétration, ils constituent une formule d'art vivant, vécu, du plus haut intérêt.

Leur intérêt s'accroît encore lorsqu'ils se présentent sous la forme de séries d'ensemble. Le Louvre possède les originaux d'une de ces séries. Elle est due au crayon de Prieur, qui fut, en même temps, peintre-dessinateur et, de plus, juré au Tribunal révolutionnaire. Il fut même si bien juré, que, lors de la réaction thermidorienne, il fut (le 17 floréal an III), condamné comme complice de Fouquier-Tinville et eut la tête tranchée.

Les dessins de Prieur, recueillis par le Louvre, constituent, en partie, le groupe de documents parus sous le titre générique de *Tableaux historiques* et qui furent gravés par Berthault (ne pas confondre avec Duplessis-Berteaux).

Prieur avait ce gros avantage d'être architecte, en même temps que dessinateur, si bien que, lorsqu'il fait vivre des foules dans les rues ou sur des places, il donne aux monuments et aux lointains des qualités de bonne perspective et de lumière vraie, largement profitables à l'effet produit par les personnages qui s'agitent dans ses compositions. Par contre-coup, son éducation d'ar-

chitecte est pour lui une cause de raideur dans le dessin des figures.

Dans le même ordre d'idées que Prieur, Duplessis-Berteaux nous a laissé de véritables trésors. En lui encore, nous trouvons un révolutionnaire ardent, un membre du Club des Cordeliers, qui, s'il n'alla point à la guillotine après Thermidor, dut s'en trouver bien étonné. Il était surtout graveur, mais il l'était selon la tradition de son temps, c'est-à-dire qu'il avait pris le burin après avoir fait les plus solides études de dessin qu'un homme pût faire. Pour consolider son instruction comme graveur, il avait exécuté, à la plume, et avec la dernière minutie, une énorme quantité de copies des estampes de Callot ; il avait assoupli son talent de dessinateur à la rude école de Vien, et il y était devenu un maître en l'art de dessiner ; il avait encore consolidé son savoir, en exerçant son métier de professeur de dessin à l'École royale militaire. Mais, par tempérament, il était surtout l'homme de la chose vue, prise à même dans la vie, et qu'on aime à livrer au public, telle qu'on l'a vue. L'ensemble des dessins et des gravures de Duplessis-Berteaux éveille un sentiment extraordinaire de vibration ; ses plus petites planches, ses plus petites pièces historiques, malgré leur manque de souplesse, à cause de l'excessif rigorisme de leur dessin, — ou malgré lui, — conservent un caractère extraordinaire d'animation ; elles sont marquées, avec une puissance étonnante, au véritable coin du temps où elles ont été exécutées. Toutes les choses de la Révolution, Duplessis-Berteaux nous les montre avec la passion d'un croyant, et cela se voit, cela se sent,

dans tout ce qu'il a fait. C'est vécu et cela reste vivant.

Pour notre malheur, la plupart des premiers croquis et des dessins originaux de Duplessis-Berteaux, — comme d'ailleurs ceux de Debucourt, comme, hélas, presque tous ceux des maîtres dessinateurs, auxquels on doit les planches historiques sur la Révolution, ont disparu et sont devenus à peu près introuvables. Le peu qu'on en retrouve atteint dans les ventes des prix fabuleux ; c'est ainsi qu'une petite aquarelle de Duplessis-Berteaux, fort jolie certes, mais tout à fait inachevée, représentant la Fête de l'Être Suprême, et qui appartient désormais au Musée Carnavalet, avait été, dans les derniers jours du XIX^e siècle, adjugée au prix de vingt mille francs.

Peut-être ne doit-on l'existence des dessins de Prieur, qu'à la saisie, qui, sans doute, aurait eu lieu dans l'atelier de Prieur au moment de son arrestation.

Au demeurant, tous ces ouvrages étaient l'équivalent de ce genre de reportage auquel, de nos jours, les procédés nouveaux de la photographie instantanée ont donné une si grande extension. Ils étaient l'œuvre de gens chez qui la mémoire de l'œil et l'éducation de la mémoire étaient singulièrement développées.

Il advint que certains artistes allèrent jusqu'à offrir aux gouvernants d'alors le concours de leur talent, en vue de faire ce que nous appellerions aujourd'hui du reportage. C'est ainsi que, un citoyen Dlorge, habitant Bergues et se disant « bien connu à Paris par différents ouvrages » — et qui avait été précédemment chargé par la Ville de Bergues d'assister à la bataille de Hondschoote (*sic*), pour en faire le dessin, se présenta à la barre de l'Assemblée, pour offrir à la Nation son tableau

de la bataille de Hondschoote ; il prenait, du même coup, l'engagement de « déposer sur l'autel de la Patrie » tous les tableaux de même genre qu'il ferait, afin, disait-il, de laisser « à la postérité des monuments qui « seront pour ainsi dire autant de cartes géographiques « de leurs faits immortels ».

Le Comité d'Instruction publique refusa l'œuvre de Dlorge, sur le rapport de Thibaudeau, déclarant qu'elle : « appartenait aux temps barbares où la nature était « méconnaissable dans l'imitation que l'on en faisait ».

Aux considérations d'art pur, Thibaudeau, dans son rapport, ajoutait d'autres considérations, particulièrement bizarres. Ce n'était point, selon lui, à la peinture qu'il appartenait de perpétuer le souvenir de la Révolution ni de ses gloires ni des fautes de ses auteurs. » Croit-on, écrit-il, que de « frivoles peintures feraient « revivre ce que nous aurions éteint de nous-mêmes « par nos propres fautes. »

Mais la palme du reportage militaire, durant la Révolution, appartient au peintre décorateur valenciennois Coliez. Le 14 juin 1793, le général Ferrand, après avoir pris l'avis des habitants de Valenciennes, répondait au duc d'York, qui lui signifiait le commencement de l'implacable bombardement, en lui adressant copie du serment qu'avaient prêté les habitants, le 30 mai, sur l'autel de la Patrie. Les boulets rouges du duc d'York broyèrent et couvrirent de flammes la plus grande partie de la ville, et, dans la nuit du 22 juin, la haute tour de Saint-Nicolas, construite vers le milieu du xvie siècle, prit feu. Elle éclairait étrangement tout, autour d'elle. Coliez sortit en hâte de sa maison et, muni de

son chevalet et de ses pinceaux, sans plus de souci du danger, s'installa en pleine rue pour fixer sur la toile les effets de lumière produits par cette sinistre flambée.

Le tableau de Coliez a été conservé au Musée de Valenciennes ; il nous montre la tour de l'église Saint-Nicolas jetant encore des flammes par ses fenêtres, alors que le toit de l'église vient de s'effondrer. Une femme, sur la place, se sauve, trois officiers regardent l'incendie et, pour tout secours, on voit un baquet d'eau posé sur une poussette, que vient d'amener un homme, en ce moment occupé à remplir un seau de cuir. La toile mesure $1^m,73$ de haut sur $0^m,90$ de large.

A côté des œuvres de reportage de la vie historique, on ne doit pas manquer de signaler celles qui s'en tiennent à ce qu'on pourrait appeler, assez justement, la vie privée de la foule. Et, dans cet ordre d'idées, l'Art de la période révolutionnaire a légué à la postérité quelques œuvres exquises, d'une intensité de vie vraiment incomparable, et en particulier cette merveilleuse estampe en couleur de Debucourt : *la Promenade publique*, datée de 1792. Elle est le digne pendant de *la Promenade du jardin du Palais-Royal* et de la *Galerie du Palais-Royal* qui datent de 1787 et sont restées parmi les purs chefs-d'œuvre, d'un art d'une exquise originalité. Le plus curieux est que, durant la période si mouvementée qu'il traversa au cours de la Révolution, l'observateur exquis qu'était Debucourt, s'en tint aux banalités des besognes courantes, telles que l'illustration de calendriers, d'almanachs et de placards des Droits de l'Homme. N'ayant point à utiliser ses qualités d'artiste spirituel, il ne dépassa pas le

niveau du talent moyen de la plupart de ses confrères moins illustres que lui.

En général, on aurait tort de prendre indistinctement tous les dessins, toutes les peintures, toutes les gravures du temps, pour des documents véridiques et certains. Il arrivait fort bien, que certains artistes se contentaient de leur imagination pour illustrer le souvenir de faits sur lesquels ils n'étaient que vaguement renseignés. C'est ainsi qu'on vit, — bien qu'il fût à cette époque à Florence, — le peintre lillois Wicar reproduire les événements du 10 août 1792. Il est bon d'ajouter que, dans cet ouvrage, l'allégorie jouait le rôle le plus important. Wicar était un ardent révolutionnaire qui, non content de dénoncer à la Convention les exactions dont les Français avaient été victimes à Rome, dénonça, par la même occasion, l'attitude contre-révolutionnaire du directeur de l'École de Rome, Ménageot, et aussi celle des artistes, et notamment de Doyen, qui s'étaient mis du même bord. Wicar, revenu en France, fut nommé membre du Conservatoire des Arts, qui fonda le Louvre; il prit une part très active aux travaux de la Société républicaine des Arts, et fut par la suite, en nivôse 1794, nommé directeur des ateliers de la manufacture de Sèvres. Le musée de Lille possède une fort belle collection de dessins de lui, qui ne dépare point sa très abondante et très admirable collection de dessins de maîtres.

Puisque nous sommes à Lille, il nous faut citer le peintre Watteau de Lille et, avant de nous occuper de lui, donner un souvenir à son père qui était, en 1760, professeur à l'Académie de Lille; et fut destitué pour avoir osé introduire l'étude du dessin d'après le

modèle nu. Watteau de Lille, le fils, avait dessiné notamment, en 1790, des actualités lilloises fort intéressantes ; il avait eu pour graveur un autre Lillois, Helman, le même à qui l'on doit la célèbre estampe de Charlotte Corday. Watteau de Lille, avant la Révolution, avait été, le plus souvent, employé à peindre des dessus de portes, des chaises à porteur et des éventails. Au point de vue artistique, ses ouvrages n'avaient rien de commun avec les œuvres de son glorieux homonyme, mais il a eu — et bien à soi, — le mérite de nous avoir laissé de très bons souvenirs, très suffisamment exécutés d'après nature, de la vie d'une des plus grandes villes de province pendant l'époque des grande luttes patriotiques : *le Banquet civique des gardes nationales de Lille,* — *la Fête de la Confédération des départements du Nord, de la Somme et du Pas-de-Calais,* — une vue de *Lille pendant le bombardement*, qui fut reproduite, en gravure, par un autre Lillois de la même école, Masquelier, et, enfin, cette fameuse estampe du *Plat à barbe lillois*, où un barbier barbifiait ses compatriotes, en faisant mousser son savon dans le creux d'un fragment de bombe qui venait de tomber sur la Grand'Place. Il existe, en nombre respectable, des ouvrages de Watteau de Lille, au Musée de sa ville natale.

Il ne faut pas passer sous silence le nom de Carême, assez médiocre dessinateur, mais analyste vraiment intéressant, et donnant une sensation profonde du mouvement des foules, notamment dans son dessin représentant les *femmes après la journée du 6 octobre 1789* et qui fut gravé par lui-même.

Outre les actualités de faits, on pourrait citer

des sortes d'Actualités d'Idées. L'une des plus curieuses collections de dessins, conçues en ce sens, serait celle qu'on pourrait emprunter à l'œuvre de Desrais. Desrais avait précédemment fourni au public, outre plusieurs portraits notoires, l'une des compositions les plus célèbres de la fin du xviiie siècle, *le Couronnement de Voltaire par M*[lle] *Vestris* au jour de l'apothéose qui lui fut faite à la Comédie-Française.

Le Salon de 1793 comportait une suite de dessins de lui, destinés à la gravure, et dont il serait amusant, je crois, de citer les titres, ils donnent une impression juste, de la mesure moyenne de l'état d'esprit du public pacifique et bourgeois, à leur date d'apparition. Cette suite de dessins portait les intitulés que voici : *la Vérité nue,* — *l'Entêtement des Égoïstes,* — *l'Hydre affreux de la Chicane,* — *le Vésuve de l'Ignorance,* — *l'Ambitieux puni,* — *la France achevant d'exterminer les vices,* — *le Droit des gens au paradis terrestre,* — *la Fin de l'homme,* — *le Résumé de tout.*

Ce même Desrais fut l'auteur de toute une série de dessins destinés à des éditeurs d'estampes dont la collection constituerait une iconographie presque complète des allégories auxquelles le public d'alors était couramment accoutumé. On y voit, outre les figures de la Liberté et de l'Égalité, le tableau des dix commandements de la République française, celui du mythe de l'Indivisibilité, où se trouvent réunis les principaux symboles du culte révolutionnaire : l'Indivisibilité apparaît sous les espèces d'une large figure de femme pourvue d'ailes et accompagnée d'un faisceau et d'un glaive. Elle est placée debout auprès d'un autel, sur lequel brûlent trois

cœurs enflammés et auprès desquels sont posées, une massue et deux mains, jointes comme celles qu'on voit sur les tabernacles. Il y a là, de plus, une couronne dont on explique difficilement la présence en un tel endroit.

L'arsenal mythologique auquel la plupart des faiseurs d'allégories de ce temps-là avaient recours, se trouve complété par deux compositions dédiées à la *Raison*. Dans l'une, nous trouvons l'inévitable *Faisceau* et, en plus, le *Serpent*, l'*Œil* et le *Lion*, dans l'autre l'*Œil* reparaît encore, mais, cette fois, ce n'est plus parmi les accessoires, Desrais l'a placé en plein milieu de la poitrine de sa figure de la *Raison*, tenant en main une palme et, de plus, toujours sans qu'on sache pourquoi, une couronne. A ces symboles, tirés, somme toute, pour la plupart, d'un travestissement, de certains symboles antiques malencontreusement batardés d'emblèmes du moyen âge, Desrais a joint deux emblèmes, deux sortes de divinités temporaires prises dans la vie dont il était entouré, sous la forme de deux médaillons, celui de Marat, et celui de Lepelletier.

Les œuvres de Desrais sont des plus médiocres, mais elles sont intéressantes en ceci qu'elles synthétisent ce qu'on pourrait appeler les premiers éléments de la Mythologie révolutionnaire. A cette mythologie spéciale appartiennent encore : le *Bonnet*, le *Niveau*, la *Pique*, et la *Nature*, et enfin, et surtout, la *Montagne*, pour ne parler que des attributs principaux; car il est inutile de placer parmi les allégories spéciales d'un temps le Chêne ou l'Olivier, la Ruche, le Coq, le Pélican, la Colombe, l'Abeille, l'Aigle et autres animaux qui firent

partie du groupe des images offertes à l'imagination symbolique des peuples à tous les temps.

Tous ces signes allégoriques étaient une émanation directe de la grande idée génératrice de la Révolution. Elles correspondaient au culte des grandeurs humaines, remplaçant le culte de la puissance divine; elles marquaient une sorte de retour au paganisme, une religion de la Nature agissant directement par sa force propre; elles étaient en conformité d'idées avec Rousseau qui fut le plus illustre des apôtres de la Nature.

Des dessins représentant tous les emblèmes révolutionnaires se retrouvent partout, dans les nombreux calendriers qui furent répandus à profusion dans le public après avoir été élaborés par les soins d'une commission composée d'hommes d'une haute valeur. L'élaboration du fameux calendrier républicain, est dans la conversation courante, attribuée à Fabre d'Églantine seul. C'est là une erreur. Fabre d'Églantine y eut sa large part de collaboration, rien de plus. Les auteurs du calendrier républicain, parmi lesquels étaient Lagrange, Monge et Guyton de Morveau, entendaient faire pour la mesure et la division du temps ce que l'on venait de faire pour toutes les autres mesures. Chaque dizaine de jours devait être marquée par une image allégorique et officiellement adoptée, d'après l'avis d'une commission composée d'artistes éminents. Pour les gens, si nombreux alors, qui ne savaient pas lire, les calendriers se trouveraient alors divisés, de dix en dix jours, par des images représentant, l'une après l'autre, les idées générales utiles à l'éducation de tous. Ainsi, sur les calendriers, on voyait, de dix en dix lignes, se succéder le *Niveau*, le

Bonnet, la *Cocarde*, la *Pique*, la *Charrue*, le *Compas*, le *Canon*, le *Chêne*, le *Faisceau*. Tout cela remplaçait les anciens signes du calendrier. A des idées nouvelles on donnait, pour emblèmes, des images nouvelles destinées à populariser leur diffusion.

Les mois étaient figurés par la représentation d'événements révolutionnaires ou d'idées très générales, appartenant en propre à la Révolution. Les images alors rappelaient *le Serment du Jeu de Paume, la Prise de la Bastille, l'Unité, la Liberté, la Justice, l'Égalité*. L'année, ayant un nombre de jours non divisible par dix, et des fêtes ayant été instituées au profit des cinq ou six journées dépassant la dizaine, on leur avait donné pour symboles *la Vertu, le Génie, le Travail, l'Opinion*, et aussi *la Fête des récompenses* et *la Fête des Français*. On avait prévu une sixième fête à cause des années bissextiles.

Cette série de calendriers, parmi lesquels on remarque même des calendriers perpétuels, fournit aux artistes l'occasion d'exercer leur ingéniosité sur des thèmes connus d'avance. La tradition était étroite, mais rien n'empêchait chacun de symboliser comme bon lui semblerait le programme tracé par chaque vocable adopté par la commission des calendriers. Un certain Laffite, qui, par parenthèse, fut prix de Rome en 1791, produisit un calendrier, où chaque abstraction, comprise dans le titre de la journée qu'il marque, se trouvait traduite par une figure à mi-corps complétée par des attributs.

Des croyants, comme Debucourt et Queverdo, ne pouvaient manquer de se faire les interprètes des au-

teurs du calendrier nouveau, et ils n y manquèrent point en effet. Rien peut-être plus que la collection des calendriers révolutionnaires ne donne l'idée du sentiment qui, alors, commandait le besoin d'art de la foule. Il y a là dedans, en majorité, de véritables gribouillages, mais il y a aussi une quantité très appréciable de pièces dues à des dessinateurs de haut mérite et qui valent qu'on leur donne un regard. Voici, entre autres documents de l'époque, l'annonce parue au *Moniteur* à la date du 5 pluviôse an II, qui, à elle seule, semble en dire plus que de longs discours, pour les gens qui aiment à réfléchir et à se transporter par la pensée dans des époques disparues. Il s'agit du *Nouveau Calendrier de la République Française pour la deuxième année, inventé, dessiné et gravé par Queverdo en deux f. in-4º carré* :

« Ce calendrier — annonce le *Moniteur* — a été gravé
« en taille-douce avec le plus grand soin par le citoyen
« Queverdo. Quatre victimes intéressantes : Marat, Le-
« pelletier, Chalier et le jeune Bara y sont représentés
« avec un fini précieux. On y voit aussi des attributs
« ingénieux : *la Liberté, l'Égalité, la Justice, la Loi*, et
« *le Génie de la République* gravant avec le sceptre des
« Lois les Droits sacrés de l'homme et du citoyen. Ce
« calendrier peut servir à orner les salles d'assemblée
« des sociétés populaires et les cabinets des amis de la
« République. »

« Le prix de ce calendrier est de trois livres, en assignats. »

L'iconographie particulière de symboles de la Révolution créée à l'usage des hommes et pour l'éducation des hommes, fut, naturellement, appliquée sans long

délai à l'usage des enfants et à l'éducation des enfants.

L'an II, un sieur Chemin fils fabriqua des alphabets illustrés d'images allégoriques : A représente l'Assemblée ; E, l'Égalité ; J. Jean-Jacques Rousseau ; P, les Piques ; etc., etc. De petits discours d'enseignement patriotique, qui terminent l'opuscule, sont destinés à l'éducation des jeunes enfants. Une autre fois, un citoyen Macarel père, orne de quatorze vignettes à l'eau-forte, assez naïves d'ailleurs, un petit volume au titre un peu long : *Le premier livre républicain pour préparer à l'instruction publique les enfants des deux sexes.* Les ouvrages illustrés, de ce genre, sont d'ailleurs peu nombreux ; les artistes les plus célèbres qui avaient illustré si admirablement tant de livres, durant le règne de Louis XVI, ne prenaient plus que très rarement part à l'ornementation des ouvrages, destinés désormais à un public trop souvent démuni de ressources ; ils ne pouvaient gagner leur vie en travaillant pour lui. Mais, comme il n'y a pas de règles sans exception, d'aucuns faisaient encore, à défaut d'illustration complète, des frontispices, et ils étaient parfois intéressants. C'est ainsi que l'académicien Le Barbier en composa un qui se trouve en tête de *l'Annuaire du cultivateur* et représente Cincinnatus quittant ses armes et prenant la bêche. Il est daté de l'an II et souligné de cette légende :

Républicains français, voilà votre modèle.

Pour faire pendant à l'ouvrage très naïf de Macarel père, on peut signaler un autre ouvrage, plus naïf encore, et qui semble le type définitif de ce genre de productions. Il présente cet intérêt très particulier,

d'être l'œuvre d'un certain Dussaussoir, en collaboration avec un poète déjà célèbre, Ginguenée, celui-là même qui, nommé par la Convention, en 1794, délégué à l'enseignement primaire, conserva ce poste jusqu'en 1797. Sainte-Beuve, dans son ouvrage sur *Chateaubriand et son groupe littéraire,* fait le plus grand cas de Ginguenée. Cet opuscule est l'équivalent des manuels d'instruction civique en usage, aujourd'hui, dans nos écoles primaires. Comme la plupart de ceux qui ont cours de notre temps, il est divisé en une série d'entretiens.

Les interlocuteurs sont ici Fanfan, un petit garçon, et Sophie, sa maman. Sophie annonce d'abord à Fanfan qu'elle va commencer son éducation, et qu'elle a acheté, à cet effet, un ouvrage « simple, intéressant où partout « est semée une morale pure, propre à former un « jeune républician ». L'enfant est enchanté parce que, dans le livre, il y a des images ; sa mère lui dit que chacune d'elles retrace « les principes sacrés qui « ont servi de base à l'établissement de notre immor-« telle république » ; elle lui promet de les lui expliquer, une à une, et, en effet, chaque jour, elle lui fait là-dessus un nouvel entretien. Le tout est écrit en forme de dialogue, composé des explications familières, maternelles de Sophie et des réflexions naïves du petit Fanfan. Mais, contrairement aux manuels civiques contemporains, celui-ci ne cesse de faire entrer dans le cerveau de l'enfant des notions d'une quasi-divinité attribuée à chacun des personnages dont la figure et les attributs symboliques, ou plutôt mythologiques, lui sont présentés. Mais là n'est pas tout l'ouvrage. Le dialogue

maternel est suivi d'un : *Précis historique et moral sur quelques fondateurs et martyrs de la liberté*, destiné à inspirer aux « jeunes républicains le désir de les imiter ». Et alors défilent devant eux : Lycurgue, Brutus, Caton : « qui mourut pénétré des grandes vérités de l'Être su-« prême », Guillaume Tell, Rousseau, Voltaire, Franklin, Washington, Marat, Chalier Lepelletier, Beaurepaire, Bara. Je n'y vois point Viala dont la légende fut, dès son origine, très sérieusement et, selon toute apparence, très justement contestée.

Le titre exact tel que le porte la première page de l'ouvrage est libellé : *Livre indispensable aux enfants de la liberté.*

On lit sur sa première page cette mention : *Cours d'instructions à l'usage des jeunes républicains, entretiens d'une mère républicaine avec son fils.* La page de couverture est des plus chargées et des plus explicites. Elle porte : *Livre indispensable aux enfants de la liberté où il trouveront :* 1° *le tableau moral et raisonné des symboles de la République ;* 2° *un précis historique et moral de quelques fondateurs,* etc. ; et, au centre de la page on voit, formant fleuron, l'Œil symbolique, auréolé de toutes parts.

Le frontispice se compose d'une petite planche gravée, divisée en neuf petits compartiments, occupés chacun par une figure surmontée de son enseigne : 1° la *Nature*, statue multimame, placée devant la montagne symbolique, au sommet de laquelle on voit écrit, au centre d'un soleil levant, le mot ARCHE ; 2° la *Raison*, nue jusqu'à la ceinture, d'où tombe une vaste draperie ; elle tient, de la main gauche, un flambeau allumé ; 3° la *Philosophie*,

la tête nimbée d'un cercle d'étoiles, le corps largement drapé à l'antique ; elle est assise sur un tertre ; sur ses genoux est placée une tablette portant cette inscription : CONNAISSANCE DU VRAI, le bras droit levé, elle montre, du doigt ces mots, écrits au ciel en travers des rayons solaires : DIEU VÉRITÉ ; 4° La *Liberté* : assise, elle tient de la main droite la pique surmontée du bonnet phrygien ; sa main gauche s'appuie sur une tablette des Droits de l'homme ; 5° l'*Egalité* qui exhibe le niveau triangulaire, sorte de pierre tombale munie de cette inscription, AUX TYRANS, placée juste au-dessous du mot MORT ; à l'opposite, elle exhibe un sablier.

Il serait oiseux de pousser jusqu'au bout la description du frontispice. Par ces quelques échantillons, on peut voir quelle était, à l'usage des enfants, le mode de démonstration, par l'image, de la mythologie révolutionnaire. Ce tout petit ouvrage constitue aussi, en soi, un type très intéressant de ce qu'était la mauvaise imagerie fabriquée à bon marché pour les usages populaires.

Les croquis, gravés sur bois, qui accompagnaient le texte de certains journaux et, notamment, celui des *Révolutions* de Prudhomme, étaient sinon tout aussi barbares, du moins toujours très sommaires, étant le produit d'un travail d'actualité, très hâtif et très peu coûteux. Leur composition donne le plus souvent, par sa simplicité même, une sensation de vérité vraie. Malgré leurs incorrections, peut-être même à cause de leur naïveté, ils deviennent des objets d'art du plus puissant intérêt et uniquement par ce qu'ils ont conservé, par delà le temps, la palpitation de la vie dont ils étaient nés. Ces dessins sont presque tous exé-

cutés au trait; le plus souvent, le même artiste les grava et les dessina et, par là, ils conservèrent la fleur de leur sincérité.

Jules Renouvier, dans son admirable ouvrage sur les estampes révolutionnaires, fait à ce sujet une large part à un graveur sur bois du nom de Dugourc, qui joignit bientôt à son métier de graveur, celui de fabricant de papiers peints et fut également, selon l'opinion de Renouvier, l'auteur des figures d'un remarquable jeu de cartes. Chacun sait que, au moment de la Révolution, et particulièrement à partir de la proclamation de la République, les figures des rois, des reines et des valets furent supprimées des jeux de cartes; les rois se trouvèrent remplacés par des *philosophes* soit anciens, soit contemporains, et l'on faisait la partie avec des Solon de cœur, des Voltaire de carreau, des Rousseau de trèfle et des Franklin de pique. Les dames furent des *citoyennes* variées et en l'honneur des vainqueurs de la Bastille, et par respect pour le principe d'égalité, les valets devinrent des *braves*.

Nous ne sommes pas habitués à ce genre de choses, mais il n'est pas bien certain que cela avait été une innovation aussi stupide que notre envie d'en rire voudrait bien nous le faire croire. Pourquoi trouverions-nous si grotesque, dans un jeu de cartes, ce qui nous paraît tout naturel dans un jeu de l'Oie, ou dans un tir aux macarons, ou dans un jeu de cubes où, pour l'instruction des enfants, on fait entrer Charlemagne, Louis XIV, Montgolfier, Raphaël, Marie-Antoinette, Louis-Philippe dans les images formant le jeu. Les auteurs et les instigateurs des jeux de cartes révolutionnaires avaient affaire

à une nombreuse population ignorant la lecture, et ils agissaient de façon à les initier par des procédés mis au niveau de leur peu de savoir aux idées nées de la Révolution. Tous les moyens leur semblaient bons, lorsqu'ils pouvaient servir à familiariser la masse du peuple avec les éléments de sa propre cause. Les produits de l'imagerie étaient rares, la masse des gens n'avait point de superflu pour acheter des images et les cartes disaient et redisaient sans cesse aux illettrés maintes et maintes choses, qui, éveillant en eux des idées nouvelles, leur créaient le besoin de s'instruire.

Les jeux de cartes, dans la période révolutionnaire, sont presque tous d'un aspect tout à fait rudimentaire, mais souvent les modèles en furent ainsi établis par des artistes distingués ; quelques-uns même le furent par des artistes éminents qui leur donnèrent une apparence naïve allant parfois jusqu'à l'enfantillage afin que chacun pût les comprendre, même parmi les gens les moins cultivés, et les plus entièrement dépourvus de tout sens artistique. Il est établi que Jacques-Louis David a dessiné toutes les figures d'un jeu de cartes ; ce faisant, il ne cessait point d'être David, mais il s'efforçait de descendre jusqu'à l'enfance de l'art, de simplifier pour se placer au niveau des gens chez qui la notion était encore à l'état d'enfance de la chose dessinée.

Dans les jeux de cartes de Dugourc, d'un dessin si correct qu'on les a souvent, mais à tort, attribués à David, on retrouve tous les symboles révolutionnaires. On y voit les *génies* de la *Paix*, de la *Guerre*, du *Commerce* et des *Arts*, on y voit les figures des *Quatre Libertés* établies par la Révolution, celle des Cultes, celle des

Professions, celle de la Presse, celle du Mariage et des *Quatre Égalités :* les Droits, les Devoirs, les Rangs et enfin la Couleur, c'est-à-dire l'égalité des races blanches et des races noires, correspondant à l'œuvre de libération des nègres.

Les cartes à jouer, les menus objets de bimbeloterie, répandus dans la masse par les camelots, donnent bien plus sûrement que les œuvres d'art proprement dites, une notion de l'instinct, de l'appétit d'art des masses profondes d'un peuple. Comme celles-ci ne correspondent qu'aux besoins ou aux possibilités d'acquérir d'une élite, elles ont, toujours, et malgré tout, quelque chose de prétentieux et d'artificiel, tandis qu'une impression de sincérité se dégage bien plus souvent des diverses productions de l'art populaire. Le prototype de cet art existe dans l'imagerie d'Épinal, et plus spécialement dans les placards dessinés et coloriés grossièrement, qualifiés vulgairement de « canards », par allusion, sans doute, aux cris des camelots qui les annonçaient, à grand tapage, dans les rues. Ces feuilles volantes ne présentent qu'un aspect de curiosité tout à fait secondaire. Parmi ces placards, cependant, il faut mettre à un rang spécial, quelques types du Jeu de l'Oie et d'un jeu dérivé de l'antique Jeu de l'Oie. Dans ce dernier, les petites figures sont toujours celles des philosophes et des patriotes de l'antiquité, ou du xviiie siècle auxquelles est souvent adjoint Fénelon, que sa qualité d'auteur de *Télémaque* avait sauvé de l'ostracisme que lui eût valu son titre d'archevêque.

Il existe, dans la collection Hennin, à la Bibliothèque Nationale, un curieux jeu analogue au jeu de l'Oie, *Le*

Jeu de la Révolution, où, en tout petits croquis, au trait, d'un dessin correct, d'une composition généralement ingénieuse, sont représentés tous les grands événements et tous les principaux symboles en usage dans l'imagerie révolutionnaire vers 1793-1794.

Parmi ces jeux, dont les exemplaires sont devenus assez rares, il en est quelques-uns qui renferment des croquis de figures charmantes, toutes petites, mais très délicates. On ne peut que regretter l'absence de signature de leurs auteurs.

Ce n'est pas sans un certain étonnement que l'on constate que, dans une forme d'art tel que la caricature, où l'esprit combatif du temps semblait pouvoir se donner libre carrière, la grande poussée révolutionnaire n'a rien produit qui ne fût au-dessous du médiocre. Le peu de caricatures où l'on puisse trouver un intérêt quelconque, vient de l'étranger et est issu d'artistes contre-révolutionnaires. Cette constatation permet d'établir que le goût et le plaisir de la plaisanterie avaient disparu de la vie publique. Il semble qu'il n'existait plus, ni dans la tête des artistes, ni dans les besoins du public, entièrement absorbé par la gravité de l'œuvre politique qui s'élaborait. Les caricatures de la période révolutionnaire suffisent à montrer combien y sévissait le goût de n'avoir plus d'esprit. Par elles on voit jusqu'à quel point les hommes d'alors avaient perdu, même pour s'en faire une arme, la notion du ridicule et combien, en eux, cette faculté si française, la bonne humeur, était anéantie. Les caricatures, alors, furent plutôt des allégories fantaisistes, crayonnées à la hâte, avec un dédain lamentable de toute notion esthétique. Tout ce que, dans le passé, l'esprit français avait

d'ironie mordante ou de fine gaîté, se trouva presque partout remplacé par des inventions lourdes, vulgairement injurieuses et, la plupart du temps, dénuées de tout courage.

Était-il, en réalité, bien nécessaire de représenter par une famille de loups, de louves et de louveteaux, la famille royale, à l'heure où elle était envoyée au Temple? Était-il très brave de représenter des papes ridicules, alors que le pape, avec tout ce qui dépendait de lui, se trouvait désarmé sur le territoire français? Gérard représentant Louis XVI portant le bonnet phrygien et une bouteille à la main n'a-t-il pas commis, en même temps qu'un très mauvais dessin, une très basse lâcheté.

Les caricaturistes de son époque furent exactement le contraire des meilleurs parmi ceux de la fin du xixe siècle; on ne les vit jamais, comme on vit de nos jours, Traviés ou le grand Daumier, s'attaquer aux hommes puissants. Les caricaturistes révolutionnaires n'eurent même pas une excuse, ce qui fera beaucoup pardonner à quelques caricaturistes de la période thermidorienne, — tout aussi peu courageux que leur prédécesseurs, — l'excuse du talent. Exemple : Carle Vernet.

XI

LA CÉRAMIQUE RÉVOLUTIONNAIRE

Autant l'imagerie populaire tracée sur le papier entre 1789 et 1795 manque d'originalité, autant est plein d'intérêt tout l'art naïf et charmant déployé à profusion sur les faïences communes, aux mêmes dates. Peu de mani-

festations d'art, aucune manifestation d'art peut-être n'a traduit avec plus d'émotion le temps dont elle est née. En vérité, lorsqu'on parcourt des yeux une collection d'objets de faïence, qualifiés, par les amateurs, faïences révolutionnaires, c'est tout un temps, c'est toute une vie, tout un monde que l'on sent palpiter dans ses souvenirs, et c'est aussi, par cette palpitation même, une bizarre et profonde sensation d'art qu'on éprouve. S'il fallait prouver que ces bibelots sont, en réalité, des œuvres d'art, il suffirait de faire remarquer que, depuis plus d'un demi-siècle, on ne cesse d'en faire des copies modernes, qui restent intéressantes pour tous, comme le seraient des copies de bons tableaux. Sans pousser la supposition jusqu'à l'absurde, on peut admettre que les archéologues de l'an 4000, s'ils ont conservé nos méthodes de travail, en ces sortes de sujets, rechercheront, sur ces faïences, les traces de la vie historique des Français de la fin du xviiie siècle, comme les archéologues du temps présent s'efforcent de retrouver celles des peuples anciens, parmi les poteries antiques de la Grèce, de Rome ou de l'Égypte.

Dans la céramique révolutionnaire, la composition, comme l'idée qui l'inspire, est d'une entière naïveté. Le dessin et la couleur prennent quelque chose d'enfantin qui correspond, de façon parfaite, à l'état d'éducation des bonnes gens, de la foule, qui mangeaient dans ces assiettes, qui piquaient dans ces plats, ou buvaient à la régalade, dans ces pichets. Tout en prenant leur repas, ils regardaient, autour d'eux, cette vaisselle qui ramenait leur esprit vers les pensées patriotiques et vers les pensées politiques dont la vie de chacun, à toute heure, était pleine.

La faïence révolutionnaire a été étudiée, et quelque peu cataloguée, dans un fort beau livre écrit par Champfleury et duquel ressort comme conclusion, que cet art des faïences populaires, malgré son apparence de travail grossier au point de vue de l'École, n'en est pas moins de l'Art dans le sens le plus élevé du terme. Il l'est, en effet, d'une façon supérieure, car il enferme, car il éternise dans sa forme, une parcelle restée vivante de la vie parmi laquelle il fut accompli.

On s'imagine très volontiers revoir ces faïences égayant de leurs couleurs vives, les repas fraternels qui, en 1794, étaient tenus en pleine rue. La table était couverte d'une vaisselle, où se trouvait représentée, avec une variété infinie, l'histoire des faits de la Révolution. Les assiettes, les plats, toutes les pièces du service passaient et repassaient sous les yeux et par les mains des témoins du grand drame ; ils circulaient, comme pour répandre tout autour des tables, des idées, des témoignages, des souvenirs. Dans telle soupière, au ventre de laquelle étaient peints les bonnets, les drapeaux, les faisceaux, les médaillons d'hommes illustres de la Convention, reliés entre eux par des nœuds de rubans tricolore, on servait cette fameuse soupe symbolique que l'on appelait, *la soupe à la cocarde*. Le goût des symboles allait jusque-là. C'était une soupe aux choux, dans laquelle on faisait entrer savamment : des feuilles de choux rouge, des feuilles de choux blanc, et ces feuilles d'un vert bleuté qui sont la première enveloppe des choux d'une espèce spéciale. Elle était si populaire cette soupe à la cocarde, qu'il fut un moment où : « Soupe à la cocarde !.! » devînt une sorte de juron de gaîté.

Il va sans dire que les symboles surabondaient dans la composition de la vaisselle populaire ; tout ce que la mythologie révolutionnaire comporte de plus curieux s'y retrouve toujours et partout. Les fabricants résidaient le plus généralement à Rouen et à Nevers ; il y en avait également à Beauvais, à Lille, à Saint-Omer, à Hesdin, mais les produits de ces derniers étaient, pour la plupart, de qualité et de conception inférieures.

Dans le Nord, on confectionnait surtout des objets d'usage le plus courant, et, parmi ces objets, des poêles. La Convention possédait entre autres choses curieuses, un poêle de faïence, haut de $1^m,33$ profond de 74 centimètres et représentant la forteresse de la Bastille. Il lui avait été offert, par le céramiste Ollivier. Ce même Ollivier devint lauréat du lycée des Arts, en récompense de la construction de diverses fontaines allégoriques en faïence.

En réalité, la faïence révolutionnaire était, à certains moments, devenue, en quelque sorte, une forme de journalisme. Si l'on prend une série d'assiettes, tout à fait communes, de ces assiettes qu'on devait vendre sur les marchés de village et dans lesquelles les plus humbles mangeaient la soupe, on peut, en les classant par ordre de dates, suivre, pas à pas, les grands événements du temps, qu'elles révélaient à chacun, sous forme d'une imagerie tout à fait rudimentaire, au fur et à mesure de leur production. Jusque dans les plus petits hameaux, elle les racontaient sous un aspect relativement sévère, mais qui n'en équivalait pas moins à des synthèses faciles à comprendre et à déchiffrer par des illettrés. Elles équivalaient, au total, à ce que nos marchands de faïence banale font

circuler sur nos marchés de village, sauf que, maintenant, les illustrations sont devenues ces petits rébus que les bonnes gens s'amusent à débrouiller sur les tables de l'auberge, tout en mangeant leur fromage.

Le ballon de Fleurus, la Déclaration des Droits de l'homme, l'Abolition des privilèges, apparaissaient tour à tour; leur avènement s'établissait devant chacun, par ces faïences qui circulaient de village en village, de table en table, comme la même monnaie courante, des faits et des idées qui, suivant la parole de Gœthe, accomplissaient la transformation du monde.

A côté de ce mouvement de l'industrie privée, l'art officiel ne restait point inactif. La manufacture de Sèvres restreignit sa production, mais ne vit point ses travaux entièrement arrêtés; elle ne cessa point de se confiner presque exclusivement dans ses travaux de luxe, mais il s'opéra dans le choix de ses sujets et dans la façon de les traiter une révolution complète. Au lieu des ouvrages coquets et pomponnés auxquels elle s'adonnait, elle en produisit d'autres sobres de lignes et sobres de décors.

Le retour de Varennes marqua une date dans l'histoire de l'ornementation des porcelaines de Sèvres, la figure des membres de la famille royale n'y reparut plus sur les pièces fabriquées après juin 1791. On laisse le Roi aux Tuileries, il y représente le principe de la Royauté, que personne, à part de rarissimes exceptions, ni ne conteste, ni ne laisse contester. La Royauté n'est tombée, ni dans les faits, ni dans les idées, mais la personne du Roi, mais la figure, personnelle au Roi, se trouve tout à coup effacée de la vie courante. Et, jusque dans la ma-

nufacture de Sèvres restée manufacture royale et propriété de la Couronne, les artistes cessent de peindre les médaillons de Louis XVI, de Marie-Antoinette et du Dauphin, qu'ils avaient jusque-là, tracés tant de fois aux flancs des vases, des cafetières et des tasses, au fond des assiettes et des plaques destinées aux meubles, partout enfin où il leur était possible de les loger. Ils peignent maintenant les images de Lafayette, celles de Mirabeau et, bientôt, ce sera celles des trois martyrs de la Liberté que l'on rencontrera sur les objets sortant de leurs mains. Au lieu et place des innombrables bustes de biscuits représentant les Bourbons, voici que les sculpteurs de la manufacture établissent de non moins nombreux bustes de Necker, de Lafayette, de Mirabeau, de Bara, de Desilles, puis de Robespierre, puis de Marat, sans compter les bustes de Rousseau et de Voltaire.

Toutes ces pièces sont — le plus généralement — d'une exécution médiocre. A Sèvres, plus que partout ailleurs, sous l'influence de l'État devenu maître de la manufacture, le symbolisme courant se manifeste dans toutes les productions. Voyez plutôt ce service à café, à fond blanc, décoré de bluets et de coquelicots, c'est-à-dire, en son ensemble : décoré à la Nation ; voyez, sur ces tasses et au fond de leurs soucoupes, les attributs révolutionnaires, les balances, les niveaux, les bonnets étaient représentés suspendus par de jolis nœuds de rubans tricolores ; voyez, sur d'autres soucoupes, les mêmes attributs ou d'autres similaires ; sur l'une, l'Œil symbolique entouré de rayons. Sur l'autre, la figure de Mirabeau, dessinée en noir sur fond blanc, accompagnée d'ornements, également noirs, pour porter le deuil du grand

orateur. Et ainsi de suite, dans le même esprit, les productions de Sèvres suivent le cours des événements. Le Musée actuel de la manufacture est là pour témoigner de cet effort si curieux.

Une aventure faillit compromettre la fabrication de la porcelaine de Sèvres. Le 26 mai 1792, les habitants de Saint-Cloud, ayant aperçu une colonne de fumée noirâtre, qui se dressait au-dessus de la manufacture royale, y coururent en toute hâte; ils découvrirent alors qu'on venait de brûler dans le four à porcelaine, au risque de l'encrasser à tout jamais, une masse de papier. Ils avisèrent l'Assemblée Législative qui appela devant elle Laporte, administrateur de la liste civile. Celui-ci déclara avoir reçu l'ordre de faire détruire, dans le plus grand secret, un lot de cinquante-deux balles de papiers, remplissant deux charrettes, et qu'on lui donnait comme une édition d'un libelle contre madame de Lamothe, imprimé en Angleterre et relatif à l'affaire du collier. L'assertion était des plus difficiles à admettre, l'Assemblée appela devant elle divers témoins, et ne parvint jamais à savoir, avec certitude, la vérité sur cet autodafé, exécuté après le départ du personnel, par trois ouvriers ne sachant pas lire, en présence de Regnier, directeur de la manufacture, et : « d'un abbé dont on ignore le nom »...

La manufacture des Gobelins avait eu, tout d'abord, pour directeur Guillaumot, puis Audran. Audran fut arrêté en novembre 1793 et remplacé par Augustin Belle. Le 30 novembre 1793, un certain nombre de tapisseries comportant des emblèmes féodaux ou contre-révolutionnaires furent brûlés dans la cour de la manufacture, devant l'arbre de la liberté qu'on venait d'y

élever. Jamais, à aucun moment, la manufacture ne cessa de produire. Son personnel avait été devant la Convention, jurant d'employer ses talents à l'apologie des principes nouveaux. Le 21 floréal an II, la Convention rendit un décret d'après lequel le Jury des Arts déterminerait les tableaux à reproduire. C'est ainsi que des tapisseries furent exécutées pendant la Terreur, d'après le *Brutus* et le *Serment des Horace* de David, d'après *la Liberté ou la Mort* de Regnault, d'après le *Xeuxis* de Vincent.

La manufacture de Beauvais et la manufacture d'Aubusson arrêtèrent pour ainsi dire toute espèce de travail, mais alors elles n'avaient rien de commun avec l'État. C'étaient des entreprises privées, et, bien entendu, comme la plupart des industries de luxe, elles subissaient le contre-coup de la misère publique et celui du mauvais vouloir de l'aristocratie étrangère qui ne voulait plus rien acheter à l'industrie française.

XII

MÉDAILLES ET MONNAIES

De toutes les manufactures de l'État, la Monnaie fut celle qui légua à la postérité les souvenirs les plus caractéristiques. Elle ne fut point seule d'ailleurs à accomplir sa tâche et l'industrie particulière fournit son large contingent au médaillier révolutionnaire, qui demeure particulièrement curieux et contient nombre de pièces d'un haut mérite.

Les principaux graveurs de médailles, arrivés à la

maturité de leur talent, à la fin du règne de Louis XVI, Warin, Dupré, Dumarest, Galle, etc., sortaient des manufactures d'armes où ils ciselaient des épées, des couteaux de chasse, des fusils de grand luxe. Très fiers de leur science, ils en exagéraient les effets. Tous leurs coups d'outil se voient trop. Si l'on met en parallèle des médailles antiques et des médailles gravées par eux, on établit de façon décisive la différence, qui sépare l'art complet et parfait du métier, si habile qu'il puisse être. Au fond, ces graveurs venus des manufactures d'armes, étaient bien moins des artistes que des ouvriers d'art d'un haut mérite. Dupré sorti des ateliers de Saint-Étienne, où il passait pour un maître, était allé se placer sous la direction de Pajou et y avait acquis assez rapidement les qualités d'art proprement dit qui lui faisaient défaut. Ses confrères imitèrent rapidement son exemple et, par là, sans qu'il y eut, au sens effectif du terme, une révolution dans l'art de la gravure en médaille, il s'y produisit une transformation qui n'est point sans un certain intérêt d'art, bientôt rendu plus attrayant par les motifs des sujets traités.

Avec la Révolution, le grand public prend le goût de conserver, sous la forme de médailles, le souvenir des grands événements qui s'accomplissent sous ses yeux et auxquels il participe. Parmi les premières médailles commémoratives, Andrieu et Duvivier composent la médaille : l'arrivée de la famille royale à Paris, c'est-à-dire du voyage de Versailles à Paris effectué par elle le 6 octobre 1789. Petit à petit, les médaillistes se multiplient et, le plus souvent, les dessinateurs d'allégories, si nombreux et si habiles, vers la fin du xviiie siècle, élaborent

les modèles, qu'ils n'ont plus alors qu'à exécuter.

Les circonstances inspiraient souvent aussi, soit aux dessinateurs, soit aux graveurs en médailles, soit à de simples particuliers, des idées de plaquettes ou de médailles. C'est ainsi qu'on vit l'inévitable Palloy, toujours en quête d'inventions nouvelles, à l'affût de tout ce qui pouvait faire quelque réclame, et à lui-même et à son petit commerce de souvenirs de la Bastille, ébaucher, commander, et faire frapper, une plaquette en fer bordée d'un cercle de cuivre. L'inscription qui couvrait l'envers de cette plaquette annonçait, en propres termes, que la susdite provenait « des chaînes de l'ancienne servitude du peuple français que Louis XVI a fait briser ». Sur la face de la plaquette, on voyait le modèle de la place de la Bastille telle que Palloy proposait qu'on la reconstruisît.

D'après le plan de Palloy, il y aurait eu, tout autour des édifices à arcades, d'un type unique, disposées en cercle, à la façon des maisons de l'ancienne place des Victoires, ou de celles de la place Vendôme ; au centre se serait élevée une haute colonne, surmontée d'une statue de la Liberté, et ayant pour base un petit modèle de la Bastille, entouré de débris écroulés.

La médaille de Palloy fut offerte à Louis XVI en mai 1792 ; elle demeure comme un curieux témoignage d'un projet qui fut tout d'abord suivi ; car la cérémonie de la pose de la première pierre de la colonne a eu réellement lieu à la requête de Palloy. Du reste, en 1831, l'idée de Palloy fut reprise, à peu près telle quelle, par le gouvernement de Louis-Philippe et aboutit à la colonne de Juillet actuellement existante. La silhouette

du soubassement carré de la colonne de Juillet n'est même pas sans quelque analogie avec celle du cube que formaient les petits modèles de la Bastille.

Une autre fois, Palloy, dont la ligne politique semble toujours avoir été celle où l'on rencontre l'occasion de faire parler de soi, fit frapper une médaille commémorative de la fête des Suisses de Châteauvieux. On y voit un homme au torse nu et le bonnet de galérien sur la tête, agitant les tronçons de sa chaîne rompue. L'un des types porte : *Donné sur les combles de la Bastille, le 9 avril 1792, l'an IV de la Liberté, par le patriote Palloy, aux victimes du despotisme reconnus (sic) innocents (sic) par un décret du 30 décembre sollicité par Collot d'Herbois.* La médaille est en fer, elle porte en exergue : *Ce fer vient d'un des carcans de la Bastille.*

Lorsqu'on consulte l'ouvrage très important de Hennin, — publié en 1826, — on est frappé par le nombre et par la variété des ouvrages numismatiques qui apparurent durant la période révolutionnaire. Hennin a relevé plus de 700 pièces, parues entre 1789 et 1795.

Chaque grand événement devient un prétexte à médaille commémorative. La plus ancienne en date est une médaille d'étain dédiée à l'ouverture des États généraux. Sur la face, on voit un profil de Louis XVI dont le champ porte exactement ceci :

LES ÉTATS ONT COMMENCÉ LE 3 MAY

Sur le revers, on voit un bras soutenant une couronne entourée de cette mention :

LE TIERS ÉTAT LA SOUTIENDRA, VIVE LE ROY
POUR LE BONHEUR DE SON PEUPLE.

Cette pièce, d'une exécution médiocre d'ailleurs, n'est intéressante que comme exemple de la production créée en vue de la vente au gros public.

La réunion des trois ordres donna lieu également à la fabrication de plusieurs types de médailles allégoriques, populaires, en étain, ou en cuivre, dont quelques-unes munies de bélières. La prise de la Bastille fut représentée par une plaquette ronde, en étain, dessinée et gravée par Andrieux. C'est un tout petit tableau, avec une foule de personnages, représentant, avec un grand luxe de détails, l'attaque de la forteresse. Le modèle de cette médaille servit à nouveau à Palloy en 1792. Le revers, cette fois, était plat ; Palloy y avait fait coller un papier, où se trouvait écrit, à la main, le nom de l'électeur auquel la plaquette était offerte, et autographiée la signature : PALLOY, *patriote*.

Les premières médailles qui soient en réalité des œuvres d'art, furent celles de Benjamin Duvivier. Celles-là ne furent point des productions hâtives ; elles furent toutefois exécutées sans délai, ce sont les effigies de Bailly, de Lafayette, de Louis XVI. Cette dernière est frappée en souvenir de l'établissement de la mairie de Paris : elle porte, au revers, une forte belle composition allégorique signée DUPRÉ. Les médailles populaires à l'effigie de Necker, datant de juillet 1789, sont fort nombreuses ; elles sont généralement peu intéressantes, au point de vue de l'art, mais elles sont souvent très amusantes par la naïveté des inscriptions et des attributs.

En souvenir de la Nuit du Quatre Août, une médaille de Duvivier, mesurant 64 millimètres, fut frappée à

l'effigie du roi. Elle porte au revers une composition représentant les nobles et le clergé sacrifiant leurs privilèges sur un autel, placé au centre de la salle des Menus et portant cette inscription : A LA PATRIE.

Lors de la mise en vente de sa médaille : « La prise de la Bastille », Andrieux avait annoncé qu'il continuerait à représenter, dans la même forme, les grands événements de la Révolution. Il tint parole à propos du retour du roi à Paris, le 6 octobre 1789, et, lorsqu'on regarde la plaquette qu'il produisit alors, on ne peut que regretter qu'Andrieux n'ait pas voulu ou n'ait pas pu continuer à tenir sa promesse. Cette fois il avait su faire tenir, dans un cercle, d'un diamètre de 8 centimètres, tout un tableau documentaire d'une finesse vraiment extraordinaire. On y voit le carrosse royal, défilant devant la statue équestre de Louis XV, entourée de figures allégoriques ; le cortège royal est serré de partout par une foule en joie, dont la houle couvre la place, jusqu'aux bâtiments du garde-meuble, dont les terrasses sont couvertes de spectateurs, et, toujours vivace et grouillante, la foule se presse encore dans la rue Royale. Cette médaille est un des plus précis et l'un des plus spirituels documents d'époque qui n'aient jamais été faits. On peut chicaner sur la correction du dessin des personnages de premier plan, mais ceux-là même restent des merveilles d'observation et de vie.

Une médaille frappée à Lyon, à propos de la Fédération célébrée le 30 mai 1790, à défaut d'être fort intéressante au point de vue de l'art, nous donne la représentation du rocher et du temple élevés à Lyon par l'architecte Cochet, à propos de cette fête qui réunit

jusqu'à 60.000 hommes des gardes nationales venus de tout le midi de la France, s'il faut s'en rapporter aux Lettres et aux Mémoires de M^me Roland.

Les fêtes de la fédération en province furent représentées encore par quelques médailles, telles celle de Lille et celle de Versailles. Les fêtes de la Fédération à Paris, le furent par une foule de médailles, mais presque toutes sont des compositions banales et ne méritant point qu'on s'y arrête. Il faut faire exception pour une grande médaille ($0^m,075$), sans revers, non signée, représentant le champ de la Fédération avec tous ses détails. C'est une sorte de plan, une façon de vue panoramique qui, par sa naïveté, par son excès de simplification même, donne, d'une façon saisissante, la sensation de la chose vue, et en son ensemble et en ses menus détails.

Parmi les médailles commémoratives du 14 juillet 1790, dont beaucoup de fédérés ornaient leurs habits, il en est une assez amusante, en ce qu'elle portait à la face, une représentation très rudimentaire de la cérémonie du Champ de Mars et, au revers, une représentation, assez enfantine d'ailleurs, du bal de la Bastille, avec ses bosquets, son mât de cocagne, surmonté d'un bonnet phrygien et des danseurs en gaîté.

De toutes les monnaies datées de 1791, celle qui mérite l'examen le plus particulier, est la pièce de trente sols gravée par Dupré. On y trouve le modèle du revers de la pièce de vingt francs qui eut cours à diverses reprises durant tout le xix^e siècle et qui figure encore telle quelle, au début du xx^e, sauf une infime modification de détail. Le type de la pièce de trente sols de 1791 n'est autre chose que la figure d'homme ailé tenant

en main un stylet et écrivant sur une tablette posée sur un autel. En tête de la tablette, était inscrit le mot : Constitution. En 1792, Augustin Dupré fit subir à son modèle du revers de la pièce, une petite modification. A la droite du Génie, il plaça un petit coq, une patte levée; et, à la gauche, un faisceau coiffé du bonnet phrygien. A partir de cette date, la mention de l'an IV de la liberté et les armes royales ne figurent plus sur les monnaies. Il y a plus encore : la composition, établie par Dupré, avec le bonnet et le triangle égalitaire, pour être placée au revers des monnaies, devient le type proposé pour figurer sur la face et, désormais, le revers ne doit plus porter qu'une mention de la valeur.

Aussitôt après la mort de Louis XVI, apparaît la monnaie ne portant que la mention de sa valeur, d'un côté, et de l'autre, le faisceau coiffé du bonnet et entouré d'une couronne de chêne. Dans certaines pièces frappées avec la mention : *Pièce d'essai*, 1792, on trouve, à droite le triangle égalitaire, à gauche le bonnet phrygien ; dans un autre type, libellé au revers : *Pour essai* (sic) le Génie avec faisceau et coq devient la face de la pièce, il porte, alors, en exergue : RÈGNE DE LA LOI.

Après le 21 janvier 1793, la Convention s'occupa de supprimer définitivement l'effigie royale et, dès lors, elle élabora le programme que l'artiste devait suivre. Elle rendit, à cet effet, une série de décrets où l'on trouve insérée la description de l'allégorie que le graveur aura à représenter. Par exemple, le décret du 24 août dit (art. IV) : « Chaque pièce aura pour em-
« preinte la Nature assise, faisant jaillir de son sein
« l'eau de la Régénération; le président de la Conven-

« tion y est représenté offrant une coupe aux envoyés
« des Assemblées primaires, au-dessous sont inscrits les
« mots : 10 août 1793. »

Augustin Dupré, qui exécuta cette médaille, n'eut qu'à suivre, point par point, les ordres donnés par la Convention. Il ne faut donc pas lui imputer la responsabilité d'un coin d'un mérite inférieur à ses talents. C'est également sur la définition donnée par un décret de la Convention, à la même date, qu'un artiste anonyme a gravé un type représentant l'arche de la Constitution surmontée du faisceau de l'Union.

De même qu'Augustin Dupré est l'auteur du revers du louis d'or, il est l'auteur du coin de l'écu de cinq francs représentant *Hercule entre la Justice et la Liberté*, qui demeura tel qu'on le revit à la frappe de 1848 et de 1871.

Ensuite, et bientôt, vinrent les médailles faites avec le métal provenant des cloches des anciens couvents. Elles sont nombreuses, mais elles ne présentent rien de particulier, hormis que, sur quelques-unes, parfois, est inscrite la mention de l'origine du métal dont elles sont composées ; celles-ci portent : Fondu en métal de cloches. Il y en eut à l'effigie de Louis XVI qui devaient être le premier type des assignats. Ainsi, un gros sou de cuivre, portait à son centre la mention : *cinq livres*, et représentait cinq livres. Tout autour était d'abord cette inscription : ASSIGNAT DE CINQ LIVRES, HYPOTHÈQUE SUR LES BIENS NATIONAUX ; puis, au-dessous : LA FRANCE SAUVÉE. Ces premiers essais furent bientôt suivis par la production de jetons, dits *Monnaies de confiance*, à échanger contre des assignats. Sur l'un d'eux on retrouve

la face de la médaille de la Fédération, de Dupré. Ces essais n'eurent point de suite pratique.

Plus que nul autre, le graveur en médailles est, sous peine d'abandonner l'exercice de son art et du fait même de sa profession, obligé de vouer son burin à tout régime qui vient. C'est ainsi que Benjamin Duvivier qui avait porté le titre officiel de graveur du roi, fut amené, après le 10 août, à proposer à la Commune de Paris, qui l'accepta, le coin d'une grande médaille dédiée sur son revers : A LA MÉMOIRE DU GLORIEUX COMBAT DU PEUPLE FRANÇAIS CONTRE LA TYRANNIE. Sur la face, il avait placé une figure de femme ailée, agitant de la main gauche, la foudre et soutenant de la main droite une pique, surmontée d'un bonnet phrygien ; elle brisait, à coups de pieds, les attributs de la royauté. Cette figure allégorique, drapée à la manière antique, n'est pas sans analogie avec les danseuses qu'on voit au flanc des vases étrusques, mais elle pèche par l'exagération et par la vulgarité du geste.

Les médailles à l'effigie de Lepelletier, de Marat, de Chalier sont nombreuses et variées, celles où l'on trouve plus ou moins ressemblants les profils de Louis XVI et de Marie-Antoinette, avec diverses mentions relatives à leur mort, le sont plus encore. Ces dernières pièces ont été fabriquées, pour la plupart, en Allemagne ; mais toutes n'en venaient pas. C'est en France qu'avait été gravée et frappée une admirable médaille à l'effigie de Marie-Antoinette, non signée; elle représente de profil le buste de la reine en costume de cour, elle porte au revers tout un panorama comparable à celui du retour à Paris du 6 octobre. On y voit au premier plan, la char-

rette et en arrière-plan la place de la Révolution, grouillante du peuple, au fond, on aperçoit le garde-meuble et la rue Royale ; au centre, se dresse la guillotine.

Il faut mentionner aussi une pièce ovale, non signée, tout à fait remarquable, quoiqu'un peu sèche de contour, mesurant 55 millimètres sur 46 et représentant Robespierre jeune ; elle avait été frappée en souvenir de sa belle conduite au siège de Toulon. Elle présente cet intérêt d'offrir un specimen pris sur le vif du costume de représentant en mission.

Il existe une médaille d'une rare beauté signée Bompart, datée 1794, ayant, d'un côté une tête de Minerve, d'un profil absolument pur, coiffée d'un casque de style Louis XIV, brodé, empanaché, lauré, et revêtu de la cuirasse à tête de Méduse ; de l'autre côté, on voit, sur un tertre, une femme allaitant son enfant et auprès de laquelle jouent deux autres enfants. Le mouvement de la femme est d'une sincérité et d'une réalité, dont peu d'œuvres du xviiie siècle ont jamais approché. Il y a lieu de supposer que, malgré sa date, cette médaille a été gravée avant 1789. Plus heureuse que la plupart des pièces du temps, elle a survécu aux circonstances, l'Académie française en ayant, pendant nombre d'années, fait frapper des exemplaires pour les décerner aux titulaires des Prix de Vertu.

La Fête de l'Être suprême fournit presque en dernier lieu l'occasion de publier une plaquette panoramique. Elle représentait la Montagne, au moment de la fête.

La production des médailles historiques s'éteignit presque complètement après Thermidor, pour ne plus reparaître qu'en l'honneur de Bonaparte.

Cependant, au lendemain même de Thermidor, une petite médaille populaire annonce qu'une des phases du grand drame révolutionnaire vient de s'achever. Elle fait allusion au fameux attentat, ou pseudo-attentat, de Ladmiral contre Collot d'Herbois, qui servit de prétexte au procès, dans lequel fut impliquée, sans motif plausible, la si charmante petite Cécile Renault. Cette médaille représente le buste de Robespierre et celui de Cécile Renault. Ces portraits sont mal dessinés et peu ressemblants. Auprès de la face de Cécile Renault est écrit : *J'ai voulu voir comment est fait un tyran*, qui a été la seule phrase qu'on ait pu tirer de Cécile Renault dans son premier interrogatoire. A côté de la figure de Robespierre on lit : *Maximilien Robespierre* 10 *thermidor an II*, et autour de l'effigie de Robespierre : *Sa fin est celle du Crime.*

Les graveurs en médailles eurent assurément moins lieu de se plaindre que d'autres artistes de la dureté des temps, car ils pouvaient trouver diverses besognes courantes, telle que la fabrication et la création d'insignes à l'usage des diverses sociétés patriotiques, ainsi que nombre de travaux industriels.

XIII

FONTAINE ET PERCIER

Contrairement à ceux-ci, les architectes devaient fatalement souffrir de la situation économique créée par les événements. Les particuliers, les propriétaires d'immeubles, et, bien entendu, les ci-devant aristocrates,

moins que personne ne songeaient guère à bâtir. L'émigration laissait vides de nombreux bâtiments, que les acheteurs de biens et l'État n'avaient guère, ni le besoin, ni les moyens de transformer. Les architectes, en ces temps de pénurie, étaient trop heureux de prêter leur talent à l'édification de monuments éphémères destinés à l'ornement des fêtes publiques ou à la mise en place hâtive et provisoire des maquettes de monuments commémoratifs, dont l'exécution définitive était différée jusqu'à l'heure où, comme disait le décret de floréal an II, « la victoire aurait fourni le bronze ».

Aucun monument d'État ne fut construit durant la période révolutionnaire. Tout au plus, pourrait-on attribuer à cette époque (puisqu'il ne fut achevé qu'en 1790), le pont qui, à Paris, traverse la Seine, entre la place de la Concorde et le Palais-Bourbon. A l'origine, il fut appelé pont Louis XVI ; après le 10 août 1792, il fut dénommé pont de la Révolution.

Après le 14 juillet 1789, en notable partie, les matériaux qui servirent à sa construction furent tirés des démolitions de la Bastille. Ces masses de pierres solides avaient été achetées à Palloy, par esprit d'économie, et sans probablement penser à plus de symboles ; mais les chercheurs peuvent avoir plaisir à avertir...

> Les Solon qui vont à la Chambre
> Et les Arthur qui vont au bois

... que, lorsqu'ils traversent, de nos jours, le pont de la Concorde, ils foulent du pied ce qui fut « les murs abhorrés de la Bastille ». Les vastes cubes de pierre qui, de droite et de gauche, au-dessus de chaque pile,

interrompant la ligne du parapet devaient, à l'origine, d'après les plans de Perronet et à l'imitation du pont Saint-Ange, à Rome, être surmontés d'autant de statues. Ces statues furent sommairement désignées à l'époque de la Convention, mais le temps manqua pour les exécuter. En 1828, le gouvernement de la Restauration en fit sculpter et mettre en place une série. Louis-Philippe la fit transporter dans la cour d'honneur du palais de Versailles.

Bien que commencé en 1787, tout au moins quant aux premiers travaux de fondation, le pont de la Concorde, si on prend la peine de bien l'examiner, vous initie aux tendances de l'architecture, à la veille de la Révolution. Chacune des piles du pont est masquée dans sa plus grande partie par une puissante colonne dorique, de la plus extrême simplicité, de façon telle que, vu à distance, le pont donne l'impression d'un vaste portique à arcades imitées de l'antique. Cela avait été, surtout, sur les monuments de Rome que les architectes avaient pris modèle ; seul, un petit nombre d'entre eux eut le bonheur de sentir la différence totale existant entre la beauté incomplète artificielle, pauvrement rêvée, de l'art romain et l'éternelle splendeur, l'idéale simplicité, la pure perfection de l'art grec. En tête de ceux qui eurent cette intuition, il faut placer l'architecte Percier. Et, chaque fois qu'on prononce le nom de Percier, il semble que l'écho réponde : Fontaine. Car, dès avant leur passage à l'école de Rome, Fontaine et Percier ne font déjà, comme ils feront plus tard, dans la postérité, qu'une seule et même personne.

Le premier initiateur de Percier fut le peintre Jean-

Germain Drouais, et le premier monument conçu par Percier et Fontaine, exécuté sous leurs ordres, fut, hélas ! le tombeau modeste, élevé en l'église de Santa Maria in Via Lata, à Rome, pour y déposer les restes de Drouais, mort à vingt-cinq ans de la petite vérole. Les souscriptions des élèves de l'École de Rome avaient suffi à couvrir les frais de cette sépulture modeste, vouée à la mémoire du plus aimé, du plus admiré de leurs camarades.

Percier a raconté lui-même dans quel trouble l'avait jeté l'accumulation de chefs-d'œuvre qu'il rencontra à Rome. Pour se faire une juste idée de l'impression que pouvaient ressentir les artistes français qui arrivaient dans la Ville Éternelle, il faut se rappeler que Paris, où Percier faisait ses études d'architecte, sous la direction de Peyre, ne possédait alors aucune collection de peinture ou de sculpture de quelque importance ouverte couramment au public. Les élèves de l'Académie d'architecture, d'origine modeste, tels que Percier, fils d'un concierge de la grille du pont tournant des Tuileries, ne pouvaient guère connaître l'Art antique que par les moulages, — le plus souvent déplorables, — mis sous leurs yeux durant les cours de l'Académie. Aussi, lorsqu'il fut depuis quelque temps à Rome, attiré par la multitude des chefs-d'œuvre antiques, allant sans cesse de l'un à l'autre, sollicité par celui-ci, enthousiasmé par celui-là, retenu par tant et tant d'autres, Percier, comme effaré, avait perdu toute notion d'aucun ordre et d'aucune méthode dans ses études et dans ses idées. Ce fut Jean-Germain Drouais, âgé de vingt-quatre ans à peine, élève de David, grand-prix de Rome de l'année 1784, qui lui servit de Mentor.

Elle était vraiment touchante la fraternité d'art de ces deux jeunes gens, et c'est en termes attendris, que Percier, lorsqu'il fut parvenu à l'apogée de sa gloire, racontait ce qu'avait été pour lui son jeune camarade Drouais, déjà célèbre avant son arrivée à Rome.

« Travailleur infatigable, il venait me réveiller chaque
« jour. Je partais avec lui de grand matin. Nous allions
« voir ensemble quelqu'un de ces grands monuments
« dont Rome abonde ; là il m'indiquait ma tâche de la
« journée, et, le soir, il me demandait compte de mon
« travail... M. Peyre, par ses savantes leçons m'avait
« initié à la connaissance de l'antique ; Drouais me le
« montrait de l'âme et du doigt et il me le montrait, non
« plus en perspective, non plus aligné froidement sur le
« papier, mais debout sur le terrain, mais vivant de
« toute la vie de l'Art et animé de tous les souvenirs de
« l'Histoire. Sans Drouais, perdu au milieu de Rome,
« j'aurais peut-être été perdu pour moi-même. Avec
« Drouais, je me retrouvais dans Rome tout ce que
« j'étais ; c'est à lui que je dois d'avoir connu Rome
« tout entière, en devenant moi-même tout ce que je
« pouvais être. »

Percier était, en disant cela, tout à la fois très juste en ce qui concerne Drouais et très modeste en ce qui le concerne lui-même. Ce qu'il devint il le dut aussi et surtout à la largeur de ses vues. Déjà, à Rome, il sentait que, pour lui, l'étude de l'antiquité n'était qu'un moyen d'introduire le plus possible de beauté et de sérénité dans les formes de tout ce qui peut s'accorder avec la vie moderne. Il se préoccupait déjà de trouver, dans Rome même, au-delà de ce que montrait à chacun la

Rome des papes et des Césars, tous les lieux, toutes les œuvres, où l'art ancien et la vie, contemporaine des anciens, se trouvaient confondus. Or beaucoup de maisons religieuses renfermaient non seulement de nombreux fragments d'antiques, mais, comme elles étaient souvent construites avec des matériaux antiques, elles en conservaient des parties entières où restait marquée l'empreinte pour ainsi dire vivante des Romains du temps de la République ou des Césars. Seulement, pour bien connaître ces maisons religieuses, il fallait vaincre une grosse difficulté : il était interdit d'y entrer.

Percier ne se laissa point arrêter pour si peu.

« Voici, raconte Raoul-Rochette, le moyen qu'il ima-
« gina pour pénétrer dans ces retraites que la coutume
« du pays rend impénétrables. Il avait remarqué que
« dans certaines fêtes solennelles, la procession des re-
« ligieux s'adjoignait un nombre plus ou moins consi-
« dérable de personnes du monde, liées à la même con-
« frérie et que tous, moines et laïques confondus dans
« le même costume et portant le cierge à la main, en-
« traient ensemble dans le cloître, après avoir suivi dé-
« votement la procession. Il n'en fallut pas davantage
« pour que notre architecte, assimilé aux membres d'une
« confrérie, se mît à suivre toutes les processions où il
« portait son cierge, comme les autres, mais où il por-
« tait, de plus, son livre de dessins et son crayon, et,
« c'est de cette manière que, introduit à la suite des reli-
« gieux, et oublié dans un coin du couvent, il put
« mettre à profit le temps qu'on lui laissait pour des-
« siner tout ce qui s'offrait à ses yeux, tout ce qui tom-
« bait sous sa main. Les camarades de M. Percier, sur-

« pris de cette habitude, qu'on ne lui avait pas vue
« d'abord, le plaisantaient beaucoup sur cette ferveur
« de dévotion dont il s'était tout à coup épris ; les quo-
« libets de l'École et les charges d'atelier n'étaient pas
« épargnés à l'artiste, qui se montrait ainsi dans les
« rues de Rome, avec le cierge d'un pénitent. Mais
« M. Percier resta ferme devant toutes ces attaques ; il
« continua de suivre toutes les processions, et même
« les enterrements, pour peu qu'il eût l'espoir de décou-
« vrir et le temps de dessiner quelque fragment antique ;
« et nous l'avons entendu dire, en nous montrant, avec
« un air de triomphe, un beau vase antique qui figure
« dans un de ses frontispices et dont l'original existe
« dans une sacristie de Rome : « J'ai servi une messe
« pour avoir ce vase. »

Lorsque tous les artistes français durent fuir Rome, en proie aux exactions fomentées par le gouvernement pontifical, Percier revint, pas à pas, à Paris, recueillant de ville en ville d'autres documents d'art. A son arrivée à Paris, il ne retrouva plus ses parents dans leur loge de concierge du Pont tournant ; le 10 août l'avait transformé en un corps de garde. Dans le palais des Tuileries il rencontra les services de la Convention installés, au lieu et place du roi et de son entourage. Le temps des beaux rêves de grand art n'était plus, Percier n'avait plus un écu vaillant. Il fallait vivre de tout travail qu'on rencontrerait. Il joignit à Paris son ami Fontaine qui, rappelé par son père, que les événements de la Révolution avaient ruiné, était revenu en toute hâte, de Rome, faisant à pied, ce long voyage afin d'épargner les quelques louis qui lui restaient.

Les deux amis aménagèrent un gîte commun, dans une unique et très pauvre chambre « située au fond d'une « allée obscure, dans une de ces petites rues tristes et « fangeuses qui vont, ou plutôt qui allaient de la rue « Saint-Denis à la rue Saint-Martin », ainsi que l'a décrite Fontaine lui-même.

C'est en réalité de ce moment là que date leur collaboration, d'où naquit cette personnalité à la fois *double* et *une*, qui lie à tout jamais leur deux noms. Avec le recul du temps on a la sensation de ne connaître en eux deux qu'une seule personne. Il semble que, par leurs contrastes même, ces deux hommes fussent chacun le complément nécessaire de l'autre.

Fontaine, né à Pontoise en 1762, mort en 1854, était issu d'une famille où l'on était architecte, de génération en génération, mais son père ayant préféré le métier d'entrepreneur, Pierre Fontaine fut, dès sa sortie du collège, appelé à participer aux travaux de l'industrie paternelle; il s'y forma une conscience d'art, robuste et dégagée de tous les préjugés d'aristocratie artistique. De là vint, sans doute, qu'il crut non point déchoir, mais, tout au contraire, s'honorer largement, en mettant son profond savoir et son admirable talent au service de l'industrie. Le fils du concierge des Tuileries et le fils de l'entrepreneur de travaux de construction, se mirent donc, sans fausse honte, en quête de travaux purement pratiques. De là naquit une forme d'art toute nouvelle, qui révolutionna complètement le goût public en tout ce qui se rapporte à l'ameublement et à ses accessoires.

Ce fut de ce palais des Tuileries, où Percier était né, et où la destinée lui réservait de vivre jusqu'à son dernier

jour, que vint aux deux jeunes architectes, tout à la fois, les premiers secours et les premiers succès, sous les espèces d'une commande de dessins destinés au mobilier accessoire de la Convention. Ce fut aussi le début de leur fortune artistique.

A l'instigation de Sergent, qui était l'un des inspecteurs de la salle, et, aussi, par suite de l'influence de David, la Convention avait résolu de commander à l'ébéniste Jacob un certain nombre de bureaux et un certain nombre de sièges. Jacob, artisan d'un mérite incomparable avait, une dizaine d'années auparavant, fait pour David, et sous sa direction, un premier essai de reconstitution des meubles antiques d'après les vases étrusques. Assisté de son élève, l'architecte Moreau, David avait fourni à Jacob les dessins, d'après lesquels on exécuterait les bois. Les bronzes et les étoffes nécessaires à cette reconstitution avaient également été dessinés par eux. A l'origine, tout cela était destiné, par David, à servir de modèles aux accessoires de ses tableaux. C'étaient des chaises en bois d'acajou sombre, couvertes de coussins de laine rouge, bordés de palmettes noires, imitation directe des chaises qu'on voit sur les poteries antiques, c'etait une chaise curule en bronze, dont les extrémités des deux X se terminaient, en haut, par des têtes et, en bas, par des pieds d'animaux ; c'était encore un grand siège à dossier, en acajou massif orné de bronzes dorés et garni de coussins et de draperies rouges et noires. Un lit à l'antique complétait le tout. Cela constituait surtout une collection des meubles d'atelier et c'est, d'ailleurs, comme tels qu'ils ont passé à la postérité, car on les retrouve d'une façon perma-

nente dans nombre de tableaux de David, tels : *la Mort de Socrate*, *Hélène et Páris*, *les Horaces*, pour parler seulement de ceux que chacun peut aller voir au Louvre.

XIV

LE MOBILIER ET LE COSTUME

C'était l'indication d'un nouveau courant d'art. La Convention où, en pareille matière, la parole de David était parole d'Évangile devait inévitablement suivre ce courant. Percier et Fontaine fournirent à Jacob des dessins et des plans de chaises, de fauteuils, de tables, de bureaux, d'un style inspiré de l'art antique et accommodé aux besoins pratiques que comportait leur emploi. Les types de meubles créés pour la Convention eurent un succès immense et, bientôt après, des modèles de divers accessoires de l'habitation, étoffes de rideaux, papiers de tentures furent demandés aux deux jeunes architectes par divers industriels.

Ainsi naquit, dès 1793, ce style que l'on a depuis lors, inexactement, appelé tantôt style Directoire, tantôt style Empire.

Rapidement, un peu partout, les intérieurs se transformèrent et ce fut une révolution qui s'accomplit en maints endroits dans le mobilier et dans les accessoires de toutes sortes de la vie domestique. On vit apparaître des lits dits *lits à la Révolution*, d'un faux style antique, dénué de caractère ; puis ce furent des lits disposés pour recevoir des rideaux, ayant aux quatre angles, en guise de colonnes, des faisceaux de

lances, surmontés du bonnet phrygien et portant parfois, en trophée, des attributs de l'ancien régime brisés et mutilés. Les ornements de cheminées et les pendules étaient conçus dans un style similaire.

Cette rénovation du mobilier eut bientôt pour conséquence un mouvement commercial d'une importance extraordinaire. De tous les points de l'Europe des commandes affluèrent, qui profitèrent largement aux artistes et aux artisans français et l'on vit s'accomplir, par l'œuvre des arts industriels, une sorte de paix partielle, entre la France et les nations mêmes qui étaient en guerre avec elle. Ce que la diplomatie ne pouvait faire, la mode le fit.

La Révolution survenue dans l'art eut pour complément une révolution dans l'industrie. Il n'était pas jusqu'aux produits du fameux lampiste Quinquet qui ne fussent un objet de trafic nouveau. Non content de donner à ses modèles des formes antiques, Quinquet les faisait orner de peintures appropriées à leurs formes; il y employait, plus particulièrement des élèves de l'atelier de David.

Qui dira d'ailleurs jamais, dans quelle mesure, la mode, inspirée par les œuvres d'art, a influé sur la marche de la Révolution. Les choses ne sont point à la mode parce qu'on les désire ; on les désire parce qu'elles sont à la mode et, une fois qu'elles ont donné aux gens certaine allure, certains plis, pour ainsi dire, elles ont pour conséquence des modifications, souvent infimes, mais souvent d'autant plus décisives, qu'elles sont de tous les instants ; elles se répercutent sur toutes les choses, elles s'infiltrent, atome par atome, dans les habitudes de la vie.

La suppression de la poudre dans la coiffure, par exemple, marque l'avènement de toute une transformation des mœurs ; elle indique la mise en accord dé l'aspect extérieur des gens avec l'esprit politique du temps. Or, la mode qui supprima la poudre date exactement de 1789 époque où fut exposé le Brutus de David. Les femmes, elles-mêmes, sous l'impression de ce tableau, décidèrent de changer leur coiffure. Et il n'est pas besoin d'insister pour expliquer combien une telle décision est grave pour une femme. Beaucoup de femmes adoptèrent cette coiffure aux cheveux flottants, dont les portraits de l'époque fournissent d'innombrables exemples. Elles proscrivirent, à la même date, et comme conséquence normale de leur retour vers la simplicité de la nature, les souliers à talons et le corset ; elles substituèrent aux robes de cour, des vêtements bien plus modestes, qui empruntaient leur élégance à la simplicité et à l'harmonie de leurs plis. Il est de toute évidence que cette révolution survenue dans les modes féminines était, pour une part principale, issue de la révolution politique, mais il n'est pas téméraire de dire qu'elle dut beaucoup à la révolution survenue dans les arts.

Les éventails qui, durant tout le xviiie siècle, avaient fait partie intégrante de la toilette des femmes subirent une transformation complète. On y vit apparaître toute une imagerie représentant les grands faits de la Révolution. Jusqu'en juin 1791, on y peint encore les portraits de la famille royale ; après la fuite à Varennes, ils sont remplacés par des allégories révolutionnaires. Plus tard les effigies des « martyrs de la liberté » y apparaissent à d'innombrables exemplaires.

Ces éventails, d'un travail souvent grossier, et constituant des types curieux d'art populaire, étaient produits par les fabricants de papiers peints.

De longue date, l'industrie des papiers peints français avait une très grande importance. L'incendie de la maison Réveillon, qui fut le tragique avant-coureur de la crise révolutionnaire, lui avait porté un coup mortel. Elle était, de même que la manufacture de toiles peintes de Jouy, un établissement unique en Europe ; Oberkampf, qui dirigeait la manufacture de Jouy, s'entendait souvent avec Réveillon pour combiner les décors d'appartements et tous les deux employaient à l'exécution de leurs modèles les artistes les plus illustres. Jouy continua jusqu'à la chute de la royauté à produire sur toiles peintes des œuvres, faisant allusion à la Révolution.

Mais à défaut de Réveillon, l'industrie du papier peint tomba d'un seul coup dans le domaine de l'industrie vulgaire. Les placards représentant les allégories révolutionnaires, Constitution, Droits de l'Homme, etc., se multiplièrent parmi les papiers de tenture, souvent même ils se réduisaient à des bouts d'ornements, rehaussés de banderolles, portant des maximes morales ou politiques, en usage à l'heure de leur mise en vente.

L'introduction dans la vie d'un peuple d'un mode nouveau de vêtement, d'une nouvelle forme de la physionomie de chaque individu, la transformation de l'aspect de tous les ustensiles mobiliers en usage dans la vie de chaque instant, constitue en réalité un fait révolutionnaire au premier chef. Roland allant à la Cour de Louis XVI avec des souliers sans boucles y parut accomplir un acte révolutionnaire, et c'en était un, en réalité.

Il eût été bien étonnant que ce fût là le seul acte révolutionnaire du même genre. Déjà, lors de la réunion des États Généraux, en 1789, des protestations s'étaient publiquement élevées contre la différence des costumes dans l'assemblée ; mais elles furent sans écho. Ce fut seulement au temps de la Convention que la question du costume reparut avec acuité. L'idée maîtresse en vint à un groupe d'artistes se proposant « de travailler à l'univer- « selle régénération, en régénérant le costume ».

Dans une des séances de germinal an II de la *Société républicaine des Arts*, Le Sueur lut un long rapport sur la nécessité de changer les costumes existants et Sergent prit la parole pour prétendre qu'il y avait lieu de traiter la question « non seulement comme artiste mais aussi « comme philosophe ».

Sergent voulait, au nom de l'égalité, que, pour le campagnard et pour l'homme des villes, il n'y eût qu'un seul et même type de vêtement et il fut admis en principe qu'un appel serait fait à tous les artistes pour établir le modèle de ce vêtement. Espercieux présenta des observations qui ne sont point sans intérêt ; il demanda qu'on déclarât, si on trouvait nécessaire, qu'il y eût un autre costume, et, qu'on dît, si on le choisirait « parmi les « habillements grecs, étrusques, romains ou arabes » ; il estimait que le costume des guerriers « doit peu dif- « férer de celui de l'habitant des villes » ; et, à l'appui de son raisonnement, il citait les Grecs qui, grâce à la similitude des vêtements, étaient toujours « prêts à voler au « combat ».

Ceci n'offrirait d'autre intérêt que celui de bavardages, au sein d'une société d'artistes, si ce n'était l'origine du

costume archaïque dont furent affublés les élèves de l'École de Mars et bientôt après les hauts fonctionnaires de la République et notamment les membres du Directoire exécutif.

Atteignant le comble de l'audace, les artistes émirent la prétention de s'instituer les juges et les maîtres des modes féminines entre lesquelles ils ne voulaient plus admettre de différences, partant cette constatation : « Les lieux publics n'offrent qu'un assemblage informe « de costumes où l'on distingue des femmes dont l'élé- « gance révolte et cherche à détourner les yeux de « dessus la mère de famille modestement habillée. » Ils concluaient que c'était « parmi le sexe que le costume « a besoin d'être régénéré ».

A une séance suivante on revint longuement sur le costume des hommes et, spécialement, sur les incitations d'Isabey, sur le costume militaire, ce qui permit aux partisans du costume grec d'y insister de plus belle. Durant toute une série de séances, on continua à s'occuper du même sujet. Il avait été, dès l'origine, convenu qu'on enverrait une délégation à la Convention, mais seulement le jour où l'on pourrait leur présenter un modèle. D'ailleurs, dans l'intention des novateurs, il ne s'agissait point d'imposer un vêtement obligatoire, mais simplement d'en proposer un et d'en conseiller l'universelle adoption.

Les mœurs se ressentent directement de la tournure nouvelle des personnes et l'on peut dire que les modes commandent les mœurs. Et si cela fut une vérité de toutes les époques, cela en fut surtout une durant la période révolutionnaire. La rapidité du mouvement des

modes eut, pour parallèle, la rapidité de la transformation des mœurs.

A ceux qui penseront que c'est là une opinion établie après coup, on peut opposer une jolie lettre de Girodet à son protecteur et ami Trioson, écrite de Rome, du 27 mars 1792, dans laquelle il se plaint de ce que le gouvernement papal chasse de Rome tous les Français. « Nous avons même été inquiétés, et M. Menageot (le « directeur de l'Académie de France à Rome) m'a con- « seillé de reprendre ma première coiffure, attendu que « l'on a répandu dans Rome que ceux qui portent les « cheveux coupés et sans poudre sont des Jacobins. « Comme les miens sont très courts, je ne peux encore « y remettre de la poudre, mais aussitôt que je pourrai « avoir la plus petite queue possible ce sera pour moi « une ancre de salut et une protection. »

CHAPITRE V

LES ARTS DU THÉATRE

I

L'ÉMANCIPATION DES COMÉDIENS

Il semblerait, au premier abord, que les gens adonnés à l'art théâtral devraient avoir eu, de tous temps, la sympathie et la bienveillance du public, car ils donnent à la foule la plus nombreuse, les impressions d'art les plus directes et les plus profondes. Leur art comporte, en plus de la littérature et de l'art musical, les manifestations artistiques les plus complètes. L'agencement des costumes et celui des décors sont du domaine de la peinture ; la mise en scène est la forme la plus vivante de la composition pittoresque ; l'étude des attitudes et des gestes, équivaut à la pratique variée de l'art statuaire ; l'établissement du mobilier, l'armurerie, la structure des décors sont, directement ou indirectement, du domaine de l'architecture. Quand le comédien parle, il traduit par le choix, la variété, la mélodie des intonations, la vibration musicale des sentiments et des émotions humaines ; quand il chante, il devient une sorte d'instrument musical, dont l'orchestre est le complément.

Qu'il chante ou qu'il joue, le comédien, par l'artifice de son métier, livre au spectateur une part de l'humanité commune au spectateur et à lui-même, et l'on pense vo-

lontiers que cette communion doit établir, entre l'acteur et ses auditeurs, un certain lien de sympathie. Or, il a fallu des siècles pour que ce lien pût se former réellement. De tous les temps, le public a manifesté une curiosité particulière à l'endroit des gens qui avaient pris à tâche de l'amuser ou de l'émouvoir, mais, de tous temps, il a pris l'habitude de considérer les comédiens comme des sortes de jouets vivants.

Certes, au xviie et au xviiie siècle, les belles comédiennes et les actrices, remarquables par leur esprit, virent se grouper autour d'elles un cercle d'admirateurs, mais le sentiment qu'elles inspiraient n'avaient généralement rien de commun avec l'estime et le respect. Quant aux comédiens, c'était bien pire encore. L'élite d'entre eux se trouvait mise en rapport, par sa profession même, avec l'élite du monde lettré et, de plus, beaucoup de comédiens étant auteurs dramatiques, les gens de qualité les voyaient volontiers au théâtre, mais l'accès de la bonne société leur restait interdit.

A la première algarade, à la première tentative d'indépendance, au premier geste d'égalité, on leur donnait sur les doigts. Et alors les pauvres comédiens n'étaient pas longs à voir que, si la législation les traitait en parias (et elle les traitait en parias), les usages du beau monde, qu'elle côtoyait, ne leur accordait que momentanément une considération toute superficielle et absolument précaire.

L'excommunication dont ils étaient frappés accréditait et consolidait l'ostracisme dont ils étaient victimes dans la vie civile.

Veut-on savoir jusqu'où s'étendait cette excommunication des comédiens ?

Un fait suffira pour en donner la juste notion : L'hiver 1783-1784 ayant été cruellement rigoureux, tous les théâtres — (il y en avait alors quatre ou cinq et, en plus, trois ou quatre lieux de spectacles) — se réunirent et offrirent aux pauvres une somme de 36.679 livres. Par ordre de leurs chefs, les curés des paroisses de Paris refusèrent de recevoir cet argent, attendu que, provenant de comédiens, il était impur. On transigea, en priant les comédiens de le remettre au lieutenant de police qui, indirectement, hypocritement aussi, dut le transmettre et après une foule de formalités épuratoires, à Messieurs du clergé.

Là est, en grande partie, l'excuse de l'attitude du public, et, particulièrement, du public aristocratique, envers les gens de théâtre.

A la fin du xviiie siècle, on en était resté au même point que ces Messieurs du bel-air et de la garde qui menacèrent, l'épée au poing, de pourfendre Molière, lui-même, parce qu'il n'avait pas voulu les laisser entrer librement et gratuitement au parterre. L'équivalent de ce qui, vers 1670, fut fait contre le favori de Louis XIV, on ne se gênait point pour le recommencer plus brutalement encore, cent ans plus tard.

Dans ses *Souvenirs*, Louise Fusil a tracé un tableau de la situation d'un comédien de modeste importance, au moment de la Révolution. Il s'agit en l'espèce de son propre mari, qui fit partie de la troupe de la Comédie-Française où il donna maintes preuves de talent.

En 1789, le comédien et auteur dramatique Martain-

ville était fort lié avec Fusil; Martainville et Fusil différaient d'opinion et, déjà, bien avant que telle chose fût de mode, Fusil qualifiait volontiers Martainville d' « aristocrate » et Martainville lançait volontiers dédaigneusement à son camarade le qualificatif de « démocrate ».

« Mais explique-moi, dit un jour Martainville à Fusil, « pourquoi tu cries contre la noblesse, toi qui as dû « être traité mieux que tant d'autres.

— « C'est ce qui te trompe, j'ai été vexé, méprisé « par ces mêmes gens que tu vantes. Ces gens-là nous « applaudissaient au théâtre parce que nous les amu« sions, mais, hors de là, nous étions pour eux des parias, « des bohémiens. Le plus petit noble croyait avoir le « droit de nous insulter, et si nous voulions qu'il nous « fissent raison, on nous répondait par les fers et les « cachots. »

Et, comme Martainville insistait, Fusil lui raconta comment, à peu de temps de là, en 1787, à Besançon, alors qu'il reconduisait sa fiancée, artiste au même théâtre que lui, accompagnée de sa mère, des gardes du corps, après avoir tenu en présence de ces dames, des propos inconvenants, avaient tenté d'arracher de son bras cette jeune fille. Tout d'abord, il avait cru que ces nobles messieurs étaient quelque peu ivres et il avait tenté de raisonner avec eux; mais il fut bientôt contraint d'en arriver contre eux aux voies de fait. Ayant remis les dames en sûreté, il offrit à l'officier qui s'était rendu coupable de cette lâche agression, de lui rendre raison. L'officier lui répondit qu'il ne se battrait pas avec un saltimbanque et qu'il avait d'autres moyens de châtier un vil histrion. Des bourgeois de la ville prirent

parti pour lui et il s'en fallut de peu que quelque bagarre entre civils et militaires se produisît. Les nobliaux ne se tinrent point, pour si peu, quittes envers Fusil et, le lendemain, s'étant adjoints quelques amis et s'étant revêtus d'habits civils ils l'avaient attendu au passage pour l'assommer à coups de bâton. Il eût fatalement péri, si le hasard n'avait amené sur le lieu du combat le marquis d'Autichamp, général commandant de la gendarmerie, lequel déclara qu'il ne tolérerait aucune violence, puis, prenant Fusil sous le bras, il l'avait accompagné jusque chez lui. Chemin faisant, comme il s'enquit de l'aventure d'où venait la bagarre : « Il faut « apaiser l'affaire, dit-il alors au comédien, elle peut « devenir fâcheuse pour vous ; je prévois que vous « serez obligé de quitter Besançon. J'en parlerai au « commandant de la place, mais ne sortez pas de la « place que je ne vous aie vu. »

« Mais, ajoutait Fusil, avant que M. d'Autichamp eût « pu faire aucune démarche, je fus arrêté ; on me mit les « fers aux pieds et aux mains, comme à un criminel, et « je fus jeté dans un cachot, dont je ne sortis que pour « quitter la ville : tout cela sans être entendu, et quoi-« que les témoignages eussent été en ma faveur. Cet « événement me fit manquer mon mariage et me laissa « longtemps sans moyens d'existence. »

Et il marquait, en manière de conclusion, que, maintenant on pouvait avoir raison de ces mêmes gens, qui jadis se croyaient en droit d'insulter les comédiens.

A six années environ de là, cette histoire eut une suite tout à fait inattendue. Sous l'empire des événements, inspiré peut-être par les rôles qu'il jouait au théâtre de

la République, Fusil était devenu, de jour en jour, plus ardemment patriote et républicain, et à tel point que, bientôt, il quitta le théâtre, pour s'engager dans l'armée. Il fut envoyé en Vendée, et il s'y trouvait en 1793, comme aide de camp du général Thureau.

Un jour, il aperçoit un chef vendéen blessé, tenant à peine sur son cheval, il le dévisagea en hâte : c'était d'Autichamp.

« — Eh quoi! Fusil, s'écrie d'Autichamp, c'est vous « qui vous battez contre nous.

« — Fuyez! lui réplique Fusil ; f... le camp! car je « n'ai d'autre alternative que de vous faire prisonnier « ou de passer devant un conseil de guerre. ».

Il n'était que temps de fuir, en effet. A peu d'instants de là, les troupes républicaines arrivèrent.

Fusil, et c'est là un des exemples topiques de l'esprit de l'époque, eût honte d'avoir manqué à son devoir de soldat, il ne raconta jamais cette aventure à personne ; pas même à sa femme. Louise Fusil elle-même ne l'apprit que bien longtemps après, et encore, fût-ce par la lecture d'un écrit du marquis d'Autichamp.

Lorsque fut votée et publiée la Déclaration des droits de l'Homme, l'égalité des comédiens devant le Droit, devant la Loi, se trouva virtuellement établie ; mais elle ne le fut pas, néanmoins, d'une façon précise et définitive. Il fallut, pour libérer les comédiens de l'infamie que les siècles précédents leur avait infligée, un vote particulier de l'Assemblée Nationale.

Jusque-là, ils ne possédèrent ni leurs droits naturels ni leurs qualités d'hommes et de citoyens. Les gens dont le seul crime était de paraître sur les planches n'obtinrent

la restitution de leur être civique que par ricochet, accessoirement, et au cours d'un débat d'ordre spécialement politique.

En effet, à la séance du 21 décembre 1789, alors qu'on discutait l'abrogation de l'édit qui excluait les non catholiques des emplois municipaux comportant des fonctions de judicature, Roederer dit ceci :

« Je réclame pour une classe de citoyens qu'on re-
« pousse de tous les emplois de la société, qui a son
« intérêt et son importance. Je veux parler des comé-
« diens. Je crois qu'il n'y a aucune raison solide, soit
« en morale, soit en politique à opposer à ma récla-
« mation. »

M. de Clermont-Tonnerre ajoute : « Je propose la
« formule du décret suivant :

« L'Assemblée Nationale décrète qu'aucun citoyen
« actif, réunissant les conditions d'éligibilité, ne pourra
« être écarté du tableau des éligibles, ni exclu d'aucun
« emploi public à raison de la profession qu'il exerce ou
« du culte qu'il professe. »

A la séance du surlendemain, la motion rédigée par Clermont-Tonnerre au sujet de l'égibilité des juifs, des protestants et des comédiens fut mise à l'ordre du jour de l'Assemblée Nationale. Le comte de Clermont-Tonnerre s'exprima en ces termes :

« Je passe aux comédiens. Le préjugé s'établit sur ce
« qu'ils sont sous la dépendance de l'opinion publique.
« Cette dépendance fait notre gloire et elle les flétri-
« rait ! D'honnêtes citoyens peuvent nous présenter sur
« les théâtres les chefs-d'œuvre de l'esprit humain, des
« ouvrages remplis de cette saine philosophie qui, ainsi

« placée à la portée de tous les hommes, a préparé
« avec succès la révolution qui s'opère et vous leur
« diriez : Vous êtes comédiens du Roi, vous occupez le
« théâtre de la Nation, vous êtes infâmes...! La loi ne
« doit pas laisser subsister l'infamie. Si les spectacles,
« au lieu d'être l'école des mœurs, en causent la dépra-
« vation, épurez-les, ennoblissez-les et n'avilissez pas des
« hommes qui excercent des talents estimables. Mais,
« dit-on, vous voulez donc appeler des comédiens aux
« fonctions de judicature, à l'Assemblée Nationale ?
« Je veux qu'ils puissent y arriver s'ils en sont dignes.
« Je m'en rapporte au choix du peuple et je suis sans
« inquiétude. Je ne veux flétrir aucun homme ni pros-
« crire les professions que la loi n'a jamais proscrites... »

L'abbé Maury intervint alors dans le débat et, arri-
vant au cas des comédiens, il dit :

« Je passe aux comédiens. L'opinion qui les exclut
« n'est point un préjugé. Elle honore au contraire le
« peuple qui l'a conçue. La morale est la première loi.
« La profession du théâtre viole essentiellement cette
« loi, puisqu'elle soustrait un fils à l'autorité paternelle.
« Les révolutions dans l'opinion ne peuvent pas être
« aussi promptes que nos décrets.

« On s'est toujours servi d'un sophisme en disant que
« les hommes exclus des fonctions administratives sont
« infâmes ; mais vous avez vous-mêmes exclu les servi-
« teurs à gages par votre Constitution. J'ai été seulement
« peiné de les voir sur la même ligne que les banquerou-
« tiers. Craignons d'avilir les municipalités au moment
« que nous devons les créer de manière à ce qu'elles mé-
« ritent le respect, pour obtenir la confiance... »

Maximilien Robespierre riposta à ces arguties obliques :
« Je ne crois pas que vous ayez besoin d'une loi au
« sujet des comédiens. Ceux qui ne sont pas exclus sont
« appelés. Il était bon cependant qu'un membre de cette
« Assemblée vînt réclamer en faveur d'une classe trop
« longtemps opprimée. Les comédiens mériteront, da-
« vantage l'estime publique quand un absurde préjugé
« ne s'opposera plus à ce qu'ils l'obtiennent : alors les
« vertus des individus contribueront à épurer les
« spectacles, et les théâtres deviendront des écoles pu-
« bliques de principes, de bonnes mœurs et de patrio-
« tisme... »

Mais les hommes du clergé ne voulurent point lâcher prise, et la Fare, évêque de Nancy, revint à la charge :
« ... Quant aux autres parties de la motion, fit-il,
« j'adhère entièrement à ce qu'a dit l'abbé Maury.
« J'ajouterai seulement un trait d'un acteur célèbre, parce
« qu'il s'applique très bien à la discussion actuelle. « Un
« vieil officier se plaignait amèrement de la médio-
« crité des récompenses qu'il avait obtenues pour de
« longs services. Il comparait son parti à celui de Lekain,
« auquel il faisait de dures observations sur cette com-
« paraison. « Eh ! Monsieur, dit le comédien, comptez-
« vous pour rien le droit que vous avez de me parler
« ainsi... ? »

Duport dit alors ceci : « Je propose une rédaction qui
« renferme seulement le principe et dans laquelle les
« expressions de culte et de profession ne se trouvent
« pas. Elle est ainsi conçue : « Il ne pourra être opposé
« à aucun Français, soit pour être citoyen actif, soit pour
« être éligible aux fonctions publiques, aucun motif

« d'exclusion qui n'ait pas été prononcé par les décrets
« de l'Assemblée Nationale. »

Clermont-Tonnerre adopta cette rédaction.

La priorité fut refusée à la rédaction de Duport, à la majorité de 408 voix contre 403.

L'égalité civique, intégrale, était donc encore refusée aux comédiens vers la fin de décembre 1789.

A la suite de cet échec du texte précis qui leur eût donné désormais le droit de cité, les artistes de la Comédie-Française adressèrent au Président de l'Assemblée, une lettre, datée du 24 décembre 1789, qui fut lue en séance et où il était dit :

« Instruits par la voix publique qu'il a été élevé
« dans quelques opinions prononcées à l'Assemblée
« Nationale, des doutes sur la légitimité de leur état, ils
« vous supplient, Monseigneur, de vouloir bien les ins-
« truire, si l'Assemblée a décrété quelque chose sur cet
« objet et si elle a déclaré leur état incompatible avec
« l'admission aux emplois et la participation aux droits
« de citoyen. Des hommes honnêtes peuvent braver un
« préjugé que la loi désavoue, mais personne ne peut
« braver un décret, ni même le silence de l'Assemblée
« Nationale sur son état. »

Le plus curieux, en ce qui concerne l'avènement des comédiens au titre de citoyen, est peut-être que le premier promoteur de leur réhabilitation avait été un prêtre : l'abbé Mulot. En 1790, il avait, en pleine Assemblée Nationale, fait l'éloge de l'acteur Beaulieu, du théâtre du Palais-Royal, et il avait renouvelé son éloge des comédiens en général, lorsque les comédiens du Théâtre-Français s'étaient présentés à la barre de l'Assemblée, pour

apporter une offrande, destinée aux pauvres, durement éprouvés par l'hiver de 1790.

Une telle attitude était d'ailleurs chose absolument neuve de la part d'un ecclésiastique. Telle n'était nullement l'opinion prépondérante du clergé ! Et, à propos de Talma, il allait bientôt être démontré que les comédiens demeurés en mauvaise posture devant la loi civile restaient, pour le clergé, des réprouvés, des hommes placés hors de la société, hors du droit commun.

En 1790, l'Église continuait à refuser aux comédiens, les sacrements du mariage, sans lesquels, ni les époux, ni les enfants, nés de mariage entre catholiques, ne pouvaient prétendre aux garanties du droit commun.

Talma, en mai 1790, s'étant présenté chez le curé de Saint-Sulpice, pour lui demander de publier les bans de son mariage avec une femme d'un rare mérite, Louise-Julie Carreau, honorablement connue sous le prénom de Julie, cet ecclésiastique lui refusa son ministère. Talma lui ayant fait une sommation, par huissier, d'avoir à le marier, le curé répondit à l'huissier qu'il avait cru de sa prudence d'en référer à ses supérieurs et que ceux-ci, lui avaient « rappelé les règles canoniques qui inter-
« disent de donner à un comédien les sacrements du
« mariage, avant d'avoir obtenu de sa part une renon-
« ciation à son état ».

Talma envoya à l'Assemblée Nationale une pétition où, après avoir affirmé ses sentiments religieux, il déclarait ne point vouloir outrager la religion elle-même, en faisant une renonciation, dont il ne tiendrait nul compte dès le lendemain de son mariage. Il terminait en disant : « Je ne veux point me montrer indigne d'une

« religion qu'on invoque contre moi, indigne du bienfait
« de la Constitution, en accusant vos décrets d'erreurs
« et vos lois d'impuissance. »

Le débat soulevé à la séance du 12 juillet 1792 par cet incident fut des plus sérieux :

« Il est impossible, dit le député Goupil, qu'une ques-
« tion plus importante soit soumise à vos délibérations...
« il s'agit de savoir jusqu'où s'étend la puissance ecclé-
« siastique sur le mariage considéré comme sacre-
« ment. » Goupil demandait le renvoi de la pétition aux comités ecclésiastiques et au Comité de Constitution réunis. L'abbé Gouttes, s'efforçant d'établir un *distinguo* ingénieux, entre le contrat de mariage et le sacrement du mariage, demanda que des « membres bien
« instruits des lois canoniques », c'est-à-dire théologiens professionels, fussent adjoints aux Comités. L'Assemblée passa outre à cette prétention, qui tendait à placer ses propres délégués sous le contrôle du pouvoir religieux. Bouche qualifia de « méchanceté » le procédé employé contre Talma, rappela que certains prêtres avaient tourné la question, en qualifiant les comédiens de musiciens et que, d'ailleurs, semblables « méchancetés » étaient accomplies par le clergé séculier, contre les religieux ou ex-religieux. L'Assemblée renvoya la pétition de Talma aux deux Comités réunis.

Le curé de Saint-Sulpice offrit de marier le comédien, le reprouvé, l'excommunié, sous le titre fallacieux de bourgeois de Paris. Entre temps, il dut quitter la cure et le curé élu de Saint-Sulpice, Poiret, entièrement rallié à la Révolution, procéda à la bénédiction nuptiale du grand tragédien.

II

LES COMÉDIENS DANS LA VIE PUBLIQUE

Comment s'étonner si, par la suite, lorsque les comédiens jouirent des mêmes droits que les autres hommes, nombre d'entre eux se soient placés du côté où l'on manquait de respect à l'Église et aux gens qui marchaient de conserve avec elle. Comment s'étonner, par exemple, d'apprendre, qu'au moment le plus violent de la tourmente révolutionnaire, un homme, tel que Monvel, montât en chaire dans l'église de Saint-Roch, devenue une sorte de club, non seulement pour y nier l'existence de Dieu, mais encore pour y établir sa démonstration en ces termes : « Je blasphème, et Dieu ne me foudroie « pas ; donc Dieu n'existe pas ! »

Sébastien Mercier a écrit que les comédiens s'étaient jetés à corps perdu dans les excès de la Révolution. Il est étonnant qu'un homme de sa haute intelligente, n'ait pas senti que cela était inévitable. Quand les comédiens furent appelés à prendre part aux mêmes titres que quiconque à toute la vie commune, les plus hardis et les plus exaltés d'entre eux se trouvèrent, ne fût-ce que par le souvenir de l'ostracisme qui les frappait la veille encore, fatalement portés vers les idées révolutionnaires les plus énergiques.

L'un deux, Ronsin, a laissé, dans l'histoire des guerres de Vendée, un nom qu'il suffit de rappeler ; mais il ne fut point le seul en son genre, un comédien du nom de Dufresne fut, de même que Ronsin, général de l'armée

révolutionnaire; il commanda à l'armée révolutionnaire de Lille et on le retrouve, en 1802, avec le titre de général de brigade sous les ordres de Bonaparte.

L'un des orateurs qui, le 21 décembre 1789, s'étaient présenté à l'Assemblée Nationale pour y réclamer l'état civil des comédiens, un sociétaire de la Comédie-Française, attaché à l'illustre compagnie depuis 1788, sous le nom de Gramont ou sous celui de Gramont-Roselli, et qui ne s'appelait ni Gramont, ni Rosselli, mais tout simplement Nourry, devint, lui aussi, adjudant général de l'armée républicaine de Vendée; il y opéra sous les ordres de son ex-camarade Ronsin. Gramont était, en plus, quelque peu auteur dramatique; il avait produit en 1790 et 1791 quelques à-propos. Ce Gramont-Roselli en arriva, petit à petit, au paroxysme du sentiment révolutionnaire; il entraîna dans son orbe son jeune fils, qui devint lieutenant à l'armée de Vendée. Le père et le fils se trouvèrent englobés dans le procès des hébertistes, et, tous deux, furent guillotinés le même jour : 13 avril 1794. Le malheureux petit lieutenant n'avait que dix-huit ans.

Parmi les comédiens qui se montrèrent jaloux de prouver leur civisme, on peut citer le citoyen Auvray dit Saint-Preux, comédien-directeur du théâtre de l'Égalité, lequel se vantait de s'être à diverses reprises signalé, soit en montant des pièces patriotiques, soit en prenant part aux fêtes de la Déesse Raison, soit en chantant aux cérémonies des hymnes à la Liberté.

Il avait pris les armes au mois de juillet 1789.

Le 7 septembre 1792, il avait demandé et obtenu, ainsi que ses camarades du théâtre de la Cité, de l'As-

semblée Nationale, un décret qui les constituait en compagnies franches pour le service du camp près de Paris. Le 12 avril 1793, il avait été requis par le ministre Bouchotte d'aller, en qualité de commissaire du Conseil exécutif, surveiller l'armée d'Italie. Le 12 frimaire an II, il fut chargé, encore par le même Bouchotte, de diriger sur Niort dix mille hommes d'infanterie tirés de l'armée des Pyrénées occidentales.

Le Comité de Salut public, en compensation des pertes qu'il avait subies en abandonnant son théâtre, lui accorda une indemnité de soixante-quinze mille livres ; il en partagea le montant avec ceux de ses camarades que les circonstances avaient lésés comme lui.

Elle serait longue la liste qui contiendrait la citation de tous les comédiens, plus ou moins obscurs, ayant eu quelques droits d'élever des revendications analogues à celles de Saint-Preux. L'un d'eux mérite d'être cité, c'est l'acteur-auteur qui, tout médiocre qu'il fût, eut la bonne chance d'inventer le type à jamais illustre de Mme Angot. Il s'appelait de son vrai nom Etienne-François Eve, et faisait représenter des pièces sous le pseudonyme de Maillot : Ce Maillot, qui avait déjà passé la quarantaine au début de la Révolution, avait été soldat, avait déserté et était allé jouer la comédie en Hollande. Rentré en France, il avait composé une série de pièces sans valeur. Puis, il avait, on ne sait comment ni pourquoi, été nommé commissaire de la Convention dans le département du Loiret. Étant rentré dans son obscurité normale, il avait évité les accidents tragiques que quelques-uns de ses camarades avaient eu à subir, durant la tempête révolutionnaire, et il pouvait se croire définitive-

ment sauvé, quand, en 1804, il fut arrêté et incarcéré, sans autre grief que ses opinions politiques. Il resta en prison pendant dix années, sans que personne osât s'élever contre ce nouveau rétablissement de la lettre de cachet. Quand il en sortit après la chute de Napoléon, en 1814, il avait soixante-sept ans. Il fut trop heureux de pouvoir aller finir ses jours à l'hôpital.

Si les artistes dramatiques et les entrepreneurs de théâtre ne manquaient point individuellement de participer au mouvement révolutionnaire, ils ne manquaient point, à plus forte raison, de s'y mêler par le choix des pièces qu'ils représentaient. Ils ne devancèrent point les mouvements des esprits, mais ils s'y conformèrent avec rapidité. Ce n'est guère que vers le mois de décembre 1789, c'est-à-dire après les mémorables débats sur les droits civils et civiques des comédiens, qu'on voit apparaître les premières représentations de pièces révolutionnaires, ou tout au moins politiques. L'une des premières fut *le Paysan et le magistrat* de Collot d'Herbois, jouée en 1790, et qui n'était qu'une imitation d'une pièce espagnole. Collot y prodiguait ses plus chaleureux témoignages de dévouement à Louis XVI et à son auguste famille. L'*Esclavage des nègres*, d'Olympe de Gouges, qui vint vers le même moment, avait en vue la libération des noirs ; cette pièce donna lieu à toutes sortes de démêlés entre les comédiens et l'auteur. On peut citer encore parmi les pièces politiques, le drame de Laya : *les Dangers de l'opinion* et *le Réveil d'Epiménide à Paris ou les Etrennes à la liberté*, par Cabron Flins des Oliviers, joué le 1er janvier 1790. Cette pièce fut reprise comme une œuvre de combat à diverses époques de la Révolution.

Bientôt apparurent dans l'histoire politique du théâtre, deux comédiens, qui étaient en même temps deux auteurs dramatiques, le futur général Ch.-Ph. Ronsin, avec son *Louis XII* ou *le Père du peuple*, qui tomba dès le premier jour sous les huées et les sifflets ; et le futur conventionnel Fabre d'Églantine, avec son chef-d'œuvre, *le Philinte de Molière*. Mais tout ceci n'était que l'avant-garde d'une grande bataille que la politique allait livrer sur le théâtre, et où elle allait révolutionner totalement la situation des comédiens.

III

LA BATAILLE DE « CHARLES IX »

Cette fois, il s'agissait d'une œuvre déjà connue et signée du nom d'un poète déjà illustre. C'était la tragédie de Marie-Joseph Chénier intitulée : *Charles IX*. Interdite par la censure en 1787, elle avait été publiée accompagnée d'un discours préliminaire, daté du 22 août 1788, énergique protestation de l'auteur contre les prétentions que s'attribuait le pouvoir, d'interdire les ouvrages qui lui déplaisaient, fussent-ils de la plus haute moralité. Aussitôt qu'il fut possible de reprendre plus vigoureusement encore la défense de la liberté, Marie-Joseph Chénier, qu'on appelait alors le chevalier Chénier, ne perdit pas un seul jour. Dès le 16 juillet 1789, il écrivait à la Comédie-Française pour qu'elle mît à l'étude sa tragédie de *Charles IX*, sans autrement s'inquiéter des ordres de la censure. Mais le comité de la Comédie, en majeure partie composé d'adversaires des

idées libérales, refusa indéfiniment de lui donner satisfaction.

Chénier n'eut pas grand'peine à grouper autour de lui des gens qui montèrent une cabale, pour forcer la main aux comédiens ordinaires du Roi, et le 19 août, au moment où les acteurs entraient en scène, ils furent accueillis par une bordée de cris : *Charles IX!* la pièce de Chénier!! *Charles IX!!!* Comme le tumulte allait toujours croissant, Fleury, fort aimé du public, se risqua à parlementer avec les spectateurs. En voulant calmer l'orage, il le fit éclater plus brutal que jamais. Et comme il disait : « Nous mettrons la pièce à l'étude, dès que « nous en aurons reçu la permission », sa voix fut couverte par les cris du public tout entier : « Non! Non! pas de permission! » Puis, lorsque le brouhaha fut un peu modéré, un orateur montant sur une banquette, déclara :

« Nous ne voulons point entendre parler de permis-
« sion, nous ne voulons plus supporter le despotisme de
« la censure, nous voulons être libres d'entendre et de
« voir des ouvrages qui nous plaisent. » Une discussion, des plus courtoises, s'engagea alors entre Fleury, placé sur la scène, et l'orateur, toujours juché sur sa banquette. Fleury fit observer que la Comédie, liée par les règlements, ne pouvait se mettre en état de contravention, mais il ajouta qu'elle allait en référer à la Municipalité.

Dans la soirée de ce même 19 août, paraissait un placard qui fut ou affiché ou distribué à la main. Il était ainsi conçu :

« Frères,

« Dans le moment du triomphe de la liberté humaine,

« verrons-nous de sang-froid le génie dramatique suc-
« comber sous les derniers efforts du despotisme.

« *Charles IX ou la Saint-Barthélemy*, tragédie natio-
« nale, dont la réputation est déjà faite en naissant,
« *Charles IX* est arrêté à la représentation ainsi que
« plusieurs autres pièces, l'inquisition de la pensée
« règne encore sur notre premier théâtre. Secouons enfin
« un joug si odieux et réunisssons nos voix pour deman-
« der, au nom de la liberté, la prompte représentation
« de *Charles IX*. »

Le lendemain, une députation dès comédiens se présentait à l'Hôtel de Ville et l'assemblée générale de la Commune de Paris, présidée par Vauvilliers, ordonnait que le manuscrit de *Charles IX* lui serait apporté pour qu'elle l'examinât. Il fut fait selon son désir et, très rapidement, elle donna l'autorisation de jouer la pièce.

Les comédiens, en toute hâte, se mirent au travail, et ils étaient parvenus aux dernières répétitions, quand survinrent les événements des 5 et 6 octobre et l'installation de la famille royale et de la Cour aux Tuileries. La tragédie de Chénier ressentit aussitôt les conséquences de ces événements. Le 13 octobre 1789, l'assemblée générale de la Commune de Paris déclarait que maintenant que « la capitale jouit du bonheur de posséder
« dans son sein son auguste monarque et la famille
« royale, il n'est pas un de ses sujets qui ne soit jaloux
« de voir la paix, l'ordre et le bonheur habiter le palais
« de nos rois », et concluait qu'il ne fallait laisser passer aucun écrit qui pût « faire naître des sentiments contraires
« à ceux qui animent les sujets fidèles du meilleur et du
« plus chéri de nos rois ». La Commune, en conséquence,

s'opposait à la continuation des études et à la représentation « de la pièce déjà annoncée et affichée sous le titre de *Charles IX* ». Chénier protesta inutilement. Le 14 octobre, l'arrêté d'interdiction fut signifié aux comédiens. Mais la poussée de l'opinion publique fut telle qu'il fallut lui céder et, le 4 novembre, la représentation de *Charles IX* était à nouveau annoncée sur l'affiche de la Comédie.

Une bataille, une véritable bataille en règle s'organisa. Les menaces des gens de cour attestaient leurs intentions violentes. Les notes de M. J. Chénier nous en donnent un aperçu : « Le jour de la première, écrit-il, on m'avertit
« que je serais sifflé et, que pis est, égorgé. Beaucoup
« de gens au parquet avaient des pistolets dans leurs
« poches ; un homme eut la bêtise et la méchanceté d'aller
« dire à M^me Vestris (elle jouait Catherine de Médicis)
« qu'on tirerait sur elle et sur le cardinal aussitôt qu'ils
« paraîtraient. »

« Dès le moment où l'annonce du spectacle fut pla-
« cardée dans les rues de Paris, raconte, dans ses
« Mémoires, Talma qui jouait le rôle de Charles IX, les
« curieux affluèrent devant les affiches et, dès midi, les
« portes du Théâtre furent littéralement assiégées par
« la foule. Jamais tumulte pareil n'envahit une salle au
« moment de l'ouverture des portes, même les jours de
« représentations gratis, mais, à peine les trois coups
« furent-ils frappés, que le tumulte cessa et que le rideau
« se leva sous le plus religieux silence. Le succès se
« maintint triomphalement pendant trente-trois repré-
« sentations, chiffre énorme pour le temps. »

Charles IX n'était point une pièce violente, ni anti-

monarchiste, ni même anticléricale, dirait-on de nos jours. C'était une œuvre modérée, à tendances constitutionnelles, dirigée uniquement contre les massacres de la Saint-Barthélemy. La personnalité royale, même celle de Charles IX, y était traitée avec bienveillance, et l'on pouvait y trouver, à peine voilées, des allusions à la situation de Louis XVI. Son grand tort, celui d'où naissait l'acharnement de ses adversaires, était d'atteindre le parti de la Cour.

C'était avant toute chose une œuvre d'une haute portée littéraire et philosophique. Consciencieusement, laborieusement et passionnément établie, elle contenait nombre de morceaux d'une rare beauté et, entre autres, le discours du chancelier de l'Hospital (acte III, sc. ii), qui peut être mis en parallèle avec les plus beaux morceaux de Corneille ou de Victor Hugo. Il n'est d'ailleurs pas téméraire de dire, d'autre part, que la censure, même de nos jours, n'eût pas manqué d'intervenir à certains passages et, en particulier, là où le duc de Lorraine, après avoir dit que l'Église et son rang lui défendaient d'opérer de ses propres mains les massacres qu'il conseille, ajoute ceci :

Mais je suivrai vos pas, je serai près de vous.....
(Montrant et agitant un crucifix)
Et, Dieu même, à la main, je conduirai vos pas

La représentation fut un triomphe sans égal et pour le poète et pour ses interprètes. La violence de l'enthousiasme général fut telle que les malveillants n'eurent pas même la pensée d'essayer de mettre à exécution leurs projets de cabale. Ce fut bien plus une bataille politique

qu'une bataille littéraire. Toute la gauche de la Constituante était là, doublant par sa présence la portée de tous les mots. Mirabeau, acclamé par le public, dut quitter sa place et s'installer dans une loge d'où il semblait présider la représentation. A quelques jours de là, plusieurs districts votaient une couronne civique à Chénier.

L'un des premiers effets de cette représentation fut le désabonnement des loges louées par la famille royale ou par les hauts personnages de la Cour, et les comédiens, qui avaient jusque-là, suivant la propre parole de Molé, « l'honneur d'appartenir au Roi », songèrent à passer, désormais de la dépendance des gentilshommes de la chambre du Roi sous celle du maire de Paris, Bailly. Beaucoup d'entre eux n'acceptèrent ce changement de situation qu'avec un déplaisir non dissimulé. Ils tenaient à leur titre et par des raisons d'intérêt pécuniaire et, aussi, par cet esprit de gloriole, qui faisait dire à Molé : « Le titre de comédiens du roi, c'est notre noblesse à nous. » Mais comme, en même temps, il eût été impolitique et maladroit de ne pas donner des gages au gros du public, les comédiens demandèrent, et obtinrent, d'échanger le titre de Théâtre-Français contre celui de Théâtre-National. Puis, par une subtilité ingénieuse, ils se rattrapèrent en rédigeant l'en-tête de leur affiche selon cette formule:

THÉATRE-NATIONAL
Les comédiens ordinaires du Roi donneront...

Cette formule, qui, d'ailleurs, reparut après la Révolution et subsista jusqu'en 1870, représentait bien, au fond, l'état d'esprit de la Comédie-Française en particulier,

et, le plus généralement l'état d'esprit de toute une portion des gens de théâtre, au début de la Révolution et même durant la période, pour ainsi dire, préparatoire de la Révolution. Leur façon de ménager, — comme on dit vulgairement, — la chèvre et le chou, donna lieu au couplet suivant :

> Les comédiens français très prudemment calculent
> En citoyens prudents ces messieurs s'intitulent
> Théâtre de la Nation
> Titre qui promet seul à leur ambition
> Une recette toujours riche
> Et comédiens du roi reste encore dans l'affiche
> Pour garantir la pension !

Fleury, dans ses *Mémoires*, nous a laissé une bien jolie page, où il peint le monde auquel il appartenait, tel qu'il le vit, avant la grande querelle qui commença à s'envenimer, à partir du *Charles IX*.

« En ces temps-là et quand la société française était
« tourmentée de sa longue et douloureuse maladie in-
« flammatoire, il eût été bien étonnant que la fièvre se
« fût arrêtée aux rampes de théâtre. Aussi, malheureu-
« sement pour notre tranquillité, pour l'honneur de l'art
« et presque malheureusement pour la vie de plusieurs
« d'entre nous, les événements publics et les passions
« qui les amènent, et celles qui en profitent vinrent se
« réfléchir dans notre foyer, avec la plus scrupuleuse
« fidélité... Bien avant Talma, bien avant *Charles IX*,
« nous nous étions, nous comédiens, rangés sous différents
« drapeaux. Bien avant le ministre Roland et la seconde
« restauration de Necker, nous nous disions : « Es-tu
« Calonne ? Es-tu Necker ? » Nous blâmions ce que

« d'autres exaltaient, nous portions aux nues ce que
« d'autres dénigraient. Lisette était en guerre ouverte
« avec Frontin à cause de l'Assemblée des Notables et
« Alceste ne voulait pas croire au *déficit*, malgré les
« assertions de Célimène. »

Le plus souvent, ces dissensions politiques se manifestaient sous des formes badines, et donnaient lieu, au foyer des artistes, à des parodies amusantes. Les partisans de l'idée révolutionnaire, qualifiés d'*avancés* par leurs camarades, inventaient des programmes de spectacles. Ils avaient imaginé un spectacle composé de pièces dont le titre résumait leurs opinions, telles que : *Les fausses confidences*, *Le consentement forcé* suivi d'un ballet pantomime, de la composition de Calonne, intitulé : *Le tonneau des Danaïdes*.

Les rétrogrades, au contraire, faisaient des enfilades de mots incohérents, des queues de mots, formant la parodie des discours de Necker et, Dieu sait sur quels tons et avec quelles mimiques, ces comédiens se bafouaient les uns les autres et débitaient leurs bouffonneries.

« Sire... Vos enfants... le peuple... la Nation... Vous êtes
« son père... La Constitution... l'équilibre des finances... la
« gloire de votre règne... les yeux de l'Europe étonnée... »
et ainsi de suite. Et la période finissait, en cascade de rire, sur ces mots : « L'éclat de votre couronne!... Bé-
« nédictions!... Les vertus de Louis XII!... la bonté de
« Henri IV! Oh!. ah!. Sire, douze et quatre font seize! »

Tout cela se passait alors en pleine gaîté et avec des bordées de calembours, sur le degré d'aristocratie des rétrogrades. Dugazon, qui savait nettement se prononcer y avait gagné le sobriquet d'*Aristocrane*; Molé, plus hé-

sitant, avait reçu celui d'*Aristopie*, parce qu'il était tantôt pour les blancs, tantôt pour les noirs. Le brave Larochelle, qui s'animait à tel point qu'il ne pouvait parler politique « sans changer deux fois de mouchoir », était gratifié du surnom de *Aristocrache*. Ces farces n'étaient pas très méchantes au début, mais, à mesure que les événements devenaient de plus en plus tragiques dans la vie publique, les plaisanteries cessèrent d'être anodines et, progressivement, elles devinrent cruelles ; l'épigramme elle-même apparut comme une arme terrible.

Au Théâtre-Français, la situation fut, par la suite, d'autant plus grave que là, tous, sauf Molé, Dazincourt et Dugazon, étaient jeunes. Fleury qui était le plus âgé, après ceux-ci, n'avait pas quarante ans. Les femmes étaient peu nombreuses ; « sur trente-six comédiens dont « se composait notre troupe, dit Fleury, on comptait neuf « femmes, jeunes, jolies, rieuses, et qui, à la rigueur, « auraient pu faire encore quelques années de couvent. »

Par suite des événements, ces femmes habituées aux élégances, au luxe, à la délicatesse de manières de l'ancien régime, se mirent bravement et passionnément du côté des aristocrates.

L'esprit de la Comédie resta toujours imbu d'une aristocratie particulière, mais cela ne diminuait en rien son dévouement à la cause des pauvres ni cette commisération qui fut de tout temps l'apanage des gens de théâtre.

L'hiver de 1790 s'annonçait non moins misérable que celui de 1789, et, si l'on avait pu écrire sur l'emplacement de la Bastille : « Ici l'on danse », on n'eût guère su où pouvoir écrire : « Ici l'on mange ». La faim et le froid sévissaient terriblement. La Comédie-Française or-

ganisa deux représentations de *Charles IX* et vint en porter le produit, — savoir 6.434 livres, — à la Commune pour être, par elle, attribuées aux pauvres de son district et sous déductions, toutefois, de 792 livres, qui étaient la part de droits d'auteur de Chénier. Chénier intervint, dès le lendemain, pour abandonner cette part.

Dazincourt, qui portait la parole au nom de ses camarades, ne manqua point de les présenter, dès le début, sous le vocable de Comédiens français ordinaires du Roi, et de terminer son discours en se déclarant l'organe : « du premier des théâtres, du plus épuré des théâtres, « du Théâtre-Français ». L'offre du don fait par les comédiens fut augmentée d'un compliment au président qui était, ce jour-là, l'abbé Mulot et les artistes lui exprimèrent leur reconnaissance pour la bravoure avec laquelle il s'était fait le champion de leur cause.

Par l'inévitable logique de la vie, les événements amenèrent les comédiens, que les lois nouvelles relevaient, pour ainsi dire, du péché originel, à prendre place sur la grande scène où chacun jouait son rôle. L'époque de la Fête de la Fédération avançait et, pour célébrer le premier anniversaire du 14 juillet 1789, ils ne furent point les derniers à venir travailler à la transformation du Champ de Mars, en Champ de la Fédération. Comme on s'y réunissait par sections et par corporations, ils ne manquèrent point d'apporter à cette grande et joyeuse besogne, leurs habitudes de galanterie pittoresque et leur originalité. Il semble, pour dire vrai, que, s'ils étaient d'aimables ouvriers, ils étaient aussi des ouvriers de médiocre valeur : « Chaque cavalier, nous raconte « Louise Fusil, dans ses *Souvenirs d'une actrice*, choi-

« sissait une dame à laquelle il offrait une bêche bien
« légère, ornée de rubans et de bouquets et, musique
« en tête, on partait joyeusement..... On inventa même,
« ajoute-t-elle, un costume, qui pût résister à la pous-
« sière car, les premiers jours, les robes blanches
« n'étaient plus reconnaissables le soir. Une blouse de
« mousseline grise les remplaça. De petits brodequins
« et des bas de soie de même couleur (grise), une légère
« écharpe tricolore et un grand chapeau de paille tel
« était le costume d'artiste. Une partie de nos auteurs
« de vaudevilles se réunirent à nous ; on béchait, on
« brouettait la terre, on se mettait dans les brouettes
« pour se ramener à sa place, tant et si bien, qu'au lieu
« d'accélérer les travaux on les entravait. »

Tout ceci était le hors-d'œuvre de la vie, c'était le couplet de vaudeville, mêlé au mouvement de l'existence théâtrale, et n'empêchait en rien la marche des idées et des passions qui gravitaient autour des pièces politiques, et en particulier autour de *Charles IX*.

Elle allait bientôt devenir un des éléments même de la Révolution.

Les Gentilshommes de la Chambre et le Conseil de la Commune, n'osant l'interdire officiellement, comme l'eussent voulu les gens de la Cour, signifièrent aux Comédiens ordinaires de Sa Majesté, qu'ils feraient bien de s'en tenir aux trente-trois représentations déjà données de l'œuvre de Chénier, et de céder la scène à d'autres auteurs, en attendant que vînt l'occuper à nouveau le *Henri VIII* du même Chénier, alors en répétition. Cette incitation, appuyée sur les deux autorités d'où dépendait le sort de la Comédie, équivalait virtuellement à

un ordre. En fait, on voulait supprimer la pièce, jugée trop violente, et surtout, on ne voulait pas qu'elle fût jouée devant les députés des provinces venus pour les fêtes de la Fédération. Chénier ne pouvait s'y tromper et, à la veille de cette fête, pour laquelle il venait de composer un à-propos, il adressa une sorte de requête aux comédiens, pour qu'ils eussent à reprendre les représentations de *Charles IX*. Il n'obtint aucune réponse. Il insista avec énergie; on lui répliqua évasivement. Les comédiens souffraient de ne pas jouer une pièce, qui leur apportait des recettes telles que jamais ils n'en avaient connu d'aussi grosses; mais ils avaient également peur de Bailly, hostile à la représentation, et des Gentilshommes de la Chambre, qui intriguaient contre leur société.

Alors Chénier se décida à agir. Le 13 juillet, au Palais-Royal, dans le célèbre café Foy, des députés des départements, réunis en un groupe nombreux, signèrent une pétition pour réclamer la représentation de *Charles IX*. L'autorité fit la sourde oreille. Le 15 juillet, nouvelle lettre, signée, cette fois par le président du district des Cordeliers. Même mutisme de l'autorité. Bientôt Mirabeau intervint; il voulait que la représentation eût lieu devant ses commettants, les députés provençaux et ceux-ci, de leur côté, écrivirent aux comédiens que, venus pour les fêtes de la Fédération, et ne pouvant rester à Paris que fort peu de jours, ils insistaient pour être mis à même d'applaudir la pièce de Chénier.

Par rancune contre Chénier, en haine de Talma, dont les succès faisaient ombrage à chacun de ses collègues, et dont l'ambition d'artiste, autant que ses tendances d'art

révolutionnaire exaspéraient la plupart d'entre eux. Les comédiens se sachant, mieux que jamais, soutenus par Bailly, par la Commune de Paris, et par les Gentilshommes de la Chambre, opposèrent à toutes sollicitations une imperturbable force d'inertie.

Le 22 juillet, comme la Comédie donnait une tragédie quelconque, et annonçait, pour le lendemain, un spectacle non moins quelconque et comme les réclamations du président du club des Cordeliers, celles de Mirabeau et celles des députés provençaux restaient lettre morte, il fallut bien établir que, ni l'antipathie des comédiens pour les hommes, et pour les idées de la Révolution, ni l'excessive pusillanimité de Bailly, ni l'animosité des gens de Cour ne devraient, ni ne pourraient plus longtemps prévaloir contre la volonté de l'opinion publique.

Dès le premier entr'acte, l'agitation se produisit dans la salle et l'on vit alors, monté sur une banquette, un spectateur, au buste colossal, au geste large, à l'encolure puissante, portant une tête énorme, au masque tourmenté, affreux, martelé par la variole. C'était le président du district des Cordeliers, c'était Danton, alors fort peu connu au delà de son district. Il dit que les députés de Provence devant partir le surlendemain, l'avaient chargé de prier Messieurs les Comédiens de jouer, le 23, *Charles IX*. Et deux mille spectateurs l'acclamèrent en criant : *Charles IX! Charles IX!!!* Quelques cris : « Non ! Non ! » furent vite étouffés. Le tapage se calma ; puis, le rideau se releva, comme si rien ne s'était passé, mais, au moment où l'acteur Naudet commençait à jouer son rôle dans le *Réveil d'Epiménide*, une voix de tonnerre, la voix de Danton,

criant *Charles IX! Charles IX!* lui coupa la parole.

A ses côtés, un jeune homme criant moins fort que lui, mais avec non moins d'animation, réclamait lui aussi : *Charles IX!!* Il fut bientôt reconnu par les spectateurs. C'était celui-là même qui, l'année précédente, à pareille date, presque jour pour jour, avait dans le jardin du Palais-Royal, poussé le premier ce cri : « A la Bastille ! » c'était Camille Desmoulins.

Naudet, se trouvant contraint de parler au public, expliquait l'impossibilité de jouer *Charles IX*, par suite d'une indisposition de Mme Vestris (Catherine de Médicis) et de Saint-Prix (le cardinal), lorsque, brusquement, Talma, entrant en scène, déclara : « Messieurs, notre « camarade Naudet, en répondant ainsi, obéit aux ordres « secrets de la Municipalité et des Gentilshommes de la « Chambre, mais moi, qui suis un patriote, je viens vous « dire : Madame Vestris n'est point tellement malade « qu'elle ne puisse jouer et, quant au rôle de M. Saint-« Prix, on peut le lire. »

Danton, ayant constaté les faits, dit : « Maintenant *Charles IX* nous regarde. » La représentation continua, et, pendant un entr'acte, une délégation du public, conduite par Danton et Camille Desmoulins, vint au petit foyer des artistes, pour réclamer une promesse ferme de représentation de *Charles IX;* elle obtint à peu près gain de cause. Enfin, le 24, dès le matin, après en avoir conféré avec le maire de Paris, les comédiens décidèrent qu'ils joueraient *Charles IX* « dans la crainte d'un tapage dont on cherche l'occasion ». Sous cette formule anodine ils cachaient une accusation contre Talma. Les camarades de Talma voyaient en lui l'instigateur de tout

le scandale. Il repoussa cette accusation et fit appel au témoignage de Mirabeau qui, en une lettre rendue publique, revendiqua pour lui seul, la responsabilité de tout ce qui venait de se passer. Il y signalait le mauvais vouloir des comédiens et y montrait leurs sentiments hostiles à la Révolution. Cette lettre, au lieu de calmer les passions des acteurs, les envenima. La colère des artistes de la Comédie-Française appartenant au parti rétrograde s'en accrut d'autant et ils délibérèrent sur une demande d'expulsion de Talma qui était formulée par Fleury.

IV

SCISSION ENTRE LES COMÉDIENS FRANÇAIS

En attendant une solution définitive, « les rétrogrades » formant la presque unanimité de la compagnie arrêtèrent et signèrent qu'ils ne joueraient plus avec ce Talma devenu, depuis la soirée du 24 juillet, l'ami de Danton, de Camille Desmoulins et aussi de Mirabeau l'aîné. Mais la décision des comédiens, ne pouvait prévaloir contre la volonté du public qui réclama son acteur favori, et cela amena une soirée des plus orageuses qui aient jamais eu lieu. Le rétrograde Fleury et l'avancé Dugazon eurent une dispute en plein théâtre à propos de la rentrée de Talma, sur quoi Bailly, qui n'aimait point le scandale, ordonna aux comédiens français de rendre à Talma son emploi. Ce ne fut point sans peine qu'il parvint à se faire obéir. Les comédiens crurent tourner la difficulté, en faisant jouer à leur

camarade, dans le *Brutus* de Voltaire, le rôle de Proculus, qui n'avait pas vingt vers.

Talma leur ménagea une surprise en accomplissant l'acte le plus révolutionnaire, au point de vue artistique, qui ai été accompli jusqu'alors. Ce n'était, d'ailleurs, qu'un acte de vulgaire bon sens, mais, d'autant plus stupéfiant, qu'il abattait, d'un seul coup, des traditions vieilles de plusieurs siècles, et n'ayant d'autre excuse, que la vieillesse de leur absurdité. Il avait bien pu arborer dans *Charles IX*, un costume de l'époque, sans causer grand scandale ; mais ce fut tout autre chose lorsque, parmi les autres interprètes de *Brutus* vêtus, selon la coutume jusqu'alors intangible, d'habits de soie, ornés de rubans et de plumes, il osa entrer en scène vêtu d'une toge de laine, drapée comme celles des statues antiques du musée des Petits Augustins, et, comme elles, chaussé de cothurnes ; comme elles, il montra ses bras nus et ses jambes nues. Mme Vestris, qui lui donnait la réplique, ne put s'empêcher de faire une esclandre à la vue de cet accoutrement. Et il s'engagea entre elle et Talma ce dialogue intercalé, à voix basse, dans le dialogue de Voltaire :

— Mais vous avez les bras nus, Talma ?

— Je les ai comme les avaient les Romains.

— Mais, Talma, vous n'avez pas de culotte ?

— Les Romains n'en portaient pas.

Alors Mme Vestris laissa échapper, et de façon à être entendue du public, cette exclamation : « Goret !! »

Puis, suffoquée, elle sortit brusquement de scène.

Mais l'ovation faite par le public à son acteur favori n'en fut que plus ardente.

En fait, c'est de ce jour, c'est grâce à Talma, grâce, peut-être aussi, aux petites méchancetés dont il était l'objet, — peu importe d'où cela vient, — c'est bien de ce jour-là, que le vrai costume antique apparut pour la première fois sur la scène et se trouva du premier coup admis par le public. C'est de ce jour que date la représentation des Romains et des Grecs de Corneille, de Racine, de Voltaire revêtus de vêtements romains ou grecs et conformes à leur vérité historique.

Ce fut, en réalité, toute une révolution dans l'art dramatique, révolution qui venait compléter celle que David et ses dicisples étaient en train d'accomplir dans les arts plastiques. Mais, étant donné le mouvement des passions, une telle révolution ne pouvait s'accomplir dans le domaine purement artistique, sans provoquer, dans le domaine, pour ainsi dire politique, des troubles sérieux. Ils ne furent pas longs à se produire. Il y eut au Théâtre-Français même, une sorte de pugilat entre l'acteur Naudet, d'une part, et Marie-Joseph Chénier et Talma, de l'autre ; il y eut même un duel entre Naudet et Talma. Les aristocrates de la Comédie voulurent en chasser d'abord Talma, puis Dugazon, lequel eut un duel avec son camarade Fleury ; Grandménil (dont la Comédie-Française possède un si admirable portrait dans le rôle d'Harpagon) fut bientôt mis à l'index et, les choses s'envenimant de plus en plus, tout un groupe d'artistes de premier ordre se sépara du gros de la troupe de la Comédie-Française à partir de la clôture de Pâques de 1791.

Ce groupe composé de : Talma, Dugazon, Grandménil, M^{mes} Vestris, Desgarcins, Candeille et Lange,

traita avec les sieurs Gaillard et Dorfeuille, alors propriétaires du théâtre du Palais-Royal, c'est-à-dire du théâtre situé au coin du Palais-Royal et de la rue Richelieu, là où se trouve la Comédie-Française actuelle.

Le départ de ce groupe d'artistes devint l'objet d'une série de procès. D'une part, la Société de la Comédie-Française intenta une action à ses sociétaires défaillants, pour rupture de contrats. Elle obtint gain de cause, mais, d'autre part, Mmes Vestris et Dugazon obtinrent, par arrêt de justice, la liquidation de leur pension.

Le 27 avril 1791, la troupe nouvelle inaugura son théâtre, — intitulé, tout d'abord Théâtre-Français, de la rue de Richelieu, — par la représentation de la tragédie de *Henri VIII* de Marie-Joseph Chénier, qui, naturellement, apportait son concours le plus dévoué, aux artistes qui avaient défendu son *Charles IX* contre l'obstruction et le mauvais vouloir des rétrogrades du Théâtre de la Nation.

Une cabale fut montée contre le *Henri VIII*. Chénier et ses amis du dedans et ses amis du dehors ne manquèrent pas d'en donner la responsabilité à la troupe concurrente. Elle se défendit énergiquement contre l'accusation de cabale, mais Chénier, en personne, intervint dans le débat, rabroua durement les artistes du Théâtre de la Nation ou Théâtre-Français du faubourg Saint-Germain, et fit entendre contre eux les menaces les plus énergiques. L'auteur dramatique Laya, appartenant au parti politique le moins avancé, s'institua le défenseur des comédiens du faubourg Saint-Germain et, là-dessus, une polémique des plus violentes s'engagea entre lui et Marie-Joseph Chénier.

La lutte politique entre ces deux troupes de comédiens, dont chacune était soutenue par ses auteurs préférés, se continua énergiquement sur la scène. Au faubourg Saint-Germain, on représentait des pièces d'un modérantisme virulent, tandis que dans la salle de la rue de Richelieu, ce n'était, parmi les vers des auteurs de la maison, que déclamations et allusions révolutionnaires.

Les pièces ainsi représentées avaient, de part et d'autre, des succès souvent très bruyants, parce que, dans l'une comme dans l'autre salle, le public allait pour applaudir et soutenir la propagande faite à ses propres idées. La chute de la royauté et la grande poussée révolutionnaire qui s'en suivit donna une force nouvelle à la troupe de la rue de Richelieu, dont la scène prit à partir du 11 août le titre de *Théâtre de la Liberté et de l'Égalité*, qu'elle échangea, après le 22 septembre, contre celui de *Théâtre de la République*.

La troupe du faubourg Saint-Germain, loin de se laisser intimider par l'avènement d'une ère nouvelle, semblait y prendre un supplément de courage, auquel n'était pas totalement étranger, le besoin de conserver une clientèle qui trouvait chez elle, sans trop de risques, le plaisir de fronder des gens, dont elle avait peur partout ailleurs qu'au théâtre. Alors, à chaque représentation nouvelle, les anciens Comédiens ordinaires du Roi, donnaient un nouvel assaut contre les pouvoirs démocratiques et le gouvernement républicain.

Durant près de deux ans, la troupe du faubourg Saint-Germain mena une campagne qui ne manqua point de grandeur. Ce fut une véritable guerre, où les artistes et les auteurs jouèrent bravement et délibérément leur

vie et leur fortune ; ce fut un drame, qui devait aboutir, petit à petit, à des conséquences tragiques. Il prit son maximum d'intensité au jour de la représentation de la tragédie de Laya, *l'Ami des lois*.

L'Ami des lois fut joué le 3 janvier 1793, c'est-à-dire pendant que le procès de Louis XVI s'achevait devant la Convention, et sa représentation eut même un écho direct et des plus retentissants au sein même de la Convention, en la séance du 11 janvier. Cette pièce comportait une satire énergique, dans laquelle tout le monde reconnut Robespierre, sous les espèces d'un personnage nommé Nomophage, et Marat, en un personnage nommé Duricrane.

Le succès fut immense. Avant trois heures du soir, toutes les rues voisines de la Comédie-Française (actuellement l'Odéon), étaient encombrées de spectateurs, accourus de tous les quartiers de Paris. Ils séjournèrent autour du théâtre pendant toute la durée du spectacle. Dans la salle du théâtre, tous les passages faisant allusion à la politique du jour étaient couverts d'applaudissements frénétiques. Là-dessus, des protestations furent formulées au club des Jacobins, et deux sections de Paris adressèrent à la Commune des délégués, pour l'inviter, « en respectant la liberté de la presse et les « opinions individuelles », à examiner « s'il n'y aurait « pas lieu, dans les circonstances présentes, de sus-« pendre la représentation d'une pièce qui, en temps « ordinaire, ne mériterait aucune considération, mais « qui, adaptée aux circonstances peut favoriser une di-« vision dangereuse ».

Tels sont les termes exacts du *Moniteur*, em-

ployés sous la date du 10 janvier 1793. Et, bien que l'attention fût attirée, à pareille heure, par les votes émis à propos du jugement de Louis XVI, les amateurs de théâtre trouvèrent encore moyen de se passionner et d'accomplir autour de la représentation de *l'Ami des Lois* une sorte de petite émeute.

Le 12 janvier, un arrêt de la Commune, signé Chaumette, défendit la représentation de *l'Ami des Lois* et fut placardé dans Paris. Mais les comédiens, n'en ayant pas reçu la notification officielle, avaient affiché la pièce et le théâtre s'était trouvé, en un clin d'œil, bondé de spectateurs. Quand les acteurs vinrent pour donner au public lecture de l'arrêté d'interdiction, la pièce fut réclamée par lui, avec une violence terrible. Le théâtre était entouré de troupes en armes et, s'il faut en croire Etienne et Martinville, — dont l'impartialité n'est rien moins que constante, — il y avait deux pièces de canon braquées au coin de la rue de Buci. Le général commandant de la garde nationale, le fameux Santerre, apparut dans la salle, en grand uniforme, entouré de son état-major composé d'une vingtaine d'officiers. Sa puissante voix parvint à faire entendre que la pièce ne serait pas jouée, mais elle fut bientôt couverte par des : « A la porte ! A bas le général *Mousseux!* » C'était là un surnom qu'on lui servait assez volontiers, allusion à sa brasserie. Un plaisant fit même circuler son épitaphe anticipée :

Ci-gît le général Santerre.
Qui n'eut de Mars que la bière

Santerre, obligé de se retirer, fut bientôt remplacé par Chambon, maire de Paris. Vainement il tenta de par-

lementer et de ramener le calme; c'était, non point un énergumène que Chambon, mais, tout au contraire, un médecin, très courtois et très pacifique, il était incapable de dominer une foule en furie. Pendant ce temps, la Convention, dont les journées étaient divisées en deux parts : l'une dévolue au jugement de Louis XVI et l'autre aux affaires les plus graves de l'État, interrompit la lecture et l'étude des correspondances diplomatiques pour entendre une lettre de Laya, que le Président de la Convention crut devoir lire d'urgence. Elle était ainsi conçue :

« Citoyens, président, nous écrivons à la hâte à la
« porte de cette assemblée ; le citoyen-maire venant de
« porter à la Comédie-Française un arrêté du corps
« municipal qui défend la représentation de *l'Ami des*
« *lois.* »

L'auteur demandait, de plus, à paraître à la barre pour rendre compte de ce qui s'était passé et pour demander à l'Assemblée de prévenir tous désordres possibles. Une partie de la Convention réclama l'ordre du jour, mais la majorité opta pour qu'on admît Laya à la barre. Le tumulte de l'Assemblée le mit dans l'impossibilité de se faire entendre et il se retira. Sur ces entrefaites, arriva une lettre, par laquelle Chambon annonçait sa venue. Après un court débat, l'Assemblée renvoya l'affaire à la Commune comme étant du domaine de la police communale, mais, tout en stipulant, qu'elle ne connaissait aucune loi qui permît aux municipalités d'exercer la censure théâtrale.

Si la Convention, de son côté, préoccupée des troubles qui pourraient se produire autour des diverses repré-

sentations, n'avait pas admis, en principe, un arrêté du Conseil général de la Commune qui, invoquant les circonstances, avait ordonné la fermeture des spectacles, elle avait néanmoins donné son approbation au conseil exécutif qui, sous la signature de Roland, ministre de l'Intérieur, avait admis qu'il y avait lieu, « au nom de la paix publique » d'enjoindre, aux directeurs de théâtre : « d'éviter les représentations ayant, jusqu'à ce jour, oc-« casionné quelques troubles et susceptibles de les re-« nouveler dans le moment présent. »

Fort de cet appui indirect, le Conseil général de la Commune persista dans le maintien de son interdiction et, le 14, l'affiche du Théâtre-Français portait, en conséquence, un spectacle où ne figurait pas *l'Ami des lois*. Le public réclama la pièce, les comédiens déclarèrent ne pouvoir la représenter. Une délégation de la Commune, précédée par Santerre, parut dans la salle; elle fut accueillie par des huées. Santerre prit la parole, pour déclarer que la pièce n'étant point affichée, ne pouvait être jouée. On transigea : des jeunes gens montèrent sur la scène et, très applaudis, firent une lecture de *l'Ami des lois*, au lieu et place de la représentation, qui comportait *l'Avare* et *le Médecin malgré lui*. Ce fut là le premier acte d'un drame qui devait conduire les personnages de la Comédie-Française jusqu'au pied de l'échafaud.

V

LA COMÉDIE-FRANÇAISE INCARCÉRÉE

Il y a lieu de supposer que le scandale contre-révolutionnaire occasionné par les représentations de *l'Ami*

des lois ne fut point étranger à l'élaboration d'un décret du 2 août 1793, rendu à la requête de Couthon. La séance était présidée par Danton ; Couthon, dans son rapport, demandait que les théâtres « qui ont trop « servi la tyrannie fussent appelés à servir aussi la Li-« berté ». Le décret ordonnait que, durant quatre semaines — et non durant une période indéterminée, comme on l'a répété souvent, — les théâtres « désignés par la Municipalité » devraient représenter trois fois par semaine des pièces « qui retraçaient les glorieux événe-« ments de la Révolution et les vertus des défenseurs de « la Liberté ». La Municipalité, en échange de cette obligation imposée aux théâtres désignés par elle, prenait à sa charge les frais de l'une des trois représentations ordonnées.

L'article II et dernier du décret disait, en outre : « Tout théâtre qui représentera des pièces tendant à « dépraver l'esprit public et à réveiller la honteuse su-« perstition de la royauté sera fermé, et les directeurs « seront arrêtés et punis selon la rigueur des lois. »

Ce décret ne créait, ni ne pouvait créer, pour la municipalité, le pouvoir d'arrêter par voie administrative, la représentation, mais, par le contre-coup de ses arrêtés, les comédiens ou les entrepreneurs de spectacle devenaient entièrement responsables de leurs actes, ils couraient des dangers permanents, soit du fait des pièces qu'ils joueraient, soit même, du fait de celles qu'ils ne consentiraient pas à jouer, lorsque l'autorité croirait utile de leur en imposer la charge. Une rancune d'auteur refusé, — et chacun sait que l'auteur refusé est le plus rancunier des animaux, — suffisait pour mettre les

théâtres, les comédiens et mêmes les auteurs en péril.

Un décret du 12 août 1793 vint rendre plus dangereuse encore cette situation, déjà si dangereuse. Dans les derniers jours d'août, les choses se gâtèrent tout à fait en ce qui concerne les Comédiens français du faubourg Saint-Germain. Il arriva alors, pour une pièce de François de Neufchateau, *Paméla*, ce qui était advenu au *Charles IX*, de Chénier. Cet ouvrage, vieux de plusieurs années, fut considéré comme un pamphlet contre-révolutionnaire, exactement comme le *Charles IX* avait été traité, en 1790, comme une pièce de circonstances dirigée contre le pouvoir royal. La Commune de Paris crut devoir demander à la Convention un décret, ordonnant la fermeture du Théâtre-Français, sur l'accusation d'aristocratie.

En vérité, si l'on admet que, lorsque se passaient ces choses, le fait de prendre parti pour les aristocrates, amis et tenants des émigrés, ait pu constituer aux termes des lois existantes un acte contraire à l'ordre public, on doit logiquement admettre, comme normal, le vote du décret en date du 3 septembre 1793, lequel ordonnait, en vertu des décrets précédents la fermeture du Théâtre-Français. Il y avait là, non point une mesure exclusivement dirigée contre la *Paméla*, mais un procès de tendance, fait à une société de comédiens, qui, par le choix des ouvrages représentés sur leur scène, et par la nature du public qu'ils groupaient autour d'eux, pouvaient apparaître comme étant en état d'hostilité ouverte et permanente contre le Gouvernement. Il y avait là une décision, telle, que presque tous les gouvernements en ont prises dans les périodes de crises violentes.

Il suffit d'examiner avec soin le détail des circonstances qui précédèrent la fermeture du Théâtre-Francais, pour se rendre un compte exact de la logique de ceux qui ordonnèrent cette fermeture.

La pièce de François de Neufchâteau, *Paméla*, était, en soi, parfaitement banale; elle eût paru inoffensive en d'autres temps, où même, si elle eût été, à cette date, jouée par une troupe moins entachée de feuillantisme que celle des Comédiens français. On lui reprochait de mettre en scène des nobles et de ne pas aboutir au triomphe de l'égalité. On avait laissé passer bien d'autres pièces conçues dans le même esprit. Mais l'œuvre de François de Neufchâteau avait été l'objet de discussions particulières, qui en avaient accentué la portée politique.

Profitant de ce que la question était ainsi posée, les royalistes et les contre-révolutionnaires, allaient manifester, à chaque représentation. Et cela avait été, uniquement, pour mettre un terme à leurs défis que la Commune et la Convention avaient pris des mesures de rigueur. Le 29 août, un ordre du Comité de Salut Public avait interdit la neuvième représentation de *Paméla*, où François de Neufchâteau avait fait à son texte, les modifications nécessaires pour que son ouvrage ne prêtat plus à de nouvelles aventures, et il s'en était expliqué en ces termes dans un écrit adressé au Comité de Salut Public : « J'ai changé sur-le-champ, ce qui, en 1793, « avait paru prêter à des allusions, *que je n'avais pas* « *pu prévoir*, lorsque je composais ma pièce *en 1788*, « et que je la lue au Lycée en 1789. »

Le Comité de Salut Public avait approuvé les changements opérés par François de Neufchâteau et l'autori-

sation avait été rendue, d'afficher la pièce pour le 2 septembre. Un avis spécial de la Municipalité, placardé à la porte du théâtre, avertissait le public qu'il ne serait toléré dans la salle ni cannes, ni bâtons, ni épées, ni aucune sorte d'armes offensives. La soirée n'en fut pas moins des plus houleuses et, lorsque Fleury eut prononcé ces deux vers :

 Ah! les persécuteurs sont les seuls condamnables
 Et les plus tolérants sont les plus raisonnables,
 Tous les honnêtes gens seront de cet avis.

... une voix l'interrompit : « Point de tolérance politique! c'est un crime! » Là-dessus, grand tapage. L'interrupteur fut appréhendé et chassé ; il courut aux Jacobins, narra son expulsion, avec force développements, et avec toute l'exagération possible. Il raconta que, s'étant, au cours de ses explications devant les comédiens, déclaré membre de la Société des Jacobins, il lui aurait été répliqué : « Ah! vous êtes Jacobin, il n'est « pas étonnant que vous vous soyez récrié au mot « honnêtes gens! »

Robespierre prit alors la parole et déclara que, la Convention ayant ordonné que les théâtres où l'on jouerait des pièces aristocratiques, injurieuses pour la Révolution, seraient fermés, le Théâtre de la Nation, se trouvant dans ce cas, devait être fermé.

Et, sans plus tarder, il se rendit au Comité de Salut Public, il y exposa ses griefs contre les comédiens ; le Comité délibéra, séance tenante, et lança aussitôt l'arrêté suivant :

« Le Comité de Salut Public,

« Considérant que des troubles se sont élevés dans la
« dernière représentation du Théâtre-Français où les
« patriotes ont été insultés ; que les acteurs et les
« actrices de ce théâtre ont donné des preuves soute-
« nues d'un incivisme caractérisé depuis la Révolution
« et représenté des pièces antipatriotiques,

« Arrête :

« 1° Que le Théâtre-Français sera fermé ;

« 2° Que les comédiens du Théâtre-Français et l'au-
« teur de *Paméla*, François de Neufchâteau, seront mis
« en état d'arrestation dans une maison de sûreté et que
« les scellés seront apposés sur leurs papiers ;

« 3° Ordonne à la police de Paris de tenir plus sérieu-
« sement la main à l'exécution de la loi du 2 août dernier
« relativement aux spectacles. ».

Mais l'arrêté du Comité ne suffisait pas pour que la mesure fut correcte et valable. La question revint donc devant la Convention, dès le lendemain. Cette fois, Robespierre qui, comme on vient de le voir, avait été, aux Jacobins et au Comité, l'ouvrier de l'arrestation des comédiens et de François de Neufchâteau, se trouvait placé au fauteuil présidentiel. Il annonça à la Convention, la décision prise par le Comité et en demanda l'approbation, comparant aux troubles précédemment occasionnés par *l'Ami des lois*, ceux qui venaient de se produire à propos de *Paméla*. Il reprochait à telle pièce, de récompenser, non point la vertu, mais la noblesse et de faire l'éloge du gouvernement anglais « à un moment où le
« duc d'York ravage le territoire français ». Il fit le récit de l'expulsion du spectateur qui avait protesté contre l'esprit de l'ouvrage et contre l'éloge qu'on y faisait de

l'aristocratie anglaise, contre les applaudissements qui soulignaient cet éloge et contre l'exhibition des insignes nobiliaires et de la cocarde noire. Faisant allusion aux tendances, sinon toujours frondeuses, du moins toujours peu sympathiques à la Révolution qu'avaient montré, le plus souvent possible, les ci-devant Comédiens ordinaires du Roi, il terminait par le couplet, obligé en pareil cas, sur les accointances avec l'émigration et le danger du modérantisme. Le Comité conclut donc en demandant de faire arrêter les acteurs et les actrices du Théâtre de la Nation, ainsi que l'auteur de *Paméla* :

« Si cette mesure paraissait trop rigoureuse à quel-
« qu'un, opinait Barrère, qui parlait au nom du Comité,
« je lui dirais : les théâtres sont les écoles primaires des
« gens peu éclairés et un supplément à l'éducation pu-
« blique. »

La Convention applaudit au discours de Barrère, elle approuva l'arrêté du Comité de Salut Public et ordonna toutes perquisitions et mises sous scellés nécessaires. Le Comité de Salut Public n'avait d'ailleurs pas attendu l'approbation de la Convention pour faire incarcérer tous les comédiens et toutes les comédiennes du Théâtre de la Nation, savoir : seize comédiens et quatorze comédiennes. Trois comédiens appartenant à la troupe échappèrent à l'emprisonnement. Par contre, Larive, qui n'en faisait plus partie, fut arrêté dix jours après ses anciens camarades et joint à eux. D'autre part, Dessessarts, alors en traitement à Barèges ne fut pas atteint, mais il fut tellement saisi par la nouvelle de l'arrestation de ses cosociétaires qu'il mourut subitement.

Pour bien vivants que restaient les camarades du dé-

funt, tant hommes que femmes, ils n'en étaient pas moins dans une situation des plus inquiétantes et des plus pénibles.

Les femmes furent d'abord enfermées à Sainte-Pélagie et les hommes aux Madelonettes, puis, cinq mois plus tard, les hommes furent tranférés à Picpus et les femmes aux Anglaises (rue des Fossés-Saint-Victor, actuellement rue du Cardinal-Lemoine).

Fleury fut l'un des derniers arrivés aux Madelonettes; il y trouva ses camarades, encore tout vibrants des émotions de leurs soirées de bataille. Et, sait-on ce qu'ils lui dirent tout d'abord, pour toute plainte ? Selon lui-même, ils dirent ceci seulement : « C'est égal, c'était « une bien belle représentation ! »

Sans se prononcer sur ce que les procédés inspirés par Robespierre et par Barrère avaient de trop sommaire, il est de toute équité de montrer comment Fleury, fidèle interprète des sentiments de sa compagnie, en exposait les idées, les tendances, le mode d'action. Voici, en effet, comment il s'en explique, en ses *Mémoires*.

Après avoir cité une pièce de Vigée, *la Matinée d'une jolie femme*, pièce de circonstance, à la suite de laquelle : « tout le Paris mécontent se montra à nos « premières loges et nous eûmes du monde », il poursuit :

« Lorsqu'une calamité publique pesait tout à coup « sur la France, on sentait le besoin de se voir, de se ren- « contrer quelque part; ces affreuses boucheries des « prisons firent sortir dehors quelques honnêtes gens; ils « cherchaient où ils pourraient trouver leurs pareils. « Nous portions une enseigne qui leur allait, ce qui nous « préservait ailleurs devint un titre pour eux. Nous

« fûmes bientôt leur vaste café Procope. Maintenant, ils
« pouvaient se compter ; ils pouvaient savoir leurs forces.
« La politique des meneurs était justement d'empêcher
« cela, vingt représentations à douze cents personnes
« chaque, douze cents personnes applaudissant ; c'est
« vingt-quatre mille personnes en bonne addition, vingt-
« quatre mille opposants ; il en fallait bien moins pour
« mettre dehors les méchants. Ah! si nos habitués
« avaient osé seulement, dans la rue, ce qu'ils osaient
« au théâtre ! Mais non, la chaleur d'âme qu'ils trou-
« vaient moyen de montrer entre quatre murailles s'éva-
« porait à l'air libre et, en mettant le pied sur le seuil,
« ils semblaient se revêtir de leur peine comme d'un
« manteau. »

L'interdiction de *Paméla* était surtout la suite et la conséquence de toute la série des événements antérieurs.

Après les scandales causés par les représentants et l'interdiction de *l'Ami des Lois*, les comédiens avaient mis leur coquetterie à jouer des pièces de Marivaux et non sans quelque malicieuse intention d'opposer à l'art théâtral, brutal et grossier, qui jouissait des faveurs des révolutionnaires, les grâces d'un art né du régime déchu. C'étaient là des retours vers le passé nettement voulus. « Nous et notre public, dit Fleury, nous figu-
« râmes au milieu de la société nouvelle, comme un
« salon bien tenu figurerait au centre de la place Mau-
« bert. En cet état de choses, sait-on ce que nous osâmes
« encore ? Devant ces prôneurs d'égalité, nous repré-
« sentâmes des mœurs de cour; devant les fanatiques
« d'athéisme, nous prêchâmes la tolérance, devant des

« bourreaux et des assassins nous fîmes appel à
« l'humanité, devant les *tape-dur*, nous affichâmes
« l'orgueil du linge blanc. »

A la représentation de *Paméla*, l'aspect même de la salle indiquait l'état d'esprit des spectateurs, aussi bien que celui des comédiens et la formation bien particulière du public. « Jamais salle n'avait été ni plus brillante
« ni mieux composée. Si on nous avait désignés pour vic-
« times, les bandelettes ne nous auraient pas manqué;
« les dames étaient en nombre et quelques-unes avaient
« osé se coiffer autrement que de la sordide cornette
« symbole d'égalité; parmi les hommes j'apercevais bien
« quelques cheveux noirs et crépus, mais nous avions
« en grande majorité de belles lignes de têtes poudrée,
« de ces têtes dignes et respectables qui, depuis vingt
« ans, avaient suivi et protégé la Comédie-Française,
« restes précieux de l'ancien parterre du faubourg Saint-
« Germain. Il y avait certes quelques dangers à se
« trouver chez nous; peut-être est-ce précisément à
« cause de cela qu'ils venaient nous voir; peut-être,
« aussi, vieux amis de la famille, et mieux au fait que
« nous, venaient-ils une dernière fois nous tendre la
« main comme à ceux qui partent pour une périlleuse
« traversée et qu'on vient encore, de la rive, regarder
« lever l'ancre. »

Ceci étant établi, on comprendra sans peine que, en une période où les partis étaient en état de guerre ouverte, le Comité de Salut Public ne voulût point laisser durer la réunion d'une véritable armée d'opposants groupés autour d'une compagnie de comédiens. La suite des événements, et les agissements de la Jeunesse

dorée, notamment, ont prouvé que ce n'était point là une chimérique précaution.

L'incarcération des comédiens français était, pour nombre d'entre eux, chose prévue et, comme dans leur monde, il était et fut, de tout temps, d'usage de ne pas prendre au tragique les éventualités dangereuses, certains groupes d'acteurs s'amusaient à jouer au tribunal révolutionnaire. C'était autant pour rire des dangers que pour s'habituer à les contempler sans effroi. Chez Talma, on distribuait les rôles de cette sinistre comédie, et c'était un gros terre-neuve du nom de Bonhomme qui représentait le président. On lui pinçait la queue ou l'oreille et, alors, il aboyait. Cela voulait dire : « A la guillotine ! » C'était généralement un certain Marchenna, espagnol, ami de l'acteur-auteur Riouffe, l'auteur des *Souvenirs d'un détenu*, si pleins de renseignements sur les prisons révolutionnaires, qui se chargeait de ce jeu. C'est ce Marchenna qui, arrivant à ces séances de tribunal révolutionnaire postiche, disait : « Je suis venu par « les rues détournées parce que la guillotine court après « le monde. »

De même qu'ils riaient de la prison avant d'y être internés, les comédiens y firent bonne contenance, dès qu'ils s'y trouvèrent bouclés ; ce qui n'empêcha point qu'il s'en fallût de peu qu'ils ne fournissent une charrette de Thespis à la guillotine. Ce fut même un comédien, devenu membre du Comité de Salut Public, qui se montra le plus acharné à la perte de ses anciens camarades.

Ce comédien n'était autre que le trop fameux Collot d'Herbois. Ancien acteur, réalisant le type complet du cabotin enflé de vanité, boursouflé de prétentions gro-

tesques ; il avait joué un peu partout en province, sans succès, et avait même été sifflé un peu partout. Quand, en novembre 1793, il revint à Lyon, investi d'une partie de la puissance publique, le pénible souvenir de ses mésaventures scéniques, que les Lyonnais n'avaient point oubliées, lui revint plus cuisant que jamais.

Comme auteur dramatique, il n'avait pas eu beaucoup de chance, mais il avait eu l'occasion de montrer jusqu'où allait son âpreté au gain. On possède un contrat passé entre lui et la direction du théâtre de Madame, en mars 1791, à propos de deux pièces, dont il était l'auteur, *les Portefeuilles* et *le Procès de Socrate*, où l'on peut constater qu'il entendait l'art de soigner, exagérément, ses intérêts pécuniares. Dans son *Procès de Socrate*, écrit avant la création du Tribunal révolutionnaire, Collot nous présente, comme un sujet d'horreur, le tribunal qui condamne le philosophe ; la brochure imprimée de la pièce porte cette note : « Remarquez la « composition du Tribunal des anciens temps : un fat « présomptueux, un ignorant crasse, plusieurs hommes « nuls et un Cristias cruel par habitude. »

Or ce Cristias, après avoir entendu des hommes du peuple émettre contre Socrate des accusations sans aucun fondement, articule brutalement ceci : « Les crimes « sont prouvés, je conclus à la mort » ; et un autre juge, en qui Collot semble avoir pressenti ceux qui jugèrent après la loi de prairial, s'écrie : « A la mort, c'est le « plus court ! on ne comprend rien à la défense de So- « crate. » Un autre, — comme s'il devinait les jugements, rendus par de pareils juges, à l'époque des fêtes de l'Être suprême, formulait cet arrêt : « Il est athée et

« conspirateur : A la mort. » Enfin, encore un autre des juges nés de l'imagination indignée de Collot, en 1791, proférait ou à peu près, les paroles prononcées par Vouland allant, en 1794, de compagnie avec Fouquier, voir guillotiner la fournée de ce procès des Chemises rouges dont le point de départ avait été une tentative d'assassinat, d'un certain Ladmiral, contre Collot, et dont le mobile était une histoire d'ordre absolument privé.

Collot d'Herbois ne lâchait pas prise contre ses camarades ; il excitait sans cesse la vigilance du Comité de Salut Public, il alla jusqu'à écrire à Fouquier Tinville pour qu'il hâtât le jugement de ceux des sociétaires de la Comédie-Française, considérés par lui comme les plus coupables. Chacun des dossiers portait, selon la coutume, une annotation à l'encre rouge destinée à indiquer, par avance, le sentiment du Comité de Sûreté générale : G, signifiait : guillotiné ; — D, déporté ; — R, relâché. Les six dossiers en question portaient les mentions suivantes :

Dazincourt, G ; Fleury, G ; Louise Contat, G ; Emilie Contat, G ; M^{me} Raucourt, G ; M^{me} Lange, G.

Les pièces étaient accompagnées d'un avis d'envoi ainsi conçu :

« Le Comité t'envoie, citoyen, les pièces concernant
« les ci-devant comédiens français ; tu sais, ainsi que
« tous les patriotes, combien ces gens-là sont contre-ré-
« volutionnaires, tu les mettras en jugement le 13 mes-
« sidor. A l'égard des autres il y en a quelques-uns,
« qui ne méritent que la déportation, au surplus, nous
« verrons ce qu'il en faudra faire après que ceux-ci
« auront été jugés. *Signé* : COLLOT D'HERBOIS. »

Mais guillotiner la Comédie-Française n'était pas chose facile. Fleury donne, avec beaucoup de finesse et beaucoup de justesse, la raison véritable d'une telle difficulté.

« L'amour du peuple pour le spectacle est le gage de
« l'intérêt qu'il porte aux acteurs, il ne peut nous voir
« sans nous associer à la sensation théâtrale, à cette
« fascination qui le transporte ; nous sommes pour lui
« le signal d'une fête, d'un plaisir vif, nous sommes les
« amis de ses yeux et de ses oreilles, si nous ne pouvons
« l'être de l'esprit et du sentiment... Tuer un comédien,
« c'est tuer une illusion qui peut-être ne se représentera
« pas dans l'histoire des plaisirs. »

La première personne qui fut délivrée fut M^{lle} Devienne ; elle dut cette bonne chance au terrible Vouland, et surtout aux instances d'un citoyen Gevaudan, entrepreneur de charrois pour les armées, elle devint, par la suite, M^{me} Gevaudan et quitta la Comédie. Ce fut, au dire des contemporains, une perte irréparable pour l'art dramatique.

Quant à Fleury, il eut l'occasion de s'évader et refusa d'en profiter. Une soi-disant M^{me} Brulé, marchande à la toilette, était venue le trouver à la prison où elle pénétrait sous prétexte d'y exercer son commerce. Grâce à son carton, plein de hardes, elle pénétrait dans tous les mondes et chez les plus influents personnages, et jusque chez Robespierre. Cette soi-disant dame Brulé n'était autre qu'une certaine lady Mantz, qui avait été l'une des célébrités mondaines de l'ancien régime, et qui, sous son déguisement de brocanteuse, espionnait la République au profit du parti royaliste. Cela, d'ail-

leurs, Fleury l'ignorait alors. Fleury déclina ses offres, disant que, lorsque ses camarades étaient tous détenus, et, sans doute, voués à l'échafaud, son départ serait une désertion. Deux jours après celui où lady Mantz avait joué sa vie, en venant se mettre à la disposition de Fleury, elle était arrêtée et enfermée à la prison du Plessis. La chute de Robespierre, son ancien client, l'en fit sortir.

Quelques-uns des comédiens avaient été relâchés en janvier et en mars 1794 ; la plupart ne sortit de prison que le 5 août 1794 (16 thermidor an II). Ceux-là avaient passé trois cent trente jours en prison.

Si ce fut un comédien, Collot d'Herbois, qui se montra le plus acharné à la perte des comédiens français, ce fut un autre comédien, Charles de La Bussière, qui, au péril de ses jours, fit l'impossible pour les sauver et les sauva.

De La Bussière, fils d'un officier, avait lui-même été officier durant peu de temps, puis, on ne sait trop, ni comment, ni pourquoi, il entra au théâtre. Il avait fait partie de la troupe des Variétés en 1787, 1788, 1789, puis, au cours de la Révolution, il avait pris rang parmi la troupe du petit théâtre Mareux installé rue Saint-Antoine, n° 46, au fond d'une cour. Ici, comme là, il jouait des rôles de Niais, et de Jocrisses. Partout, aussi bien au théâtre que dans la vie ordinaire, il prenait tout au comique et s'adonnait aux mystifications les plus bouffonnes, les plus extravagantes et les plus dangereuses. Maintes fois, il faillit avoir maille à partir avec la justice révolutionnaire ; mais, toujours, par quelque farce, il se sauvait des conséquences d'une autre farce. C'est ainsi que, une fois, ayant en guise de plaisanterie, brisé les bustes de Marat et de

Lepelletier qui se trouvaient au théâtre Mareux, il sortit de l'aventure quasiment porté en triomphe par les farouches citoyens de la section devant laquelle son méfait avait été porté. On le trouva si amusant qu'il finit par recevoir les ambrassades des sectionnaires.

Et pourtant on ne plaisantait pas avec les bustes de Marat et de Lepelletier ; dont un couplet de vaudeville disait que « les aristocrates les avaient chez eux comme un paratonnerre ». Ils servaient, en effet, comme témoignage de civisme, et c'est ainsi que Sophie Arnould, qui n'était point, et pour cause, du parti de la Révolution, se vit bien notée dans son quartier, parce que, au cours d'une visite domiciliaire, on avait trouvé chez elle un buste de Marat coiffé d'un turban. Alors, le bon sans-culotte qui faisait cette perquisition poussa cette exclamation : « Tiens ! t'as Marat ! t'es donc une patriote toi ! »

L'aventure arrivée à La Bussière à propos des bustes brisés n'est qu'un exemple des amabilités du public envers les comédiens, et particulièrement pour les comiques. L'acteur Michot en eut, lui aussi, le bénéfice. Un jour, par on ne sait quelle fantaisie de la foule, frappée par sa belle prestance, il avait été pris pour un fermier général. On cria : « A la lanterne ! » et il avait déjà la corde au cou, lorsqu'un passant s'écria : « Mais c'est le *porichinelle* de la République ! » Vite on lui retira la cravate de chanvre, et « le *porichinelle* » fut porté en triomphe par ceux qui allaient pendre le fermier général.

Le cas de La Bussière, quoi qu'il se fût tiré d'embarras, laissait derrière lui un souvenir très dangereux. Comme, d'autre part, le théâtre ne le nourrissait pas, il se mit en tête d'un autre gagne-pain et, non sans hésitation, il

accepta un emploi dans les bureaux du Comité de Salut Public.

Ici commence le rôle historique de La Bussière, mais nous ne le connaissons, en réalité, que par le petit livre intitulé *Charles ou les mémoires de M. de La Bussière* écrit par Liénard. Or Liénard était tout le contraire d'un écrivain sérieux et La Bussière, qui eût mystifié Dieu et diable, n'a certainement pas manqué de donner à son historiographe les renseignements les plus fantaisistes. De cette combinaison de fantaisies entremêlées, il ne peut résulter que des renseignements de tous points sujets à caution.

Lorsque Ch. de La Bussière entra, le 20 avril 1794, au bureau de la Correspondance, il y trouva le service assuré par un groupe d'employés, encore plus contre-révolutionnaires que lui-même et placés sous les ordres d'un jeune écrivain, Fabien Pillet, ancien collaborateur des *Actes des Apôtres* et du *Journal de la Cour*, c'est-à-dire de deux des organes les plus violents du parti de la royauté.

La Bussière fut employé comme *enregistreur pour les pièces accusatrices* et chargé de la tenue du registre où étaient inscrites les pièces destinées à l'accusateur public, et qui était surnommé le *Registre mortuaire*.

Parmi les employés du bureau où travaillait La Bussière, c'était à qui trahirait le gouvernement dont il était le fonctionnaire, et La Bussière, tant par son goût pour la farce, que par son envie de sauver qui que ce fût, s'évertuait à mélanger, à égarer, à embrouiller, tous les dossiers qui lui passaient par les mains. Cette œuvre de désordre eut parfois, eut souvent, l'avantage de sauver

la vie à des accusés; mais elle eut aussi pour conséquence d'exaspérer les pourvoyeurs du Tribunal révolutionnaire, entravés, à chaque instant, par l'impossibilité de rien comprendre, ni aux dossiers qui leur passaient par les mains, ni à la défense incohérente, affolée et furibonde des accusés, à la charge desquels on mettait des faits et des pièces qui n'avaient aucun rapport avec ce qui pouvait les concerner. Dans quelle mesure les manœuvres des bureaux de la Correspondance, ou autres bureaux, ont-elles été cause de la folie furieuse, qui produisit et la loi de prairial et les criminelles exécutions qui s'ensuivirent? Il sera, à jamais, impossible de le savoir. Il reste en tous cas acquis à l'histoire que, par suite des manœuvres de La Bussière, de Fabien Pillet et de leurs amis, des dossiers désordonnés et indéchiffrables, ont causé la mort de nombre d'accusés mis hors d'état de se défendre.

La Bussière ne se contentait point d'embrouiller les pièces; il les détruisait lorsqu'il en avait le pouvoir et, en particulier, quand elles concernaient des gens dont le salut l'intéressait personnellement. C'est ainsi que, s'il faut l'en croire, dans la nuit du 9 au 10 messidor an II, il aurait volé le dossier des Comédiens français. Après une série d'incidents assez vaudevillesques, il serait parvenu à le détruire, en le pétrissant dans l'eau chaude d'une baignoire et en le jetant ensuite, sous forme de boulettes, dans la Seine. Et ce serait ainsi qu'aurait été sauvée la Comédie-Française tout entière, par l'ancien pitre des Variétés, par l'ancien jocrisse du Théâtre-Mareux. Ce fait, tout au moins, paraît définitivement acquis à La Bussière.

La Comédie-Française, qui, en somme, était née de l'ancien régime et avait vécu de l'ancien régime, ne pouvait être qu'une aristocrate, et elle avait eu, au risque des pires dangers, l'orgueil et la vaillance de l'être ; elle avait combattu pour ses idées, chacun y fit le sacrifice de sa vie et c'est avec respect qu'on doit saluer son souvenir. Parmi les autres théâtres, si nombreux qu'ils fussent, aucun n'imita son exemple. Aucun, non plus, ne défendit plus bravement que la Comédie Française la dignité de son Art, gravement atteinte par d'autres troupes de comédiens.

VI

TRANSFORMATION DES DÉCORS ET DES COSTUMES

Le décret de l'Assemblée législative qui, à la date du 13 juin 1791, sur le rapport de Chapelier, avait établi la liberté des théâtres, avait eu pour conséquence naturelle de multiplier, à l'infini, les entreprises théâtrales. Désormais, il suffisait à chacun de faire à la municipalité une simple déclaration, pour avoir pleinement le droit, — sous réserve de sécurité publique, bien entendu, — de s'établir dans une salle de spectacle. Ce n'était pas seulement la liberté des théâtres à venir que ce décret établissait, c'était la libération de toutes les entreprises déjà existantes. Jusque-là, deux théâtres seulement, l'Opéra et la Comédie-Française, avaient le privilège effectif d'exister ; chacun d'eux étant tenu de respecter les limites spéciales affectées au privilège de l'autre. Une entreprise quelconque ne pouvait se produire que sur une autorisation spéciale et, suivant qu'un

théâtre représentait des ouvrages qui, par leur nature, pouvaient être considérés comme étant du domaine de l'Opéra ou de celui de la Comédie-Française, il demeurait tributaire de l'une ou l'autre de ces deux scènes.

Le décret du 13 juin 1791 effectuait donc, en réalité, l'abolition d'un privilège. Vingt ans plus tard, le fameux décret de Moscou le rétablit, en majeure partie. L'élaboration de ce décret de 1791 avait été réclamée à la Constituante, puis à la Législative, par des groupes d'auteurs, de compositeurs et de comédiens qui s'appelaient Beaumarchais, Sedaine, Méhul, etc., etc. D'un même coup, il établissait la liberté d'émettre sa pensée par les voies du théâtre et la liberté de l'industrie des directeurs de théâtre ; il fondait le privilège exclusif des auteurs dramatiques sur les œuvres, en interdisant à quiconque de les représenter sans leur autorisation formelle et par écrit. Il consacrait, d'une façon définitive, le principe de la propriété littéraire en édictant, de plus, que les héritiers d'un auteur conserveraient, intacts, pendant cinq années les droits de celui-ci.

C'était tout simplement l'établissement de l'état civil des œuvres de l'esprit, que la Révolution venait de consolider ; c'était ce que plus tard, avec un peu d'emphase, comme toujours dans ce temps là, on appela *La Déclaration du droit du Génie*. Si le bien des auteurs se trouvait ainsi sauvegardé, celui des comédiens se trouvait fondé du même coup, puisque l'auteur, devenu seul maître d'assurer la représentation de son œuvre, en donnait la jouissance au théâtre de son choix.

De leur côté les pouvoirs publics ne manquèrent point

de se préoccuper de la force d'opinion créée par la multiplicité des théâtres. Ils s'appliquèrent à les faire agir au profit de la cause dont ils avaient la charge.

Le Comité d'Instruction publique, estimant, en propres termes, que le Théâtre est « l'un des organes de l'instruction publique » en vint, progressivement, à le vouloir dominer et régenter, voire même à le tyranniser souvent de la façon la plus inepte.

Bientôt la censure se crut le droit d'interdire, sous prétexte d'épuration, un nombre considérable d'œuvres du vieux répertoire français. Les comédiens voulant faire leur cour au pouvoir et se garer des mésaventures qui avaient atteint leurs camarades du Théâtre-Français, ne manquèrent point de surenchérir, de la façon la plus ridicule et souvent la plus lâche, sur les exigences, bêtes pour la plupart, du Comité d'Instruction publique. Ils faisaient, par ordre, dans des textes les plus consacrés et les plus illustres, des modifications dans lesquelles on ne saurait trop dire lequel des deux l'emporte, le grotesque ou la bassesse. Ils avaient souvent pour excuse les exigences du comité des administrateurs de police, chargés de la surveillance des théâtres. Alors, non contents d'obéir, les comédiens donnaient en plus des preuves personnelles de civisme. Ils introduisaient des cocardes nationales, soit dans les décors, soit dans les costumes, et l'on en trouvait aux endroits les plus inattendus ; sur les vêtements des Romains, des Grecs, des Vénitiens, des Gaulois, jusque sur les maillots des sauvages et dans la comédie comme dans la tragédie. Si bien que, quand Don Diègue demandait à Rodrigue :

 Rodrigue, as-tu du cœur ?

Rodrigue répondait en se frappant la poitrine enluminée d'une superbe cocarde placée sous son sein gauche.

Bien entendu, l'aspect des salles de théâtre était modifié selon les besoins de la cause. Le théâtre d'où était chassée la troupe du faubourg Saint-Germain et qui avait reçu successivement les titres de *Théâtre de la Nation* et de *Théâtre de l'Égalité* avait été transformé. Par respect pour les principes d'égalité et de fraternité, on avait abattu les cloisons qui séparent les loges et il ne restait plus qu'une série de galeries superposées et aménagées en amphithéâtres. De plus, les galeries des divers étages étaient reliées par des colonnes, surmontées de bustes des héros et des martyrs de la Liberté, soit ceux du trio Marat-Chalier-Lepelletier, soit ceux de Brutus, de Guillaume Tell et autres anciens. Ces exhibitions de bustes étaient d'usage à peu près général dans les salles de théâtre; et, d'usage plus général encore, étaient les guirlandes tricolores, soit d'étoffe, soit de papier, les applications de cocardes nationales, les peintures aux trois couleurs, qui décoraient toutes les salles de spectacle.

Par ailleurs, les entrepreneurs de spectacle ayant acquis la possibilité de jouir intégralement du succès des pièces qu'ils monteraient, ne craignaient plus, comme par le passé, d'engager des dépenses sérieuses. Cet état de choses eut pour conséquence directe la révolution complète qui s'effectua dans l'art des costumes et dans celui des décors.

L'une des plus remarquables tentatives, au théâtre, de ce que l'on appela plus tard « la couleur locale », eut

lieu à propos d'une *Lucrèce* que le poète Arnault donna aux comédiens du faubourg Saint-Germain. Arnault, dans ses *Souvenirs de sexagénaire*, nous a laissé un récit de ses aventures, à propos des décors et des costumes de *Lucrèce* qu'il serait regrettable de négliger.

La recherche qu'apportait le nouveau Théâtre-Français dans le soin des accesoires de ses représentations avait excité l'émulation de l'ancien et il y fut, au début de 1791, décidé que le matériel des tragédies romaines serait complètement renouvelé. Les Comédiens français s'adressèrent donc, à cet effet, à David. On lui délégua Arnault qui, après le grand succès de sa tragédie *Marius*, venait d'apporter une nouvelle tragédie : *Lucrèce*. David, après *Marius*, lui avait témoigné beaucoup de bienveillance ; aussi, lorsque ce même Arnault, qui était alors un tout jeune homme, avait, pour la première fois, dit à David qu'il préparait une *Lucrèce* : « La chute des Tar-
« quins ! l'expulsion des rois ! bon cela ! s'était écrié
« David. Tout ce que je sais, tout ce que j'ai, ma mé-
« moire et mon portefeuille, tout est à votre service. Il
« vous faudra les meubles du temps, j'ai ce qu'il vous
« faut : les métiers de Pénélope feront à merveille
« dans la chambre de Lucrèce... »

Mais quand, six mois après cette sortie enthousiaste, le jeune Arnault arriva de nouveau au Louvre, l'état d'esprit de David n'était plus du tout le même.

Écoutons Arnault :

« Arrivé à la porte de David, je sonne, on ouvre ;
« c'était lui. Je le salue ; il me rend affectueusement ma
« politesse, mais, tout à coup, cette expression de bien-
« veillance disparaît, je vois sa physionomie qui, par

« elle-même, n'était rien moins que gracieuse, devenir
« plus rébarbative, à mesure que je lui expose le but de
« ma visite; et, lorsqu'enfin j'en viens à l'article des
« métiers de Pénélope : « Je n'ai pas de dessins pour
« vous, je n'ai pas de dessins pour quelqu'un qui porte
« ce que vous portez là », me répond-il de l'accent le
« plus brusque, en fronçant ses terribles sourcils, en
« me frappant sur le ventre. »

Et c'est ainsi qu'Arnault, s'examinant, s'aperçoit que son gilet et sa cravate sont semés de fleurs de lys. Alors sans souci ni de l'âge, ni de la gloire, ni de la puissance même de David, il lui riposta, sur un ton enjoué, que les gens de son parti ne craignent point d'arborer les fleurs de lys; il alla jusqu'à dire que, plusieurs, parmi les violents du parti révolutionnaire, « ne sont
« pas pressés de montrer celles qu'ils portent marquées
« sur l'épaule ». Là-dessus il s'en fut rendre compte de sa mission aux Comédiens français. Ceux-ci s'adressèrent au rival de David, — rival parfaitement détesté, — à Vincent, chef d'une école concurrente. Vincent ne perdit point cette occasion d'être désagréable à son illustre et encombrant confrère et fournit tous les dessins qu'on lui demanda. Il s'occupa, en outre, de faire fabriquer par les soins d'un sculpteur sur bois, du nom d'Alexandre, tout ce qui se rapportait à la confection des meubles et des armes.

L'architecte Paris s'excusa de ne pouvoir lui-même établir les décors, mais il fit confier ce travail à Percier et à Fontaine; un nommé Protin fut chargé de leur exécution. Ce grand travail d'ensemble fut exécuté en six semaines; la nef du Panthéon avait été mise à la dispo-

sition de Protin. Arnault raconte, non sans une pointe d'orgueil, qu'il a collaboré à l'exécution des décors de sa pièce et, notamment, à la confection d'un camp de Tarquin le Superbe et à celle de la pelouse qui l'entourait, ainsi qu'à une statue de Mars.

Alexandre qui venait d'établir le mobilier de Lucrèce n'en était pas à son coup d'essai. En collaboration avec Talma, il avait déjà exécuté les meubles les plus variés, destinés aux œuvres les plus diverses; il avait acquis en ces matières une érudition tout à fait supérieure. En dehors de cela, Alexandre était, semble-t-il, un parfait jocrisse. Ses propos naïfs étaient un sujet de gaîté pour le monde des coulisses. Mais, ceci mis à part, il n'en reste pas moins l'un des hommes qui, avec Jacob, ont le plus puissamment contribué à transformer le mobilier théâtral et, par contre-coup, le mobilier privé en usage dans la vie courante.

Les travaux d'établissement des décors des *Tarquin* valurent à Percier et à Fontaine, conjointement, l'emploi de directeurs des décors de l'Opéra et, bientôt après, la qualité de membres du Conseil d'administration de ce théâtre. Comme, à cette époque, l'Opéra représentait un grand nombre de ballets, Percier et Fontaine y trouvèrent mille et mille occasions d'utiliser leurs admirables talents. Dans leurs divers emplois, ils remplaçaient l'architecte Célérier, lequel avait joint jusqu'alors à ses diverses occupations, celle d'organisateur de la plupart des fêtes nationales.

Par suite de l'avènement de ces deux grands artistes, l'Opéra s'enrichit de décors, tout à la fois exacts et somptueux. Parmi les plus célèbres, on peut citer : ceux

de *Télémaque*, du *Jugement de Páris*, de *Psyché* qui sont restés des modèles du genre.

Désormais, en tous cas, c'en fut fini des décors sans caractère, sans aucun lien avec l'esprit et le style du texte, que, pendant des siècles, tous les théâtres de France, même les plus dépensiers dans l'agencement de leurs représentations, avaient exhibés sur la scène.

Désormais, le public et, avec lui, la critique, entendirent que, décors, costumes et textes formassent un tout et que l'art dramatique dût, en conséquence, se contenter du minimum possible des conventions inévitables.

Dans les sociétés artistiques, on discutait passionnément sur les questions de sincérité et d'exactitude des décors. Cela allait si loin que la *Société républicaine des Arts* qui, si elle n'était pas une institution officielle, était tout au moins investie d'une autorité considérable, s'occupa de la façon la plus sérieuse de la question des décors des grands théâtres.

Le *Théâtre de la République*, c'est-à-dire le Théâtre-Français de la rue de Richelieu ayant représenté une tragédie de Legouvé intitulée *Epicharis et Néron* (3 février 1794), la *Société républicaine des Arts* accueillit, dans son propre journal, destiné à la publication des comptes rendus de ses séances, une communication par laquelle était étudié et critiqué, acte par acte, tout ce qui concernait les décors, tant au point de vue archéologique qu'au point de vue de l'exécution pittoresque de chacune de leurs parties. Les plus petits détails d'architecture et le choix des accessoires y étaient l'objet de savantes critiques.

L'auteur de cette critique non signée, qui nous montre

avec quel soin, en pleine Terreur, on s'occupait de la mise en scène d'une pièce importante, était, selon toute apparence, Détournelles aidé par Millin.

En ce qui concerne les costumes, la tâche accomplie par les comédiens ne fut ni moins active, ni moins ardue. Les tailleurs avaient à constituer, du tout au tout, une nouvelle garde-robe du Théâtre-Français. Il s'en fallait de tout, en effet, que la révolution accomplie dans le vêtement tragique par Lekain et M^{lle} Clairon eût réalisé un progrès définitif. Élève du peintre Van Loo, l'acteur Lekain avait apporté dans l'art théâtral les hérésies communes à la plupart des peintres et des dessinateurs de son temps ; il les avait même aggravées. Les personnages de tragédie étaient empaquetés comme des baldaquins, empanachés comme des chevaux de parade, et, s'ils ne ressemblaient plus à des courtisans du temps de Louis XIV, ils ressemblaient moins encore à des citoyens du temps d'Auguste ou de Périclès.

Puis, les camarades de Lekain, faute de pouvoir l'égaler par le talent, avaient voulu l'éclipser par la splendeur des costumes, imités de ceux qu'il adoptait. D'aucuns s'étaient endettés et ruinés à ce jeu-là. Nos entrepreneurs de mises en scènes, inutilement coûteuses, n'ont rien inventé de plus beau qu'une certaine cuirasse que possédait Vanhove et qui ne lui avait pas coûté moins de cinquante-trois louis, soit douze cent soixante-deux livres, ce qui représente à peu près trois mille francs de notre monnaie. Joli prix pour une seule cuirasse. Elle était de velours vert, « à quatre poils », enrichie d'écailles, brodée d'un trophée composé de canons, de tambours, de fusils. L'artiste y avait fait réserver deux

poches, l'une pour son mouchoir, l'autre pour sa tabatière. Il est nécessaire d'ajouter que cette cuirasse était bonne à diverses fins, avec des variantes dans le reste du costume, variantes fatalement des plus luxueuses ; elle servait à vêtir aussi bien Mithridate qu'Agamennon ou même que le vieil Horace. Le vieil Horace, en particulier, devait être singulièrement étonné de se trouver en si bel équipage, et tous ces illustres seigneurs ne devaient point regarder sans une certaine curiosité, vraiment bien excusable, les trophées de tambours, de fusils et de canons.

De divers côtés paraissaient des ouvrages traitant de l'histoire du costume, il en parut un, entre autres, intitulé : *Recherches sur les costumes et sur les théâtres de toutes les nations, tant anciennes que modernes*, estampes de Chéry, gravées par Alix, et qui était une œuvre de toute première importance.

Les comédiens, même les plus illustres, ne se résignaient pourtant pas à changer leurs vieilles habitudes : témoin Larive. Attaché aux anciens usages, adversaire décidé des idées de Talma sur l'exactitude des costumes appropriés aux rôles, et, aussi désireux de manifester ses opinions politiques, il s'avisa de jouer le rôle de Sylla, comme il le jouait sous l'ancien régime, c'est-à-dire avec un chapeau à plumes et un manteau pailleté. Lorsque, agitant son fameux chapeau, il lança ce vers :

Et, la tête à la main, demandant son salaire

il put s'apercevoir aux éclats de rire de la salle que les temps et les idées étaient changés.

Le grand artisan de la transformation de l'art de se

costumer semble avoir été Talma. Il ne se contentait point de son savoir personnel, il faisait appel au crayon de son ami David. Il faisait appel aussi, et surtout aux lumières du savant antiquaire Millin, qui le guidait dans ses recherches relatives aux costumes et à leurs accessoire, chez les Grecs, les Romains, et chez les hommes du moyen âge.

Il était parvenu à se constituer une garde-robe de théâtre d'une valeur inestimable, où chaque objet était né du maximum d'informations historiques et archéologiques que pouvait fournir la science de son époque.

La maison de Talma, rue Chantereine, était devenue une sorte de musée. Et, comme de semblables fantaisies coûtaient des sommes vraiment énormes, Mme Talma avait mis à la disposition de son mari, la plus large part de sa très grande fortune. Non seulement elle était propriétaire de l'immeuble qu'elle occupait avec son mari, mais elle était également propriétaire de la maison de la rue de la Chaussée-d'Antin où mourut Mirabeau, — lequel, entre parenthèses, omettait assez volontiers de lui payer son loyer.

Dans l'hôtel de la rue Chantereine (qui s'appela rue de la Victoire après que Julie Talma l'eût cédé à Bonaparte), Talma avait couvert la grande galerie de panoplies, dont toutes les pièces, cuirasses, casques, poignées ou fourreaux de glaive, étaient, chacune, l'œuvre d'un maître modeleur et d'un maître ciseleur.

Un temps vint bientôt où les auteurs eux-mêmes estimèrent utile d'indiquer les costumes de leurs personnages. C'est ainsi qu'en tête de la brochure d'un Opéra, en trois actes, des citoyens Sicart et Desforges : *La*

Liberté et l'Egalité rendues à la Terre, qui fut joué en 1793, on lit des mentions comme celles-ci : « *l'Amour :* « costume connu ; *Mercure :* costume connu ; le *Despo-* « *tisme :* dans le costume le plus richement révoltant ; le « *Fanatisme :* vêtu et puni comme il doit l'être. » Pour nous, cela manque évidemment de précision, — et surtout quant aux deux derniers personnages, — mais pour qui possédait les traditions, établies par l'imagerie de l'époque, il suffisait de se reporter aux innombrables allégories du Despotisme et du Fanatisme, tant gravées que peintes, ou sculptées, qui traînaient un peu partout.

Bien entendu, les acteurs ne manquaient point de se grimer. Or à un certain moment les pièces écrites en vue de la libération des nègres étaient fort nombreuses. L'une d'elles, *l'Esclavage des noirs*, par Olympe de Gouges, avait été reçue par la Comédie-Française et l'auteur voulait absolument que ses nègres fussent noirs, et que les négresses, fussent non moins noires. Ceci ne faisait nullement l'affaire des comédiens et bien moins encore celle des comédiennes. Tous et toutes refusaient de se barbouiller le visage ou même les mains. Mais Olympe de Gouges qui était tenace comme une femme de lettres, — et ce n'est pas peu dire, — revint à la charge, déclarant qu'elle avait inventé elle-même « un certain *cirage au jus de réglisse* « parfaitement inoffensif et facile à enlever, de la façon la plus simple une fois la pièce terminée. Par malheur les comédiens et comédiennes refusèrent obstinément d'expérimenter le « cirage au jus de réglisse ». Avant de monter, hélas ! sur l'échafaud, pour outrages véhéments et directs contre Robespierre, Olympe de Gouges a négligé d'en laisser la recette à la postérité.

Comme échantillon du respect de la réalité dans la mise en scène, il y aurait lieu de retenir la pièce représentée au Théâtre de Monsieur, en mai 1791, sous le titre : *Mirabeau dans son lit de mort*, où l'on voyait, nous disent les journaux du jour, un acteur figurant Mirabeau « véritablement nu ». Il était dans un lit, causant avec des personnages de son temps qui lui ont survécu. L'auteur de cette pièce était un comédien du nom de Pujoulx ou Puljoulx.

Notez bien que certaines manifestations d'art qui nous apparaissent tout à fait bouffonnes semblaient, aux contemporains de la mort de Mirabeau, chose parfaitement louable et édifiante. Les pouvoirs publics étaient les premiers à les encourager.

A mesure que les événements devenaient plus graves et les passions plus ardentes, ils mettaient plus d'ardeur à utiliser les théâtres pour la propagation de leurs idées et de leurs principes.

VII

LE THÉATRE, INSTRUMENT DE RÈGNE

Le 10 août 1793, sur un rapport de Couthon déclarant, au nom du Comité de Salut Public, que le théâtre avait trop souvent « servi la tyrannie pour qu'on ne l'obligeât point à servir la liberté », et qu'il était bon qu'il formât « ... de plus en plus chez les Français le caractère et le sentiment républicain », la Convention rendit un décret ordonnant que, jusqu'au 1ᵉʳ septembre : « sur les théâtres « de Paris, qui seront désignés par la municipalité, seront « représentées, trois fois la semaine, les tragédies répu-

« blicaines telles que celles de *Brutus, Guillaume Tell*,
« *Caïus Gracchus*, et autres pièces dramatiques qui re-
« tracent les glorieux événements de la Révolution, et
« les vertus des défenseurs de la liberté. Il sera donné,
« une fois la semaine, une de ces représentations aux frais
« de la République. »

Bientôt après parut un arrêté du Comité de Salut Public, signé Barrère, Collot d'Herbois, Saint-Just, Prieur, qui ordonnait la réouverture de la salle de la Comédie-Française du faubourg Saint-Germain et, du même coup, donnait, à l'avenir, aux communes, qualité, pour, leurs territoires respectifs diriger tous les spectacles dans un sens républicain ; comme au Théâtre-Français, — devenu *Théâtre du Peuple*, des représentations « Par et pour le Peuple » y devaient être données.

Les sociétés d'artistes des divers théâtres étaient requises de jouer, à tour de rôle, au *Théâtre du Peuple :* « décoré au dedans de tous les attributs de la liberté », et de participer aux représentations qui y seraient données trois fois par décade. Nul citoyen ne pouvait entrer au *Théâtre du Peuple*, s'il n'avait une marque particulière, qui : « ne sera donnée qu'aux patriotes ». Voici pour Paris, où un arrêté de la municipalité réglait les détails d'exécution.

Quant au reste de la France, l'article 6 du décret disait :

« Dans les communes où il y a spectacle, la munici-
« palité est chargée d'organiser sur les bases de cet
« arrêté des spectacles civiques, donnés au peuple gra-
« tuitement, chaque décade. Il n'y sera joué que des
« pièces patrotiques, d'après le répertoire qui sera ar-

« rêté par la municipalité, sous la surveillance du dis-
« trict qui en rendra compte au Comité de Salut Pu-
« blic. »

Par la suite, comme sanction à cette série de mesures, qui mettaient des dépenses à la charge des entrepreneurs de théâtre et réquisitionnaient, pour ainsi dire, les artistes, la Convention, en date du 13 janvier 1794, vota l'allocation d'un crédit de cent mille livres, pour servir d'indemnité aux gens que la loi mettait à la disposition de ce nouveau service public qu'était devenu le théâtre.

Voici la liste des répartitions de ce crédit de cent mille livres. Elle donne une idée générale de l'importance relative des vingt théâtres de Paris qui, en janvier 1794, en eurent la charge :

Opéra national, 8.500 livres ; — Théâtre-Français, 7.000 l. ; — République, rue de la Loi, 7.500 l. ; — de la rue Feydeau, 7.000 l. ; — Comique-National, rue Favart, 7.000 l. ; — National, rue de la Loi, 7.000 l. ; rue ci-devant Louvois, 5.500 l. ; — Vaudeville, 4.500 l. ; — Montansier, jardin de l'Égalité, 4.600 l. ; — Palais-Variétés, 5.000 l. ; — National de Molière, 4.800 l. ; — Délassements-Comiques, 4.800 l. ; — Ambigu-Comique, 4.800 l. ; — de la Gaîté, 3.600 l. ; — Patriotique, 3.600 l. ; — Lycée des Arts, 3.200 l. ; — Comique et Lyrique, 3.200 l. ; — Variétés-Amusantes, 3.200 l. ; — Franconi (spectacles d'équitation), 2.400 l. ; — Républicain, de la foire Saint-Germain, 2.800 l.

Les comités invitèrent David à composer un projet de rideau de théâtre destiné à une représentation extraordinaire « Par et pour le Peuple » qui devait se donner à l'Opéra. Il composa à cet effet un dessin dont

Alexandre Lenoir, qui en était devenu propriétaire, a laissé la description la plus complète.

Ce dessin « pur d'exécution, d'un grand caractère et
« d'une riche ordonnance, représente le *Triomphe de la*
« *Liberté et du Peuple;* il se compose de trente figures
« au moins. Au centre on voit un char antique sur le-
« quel est assis Hercule, symbole de la Force et figurant
« le peuple : il s'appuie sur sa massue. La Liberté et
« l'Egalité, représentées par deux jeunes nymphes, égales
« en beauté et en tailles, placées entre les jambes du triom-
« phateur se trouvent naturellement sous sa protection
« immédiate. Sur le devant du même char tiré par
« quatre taureaux fougueux et caparaçonnés, sont quatre
« figures assises, groupées ensemble ; étroitement unies ;
« elles désignent par les attributs qu'elles portent :
« le *Commerce,* l'*Abondance,* les *Sciences,* les *Arts.* La
« principale paroi du char est décorée de bas-reliefs
« représentant les neuf Muses, formant entre elles la
« chaîne de l'Union ; elles annoncent à une mère, qui
« tient deux enfants dans ses bras, que les discussions po-
« litiques vont cesser, et que la concorde incessamment
« va renaître. Le char est en mouvement, les roues
« passent indistinctement sur les attributs de la royauté,
« de la féodalité et du fanatisme, représentés par des
« chartes, des mitres et des croix ; le tout est épars
« sur le sol. La Victoire, portant une lance de la main
« droite, tient, de la gauche, une branche de laurier, des
« palmes et des pervenches, fleurs consacrées à Apol-
« lon ; elle paraît dans le ciel, poursuit les ennemis de
« la Révolution et plane au-dessus des hommes du
« peuple, armés de sabres, dont ils percent la troupe des

« rois coalisés et des fanatiques renversés et foulés
« aux pieds. »

« Les victimes de la liberté des temps antiques et
« modernes suivent le char. La mère des Gracques avec
« ses deux enfants est en tête ; Junnius Brutus la suit,
« ayant à la main l'arrêt qui condamne ses deux fils
« à mort. Derrière le consul romain paraît Guillaume
« Tell, tenant dans ses bras son plus jeune fils vainqueur
« du tyran Hermann Gessler ; le jeune triomphateur est
« désigné par la flèche et la pomme au sort desquels
« était attachée la liberté de la Suisse. Viennent ensuite :
« Marat qui découvre sa blessure, puis Félix Lepelletier :
« celui-ci montre le coup mortel dont il fut frappé ;
« Chalier lève le fatal couperet qui fit tomber sa tête ;
« un autre tient à la main la fiole de verre contenant
« le poison qu'il prit pour se soustraire à l'échafaud ;
« d'autres encore paraissent dans l'éloignement de ce
« groupe principal ; chaque victime semble se glorifier
« de son martyre, présente l'instrument de son supplice
« et rend grâce au Dieu protecteur de la liberté. Enfin,
« tous ces individus, selon le sentiment qui les animait
« sont des portraits reconnaissables.

« Ce dessin énergique et extraordinaire, dessin digne en
« tout du génie qui l'inventa, — conclut Alexandre Le-
« noir, — peut figurer à côté de celui du Jeu de Paume. »

Le système inauguré par les décrets sur l'art théâ-
tral eut les conséquences les plus lamentables.

On se ferait difficilement une idée du degré d'ineptie
où le genre dit patriotique avait fait tomber les Arts de
la scène. Ce fut une sorte d'épidémie. La pièce, demeurée
comme le type de ce genre de littérature sans nom, fut

le *Calvaire des rois* dont l'auteur était Sylvain Maréchal, et qui fut représentée, avec un immense succès, le 30 octobre 1793. Ça se passait dans une île déserte, on y voyait l'impératrice de Russie, représentée par l'acteur Michot, se battant avec le Pape, représenté par Dugazon qui s'y montrait d'une bouffonnerie épique ; les autres rois se battaient entre eux aussi, et tous pour se partager un tonneau de lard, devenu leur unique commune ressource.

VIII

DUMOURIEZ ET MARAT CHEZ TALMA

De véritables artistes ne pouvaient aller jusque-là ni comme artistes, ni comme citoyens et si, après Thermidor, il fut de bon ton d'accuser de terrorisme tous ceux des comédiens qui avaient tenu une conduite franchement révolutionnaire, ce ne le fut que par suite de la mauvaise foi inhérente aux passions politiques. Une telle accusation, portée contre des hommes tels que Talma, est quelque chose de pire qu'une simple injustice, c'était un mensonge voulu.

Talma et la plupart de ses camarades du Théâtre-Français de la rue de Richelieu étaient attachés au parti modéré. Dans la plus large mesure, possible en sa situation personnelle, Talma notamment ne s'était jamais contenté de manifestations neutres et impersonnelles. En sa maison de la rue Chantereine il réunissait la fine fleur de la société girondine.

Julie Talma avait su y attirer les hommes et les femmes les plus distingués du parti et composer ainsi un des

salons les plus intéressants et les plus fréquentés de Paris, où se rencontraient, groupés par la communauté de leurs opinions moyennes, des artistes et des hommes politiques. On causait entre gens, qui tous avaient quelque chose d'intéressant à dire et savaient le dire ; puis, lorsque le maître du logis rentrait du théâtre, on se mettait à table et l'on soupait, tout en poursuivant, avec lui, l'entretien commencé. Souvent, après le souper, Talma, abattu par la fatigue s'endormait sur sa chaise devant la table ; sa femme alors, continuait la conversation, « unissant, dit Arnault, la puissance de l'esprit et de « la raison ; tenant la balance entre l'homme d'État, « l'homme du monde et le philosophe, comme autrefois « Aspasie entre Alcibiade, Périclès et Socrate ». Si jamais le terme « atmosphère d'art », — si sottement employé de nos jours par les snobs, qui l'ont ramassé pour se donner la mine de le comprendre, — fut applicable à un lieu quelconque, il le fut à la maison de Talma. Là on oubliait volontiers les agitations de l'heure présente, et l'on s'abandonnait à la sensation des nobles rêves et au culte de l'impérissable beauté.

Arnault nous raconte comment, lorsque la causerie se prolongeait trop avant dans la nuit, les époux Talma lui offraient l'hospitalité, pour lui éviter un trop long trajet à une heure indue. « L'illusion qui, pendant le « souper, m'avait transporté en Grèce m'y retenait encore « après le souper ; la chambre qu'on me réservait était « décorée à la grecque et le seul lit grec qui fut alors « dans Paris était celui dans lequel je m'endormais, dans « la pourpre, au milieu des trophées. »

La chambre en question était non point une chambre

à coucher, mais la bibliothèque. Alexandre Duval, acteur et auteur, camarade de Talma, y passa, plus tard, une terrible nuit. C'était peu de jours avant le 9 thermidor; il était resté là pour tenir compagnie au grand tragédien qui s'attendait à tout instant à être arrêté. Au dire d'Alexandre Duval, le lit, tout superbe et élégant qu'il fut, était si incommode que, inquiet comme il l'était cette nuit-là, il lui fut à peu près impossible d'y fermer l'œil. Il n'avait que trop raison d'avoir pareille crainte, car Talma, profondément dévoué à ses amis les Girondins, s'était efforcé de tenter leur salut : et avec un tel oubli de soi-même que David dut l'avertir que ses démarches devenaient compromettantes et menaçaient de devenir dangereuses pour sa sécurité. A cet avis, très amical d'ailleurs, Talma opposa cette fière réplique : « J'aime mieux « aller au Tribunal révolutionnaire que d'être soupçonné « de les y avoir laissé aller. »

Ainsi, ce simple comédien, devenu, du fait de la Révolution, un citoyen égal à tous les autres, donnait un exemple de courage et de fidélité peu commun en tous temps. Il y a mieux, il fut, à l'occasion, un militant. Lorsque, vers septembre 1792, la lutte fut ouverte contre Marat, il prit parti ouvertement et publiquement pour la Gironde.

Étant donné le caractère politique du salon de Julie Talma, les soirées données rue Chantereine étaient devenues, indirectement, dans une certaine mesure, des événements d'ordre public.

A la suite de la victoire de Jemmapes, Dumouriez était arrivé sans permission régulière à Paris pour voir de près la situation, « tâter les partis », et savoir d'où souf-

flait le vent. Aux Jacobins où il se rendit dans l'espoir d'une facile ovation, il trouva devant lui le cabotin Collot d'Herbois qui le persifla de son mieux. D'autre part, il reçut de ses amis du parti girondin un accueil des plus chaleureux. Parmi les fêtes qui furent données en l'honneur de l'homme qui venait de libérer le territoire français, la plus brillante fut certainement la réception qui eut lieu en l'hôtel de la rue Chantereine, le 6 octobre 1792.

Mais quelqu'un troubla la fête. Ce fut Jean-Paul Marat.

Celui-là ne s'était pas laissé prendre aux allures désintéressées et conciliatrices que Dumouriez avait affichées. Habitué à jeter violemment sa lumière crue jusqu'au fond des situations les plus obscures, il avait, tout au contraire, voulu aller brutalement, partout où il le trouverait, demander des comptes au général qui avait délaissé son armée pour venir intriguer avec les partis politiques.

Quand Marat pénétra dans la maison de Talma, il y rencontra nombreuse et brillante compagnie.

Une lettre de Louise Fusil, à son amie Mme Lemoine-Dubarry, de Toulouse, nous fait assister à l'arrivée de Marat et nous donne une nomenclature, courte mais bien précieuse, des principaux invités qui en furent témoins.

« Je ne sais comment vous raconter la scène la
« plus bizarre et la plus effrayante qui se soit encore
« vue, je crois. Pour fêter le général Dumouriez après
« ses conquêtes de Belgique, Julie Talma et son mari
« avaient réuni tous leurs amis dans leur maison de la
« rue Chantereine. Vergniaud, Brissot, Boyer-Ducos,

« Boyer-Fonfrède, Millin, le général Santerre, J.-M. Ché-
« nier, Dugazon, Mᵐᵉ Vestris, Mˡˡᵉˢ Desgarcins et Can-
« deille, Allard, Souque, Rioufle, Coupigny, nous, et
« plusieurs autres, faisaient partie de cette réunion.
« Mademoiselle Candeille était au piano, lorsqu'un bruit
« confus annonça l'entrée de Marat, accompagné de
« Dubuisson, Pereyra et Proly, membres du Comité de
« Sûreté Générale. C'est la première fois de ma vie
« que j'ai vu Marat et j'espère que ce sera la dernière.
« Mais, si j'étais peintre, je pourrais faire son portrait,
« tant sa figure m'a frappée. Il était en carmagnole,
« un mouchoir de Madras, rouge et sale, autour de la
« tête, celui avec lequel il couchait probablement depuis
« fort longtemps. Des cheveux gras s'en échappaient
« par mèches, et son cou était entouré d'un mouchoir
« à peine attaché. Je n'ai pas oublié un mot de son dis-
« cours. Le voici :

« Citoyen, une députation des amis de la liberté s'est
« rendue au bureau de la guerre pour y communiquer
« les dépêches qui te concernent. On s'est présenté
« chez toi ; on ne t'a trouvé nulle part. Nous ne devions
« pas nous attendre à te rencontrer dans une semblable
« maison, au milieu d'un ramas de concubines et de
« contre-révolutionnaires.

« Talma s'est avancé et lui a dit:

« — Citoyen Marat, de quel droit viens-tu chez nous
« insulter nos femmes et nos sœurs ?

« — Ne puis-je, ajouta Dumouriez, me reposer des
« fatigues de la guerre, au milieu des arts et de mes
« amis, sans les entendre outrager par des épithètes
« indécentes ?

« — Cette maison est un foyer de contre-révolution !

« Et il sortit en proférant d'effrayantes menaces.

« Tout le monde resta consterné, car on ne doutait
« pas qu'une dénonciation ne s'en suivît. Quelqu'un
« voulut plaisanter, mais il riait du bout des lèvres.
« Dugazon, qui ne perd jamais sa folle gaîté, prit une
« cassolette remplie de parfums pour purifier les
« endroits où Marat avait passé. Cette plaisanterie
« ramena un peu de gaîté, mais notre soirée fut per-
« due.....

« Le lendemain, on criait dans tout Paris : *Grande
« conspiration découverte par le citoyen Marat, l'ami
« du Peuple. Grand rassemblement de Girondins et de
« contre-révolutionnaires chez Talma.*

« Jusqu'à présent, personne n'a encore été arrêté ;
« mais quelle perspective pour ceux qui faisaient partie
« de cette réunion et pour le maître de la maison.

« Adieu.

 L. F. »

Ce récit se trouve complété de la façon la plus pittoresque par l'article publié, en son *Journal de la République Française* par J.-P. Marat, *l'Ami du Peuple*, le jeudi 18 octobre 1792, où, après avoir, dans un article intitulé *Déclaration de l'Ami du Peuple*, manifesté son étonnement et son indignation de voir « d'anciens valets
« de cour placés, par suite des événements, à la tête de
« nos armées et, depuis le 10 août, maintenus en place
« par l'astuce, l'intrigue, et la sottise », Marat s'attaquait directement à Dumouriez, racontant que, étant allé au club des Jacobins, pour dénoncer ses agissements, et ne l'y ayant plus trouvé, il y avait manifesté la résolution

d'aller lui demander des explications et avait pris avec lui, aux Jacobins même, deux de ses collègues de la Convention, Bentabole et Montaut, pour lui servir de témoins des réponses que Dumouriez lui ferait.

« ...On nous répondit qu'il était au spectacle et qu'il
« soupait en ville. Nous le savions de retour des
« Variétés ; nous allâmes le chercher au club du
« D. Cypher, où l'on nous dit qu'il devait s'y rendre.
« Peine perdue ! Enfin nous apprîmes qu'il devait
« souper rue Chantereine dans la petite maison de
« Talma. Une file de voitures et de brillantes illumi-
« nations nous indiquèrent le temple où le fils de
« Thalie fêtait un enfant de Mars. Nous sommes sur-
« pris de trouver garde nationale en dehors et en
« dedans. Après avoir traversé *un* antichambre plein
« de domestiques mêlés à des piquiers et à des éduques,
« nous arrivâmes dans un salon, rempli d'une nombreuse
« société.

« A la porte, était Santerre, général de l'armée pari-
« sienne, faisant les fonctions de laquais ou d'intro-
« ducteur. Il m'annonça tout haut dès l'instant qu'il
« m'aperçut, indiscrétion qui me déplut très fort et qui
« pouvait faire éclipser quelques masques intéressants à
« connaître.

« Cependant j'en vis assez pour tenir les fils de l'in-
« trigue. Je ne parlerai pas d'une dizaine de fées des-
« tinées à parer la fête. Probablement la politique n'était
« pas l'objet de leur réunion. Je ne dirai rien non plus
« des officiers nationaux qui faisaient la cour au grand
« général, ni des anciens valets de la cour qui formaient
« son cortège, sous l'habit d'aides de camp, enfin je

« ne dirai rien du maître du logis qui était au milieu
« d'eux, en costume d'histrion. »

Après avoir déclaré la présence de ce « grand faiseur de Lebrun », celle de Roland, de Lassource, de Chénier, « tous suppôts de la faction de la République fé-
« dérative, Dulaure et Gorsas, leurs galopins libellistes »,
Marat entame sa description : « Il y avait cohue, je
« n'ai distingué que ces conjurés : et comme il était de
« bonne heure encore, il est probable qu'ils n'étaient
« pas tous rendus, car les Vergniaud, les Camus, les
« Rabaud, les Lacroix, les Guadet, les Barbaroux étaient
« sans doute de la fête, puisqu'ils étaient des concilia-
« bules. »

Là-dessus Marat reproche à Dumouriez d'avoir quitté son armée en un moment difficile pour venir : « se livrer à des orgies chez un acteur avec des nymphes ». Et, dans une note, ajoutée au bas de son *journal*, Marat traite Dumouriez de « Sardanapale » et demande « quel fond le peuple peut faire sur un tel homme ».

... « En entrant dans la salle où le festin était préparé,
« je m'aperçus que ma présence troublait la gaîté, ce
« qu'on n'a pas de peine à concevoir quand on considère
« que je suis l'épouvante des ennemis de la Patrie. Du-
« mouriez, surtout, paraissant déconcerté, je le priai de
« passer avec nous dans une autre pièce pour l'entrete-
« nir quelques moments en particulier. »

Quand on voit comment, en cette fête chez Talma, se rencontraient les plus hauts personnages du monde officiel, on ne peut s'empêcher de penser aux débats à la suite desquels, trois ans plus tôt, l'égalité civile et civique n'était donnée aux comédiens que chichement et

après une lutte prolongée. Et c'est alors que l'on voit toute l'étendue de l'étape, que la corporation des comédiens avait franchie, en un si court laps de temps.

A peine Marat était-il sorti que Dugazon avec toutes les grimaces possibles se mit à brûler du sucre, dans les salons. Cette plaisanterie ne lui fut point pardonnée par les Maratistes, et lorsque, en juillet suivant, eurent lieu les funérailles de Marat, les amis du défunt lui mirent la main au collet. Il passa la journée au poste du Palais-National et, quand il demanda pour quel motif on l'avait arrêté, il lui fut répondu qu'on l'avait « mis hors d'état de circuler, comme indigne d'assister « à l'apothéose d'un aussi grand homme ».

Cette mémorable soirée de Talma a la valeur d'un événement historique important, car elle eut, indirectement, un premier contre-coup, dans les poursuites que la Gironde obtint contre Marat. Elle en eut un autre, mais plus direct, cette fois, lorsque, à un an de-là, les Girondins comparurent devant le Tribunal révolutionnaire. La fête de Talma leur fut reprochée par le conventionnel Mariband-Montaut qui, grossissant et falsifiant les faits, les accusa d'avoir voulu assassiner Marat au cours de cette mémorable soirée.

Voici, là-dessus, le compte rendu du *Moniteur* du 29 octobre 1793.

« Nous trouvâmes Dumouriez dans une maison où
« l'on donnait une fête superbe, dit Montaut; il était en-
« vironné de Guadet, de Vergniaud, de Kersaint, de Las-
« source » — (tous quatre figuraient alors parmi les
« accusés). — « Après lui avoir exposé l'objet de notre
« mission il se fit un mouvement général, je me mis sur

« mes gardes et la suite prouvera que je n'eus pas tort,
« car il ne s'agissait pas moins que de nous assassiner. »

Et, comme si ce mensonge et cette absurdité n'eussent pas été suffisants, Montant continuait par un autre mensonge :

« Guadet qui était l'auteur de la proposition, qui l'a
« déclaré à Soules, qui me l'a rapporté, et qui m'a dit
« qu'on en voulait encore plus aux jours de Marat qu'aux
« miens. Citoyens jurés, Gensonnée et Vergniaud pour-
« ront vous donner des éclaircissements sur ce projet
« d'assassinat qui me parut être médité.

« — *L'accusé Gensonnée* : Je ne me rappelle pas ce fait.

« — *L'accusé Vergniaud* : J'ai été invité à une fête qui
« se donnait chez Talma et où Dumouriez s'est trouvé.
« Je sais que, lorsqu'on a annoncé Marat, il s'est fait un
« mouvement, mais causé par l'inquiétude des femmes ?

« — *L'accusé Lassource* : Je me trouvai chez Talma mais je n'ai pas entendu parler de projet d'assassinat. »

Ainsi le récit de cette soirée fut jeté dans la balance de la justice pour aider à la condamnation des Girondins. Si Talma ne fut point compris dans la proscription qui atteignit tous ses amis de la Gironde, on peut dire que c'est à son talent, et surtout à sa popularité, qu'il le dut. Toucher à Talma eût été toucher aux plaisirs et aux joies les plus élevées du peuple. Or cela est toujours chose grave pour un gouvernement, fut-il celui de la Convention.

Lorsqu'arrivèrent les événements de thermidor an II, c'est-à-dire lorsque l'esprit public, lassé de la monomanie sanguinaire et de la dictature cruelle de Robespierre voulut chasser l'Incorruptible et ses amis, l'attitude des spectateurs dans les salles de théâtre changea du tout au

tout. Le 8 thermidor, le public y mettait encore quelque réserve, le 9, avec cette violence qui est la seconde nature des poltrons, la meute des trembleurs, désormais rassurée sur les risques à courir, se mit à aboyer contre ceux-là mêmes, dont elle avait léché la trace, jusque sous les planches de l'échafaud.

Beaucoup de gens, parmi ceux qui alors criaient le plus fort, ont dû éprouver une singulière désillusion en voyant, et sans long délai, que les pourvoyeurs de la guillotine avaient changé de nom, mais que les modérés, revenus de la proscription, avec une non moindre violence, avec de non moindres abus de leurs haines personnelles, fournissaient sa pâture quotidienne à la machine aux bras rouges.

On ne se gêna plus pour donner libre cours à l'esprit de jalousie et de vengence. Les « bons petits camarades » ne sont point d'invention moderne, et ceux de 1794 firent librement circuler le bruit d'après lequel, sous l'inspiration de Talma, les artistes de la troupe dont il était le chef, avaient été les instigateurs de l'arrestation de leurs confrères du Théâtre-Français. La conduite politique de Talma, girondin militant, n'était pourtant point attaquable devant l'opinion courante du moment.

Le 13 pluviôse an II, comme il jouait dans *Épicharis et Néron*, de Legouvé, une cabale fut montée contre Talma ; il fut accueilli par des murmures hostiles. Alors, interrompant son jeu, il s'écria avec indignation :
« Citoyens, j'ai toujours aimé, j'aime encore la liberté,
« mais j'ai toujours détesté le crime et les assassins, le
« règne de la Terreur m'a coûté bien des larmes : tous
« mes amis sont morts sur l'échafaud. » Rien n'était plus

vrai d'ailleurs, et, sur ces paroles, toute hostilité s'évanouit, puis la représentation se poursuivit et, comme toujours, triomphale pour le tragédien.

Ce furent les comédiens eux-mêmes d'ailleurs qui se chargèrent, par la suite, de protester avec énergie contre les infâmes accusations lancées contre la troupe de la rue de Richelieu. Le 23 mars 1795, le *Moniteur* publiait une lettre de Mlle Louise Contat, qui défendait Talma en particulier, et, du même coup ses collaborateurs, elle était certaine, insistait-elle, de parler au nom de tous ceux de ses camarades qui avaient été inquiétés.

Mais cela ne semblait point encore assez et, le lendemain du jour où parut la lettre de Louise Contat, Mauduit-Larive adressait au *Moniteur*, une autre lettre, beaucoup plus explicite : « Loin d'avoir contribué
« à l'arrestation des comédiens français, écrivait-il,
« Talma a été volontairement au-devant des coups qu'on
« voulait me porter ; c'est à ses soins et à son activité
« que je dois l'avis salutaire qui m'a soustrait aux pour-
« suites des quatre aides de camp d'Henriot, lorsqu'ils
« vinrent, à la campagne, me mettre hors la loi et don-
« ner l'ordre de tirer sur moi. »

Dugazon, à son tour, eut à se défendre contre les violences du parterre qui voulut le forcer à chanter la chanson contre-révolutionnaire le *Réveil du Peuple*. Il s'y refusa et, faisant face aux hurleurs du parterre, il leur jeta sa perruque à la face. Fusil, qui avait exercé un commandement sous les ordres de Ronsin, dans l'armée révolutionnaire, dut, un soir, quitter la scène, accablé par les huées des gens qui lui criaient : A bas le brigand ! à bas l'assassin !

Le 2 germinal an III la Jeunesse dorée, entonnant, à son tour, le chant du *Réveil du Peuple*, envahissait la Convention et réclamait la tête des membres du Comité de Salut Public et, en attendant que tous passassent en jugement, elle exigea la mise en accusation de Billaud-Varenne, Collot d'Herbois, Barrère et Vadier. En vain Robert Lindet et Carnot prirent leur défense et, réclamèrent leur part de proscription là où leurs collègues seraient proscrits. Collot se défendit en ces termes : « Nous avons fait trembler les rois sur leurs trônes, « terrassé le royalisme à l'intérieur, préparé la paix par « la victoire; qu'on nous condamne! Pitt et Cobourg « auront seuls à s'en féliciter. » Il fut néanmoins, ainsi que ses collègues, condamné à la déportation. Le 13 germinal, la voiture qui transportait Collot, Billaud et Barrère, pour les diriger vers la Guyane, fut attaquée par le peuple qui tenta mais, en vain, de les délivrer.

Collot fut envoyé à Cayenne, enfermé au fort de Sinnamary, y mourut d'un accès de fièvre chaude, en 1796.

CHAPITRE VI

LA MUSIQUE RÉVOLUTIONNAIRE

I

LE « ÇA IRA » ET LA « CARMAGNOLE »

La musique française, telle qu'on la rencontre dans le *Devin de village*, dans les airs charmants de Favart et de ses congénères, avait déjà subi une tranformation capitale, lors de la grande bataille entre les Gluckistes et les Piccinistes, bataille beaucoup plus politique qu'artistique et dirigée, bien moins pour ou contre Gluck ou Piccini, que pour ou contre le parti de la Reine.

Et ce n'est point ici une opinion émise après coup à plus d'un siècle de distance. Déjà, en l'an IV, dans un opuscule intitulé : *Essai sur la propagation de la musique en France*, J.-B. Leclerc, écrivait ceci : « Ce
« n'est point une erreur de dire que la révolution opé-
« rée par Gluck dans la musique aurait dû faire
« trembler le gouvernement; ses accords vigoureux
« réveillèrent la générosité française; les âmes se
« retrempèrent et firent voir une énergie qui éclata;
« bientôt après, le trône fut ébranlé. Les amis de la
« liberté se servirent à leur tour de la musique; elle
« employa des accents mâles auxquels le compositeur
« allemand l'avait accoutumée. Le Champ de Mars fut
« construit au son des clarinettes, l'hymne des Marseil-
« lais vainquit sur les frontières, les chants civiques

« apprirent au peuple qu'il avait une patrie et l'amour
« de la liberté devint un sentiment. »

Avec la Révolution, nous voyons grandir la réputation et le talent d'hommes (et en particulier Méhul et Gossec) déjà célèbres par des œuvres influencées par la tradition gluckiste. D'autre part, nous voyons, — exception faite de maîtres, au génie tout à fait personnel, tels que Grétry ou Dalayrac, — le gros de la phalange picciniste, relégué sur les scènes de deuxième et de troisième ordre. Piccini lui-même disparaît presque complètement du théâtre, et c'est très obscurément qu'on représente un petit ouvrage de lui : *Le Faux Lord*, dont le livret était de son fils. A ce moment, il ne compte pas plus qu'un certain Désaugiers, compositeur qui, lui aussi, sur le texte de son propre fils, donne un opéra comique imité de la pièce de Molière, le *Médecin malgré lui*. Et, pour épicer leur opéra, Désaugiers père et Désaugiers fils ne craignent pas d'intercaler dans leur *Médecin malgré lui*, le chant du *Ça ira*.

L'intercalation des chansons patriotiques, dans les pièces, vaudevillesques ou sérieuses, sévissait partout. Dans un *Guillaume Tell*, dont la musique était de Grétry et les paroles de Sedaine, le poète, trouvant la légende de Guillaume Tell insuffisante, émettait, dans la préface de son livret, le désir que, vers la fin de la pièce, on entendît chanter le fameux couplet de la *Marseillaise* : « Amour sacré de la Patrie ». Sedaine agençait sa pièce en conséquence. On y voyait de bons Suisses, des sans-culottes suisses, comme disait le texte même, qui tenaient à Guillaume Tell, le propos suivant :

— « Va voir ce que c'est, Guillaume Tell. »

Et Guillaume Tell, faisant un bond de près de cinq siècles, allait voir « ce que c'était ». Et, bientôt, il revenait, accompagné de sans-culottes français, avec, lesquels, sans souci de la différence d'âge, il chantait en chœur : « Amour sacré de la Patrie ».

Et, ayant expliqué la chose, selon son gré, le naïf Sedaine concluait en sa préface : « Je suis persuadé que ce serait d'un bon effet. » N'en rions pas trop.

Je ne veux pas bafouer la mémoire de feu Scribe, mais je crois bien me rappeler que, dans son *Guillaume Tell*, musique de Rossini, l'on chante aussi : « Amour sacré de Patrie ».

Rossini était un musicien de tout premier ordre, Rouget de l'Isle n'était qu'un musicastre, au-dessous du médiocre, et, pourtant, sur une même pensée, alors que le grand artiste avait créé une œuvre plutôt inférieure, l'homme médiocre a légué à la postérité un chant impérissable. Pourquoi ? Tout simplement parce que les circonstances qui engendraient la musique de Rouget de l'Isle sont de celles que le génie d'aucun artiste ne saurait remplacer.

Le grand inspirateur de la musique révolutionnaire fut, en réalité, le peuple lui-même. La foule innombrable déposa son âme vibrante dans l'âme des artistes, comme les essaims d'abeilles déposent le pollen dans les jardins et les champs. Souvent, le plus souvent peut-être, le peuple faisait ses chansons lui-même. Il les ramassait au hasard d'une promenade, les faisant siennes, les rendant à jamais illustres :

A la veille de la fête de la Fédération, un groupe de patriotes passait, la bêche sur l'épaule, pour s'en aller

faire, tout en chantant, sa part de cette œuvre colossale qui, en quelques heures, couvrit le Champ de Mars tout entier de travaux d'art vraiment extraordinaires. Il y avait, à ce moment-là, mêlé à l'enthousiasme public, un sentiment de colère contre celle qu'on appelait « l'Autrichienne », car on savait qu'elle eût empêché la fête de la Fédération, si cela avait été en son pouvoir. Or, comme ces terrassiers volontaires passaient à portée du palais des Tuileries, ils entendirent un air de contre-danse, joué sur le clavecin de la Reine ; tous se mirent alors à chanter le refrain de cette contre-danse. Puis, comme un écho de leur pensée commune, un propos familier de Franklin : « ça ira » devenu populaire, s'appliquant de soi-même à cette musique, l'un d'eux chanta :

Ah ! ça ira ! Ah ! ça ira ! Ah ! ça ira !
Les aristocrates à la lanterne !

Et tous, et chacun, croyant parler de soi-même, répétèrent : « Ça ira ! » Tout en dansant, tout en chantant la contre-danse, bras dessus bras dessous, gaiement, la pelle sur l'épaule, le petit groupe arriva au Champ de la Fédération. En route, d'autres groupes s'étaient joints à lui et avaient entonné leur chanson. Au bout de peu de temps, sur tous les points de cet énorme Champ de Mars, tout couvert de citoyens qui bêchaient, piochaient, brouettaient, il n'y eut plus qu'un chant, il n'y eut plus qu'une voix :

Ah ! ça ira ! Ah ! ça ira ! Ah ! ça ira !
Les aristocrates à la lanterne !

Et, de ce jour, la chanson « Ça ira ! » fit corps avec la vie même de la Révolution.

A trois années de là, en présence de l'Europe coalisée, face à face avec les plus vieilles troupes et les plus vieux généraux du vieux monde ; au pied du coteau où tournaient les moulins de Valmy, des soldats, équipés de la veille, mal équipés, mal instruits, commandés par des chefs, pour la plupart novices, avaient à donner le suprême effort qui délivrerait la France. Alors, le général en chef rassembla toutes les musiques des régiments, — celles-là même qu'une institution révolutionnaire venait de créer, — et il donna cet ordre :

« Toutes les musiques, ensemble, joueront le *Ça ira.* »

Quelques heures après, les positions occupées par les Autrichiens étaient escaladées sous le canon. La musique continuait à jouer et les soldats continuaient à chanter avec elle :

Ah ! ça ira ! Ah ! ça ira ! Ah ! ça ira !

Le soir, la France était délivrée de l'invasion des Autrichiens que « l'Autrichienne » avait appelés à son secours.

Une autre fois encore, le peuple créait, sur un vieux refrain, sur un autre air de danse, la chanson qui ripostait aux injures de Brunswick et répondait aux dédains des gens de la Cour.

Dans un élan d'orgueil de leur héroïque pauvreté, ils arborèrent comme un drapeau le refrain d'une vieille chanson de misère :

Dansons la capucine,
Y a pas de pain chez nous.

Ils l'adaptèrent à la musique d'une vieille ronde appelée « carmagnole » dont le nom se confondait avec celui du

vêtement inélégant que les aristocrates leur reprochaient avec tant de mépris, et ils en firent une formidable chanson de bataille, dont le refrain terriblement martial était :

> Dansons la Carmagnole
> Vive le son du canon !

Et quand le canon tonnait, et quand, mal chaussés, mal vêtus, les patriotes faisaient de longues marches, en guise de chanson de route, ils chantaient :

> Dansons la Carmagnole
> Vive le son du canon !

Et on marchait au canon. Et on enclouait les canons. Et par quatorze côtés de la frontière, on entendait chanter le *Ça ira* et la *Carmagnole*, et par quatorze côtés de la frontière, l'invasion trouvait devant elle des soldats qui chantaient. Et tous apprirent bientôt que Beaumarchais n'avait pas menti lorsqu'il avait dit : « En France tout finit par des chansons. » Car c'est au son de la fusillade, couvert par les chansons, que les vagabonds, que les va-nu-pieds des armées révolutionnaires reconduisirent les plus belles armées de l'Europe la baïonnette dans les reins.

II

LA MUSIQUE D'ÉPOPÉE

Ce fut à la veille d'une bataille que Rouget de l'Isle, à Strasbourg, improvisa la chanson sublime, l'œuvre éternelle qui devait être surnommée plus tard, l'*Hymne des Marseillais* et que, jusqu'aux confins de la terre, on appelle aujourd'hui *la Marseillaise*. Comment cette chanson

franchit-elle ce long espace qui sépare Strasbourg de Marseille? par qui fut-elle transportée? Je l'ignore et je ne vois pas qu'il en soit donné quelque part une explication ou quelconque qui vaille celle de l'inoubliable page de Michelet :

« Par dessus l'élan de la guerre, sa fureur et sa vio-
« lence, planait toujours la grande pensée vraiment
« sainte de la Révolution, l'affranchissement du monde.

« En récompense, il fut donné à la grande âme de la
« France, en son moment désintéressé et sacré, de trouver
« un chant, un chant qui, répété de proche en proche, a
« gagné toute la terre. Cela est divin et rare d'ajouter
« un chant éternel à la voix des nations.

« Il fut trouvé à Strasbourg, à deux pas de l'ennemi.
« Le nom que lui donna l'auteur est le *Chant de l'armée*
« *du Rhin*. Trouvé en mars ou avril, au premier moment
« de la guerre, il ne lui fallut pas deux mois pour péné-
« trer toute la France. Il alla frapper au fond du Midi.
« Comme par un violent écho, Marseille répondit au
« Rhin. Sublime destinée de ce chant. Il est chanté des
« Marseillais à l'assaut des Tuileries, il brise le trône au
« 10 août. On l'appelle là *la Marseillaise*. Il est chanté à
« Valmy, affermit nos lignes flottantes, effraye l'aigle
« noir de Prusse. Et c'est encore avec ce chant que nos
« jeunes soldats novices gravirent le coteau de Jemmapes,
« franchirent les redoutes autrichiennes, frappèrent les
« vieilles bandes hongroises, endurcies aux guerres
« des Turcs. Le fer ni le feu n'y pouvaient: il fallut, pour
« briser leur courage, le chant de la Liberté. »

Et ce ne fut pas tout. Après le chant de la Liberté, ce fut le chant de la Délivrance.

Cette fois, ce fut de l'armée que partit le cri :

> La victoire en chantant nous ouvre sa barrière,
> La liberté guide ses pas...

Chénier, en écrivant ces vers sublimes, était l'écho pour ainsi dire involontaire, l'inconscient metteur en phrases du grand cri de joie et de fierté que la Nation de France, libérée au lendemain de Jemmapes, de toute la force de son cœur envoyait au ciel. Et, de même, Méhul, lorsqu'il en écrivait la musique, non moins belle que les vers de Chénier, accomplissait, dans un accès d'inconsciente sublimité, une œuvre de génie impérissable. Ce n'était ni Rouget de l'Isle, ni Chénier, ni Méhul qui, à cette heure, faisaient de la musique révolutionnaire. C'était la Révolution elle-même qui chantait. Elle leur dictait sa propre musique. Et c'est parce que leur œuvre est née de la toute puissance de vie de leur temps, c'est parce qu'elle enferme en soi, cette vie elle-même, qu'elle est demeurée vivante, par delà le temps et au delà des transformations du monde. C'est parce qu'elle est la Vie fécondant l'Art, qu'elle est une forme sacrée de la Vie Eternelle, et parce qu'elle est l'expression de cet art robuste dont Théophile Gautier a dit :

> Tout passe,
> L'art robuste
> Seul a l'éternité

Pour cela ces deux hymnes sont et resteront du domaine des choses éternelles. Tout ce qui transporte l'âme et verse la vie d'un temps dans les autres temps est au degré suprême une œuvre d'art; et nulle époque n'a fourni au genre humain, d'un seul coup, à quelques

jours de distance, deux œuvres d'art comparables à la *Marseillaise* et au *Champ de départ*.

Les circonstances anéantissent ce que les circonstances seules ont produit. La postérité ne garde de toutes les productions de l'esprit humain que celles qui contiennent en elles les signes définitifs et vivants d'une vérité, d'une émotion, d'une beauté, née d'un temps pour demeurer vivace dans tous les temps. Et, lorsque l'une ou l'autre de ces œuvres apparaît, entièrement différente de tout ce qui l'a précédée, elle constitue, au premier chef, un fait révolutionnaire dans l'Art dont elle dépend. Et ce fut bien une révolution, s'il en exista jamais, dans le domaine des arts, que l'avènement de cet art nouveau, de cette forme nouvelle de l'art musical, que fut désormais l'hymne patriotique. Cherchez par ailleurs et vous ne trouverez rien d'analogue. Il vous faudra remonter jusqu'à la tradition de Tyrté, que d'ailleurs personne ne connaît autrement que de nom, hormis par trois fragments, sans intérêt, enfouis dans un monceau de commentaires généralement fallacieux.

Ce mouvement si curieux, imprimé à l'art musical français et qui créait, pour la première fois, une musique française épique, eut, à un moment, son contre-coup jusqu'en Allemagne et Beethoven ne dédaigna point de se laisser influencer par lui.

C'est, en effet, sous cette influence qu'il conçut la première pensée de sa *Symphonie héroïque*. Seulement, Beethoven (c'était vers 1798), agissait, ébloui par la gloire d'un jeune général républicain ou, plutôt, qu'il croyait républicain : Bonaparte...

Il avait intitulé son œuvre *Bonaparte;* mais quand

Bonaparte eut trahi les espérances que Beethoven avait placées en lui, Beethoven mit sa symphonie révolutionnaire au fond d'un tiroir. Il ne consentit à l'en sortir que deux ans plus tard, et cette fois, et pour jamais, elle portait le titre de *Symphonie héroïque*.

Mettez, d'un côté, le *Chant du Départ* et la *Marseillaise*, et, de l'autre la *Symphonie héroïque* et vous sentirez immédiatement que le souffle de ceux-ci est passé dans celle-là. Les unes et les autres sont issues d'une même révolution harmonique, sont nées de l'amour d'un même idéal.

L'idée de la puissance, pour ainsi dire politique, de la musique faisait partie de la mentalité courante des hommes supérieurs du temps de la Révolution.

Les travaux du Comité d'instruction publique de chacune des trois assemblées, et plus particulièrement celui de la Convention, s'en préoccupent sans cesse; elle a survécu à la Convention et on la retrouve clairement exposée dans l'opuscule intitulé : *Réflexions sur le culte, sur les cérémonies civiles et sur les fêtes nationales*, publié en 1797 par Reveillère-Lépeaux. Le chant lui semblait devoir être l'objet d'une sollicitude particulière :
« Un point important, écrivait-il, c'est que les paroles
« et le chant soient composés de manière que tous les
« citoyens puissent les apprendre et les retenir, dès la
« jeunesse. Partout, ils doivent être acteurs eux-mêmes,
« autant qu'il est possible, et partout, ils doivent con-
« fondre leurs accents, comme leurs cœurs avec ceux de
« leurs compatriotes. »

Pour complément de renseignements, Reveillère citait l'*Essai sur la propagation de la musique en France*, de

J.-B. Leclerc. Ce petit ouvrage éclaire d'un jour particulier la psychologie des guerres de la Vendée. Alors que partout ailleurs, remarque Leclerc, les chants civiques et révolutionnaires avaient remplacé les chants liturgiques, ces derniers subsistaient en Vendée. Les poètes attachés à la contre-révolution, profitant de ce que tous ces airs étaient familiers aux paysans bretons ou vendéens, y ajustèrent des rimes et formèrent des complaintes sur la perte du culte catholique et, au son de ces musiques aimées, les Vendéens suivirent les chefs de leur parti. C'est en chantant ces refrains qu'ils se battirent, au nom de leurs traditions. Ces pauvres gens se faisaient tuer pour défendre leur droit d'entendre et de redire la chanson avec laquelle leur mère et leur nourrice les avaient bercés, et celui de chanter ces vieux airs, grâce auxquels les enfants d'une même contrée se reconnaissent, s'aiment, communient dans un même souvenir et dans une même tendresse.

Jean-Jacques-Rousseau, parlant de ses compatriotes, les Suisses, et de l'émotion que toujours ils éprouvaient à entendre le *Ranz des vaches* a dépeint la profondeur et défini la force de ce sentiment :

« Le *Ranz des vaches* est un air si chéri des Suisses
« qu'il fut défendu, sous peine de mort, de le jouer dans
« leurs troupes parce qu'il faisait fondre en larmes, dé-
« serter ou mourir ceux qui l'entendaient, tant il exci-
« tait en eux l'ardent désir de revoir leur pays. On y
« chercherait en vain les accents énergiques capables
« de produire de si étonnants effets. Ces effets qui
« n'ont aucun lien sur les étrangers ne viennent que de
« l'habitude, des souvenirs, de mille circonstances qui

« sont retracées par cet air à ceux qui l'entendent. »

Les chefs vendéens avaient bien compris toute la puissance de pénétration de cette chanson, qui redit à l'âme sa patrie véritable, la patrie de son enfance, de ses affections, de ses émotions premières. Qu'on se reporte à l'époque où le pauvre campagnard, absolument ignorant, ne connaissant d'autre plaisir et d'autre douceur d'art que celle des chants d'Église, parmi les peintures, les vitraux colorés, les vases de métal précieux, qui ornaient l'église, que les chansons que lui-même répétait en chœur, et les danses sur la lande, au grand soleil des beaux jours de Pardon, et l'on comprendra quelle prise ces chants pouvaient avoir sur des hommes qui croyaient que cette unique douceur de leur vie allait leur être arrachée.

Quand les chansons révolutionnaires eurent, pendant près de dix ans, fait partie intégrante de l'âme nouvelle de chaque fils de la Révolution, il était difficile à presque tous d'imaginer qu'on pourrait les supprimer de la vie nationale.

Même sous le Directoire et pendant le Consulat, alors que l'œuvre de la Révolution française était, morceau par morceau, jetée bas, on n'osait point encore retrancher des représentations théâtrales et des cérémonies publiques, d'un républicanisme tout à fait illusoire pourtant, les chants consacrés par la Révolution.

Dans tous ces chants c'est à la musique et non point aux paroles qu'appartient le rôle dominant. En nombre de circonstances, les paroles de *la Marseillaise* furent mises de côté et la musique seule en resta. *La Marseillaise* devint, si l'on ose employer ce terme irrespectueux, une sorte de pont-neuf, quelque chose d'analogue à un timbre

de vaudeville; chacun, suivant les circonstances, y adaptait des vers plus ou moins heureux, mais toujours inspirés d'une tendance héroïque.

Au Comité de Salut Public, il y avait des cartons entiers remplis de poèmes patriotiques ou politiques, écrits sur un coupe de vers pouvant s'adapter à *la Marseillaise*. Dans une proportion moindre, mais notable néanmoins, la musique du *Chant du départ* avait été employée de même.

Avant la Révolution il n'existait, en réalité, que deux sortes de musique : la musique purement instrumentale, — telles que les symphonies, les trios, les quatuors, les morceaux de clavecins, — et la musique de chant ne parvenait guère au grand public que par les succès de théâtre. La Révolution a créé un nouveau genre qu'on pourrait appeler la musique hymnique. Elle a pour fin suprême de s'appliquer au plus grand nombre possible d'hommes et de citoyens, elle sert à les grouper, dans une émotion commune, elle est entièrement différente de la musique de théâtre, de la musique de chambre.

C'est de la musique de *plein air*, de la musique de *plein peuple*. Celle-là, il faut qu'elle puisse être entendue à ciel ouvert par la foule innombrable, chantée et jouée par la foule elle-même, s'il lui plaît de la jouer ou de la chanter, et qu'elle le soit, comme disait le décret de la Convention relatif aux théâtres, « par le peuple et pour le peuple ».

III

LES CONCERTS

Pour qu'il en fût ainsi, il devint nécessaire d'accomplir une révolution totale, dans les procédés d'exécution

de cette musique, d'une espèce jusqu'alors inconnue, tout au moins dans les temps modernes. Et ce fut alors que, pour y arriver, on emprunta aux traditions de l'art antique les moyens que les archéologues venaient de révéler et : « puisque le souverain, c'est-à-dire le peuple ne peut « jamais être renfermé dans un espace couvert et cir- « conscrit », les artistes durent tendre à supprimer de leurs orchestres les instruments à corde, trop sensibles à l'intempérie du plein air et donnant un volume de son insuffisant, ils s'ingénièrent alors à inventer des instruments qui répondaient par leur puissance aux besoins nouveaux qui s'imposent.

Les compositeurs, accoutumés jusque là, à ne produire des effets que dans les salles de spectacles ou de concerts avaient constaté l'insuffisance des instruments nécessaires pour que leur musique produisît les mêmes effets sous la voûte du ciel. Alors, nous dit un compte rendu du *Journal de Paris* (22 novembre 1793), « ils ont trouvé, le *tubacorva*, chez les Grecs, et le *buccin*, chez les Hébreux ». Le *tubacorva* figura dans le cortège de la translation des cendres de Voltaire au Panthéon ; la forme, les dimensions en avaient été établies par une réunion de spécialistes, compositeurs et facteurs d'instruments. Quant au *buccin* des Hébreux, réinventé plus tard, il produisit, dit le *Journal de Paris*, « un son absolu- « ment nouveau et terrible, un son qui peut s'entendre « à un quart de lieue. Il n'a que trois notes, mais avec « l'avantage d'une construction qui permet d'en charger « le ton ».

Successivement on vit les petites flûtes, les hautbois, les trombones, la clarinette, faire, vers cette époque, leur

apparition dans les orchestres. C'est donc toute une révolution dans la science de l'orchestration qui s'accomplit alors. Il semble d'ailleurs qu'une des qualités réclamées alors de la musique fut une sorte particulière de violence. Le plus bel éloge qu'on aimait à faire d'un morceau était de dire qu'il était « terrible ». Néanmoins on trouve des observations comme celle-ci, qui montre bien jusqu'à quel point l'objectif des maîtres de ce nouveau mode d'orchestration était de fondre, en un tout harmonique, les voix et les instruments : « On a remarqué (dans
« l'hymne patriotique de Catel, élève de Gosec et âgé de
« vingt ans), combien est favorable à l'oreille l'accompa-
« gnement de tous les instruments à vent, dont le son, le
« plus analogue à la voix, s'amalgame avec elle. »

Et, résumant son impression sur le concert, le *Journal de Paris* terminait : « Il est impossible de concevoir,
« sans l'avoir entendu, la perfection de l'exécution ;
« tout ce qu'il y a à Paris de grands artistes y ont paru. »

Il n'y avait pas uniquement des concerts organisés par les pouvoirs publics. Quelques sociétés musicales, assez rares, du reste, existaient, et, entre autres, la *Société des Sciences et des Arts*. C'était quelque chose d'analogue à nos sociétés polytechniques, ou philomathiques ; elle donnait quelques concerts, particulièrement intéressants à noter, comme indice de l'esprit d'après lequel était fondée cette société. La *Société des Sciences et des Arts* comportait tout un corps enseignant, depuis les professeurs d'écriture, jusqu'aux professeurs de mathématiques ou de latin ; on y enseignait l'anglais, l'italien et l'allemand. Des maîtres, — dont les noms ne se retrouvent point dans les œuvres d'art qui ont survécu, —

y donnaient des leçons de dessin, de peinture, d'architecture.

Gossec figure aux programmes comme professeur de piano-forte. La partie la plus complète de tout l'enseignement qui y était donné, s'appliquait à la musique instrumentale; on y relève jusqu'à cinq classes de violon, et quatre de piano, la flûte, le hautbois, la clarinette, etc., en comptaient chacune au moins deux. Parmi tant de professeurs de genres si divers, seul Gossec a laissé une trace quelconque dans l'histoire de l'Art.

La Société des Sciences et des Arts, « rue Saint-Martin, vis-à-vis celle de Montmorency » — ayant parmi ses membres des musiciens éprouvés organisa une série de douze concerts, qui furent donnés dans son propre local. Le prix de l'abonnement, pour ces douze concerts, était, savoir : — pour une personne seule, quarante-huit livres ; — pour un homme et une dame, soixante-douze livres ; — pour deux dames, soixante-douze livres. — Pour deux hommes, aucun prix n'est fixé ; donc, ce devait être deux fois quarante-huit livres. Pour tout nombre supérieur à deux abonnés, la Société traitait de gré à gré. Le prix des abonnements était versé par le trésorier de la Compagnie entre les mains d'un notaire (M. Pérignon). Cette musique d'amateurs, qu'on entendait dans les concerts, représentait, pour ainsi dire, l'art musical d'ordre privé.

Les concerts d'ordre, pour ainsi dire, publics, étaient à peu près tous placés sous la direction de Sarrette et de Gossec, qui organisaient des exercices concertants. Ils invitaient les membres des Comités et de la Convention à y assister, et la Convention ordonnait que douze de ses

membres iraient honorer de leur présence ces manifestations artistiques. Le 30 brumaire an II, il y eut, au Théâtre Feydeau, un concert qui, au dire des contemporains, fut des plus brillants. Au cours de ce concert, durant une sorte d'entr'acte, Sarrette avait prononcé un discours, par lequel il retraçait l'historique de ses travaux et de ceux de ses collaborateurs, et notamment ceux de Chérubini, de Dalayrac et de Berton ; il tendait à démontrer le triple objectif de son Institut : Les fêtes Nationales — La musique militaire — La formation d'artistes musiciens. Ce discours public, prononcé devant divers membres de la Couvention, avait pour but d'obtenir le vote des fonds nécessaires à l'adjonction de treize nouveaux artistes. Les Comités de Salut Public et de l'Instruction publique ne tardèrent pas à lui donner satisfaction. Parmi les nouveaux venus à l'Institut étaient deux compositeurs : Lesueur et Méhul ; ils recevaient désormais des appointements de dix-huit cents livres. Kreutzer, déjà célèbre comme violoniste, et plus célèbre encore, par un grand nombre d'opéras y entrait comme professeur de violon, aux appointements de huit cent cinquante livres.

Par un arrêté, le Comité de Salut Public (27 floréal an II) appela les poètes et les musiciens à lui présenter des ouvrages tendant à : « célébrer les principaux évé-
« nements de la Révolution française, à composer des
« hymnes et des poésies patriotiques, des pièces drama-
« tiques républicaines, à publier les actions historiques
« des soldats de la liberté, les traits de courage et de
« dévouement des républicains et les victoires rem-
« portées par les Armées françaises. »

Il eut pour conséquence l'éclosion de tout un groupe d'œuvres ou de fondations particulièrement intéressantes au point de vue musical.

IV

LE MAGASIN DE MUSIQUE

Il serait trop long d'entrer ici dans le détail de ces ouvrages révolutionnaires parmi lesquels on compte en plus, bien entendu, de *La Marseillaise*, du *Chant du Départ*, du *Ça ira* et de *la Carmagnole*, toute une série d'hymnes à la Liberté, à l'Égalité, à la République, de chants voués au 10 Août, au 14 Juillet, aux Victoires, au Salpêtre, etc., etc., et dont les auteurs étaient, quant aux paroles : M.-J. Chénier, Désorgues, et quelques autres et, pour la musique, Méhul, Gossec, Désaugiers, Catel, Chérubini, etc.

Tous ces ouvrages ont été remis en lumière, publiés avec leur musique, accompagnés de notes, savantes et intéressantes, dans un livre intitulé *Fêtes et Cérémonies de la Révolution Française*[1], publié par les soins de la Ville de Paris. Les mucisiens professionnels le connaissent du reste. L'auteur de cet ouvrage, M. Constantin Pierre, se plaçant au point de vue de la technique musicale, divise les œuvres musicales, dont il s'occupe, en l'espèce, en huit catégories, selon leur forme technique. 1° Les chœurs à strophes identiques, voix et orchestre, parmi lesquels se trouve notamment *le Chant du Départ* de Méhul ; 2° les chœurs à strophes différentes ; 3° les chœurs ou scènes à motifs multiples et

1. Imprimerie Nationale, 1879.

strophes enchaînées parmi lesquelles figure un *Te Deum* et *Domine salvum* chantés au Champ de Mars le 14 juillet 1790 à l'occasion des fêtes de la Fédération ; 4° les chœurs à motifs alternés parmi lesquels on trouve l'*Hymne à la Raison*, paroles de Marie-Joseph Chénier, musique de Méhul, chanté aux fêtes de la déesse Raison, en 1793 et — prudemment — publié à nouveau, en 1794, sous le titre moins compromettant d'*Hymne patriotique*. Cet ouvrage était établi en forme de trio et portait, à son en-tête, la mention : lent et religieux. Le cinquième groupe contient : les chœurs à strophes identiques, chantées alternativement à l'unisson par chaque voix, avec parties et accompagnement semblables pour chaque strophe. Les œuvres de cette forme n'apparaissent guère avant Thermidor. La plus récente semble être *l'Hymne à la Fraternité*, de Chérubini, datée de 1794. Viennent ensuite les chœurs à strophes identiques, à plusieurs parties avec accompagnement unique. C'est sur ce mode que Marie-Joseph Chénier et Méhul conçurent, en 1797, le *Chant du Retour*, comme la contre-partie de l'impérissable chef-d'œuvre dû à leur collaboration en 1792. Cette œuvre n'en est qu'un vague et lointain ressouvenir. Le dernier groupe est catalogué par M. Constant Pierre sous la rubrique : chœurs à strophes et refrains identiques par voix alternées avec accompagnement différent à chaque strophe.

Le même auteur, au cours de ses études, s'est trouvé amené à bien connaître les conditions dans lesquelles les divers morceaux de musique furent conservés, recueillis, et enfin publiés, car ce ne fut qu'après une

longue expérience, qu'on en vint à imprimer ces divers morceaux, et, encore, les imprima-t-on tout autant dans l'intérêt particulier des musiciens qu'avec une pensée d'intérêt public.

Jusqu'à la célébration de la fête du 10 août 1793, les divers morceaux qui avaient été exécutés au cours des cérémonies décrétées entre 1790 et cette date, étaient demeurés pour la plupart inédits. On se contentait d'en faire exécuter autant de copies à la main, que besoin était pour le service de leur exécution. Pour la Fête de la Réunion (10 août 1793), un petit cahier fut imprimé, contenant la partie vocale des trois principaux morceaux exécutés au cours de cette fête et, de plus, *l'Air des Marseillais*, avec des paroles nouvelles. Cette première expérience, due à l'initiative d'un musicien nommé Imbault, ayant donné à celui-ci des résultats plutôt satisfaisants, Sarrette exposa au Comité d'Instrution publique (10 janvier 1794), ses vues sur les moyens de faire imprimer et d'envoyer promptement aux corps administratifs les hymnes patriotiques destinés à être chantés dans les Fêtes nationales. Le Comité arrêta qu'il serait fourni pour cet objet un local, dans les domaines nationaux, et chargea Guyton Morveau de se concerter, pour exécution, avec le Comité de Salut Public. A huit jours de là, Guyton faisait un rapport circonstancié. Il s'agit d'aider, y expliquait-il, à la réussite d'une entreprise, faite en commun, par les professeurs de musique de la garde nationale « réunis en une société qui se propose
« de donner, chaque mois, une livraison qui contiendra
« une symphonie, un hymne patriotique, une marche
« militaire, un rondeau ou pas redoublé et, au moins,

« un chant patriotique ». Le but que les artistes disent se proposer, et dont Guyton vante le mérite, est de mettre à la portée de tous, les chants qui permettent « d'entretenir l'esprit public, d'échauffer le patriotisme « et de remplir utilement les jours périodiques de re- « pos d'une manière conforme à l'esprit de la Révo- « lution ». A ce mérite, s'ajoute l'espoir que tout en réduisant le prix d'abonnement à 60 livres par an, la Société des Artistes pourra obtenir un excédent de recettes et l'employer à secourir les veuves et les enfants des artistes.

A la suite de ce rapport, les musiciens se constituèrent en société, et proposèrent, au Comité de Salut Public, d'abonner, à leur journal, les cinq cent cinquante districts de la République. Moyennant un abonnement global de trente-trois mille livres, ils s'engagent « à « fournir pour chaque district, une livraison, le premier « de chaque mois, sans interruption ». Le Comité de Salut Public souscrivit à leur demande. Le premier numéro parut le 20 germinal, sous le titre : la *Musique aux Fêtes Nationales*. En l'absence de Sarrette, qui venait d'être arrêté, Gossec en présenta le premier exemplaire à la Convention.

La publication fournit les douze numéros de la première année, mais rien de plus, l'abonnement n'ayant pas été renouvelé. C'est dans ce recueil que fut imprimé, pour la première fois, le *Chant du Départ*.

L'Association des Musiciens ne s'en tint pas à cette première tentative. Elle offrit au Comité de Salut Public une série de cahiers, comportant seulement quatre chansons ou romances, et dont le prix d'abonnement, à rai-

son d'un cahier par mois, était de 5 livres à Paris et de 6 livres, franc de port, hors Paris. Contrairement à son habitude, le Comité fit attendre sa réponse, et ce fut seulement au bout de deux mois qu'il aboutit à un arrêté en vertu duquel :

« L'Association des Artistes musiciens composi« teurs fera passer aux diverses armées de la Répu« blique, soit de terre soit de mer, douze mille exem« plaires des chants et hymnes patriotiques, propres à « propager l'esprit républicain et l'amour des vertus « publiques. » L'arrêté comportait le paiement d'avance, de l'abonnement. Le service des livraisons était placé sous le contrôle de l'autorité militaire.

Cette nouvelle opération comportait naturellement un service d'imprimerie et une manutention considérable, aussi l'administration de l'Association des Musiciens dut-elle abandonner le local qu'elle occupait rue Saint-Joseph, et le Comité de Salut Public, alors, lui donna à loyer une maison d'émigré, sise rue des Fossés-Montmartre (actuellement rue d'Aboukir).

Avec des fortunes diverses l'Association des Musiciens, qui prit pour titre : « le Magasin de Musique », dura une dizaine d'années.

V

NOTES SUR « LE CHANT DU DÉPART »

D'après les *Souvenirs d'un sexagénaire*, d'Arnault, le *Chant du Départ*, qu'on voit apparaître tout naturellement parmi la foule des publications improvisées pour cette façon de journalisme musical, aurait été conçu

d'une façon tout à fait inattendue. M.-J. Chénier, à ce moment là, était en présence des graves difficultés provoquées par sa tragédie *Timoléon*, qui déplaisait fort au Comité de Salut Public. Pour les aplanir il avait invité divers députés à assister à une répétition. L'un d'eux, Albic, interrompant les chœurs, qui déjà entonnaient un hymne de Méhul, fit, contre une cérémonie de couronnement, une sortie d'une telle violence que, terrorisés, les choristes et les spectateurs s'enfuirent de tous côtés.

Chacun, au théâtre, pensa que M.-J. Chénier serait arrêté dans la nuit. Il ne se tira d'affaire qu'en se rendant au Comité de Salut Public, où il brûla son manuscrit, en présence de Robespierre, de Barrère et de Julien de Toulouse. Dès ce moment il fut tenu en suspicion et devint bien plus un danger qu'un secours pour son frère André qui, alors, était en prison, ayant à sa charge son ardente collaboration aux journaux qui attaquaient sans relâche les puissants du jour.

D'après la tradition, Joseph-Marie aurait même dû, pendant quelques jours, se cacher dans un réduit, appartenant à Sarrette, et c'est là qu'aurait été improvisé le texte du *Chant du Départ*. Méhul serait venu le rejoindre et, là, il en aurait écrit la musique, debout et son papier posé sur le marbre de la cheminée.

Méhul qui, en ce moment, travaillait avec Arnault, avait le plus vif désir d'avoir, sur sa nouvelle composition, l'avis de son collaborateur; seulement, une grosse difficulté l'arrêtait. Chanter l'hymne sans les paroles, était le dénaturer; le chanter avec les paroles, était risquer d'être très désagréable à Arnault, ennemi juré de Joseph-Marie Chénier.

A plusieurs reprises, Méhul essaya vainement d'aborder l'épreuve, par quelque voie détournée, l'occasion se présenta d'elle-même de la façon la plus inattendue, la plus prosaïque, la plus grotesque. D'habitude, les rendez-vous de travail avaient lieu chez Arnault mais, au lendeman d'une promenade à cheval, qui lui avait laissé les souvenirs douloureux, que tous les mauvais cavaliers ne connaissent que trop, Méhul, hors d'état de sortir avait prié son collaborateur de venir travailler chez lui.

Là il se sentait mieux à l'aise pour tenter l'audition :
« Les suites de sa calvacade l'empêchaient de sortir et
« l'obligeaient dès lors, nous raconte Arnault, à négliger
« les répétitions mais non sa partition qu'il revoyait
« pendant que se guérissaient ses blessures qui lui lais-
« saient la tête parfaitement libre. A genoux, sur un
« coussin, devant son piano, il ne pouvait jusqu'à
« parfaite guérison s'y placer d'autre manière, il s'amu-
« sait aussi à composer des pièces détachées. »

Les bras allongés vers le clavecin, la tête à hauteur du clavier, Méhul chanta d'abord une romance quelconque, et, bien entendu, toujours dans cette posture comique de l'homme que les suites cruelles d'une malencontreuse séance d'équitation met hors d'état de s'asseoir, il dit très simplement : « Que pensez-vous de ce chant-ci ? » Et il entonna le *Chant du Départ*. Inutile de dire quel fut l'enthousiasme d'Arnault. Electrisé par les paroles, autant que par la musique, il réclamait, après chaque couplet, le couplet suivant.

Vous voyez d'ici le tableau. Arnault debout, fou d'admiration, pour cette œuvre que nul, avant lui, n'avait entendue et Méhul, accroupi, dans la plus bouffonne des

attitudes, lançant dans les airs ce chant sublime qui allait soulever l'admiration du monde.

Arnault ne pouvait se lasser de l'entendre et, comme un enfant qui veut qu'on lui redise sans cesse la même chanson, il suppliait Méhul de chanter encore une fois et puis une fois encore, chacune des strophes de M.-J. Chénier. Comme Arnault disait que c'était là un chant de Tyrtée, Méhul répondit :

« Ceci n'est pas seulement un chant de Tyrtée, c'est
« aussi un chant d'Orphée, un champ composé pour
« attendrir les âmes autant que pour enflammer des
« soldats. C'est surtout pour désarmer les accusations,
« les juges, les bourreaux de son malheureux frère, de
« ce pauvre André Chénier que Marie-Joseph l'a impro-
« visé, c'est pour fléchir le Comité de Salut Public in-
« sensible jusqu'à présent à ses supplications qu'il se
« multiplie sous toutes les formes. »

Ainsi, cette œuvre, au dire de Méhul, qui mieux que quiconque était entré dans la pensée de Marie-Joseph, avait un double but, une double inspiration : l'amour de la patrie, l'amour fraternel. Par malheur, l'aventure advenue à la tragédie *Timoléon* ruinait définitivement tout espoir et aussi toute possibilité pour Marie-Joseph d'obtenir l'élargissement d'André.

VI

NOTES SUR « LA MARSEILLAISE »

L'histoire de *la Marseillaise* est plus complexe que celle du *Chant du Départ;* elle est plus intéressante aussi en ceci que, depuis un siècle, tous les peuples et

jusqu'aux plus extrêmes confins du monde, se sont, les uns après les autres, approprié la musique de *la Marseillaise* pour en faire leur chant de révolte ou leur chant de guerre. A elle seule, elle suffirait à prouver que la musique est bien, en réalité, la langue universelle.

Le plus vulgairement on commet une erreur grossière en disant que *la Marseillaise* fut un chant républicain, et c'est une hérésie historique, non moindre, de taxer Rouget de l'Isle de républicain. Il ne le fut ni ne le devint jamais. Tout au contraire, il fut un royaliste fervent et pratiquant. Parlant de son : *Chant de guerre de l'armée du Rhin*, puisque tel fut le nom d'origine de *la Marseillaise*, il écrivait : « Lorsqu'il fit explosion, quelques mois après, j'étais errant en Alsace, sous le poids d'une destitution, encourue pour avoir refusé « d'adhérer à « la catastrophe du 10 août ».

Au demeurant, *la Marseillaise*, telle qu'elle est aujourd'hui imprimée partout, n'est pas l'œuvre de Rouget de l'Isle seul. Au moment même où il était, comme il le dit lui-même, « errant sous le poids d'une destitution », un couplet, le plus beau couplet du poème, était ajouté à son texte primitif.

Longtemps après il s'amusait volontiers à raconter l'anecdote suivante :

« Un jour, un jeune visiteur se présente chez moi; il me parle avec enthousiasme de *la Marseillaise*.

« — Quels beaux vers ! s'écrie-t-il, quelle inspiration magnifique ! On ne fait rien de semblable aujourd'hui !

« — Vous êtes trop aimable, mais, je vous prie, quel est, dans mon chant national, le couplet qui a vos préférences ?

« — Vous me le demandez? — réplique l'enthousiaste
« jeune homme, — mais vous savez bien que l'hésitation
« n'est pas possible. Le couplet le plus beau, c'est le
« dernier; celui que nous autres, les jeunes, nous chan-
« tons avec fierté :

> Nous entrerons dans la carrière
> Quand nos aînés n'y seront plus.

« — Vous avez raison, mais ce couplet n'est pas de
« moi. »

Resterait à savoir quel est l'auteur de cette strophe admirable, de ce coup de génie. Des amateurs de petites recherches ont vidé des bouteilles d'encre et noirci des rames de papier sans arriver à se mettre d'accord sur cette petite question.

Il est seulement établi que cette strophe parut, pour la première fois, le 14 octobre 1792. D'instinct, d'aucuns l'avaient attribué à Marie-Joseph Chénier, mais la légende qui s'était formée de ce chef ne subsista pas longtemps. En revanche, de divers côtés, des gens s'en déclarèrent les auteurs. Quoique moins bien doté que le vieil Homère, puisque sept villes se disputaient la gloire de lui avoir donné le jour, le poète de ce couplet n'est point à plaindre; trois villes, — ce qui est déjà bien joli pour l'auteur de huit vers, — prétendent à l'honneur de l'appeler leur fils.

Saint-Omer d'abord réclama, au nom d'un de ses enfants, simple musicien du nom de Grison, qui, personnellement ne revendiqua jamais rien.

Mais il y eut beaucoup mieux. Sur la façade d'une maison de Lisieux, on lit encore cette inscription, placée le

2 juin 1892 par la Société du Musée cantonal de Lisieux :

> ICI DEMEURA LOUIS FRANÇOIS DU BOIS
> POÈTE, HISTORIEN, AGRONOME
> AUTEUR DU SEPTIÈME COUPLET DE « LA MARSEILLAISE », ETC.

En troisième lieu, à Vienne, en Dauphiné, ainsi qu'à Grenoble, on trouve une rue Pessonneaux. Toutes deux sont consacrées à la mémoire d'un abbé Pessonneaux, dont le portrait, placé en tête d'une brochure ancienne, est agrémenté de la légende suivante :

> L'ABBÉ PESSONNEAUX
> AUTEUR DU COUPLET DE « LA MARSEILLAISE »
> NOUS ENTRERONS DANS LA CARRIÈRE, ETC.

Si les gens de Saint-Omer apportèrent une certaine réserve dans leurs revendications, ceux, au contraire, du Dauphiné et ceux de la Normandie se disputèrent âprement la propriété de leur grand homme.

Au risque de contrister les Dauphinois, on est bien obligé de convenir que les preuves de paternité les plus sérieuses sont du côté de Louis du Bois.

Pessonneaux s'est contenté de laisser aller les dires de ses compatriotes. Du Bois, tout au contraire, a déclaré formellement, et par un écrit bien authentique, avoir — ce sont les termes même de sa déclaration — « au « mois d'octobre 1792, ajouté un septième couplet qui fut « bien accueilli dans les journaux ». Et il précise ainsi : « C'est le couplet des Enfants, dont l'idée est emprun- « tée au chant des Spartiates, rapporté par Plutarque. » Tout ceci ne serait que jeu de chercheurs de menus détails, si cet emprunt fait au texte de Plutarque n'arrivait ici pour montrer, une fois de plus, la pénétration ininter-

rompue des œuvres de l'antiquité dans toutes les œuvres d'art et dans toutes les traditions de la Révolution.

On lit en effet dans l'admirable traduction de Plutarque par Amyot :

« Car ès festes publiques, y avoit toujours trois « danses, selon la différence des trois âges. Celle « des vieillards commenceoit la première à chanter, di-« sant :

> Nous avons été jadis
> Jeunes, vaillants et hardis.

« Celle des hommes, suivant de près, qui disoit :

> Nous le sommes maintenant
> A l'épreuve à tout venant.

« La troisième, des enfants, venait après et disoit :

> Et nous un jour le serons
> Qui vous surpasserons.

L'adjonction de ce septième couplet ne fut pas la seule déformation qu'ait eu à connaitre le texte original de *la Marseillaise* car, bien qu'il fût imprimé, il a subi le sort commun à tous les chants traditionnels.

Le vers :

> Marchez. Qu'un sang impur abreuve vos sillons

est une altération du texte original qui portait :

> Marchez, que tout leur sang abreuve vos sillons.

Ailleurs, Rouget de l'Isle a modifié lui-même sa première version, l'ayant trouvée trop républicaine. A l'origine, il avait écrit :

> Et que les trônes des tyrans
> Croulent au bruit de votre gloire.

Il remplaça cette menace contre les rois et les empereurs par cette formule neutre :

> Que tes ennemis expirants
> Voient ton triomphe et notre gloire.

La vérité tout entière est que *la Marseillaise* n'était pas seulement « dans l'air », comme on dit vulgairement, elle était, à l'état de puissance, dans la réalité des manifestations quotidiennes. Elle en fut l'écho.

Bien avant que Rouget de l'Isle écrivit son poème, le club strasbourgeois, l'*Auditoire*, dont il faisait partie, avait lancé un appel commençant ainsi :

« Aux armes, citoyens. L'étendard de la guerre est « déployé. Le signal est donné; Aux armes! Ils faut « combattre, vaincre ou mourir. »

Le vers de Rouget de l'Isle : « l'étendard sanglant est levé » n'est donc qu'une transcription. Quant au refrain : « Aux armes, citoyens, » c'est le refrain même de cette même adresse du club de l'*Auditoire*, où il revient à plusieurs reprises :

« Aux armes, citoyens! Si nous persistons à être libres, toutes les puissances de l'Europe verront échouer leurs sinistres complots. » Et, ici, le texte de *la Marseillaise* reparaît : il ne reste qu'à le faire passer, de la forme de la prose dans celle du vers.

Ailleurs, le parallèle se fait de soi-même.

Le texte de l'appel lancé par le club de l'*Auditoire* présente les plus étroites analogies avec celui de *la Marseillaise*. Il dit en effet :

« Qu'ils tremblent donc ces despotes couronnés !...
« Vous vous montrez dignes enfants de la Liberté, courez

« courez à la victoire... immolez sans remords les traîtres,
« les rebelles qui, armés contre la Nation, ne veulent y
« rentrer que pour faire couler le sang de leurs compa-
« triotes. Marchons, soyons libres, etc. »

La phrase : « Il faut combattre, vaincre ou mourir » se trouve à son tour, à peu près littéralement reproduite dans le vers du *Chant du Départ :* « Sachons vaincre ou sachons mourir ». Il peut n'exister là qu'une coïncidence, mais elle prouve, une fois de plus, que c'étaient les émotions communes à tous, qui créaient les inspirations des artistes et des poètes et leur insufflaient leur puissance d'évocation.

La musique de *la Marseillaise* nous est parvenue conforme à la version première de Rouget de l'Isle ; l'orchestration seule en a été plusieurs fois modifiée. Le premier arrangement pour orchestre, date de 1792 ; il fut l'œuvre de Gossec. Plus tard, Rouget de l'Isle lui-même fit orchestrer son chant par divers compositeurs. Diverses versions d'orchestre furent tentées depuis celles-ci ; on ne saurait en parler sans signaler particulièrement celle de Berlioz.

La Marseillaise étant une gloire nationale, il ne pouvait manquer de gens qui voulussent en déposséder l'Art français. Ce fut même un français, Castil Blaze, qui, pour faire le savant, se chargea le premier de cette besogne où, à défaut de talent, il utilisa l'autorité de sa situation dans la presse. Il s'avisa de ramasser, dans une publication allemande, des plus obscures, un article disant que l'air de *la Marseillaise* n'était que celui « d'un cantique allemand, importé en France par Julien « aîné, dit Navoijelles, qui l'a fait entendre, en 1782, aux

« concerts de M^me de Montesson, que le duc d'Orléans
« père avait épousée secrètement. Je tiens le fait,
« ajoute-t-il, de Imbault, qui conduisit l'orchestre chez
« M^me de Montesson, et devint éditeur de *la Marseillaise*
« en 1792. »

La réplique à l'érudition, plus que douteuse, de Castil-Blaze a été trop bien donnée par un maître écrivain, qui est l'un des plus savants musicographes de notre temps, M. Catulle Mendès, pour qu'on se prive de la citer :

« On démontra aisément à Castil-Blaze qu'un tel
« témoignage n'avait guère de valeur. Mais, en Alle-
« magne, sa thèse, peu soutenable, ne tarda pas à être
« reprise ; et le journal *Die Gartenlaube* crut démon-
« trer « que *La Marseillaise* est due à un compositeur
« allemand, Holtzmann, maître de chapelle dans le Pa-
« latinat. » Le journal précisait : « Le poète Rouget de
« l'Isle a simplement copié le *Credo* de la *Missa Solem-*
« *nis* n° 4, composée par Holtzmann, et s'en est servi
« pour ses strophes. L'organiste Hamma, à Méersbourg,
« a découvert ces jours-ci le manuscrit original de
« Holtzmann. » Eh bien ! l'organiste Hamma n'avait
« pas du tout découvert le manuscrit de Holtzmann, et
« cela par l'excellente raison que ce manuscrit n'avait
« jamais existé ; et même, quand, sur des réclamations
« justement ardentes, on eut interrogé M. Schreiber, le
« maître de chapelle de la cathédrale de Méersbourg,
« quand on eut fouillé — je cite M. Le Roy de Sainte-
« Croix — les autres archives musicales, biographiques
« et bibliographiques des États germaniques, il fallut
« bien reconnaître que jamais lesdits États n'avaient

« possédé un musicien nommé Holtzmann. Une contes-
« tation nouvelle, soulevée par M. Fétis qui avait eu
« entre les mains deux exemplaires de *la Marseillaise*,
« où figurait le nom de Navoijelle, ne fut pas moins aisé-
« ment annulée par la production de l'édition originale,
« imprimée à Strasbourg par Ph.-J. Dannbach, impri-
« meur de la municipalité. »

La Marseillaise est donc à nous, et bien à nous. Tout le faux savoir du monde ne parviendra pas à nous en déposséder. Elle a été de toutes nos fêtes, de toutes nos grandeurs et de toutes nos gloires, elle a porté, elle porte encore en soi l'âme de la Révolution française ; elle a soulevé tous les peuples de la terre, elle a été, elle demeure la voix suprême de l'universel génie de la Liberté.

Elle reste la gloire du temps, dont elle est née.

Et ce n'est point émettre un paradoxe que dire que, lorsqu'un temps laisse au firmament de l'Art un astre d'un tel éclat, et d'une telle puissance de rayonnement, ce temps, n'eût-il produit que cela, doit être compté au premier rang parmi toutes les époques d'Art.

CHAPITRE VII

L'ART DES CORTÈGES

I

LES FÊTES DE LA FÉDÉRATION

Ce n'est pas un chapitre, c'est un volume tout entier qu'il faudrait écrire si on voulait parler utilement et complètement des fêtes révolutionnaires. Suivre pas à pas la série des manifestations populaires, embellies par toutes les ressources de tous les arts, ordonnées et mises en œuvre par les plus grands artistes, suffirait pour passer en revue l'histoire du temps. L'art des cortèges n'était rien moins qu'une innovation lorsque vint la révolution, mais, avec elle, il changea totalement et de sens, et de forme. Il devint l'expression vivante, la manifestation extérieure d'un culte entièrement nouveau, qui s'exerçait cette fois, selon la formule qui fut plus tard appliquée au théâtre : « Pour le peuple et par le peuple. »

Les fêtes nationales représentaient alors une nécessité publique de premier ordre. Ainsi pensait Mirabeau lorsque, en juillet 1791, il préparait un discours sur les fêtes publiques, civiles et militaires ; ainsi pensaient l'abbé Grégoire et le chimiste Fourcroy, aussi bien que Lakanal ou Boissy d'Anglas, témoin *l'Essai sur les fêtes nationales*. Robespierre, par ailleurs, soutenait et développait la même thèse, Marie-Joseph Chénier

écrivait là-dessus des pages vraiment admirables, Condorcet, dans son fameux *Rapport sur l'enseignement public,* indiquait, comme enseignement post-scolaire, l'établissement de fêtes nationales, dans lesquelles, selon son expression, on rappellerait et enseignerait au peuple « les époques glorieuses de la Liberté, pour rappeler aux « hommes à chérir les devoirs qu'on aura fait connaître ». Lequinio, critiquant l'œuvre de Condorcet, lui reprochait doucement la trop faible part donnée aux Arts dans le plan établi par son glorieux collègue.

Tout ce mouvement d'idées était en quelque sorte la paraphrase de ces paroles de Jean-Jacques Rousseau : « N'adoptons pas les spectacles exclusifs qui renferment « exactement un petit nombre de gens, dans un antre « obscur et touffu, dans le silence et l'inaction. Non « point. Ce ne sont pas là vos fêtes. C'est en plein air, « c'est sous le ciel qu'il faut vous rassembler. Quels « seront les objets de ces spectacles ? Rien si l'on veut. « Plantez au milieu d'une place un bouquet de fleurs, « rassemblez le peuple, et vous aurez une fête ; faites « mieux encore : donnez les spectateurs en spectacle ; « rendez-les acteurs eux-mêmes ; faites que chacun se « voie et s'aime dans les autres, afin que tous en soient « mieux unis. »

Et Rousseau n'était, lui-même, en cette circonstance, que l'organe éloquent de la philosophie courante de son temps. Les fêtes apparurent au peuple, libéré par la Révolution, comme le corollaire naturel d'une foi nouvelle. Habitué aux pompes du catholicisme, il éprouva le besoin de manifestations symboliques du culte qu'il venait d'adopter.

La première fois que le peuple se donna en spectacle à soi-même et fut, tout à la fois, l'auteur, l'acteur et le spectateur d'une fête, ce fut pour célébrer le premier anniversaire de la prise de la Bastille. La fête du 14 juillet 1790 avait été décrétée par l'Assemblée Nationale ; elle avait eu lieu, non seulement à Paris, mais sur tous les points du territoire. Chaque commune avait fait de son mieux, partout, les artistes s'étaient efforcés de tirer profit des ressources du pays et il n'est guère de municipalité dans les archives de laquelle ne pourrait se trouver quelque trace d'un effort d'art destiné à embellir la cérémonie locale, à l'heure même où des délégués de toutes les populations de la France rassemblés à Paris y célébraient l'unité de la Patrie française.

Aussi, avant de nous rendre, par le souvenir, à cette manifestation colossale que fut la fête de la Fédération, au Champ de Mars, ce nous est un plaisir de considérer cette même fête, dans un décor champêtre, et conçue telle que Rousseau la souhaitait. Le groupement des spectateurs, l'harmonie des costumes adoptés pour la circonstance, l'emploi des plantes et des arbustes, l'organisation des cortèges, y formaient une mise en scène qui, pour modeste qu'elle fût, n'en était pas moins du domaine d'un art dont le créateur pouvait à bon droit s'intituler le citoyen *tout le monde*.

Voici par exemple, la fête qui eut lieu à Villiers-le-Bel. Elle fut annoncée dès le matin par une volée de quatre cloches ; on vint prendre, chez le commandant de la garde nationale, le drapeau, les officiers municipaux, à la mairie, et le clergé, à l'église. On se rendit devant l'autel de la patrie et la messe fut célébrée. La garde nationale

faisait la haie sur deux lignes, au milieu desquelles figuraient, sur deux rangs « toutes les vertueuses « citoyennes de la paroisse, en habits blancs, avec des « ceintures patriotiques ». Devant l'autel était le drapeau de la garde nationale, gardé par quatre sergents et, sur les vingt gradins qui lui servaient de base, l'état-major était échelonné. Ces vingt gradins étaient entourés d'une balustrade de feuillages et de fleurs odoriférantes; ils étaient garnis de tapisseries, d'orangers, de grenadiers. Aux deux côtés de l'autel, on avait dressé deux pyramides hautes de 60 pieds, peintes en marbre décoré de fleurs de lys d'or. Un drapeau tricolore flottait au sommet de chaque pyramide; sur l'un on lisait cette inscription : « *Vive à jamais la liberté*, et sur l'autre celle-ci : «*Vive la Paix, seule amitié* ». Au-dessus de l'autel était une façon de pavillon chinois, reposant sur quatre colonnes enguirlandées de fleurs et dont le toit simulait la forme d'une couronne. Du centre de cette couronne pendait un ruban tricolore portant à son extrémité un bonnet phrygien.

Il y eut, d'abord, un service religieux, en plein air, mais la pluie étant survenue, la cérémonie se poursuivit dans l'église. Le curé s'assit au banc d'œuvre et le maire monta en chaire; il y prononça un discours et fit prêter à ses adjoints le serment de la Confédération. Après lui, ce fut le commandant de la garde nationale qui prit place dans la chaire et y prononça également un discours, à la suite duquel tous les gardes nationaux prêtèrent, entre les mains du maire, le serment de fidélité : *à la loi, à la nation, au roi.*

Un *Te Deum* fut ensuite chanté et, le temps étant rede-

venu serein, on retourna à l'autel de la Patrie. Puis les « citoyennes patriotes » en robes blanches, furent reconduites, chacune en son chez soi, par les bataillons des gardes nationaux en armes. Dans l'après-midi les citoyennes reparurent, et l'une d'elles fit un discours « analogue à la circonstance ». Le soir, il y eut illumination générale par toute la paroisse, et des sentinelles furent posées, jour et nuit, pour la conservation de l'autel de la Patrie.

Autant toutes les fêtes célébrées dans les petites villes étaient simples et bucoliques, autant la grande fête de la Fédération devait, nécessairement, se produire à Paris avec une ampleur et une majesté extraodinaires.

La première visite des Fédérés fut pour les débris de la forteresse honnie et maudite dont ils fêtaient la destruction. Voici en quel état ils les trouvèrent[1] :

« Les ruines de la Bastille, réédifiées jusqu'à un même
« niveau présentaient une vaste terrasse sablée et en-
« tourée d'un rang d'arbres, apportés tout feuillus du
« bois de Vincennes probablement, au nombre de
« quatre-vingt-trois, portant chacun le nom d'un dé-
« partement écrit dans un médaillon. Les tours en
« saillie, pareillement entourées d'arbres, formaient
« chacune un cabinet de verdure couvert en tonnelle
« treillagée et palissée, aussi bien qu'une charmille
« d'appui tout autour, au milieu, un gradin circulaire
« couvert par une banne ou tente portée par un haut
« mât, surmonté du pavillon national. La musique était
« sur les gradins, et les tonnelles servaient de guin-

1. *Journal de J.-G. Wille*, t. II, p. 259 (Note).

« guettes ou de cafés. Du côté de l'ancienne entrée,
« réservée pour sortir, le fond du fossé était occupé par
« des danses aux chansons. De petites boutiques de
« foire garnissaient une partie du fossé opposé qui ser-
« vait d'entrée et au-dessus de la porte donnant sur le
« boulevard on lisait, en transparent l'inscription,
« simple, mais frappante par le contraste des souvenirs :
« *Ici l'on danse.* »

Mais on ne dansait pas seulement là, on voyait un peu partout des danses en plein air, le 13 et le 14 juillet 1790.

Les Fédérés les avaient improvisées et les femmes de Paris ne se faisaient pas faute de danser et de chanter avec eux. On se préparait aux fatigues de la cérémonie du lendemain, par les entrechats de la soirée et de la nuit.

Dans la journée, avec un tout autre recueillement, on s'y était préparé en assistant au *Te Deum* chanté à Notre-Dame par les musiciens de l'Opéra, du Théâtre de Monsieur, des Italiens, des Français, de la troupe Montansier et des autres spectacles, y compris Nicolet. L'orchestre comptait plusieurs centaines d'artistes ; il était dirigé par un sieur Rey. La musique était, pour une large part, de Désaugiers, le père du chansonnier qui fut l'émule de Béranger.

L'ordonnancement général de la Fête de la Fédération avait été élaboré par l'architecte Célérier, qui remplissait alors les fonctions de directeur des décors de l'Opéra et était préposé à la direction supérieure de tout ce qui constituait la mise en scène de ce théâtre.

Le 14 juillet, à huit heures du matin, le cortège partit de la Bastille, ayant à sa tête un détachement de la garde de Paris à cheval, avec musique, timbales et

trompettes; les électeurs de Paris venaient ensuite et, après eux, la garde nationale à pied apparaissait précédée de sa musique, puis venaient les deux cent quarante élus de Paris, les cent vingt représentants des districts de Paris, les soixante administrateurs de la Ville, le maire, les députés, les administrateurs. Ceux-ci étaient précédés par la musique de la Ville. Bien entendu, chaque musique donnant, à son tour, des airs de son répertoire. Après eux apparaissait le roi, environné de l'Assemblée nationale. Le cortège avait été le prendre à la place Louis XV, c'est-à-dire à la sortie des Tuileries.

La garde d'honneur du roi et de l'Assemblée était composée de héraults d'armes et entourée des soixante drapeaux des bataillons de la garde nationale, cravatés avec le plus grand luxe.

Immédiatement après, suivaient cent mères, portant leurs enfants, dans des berceaux entourés de rubans tricolores; puis, après elles, un bataillon composé de quatre cents enfants, précédés d'une fanfare, comprenant ceux d'entre eux qui savaient un peu de musique.

Une bannière où étaient écrits ces mots : *L'espérance de la Patrie*, flottait au milieu de cette phalange.

Un groupe formé des représentants de quarante-deux départements, accompagné d'une musique, était séparé du groupe des quarante et un autres départements, par une réunion de soldats et de marins, parmi lesquels il en était, qui appartenaient à la marine marchande. Les oriflammes et les bannières, et aussi bien celles des citoyens que celles des troupes, ne devaient porter d'autres ornements que des couronnes civiques avec la devise : *Constitution et Fédération nationale*.

A onze heures, on était arrivé au Champ de Mars, surnommé, dès ce jour, Champ de la Fédération. En voici la description, telle qu'on la trouve dans le rapport d'un député d'Angers à ses commettants :

« Le Champ de Mars présente un cercle elliptique
« ingénieusement dominé par des arbres d'une fraîche
« verdure...

« Au milieu du cirque s'élève un autel dédié à la
« Patrie. En face, adossé aux bâtiments de l'École mi-
« litaire un amphithéâtre immense supporte le trône où
« résidera la Majesté de la Nation (l'Assemblée nationale,
« la municipalité et les électeurs). Autour de l'arène,
« règne un autre amphithéâtre composé de trente gra-
« dins surmontés de planimètres inclinées qui, dans leur
« extrémité supérieure, se confondent avec des branches
« d'arbres touffus, d'où nait le plus beau couronnement
« que l'art ait pu approcher.

« Le cirque s'ouvre par un arc de triomphe d'un dessin
« hardi. Il a trois entrées d'égale grandeur. Un bas-
« relief supérieur et un couronnement d'ordre dorique
« en font la décoration. On arrive à cet arc de triomphe
« par une large chaussée, que des milliers de bras ont
« pratiquée, en comblant des fossés profonds, en fai-
« sant des levées de terre considérables, en formant un
« pont de bateaux dans toute la largeur de la Seine.

« Ces préparatifs, qu'une année, ce semble, eût à peine
« pu voir achevés, ont coûté quelques jours à nos artistes,
« quelques heures à nos gardes nationales, quelques
« minutes à nos Athéniennes. »

Pouvons-nous nous faire une juste idée de cette scène, qui avait pour étendue l'immense rectangle que forme

le Champ de Mars et pour avant-scène, le pont de bateaux où, par centaines de mille, les figurants et les acteurs s'avançaient vers l'arc de triomphe colossal couvert d'admirables allégories, peintes en grisaille. S'imagine-t-on, au centre de cette scène, aux dimensions inimaginables, l'édifice colossal, au sommet duquel repose, imité des plus beaux autels de l'antiquité, l'Autel de la Patrie. La seule pensée peut-elle évoquer, assise sur les gradins couronnés de feuillages, cette houle humaine aux habits les plus divers et les plus variés formant une masse profonde. Au-dessus d'elle flottent, frétillent, chantent, les couleurs de toutes les oriflammes et de toutes les bannières. Et c'est déjà là un spectacle que, en aucun temps, aucune mise en scène ne créa, ni plus varié, ni plus pittoresque, ni plus grandiose.

Mais voici, maintenant, que chacun des comparses, comme chacun des acteurs principaux, prend part à l'action qui se joue à cette place, pour l'édification de la France et pour celle, aussi, du monde entier, dont les regards sont fixés sur la France nouvelle.

Toutes les oriflammes et toutes les bannières se mettent en marche. A côté de chaque groupe de députés, viennent se placer les quatre-vingt-trois délégations qui, chacune accompagne la bannière de son département; puis toutes les bannières viennent se grouper au pied de l'autel de la patrie. A l'autel, Talleyrand, assisté de soixante prêtres, célèbre la messe, durant laquelle la plus admirable musique se fait entendre. Puis, délégués des départements, porte-bannières, membres de l'Assemblée, défilent devant l'autel et jurent fidélité « à la « Constitution, aux Lois, à la Fraternité entre les Fran-

« çais ». Le roi vint ensuite qui leva la main et jura « fidélité à la Constitution et aux Lois ».

Quand midi sonne à l'horloge de l'École Militaire, un coup de canon se fait entendre. En cette minute émouvante, chacun des délégués de chacune des communes de France, se rappelle que, là-bas, dans son pays, si loin qu'il soit, à cette même minute, tous les siens prêtent, eux aussi, devant Dieu et sur l'autel de la Patrie les mêmes serments de fidélité : « à la Constitution, à la Loi, à la Fraternité entre les Français ».

Après le serment du Roi, un *Te Deum* fut chanté, mais non, cette fois, par des choristes soldés par l'Église. Il le fut, alternativement, par les orchestres créés par le peuple et par les voix du peuple lui-même. Gossec en avait écrit spécialement la musique et tous les artistes ou tous les amateurs capables de la jouer ou de la chanter s'étaient fait un devoir de prendre place parmi les orchestres ou parmi les chœurs. Trois cents tambours et toutes les musiques civiques ou militaires, réunies dans le Champ de Mars, accompagnaient ce *Te Deum*. Le soir Paris et les communes environnantes étaient illuminées.

Chacun des fédérés avait reçu une médaille dont le modèle était dû à Gatteaux. Elle représentait la France debout devant l'autel de la Patrie, ayant la main droite sur le livre de la Constitution et tenant, de la main gauche, un faisceau d'armes ; au bas de l'autel était la Félicité publique, avec ses attributs, et derrière elle, était un drapeau dont la lance portait un bonnet phrygien. Dans le haut de la médaille, la Vérité repoussait des nuages. Le revers de la médaille portait : CONFÉDÉRATION DES FRANÇAIS, PARIS XIV JUILLET MDCCXC.

Du 15 au 18 juillet, les Fédérés assistèrent à une série de petite fêtes amicales : « La huitaine entière, disait un « programme, publié à la veille de la fête, sera em- « ployée en fêtes simples et économiques, qui seront la « suite de ces Fêtes de la Réunion intime de tous les « Français. » Il était défendu par les règlements de police, sous peine de cent livres d'amende, de faire partir des fusées ou des pétards, et, sous la même peine, d'encombrer le Champ de Mars.

Durant toute cette huitaine, il ne se produisit aucun désordre.

II

TRANSLATION DES CENDRES DE VOLTAIRE

La fête du 14 juillet 1791 eut un tout autre caractère que celle de 1790. Au cours des douze mois qui venaient de s'écouler, les événements les plus graves avaient, du tout au tout, transformé la face des choses. Mirabeau était mort et sa dépouille avait été, en grande pompe, portée au Panthéon, désormais consacré à recevoir les mânes des grands hommes. Louis XVI et sa famille, qui avaient essayé de fuir la France et de se mettre désormais sous la protection des armées étrangères, venaient d'être ramenés de force à Paris. Ils y étaient rentrés le 25 juin.

Le 13 juillet l'Assemblée nationale discutait la sus- pension du Roi : La Fête du 14 eut lieu néanmoins. Mais, cette fois, ce ne fut plus le grand aumônier de France qui officia ; ce fut l'évêque constitutionnel de Paris et le *Te Deum* en langue française remplaça

à l'office religieux le *Te Deum* traditionnel en latin.

La messe fut dite, cette fois encore, sur l'Autel de la Patrie orné d'un bas-relief de Le Sieur et placé, comme l'année précédente, en haut d'une vaste estrade; mais cette fois, c'était la municipalité de Paris qui avait organisé la fête et qui y présidait. Aux quatre coins de l'Autel, l'encens fumait dans de grandes urnes répandant d'énormes nuages de fumée; on déposa sur l'Autel de la Patrie : « le livre sacré de nos lois constitutionnelles », dit le programme officiel et cela, non plus au cri de « Vive le Roi! » mais au cri de : « Vive la Nation! » Enfin, et ceci donne le caractère particulier de la Fête, le chant du *Te Deum* fut suivi de celui de *l'Ode à la liberté* de Voltaire, mise en musique par Gossec.

Au demeurant, la fête du 14 juillet 1791 n'était, en réalité, que le prolongement de celle qui avait été célébrée le 11, à propos de la translation des cendres de Voltaire au Panthéon. Celle-ci avait, au plus haut point, le caractère d'une œuvre de combat; elle avait été organisée à la demande du neveu de Voltaire, Charles Villette. Par une requête datée du 15 mars 1791, il avait adressé à Bailly une demande de transfert des cendres de son oncle, mais la municipalité parisienne ayant fait la sourde oreille, Villette avait saisi de sa requête, l'Assemblée nationale qui, d'urgence, par un décret du 30 mai, ordonnait que le corps de Voltaire serait apporté en l'église Sainte-Geneviève, devenue le Panthéon Français. A défaut de Bailly, et quelque peu contre lui, le corps municipal avait agi auprès de l'Assemblée. « La « Nation, avait-il dit, a reçu l'outrage fait à ce grand « homme; la Nation le réparera. »

Voltaire était mort le 30 mai 1778, et le clergé de Paris s'était refusé à l'enterrer, déclarant que si, par ordre supérieur, il était forcé de procéder à ses obsèques, il ferait ensuite jeter le corps à la voirie. Les parents de Voltaire, sachant ce que valait une telle menace, avaient fait embaumer le cadavre (31 mai) et l'avaient emporté, tout habillé, de nuit, dans un carrosse. L'un des neveux de Voltaire, l'abbé Mignot, grâce à sa situation ecclésiastique, était parvenu à le faire inhumer en secret, dans le cimetière de Romilly (Aube) et, hormis la famille, un fossoyeur et un domestique, personne ne sut, alors, où était le corps de Voltaire.

Par suite des événements qui avaient suivi la fuite et le retour du roi, la fête du retour des cendres de Voltaire avait été, successivement, retardée jusqu'à la date du 4 juillet.

Dès le moment où le corps de Voltaire quitta le petit cimetière de Romilly, l'œuvre artistique des organisateurs de la translation commença. Un officier municipal de Paris, Charron, était chargé de diriger le transfert du cercueil. Il le fit placer sur un chariot, complètement recouvert d'un voile bleu parsemé d'étoiles peintes en or. Les gardes nationaux de toutes les localités traversées, lui servaient de garde d'honneur; ils étaient en armes. C'était tout autant pour honorer le grand mort, que pour se tenir prêts à défendre sa dépouille, au cas où ceux qui avaient annoncé leur résolution de l'enlever, voudraient mettre leur menace à exécution. Tout le long de la route, les municipalités lui rendirent les honneurs, les unes en couvrant le char de fleurs, les autres en célébrant, à son

passage, des messes dites par le clergé constitutionnel.

La fête de Voltaire devait, selon le vœu de Charles Villette, être « purement civile, donnée par les philo-« sophes et les artistes au père de la philosophie et des « arts. » Le cercueil arriva à Paris le dimanche 10 juillet, vers six heures du soir. A la limite du département de Paris, il avait été reçu par les autorités du Département et, aux barrières de Paris, il le fut par celles de la Ville. Toutes deux l'accompagnèrent au lieu désigné pour son dépôt provisoire, dans les ruines de la Bastille.

La ville de Paris avait voté un crédit de cent mille écus pour les frais de la fête, mais les amis de Voltaire, les gens de théâtre, les artistes et diverses corporations, refusèrent tout salaire et voulurent prendre à leur propre charge les dépenses qu'on aurait eu à leur payer, si bien que, en fin de compte, la dépense de la Ville se trouva réduite à vingt mille livres environ.

Le projet élaboré par les fervents de Voltaire eut sa contre-partie. L'architecte Quatremère et un nommé Bricogne, signèrent et firent signer une pétition contre sa mise à exécution et, qui plus est, au cours de la nuit du 10 au 11, les pétitionnaires tentèrent d'enlever les restes du grand homme. Les gardiens des débris de la Bastille eurent tout juste le temps d'appeler les bataillons de la section voisine, pour empêcher ce rapt.

Le 11, au matin, il pleuvait à torrents et la municipalité de Paris décida de retarder la cérémonie, mais les gardes nationaux qui avaient accompagné le corps depuis Romilly insistèrent pour qu'elle eût lieu quand même.

Jamais l'art des cortèges n'avait donné rien qui ressemblât à ce qu'on vit alors. En tête marchait la cava-

lerie et les élèves militaires et, immédiatement après eux, apparaissait l'inévitable et encombrant Palloy — sous prétexte de cortège de la Bastille. Aussitôt après lui, commençait le défilé des groupes costumés, puis celui des porteurs d'attributs et d'allégories. Derrière l'assemblée des maires des environs de Paris, apparaissait un brancard où figurait le procès-verbal des électeurs de 1789, et un exemplaire de la Bastille de Dussaulx, porté par quatre hommes habillés à l'antique, d'après les indications de David, et à l'imitation des rôles de Talma. Quatre suppléants, également vêtus à l'antique, les accompagnaient, prêts à les relayer en route. Le brancard suivant portait les cuirasses et les boulets trouvés dans la Bastille ; il était entouré par les vainqueurs de la Bastille, avec leur bannière où la forteresse était figurée. Ils précédaient une reproduction à l'état de petit modèle en plâtre de la forteresse elle-même. Un buste de Mirabeau, flanqué des médaillons du même Mirabeau, de Franklin, de Rousseau, du jeune Desille, apparaissait alors, ayant pour cortège particulier, les patriotes qui, peu de jours auparavant, avaient ramené la famille royale de Varennes. Puis venaient les suisses, les cent-suisses, la gendarmerie nationale.

Enfin, sur un palanquin apparaissait, portée par des hommes vêtus à l'antique, la statue de Voltaire, de Houdon, en plâtre doré et couronnée de laurier. Cent quatre-vingt-douze députés des sections, vêtus d'habits rouges et ayant un brassard tricolore l'accompagnaient suivis des délégués de tous les théâtres, et des élèves des Académies de peinture et de scultpure habillés à l'antique, portant des étendards imités des romains

Sur chacun de ces étendards antiques était écrit le titre de l'un des divers ouvrages de Voltaire. Les gens de lettres « famille de Voltaire » suivaient immédiatement sa statue et entouraient un coffre d'or où avait été déposé un exemplaire des œuvres de Voltaire, d'une incomparable beauté, et dont Beaumarchais venait de faire hommage à la Nation, pour qu'il fût déposé à la Bibliothèque nationale. Chaque groupe était précédé d'un orchestre ou d'une fanfare. Derrière celui des artistes, il y avait un corps de musique vocale et instrumentale, muni d'instruments d'une forme toute nouvelle et qui étaient la reconstitution des instruments antiques, exécutée d'après les monuments latins et grecs.

Ces orchestres précédaient immédiatement le sarcophage. Il était de porphyre, de forme antique, rehaussé, aux quatre angles, par des masques comiques et tragiques, tout enguirlandé et festonné de lauriers verts. Elevé de trois marches, il était surmonté d'un lit à l'antique, sur lequel était étendue une statue de Voltaire nu, et dans l'attitude du sommeil. A ses côtés était une lyre brisée ; au chevet une statue de l'Immortalité, en bronze, posait une couronne d'étoiles sur le Voltaire endormi. Quatre génies, également en bronze, portant des flambeaux renversés, ornaient les quatre faces du sarcophage, celles du côté portaient cette inscription : *Aux mânes de Voltaire ;* les autres portaient des devises tirées du *Brutus* de Voltaire.

Le char était traîné par douze superbes chevaux, tous blancs, dont huit provenaient des écuries de la Reine, à qui, sans doute, on n'avait pas demandé la permission de les prendre. Ils étaient attelés à nu ; comme les

chevaux des chars antiques, et portaient sur les reins une large étole d'étoffe bleue, semée d'étoiles d'or. Ils étaient groupés par quatre de front et conduits à la main par des hommes revêtus du costume romain. Derrière le sarcophage, marchaient les autorités départementales et municipales, les membres de l'Assemblée Nationale, les tribunaux, etc., etc...

Ce cortège extraordinaire avait été réglé par Célérier, en collaboration avec David.

Tous les élèves de l'atelier de David, ainsi que d'autres artistes, aussi bien les musiciens que les peintres et les sculpteurs, leur avaient prêté leur concours désintéressé. Il est difficile d'attribuer à chacun sa part réelle de la besogne ; on sait cependant, avec certitude, que le modèle du char a été dessiné par David ; on sait également que, pour la plupart, les modèles des costumes ont été copiés sur les bas-reliefs de la colonne Trajane.

Le cortège se déroula tout le long des boulevards, traversa la place Louis-XV et, devant la maison mortuaire de Voltaire, — quai Voltaire, à l'angle de la rue de Beaune, — il s'arrêta devant une sorte de reposoir dont l'architecture, tout à la fois simple et des plus luxueuses, était faite d'arbres et de feuillages ornés de rubans ; devant la maison, était un petit dôme de verdure, d'où pendait une couronne. Placées en groupe sur un amphithéâtre, des jeunes filles, vêtues de blanc et coiffées de couronnes de roses, avaient pris place ; elles avaient toutes des ceintures bleues, sur lesquelles étaient peint ou tissé le char triomphal de Voltaire ; chacune portait à la main une couronne civique. La fille adoptive de Voltaire, Mme de Villette, était au milieu d'elles, ayant à ses côtés les

deux filles de Calas. Partout, sur le quai, aux environs de la maison, s'élevaient des gradins chargés de spectateurs.

De si loin qu'on vit déboucher le cortège, sur le quai, on joncha le sol de fleurs et de verdure. Arrivés devant la maison de Voltaire, les chœurs composés d'hommes et de femmes, vêtus à l'antique entonnèrent l'*Ode* de Chénier, musique de Gossec ; des musiciens, également vêtus à l'antique, les accompagnaient et divers instruments, reconstitués sur les modèles de la colonne Trajane, et d'une sonorité toute nouvelle, avaient été mêlés à l'orchestration.

Le cortège poursuivant sa marche une nouvelle cérémonie, imitée de l'art antique eut lieu devant la Comédie-Française (actuellement l'Odéon).

Vers le soir, la pluie, qui s'était calmée un instant, redoubla et ce fut en galopant sous l'averse, la tunique et le peplum collés au corps que les Romains et les Grecs de circonstance, qui accompagnaient Voltaire au Panthéon, achevèrent leur course. Le programme comportait, à l'origine des groupes de femmes, qui devaient, également costumées à l'antique, figurer des Muses, des Grâces, des Matrones, mais le mauvais temps, qui avait sévi au commencement de la fête, les avait empêchées d'y prendre part. En dernier lieu, la pluie fit tellement rage que la dislocation ressembla à une déroute de gens pataugeant dans la boue.

III

LA FÊTE DE LA LIBERTÉ ET LA FÊTE DE LA LOI

La fête de la translation des cendres de Voltaire et la fête du 14 juillet 1791 avaient eu, dans la journée du

17 juillet 1791 où, sur l'ordre de Lafayette et de Bailly, le sang du peuple avait coulé au Champ de Mars, une triste suite. Cette journée avait effectué le divorce entre les tenants des classes moyennes et les masses populaires comme la fuite à Varennes avait effectué le divorce entre la Nation et la Royauté. Aussi, désormais les fêtes vont-elles avoir une allure de combat, qu'elles n'avaient point eue jusqu'alors. Les débats de l'Assemblée Législative, partagée entre deux partis rivaux, et la déclaration de guerre, allaient accentuer avec une extraordinaire rapidité une telle situation. Les résistances du Roi et de la Cour allaient la rendre bientôt tout à fait aiguë.

A sept semaines d'intervalle, deux fêtes allaient avoir lieu, qui marqueraient nettement l'antagonisme existant entre les deux partis. Ce fut d'abord, le 15 avril 1792, la fête instituée en l'honneur des Suisses de Châteauvieux et qui fut qualifiée de *Fête de la Liberté*. Cette fois, l'initiative en fut prise par un groupe dans lequel figurent, côte à côte, Marie-Joseph Chénier, David, Collot d'Herbois, Tallien et Théroigne de Méricourt. Elle n'eut point le caractère national, mais elle fut décrétée par le Conseil général de la Commune de Paris. L'Assemblée Législative avait décrété la libération des Suisses du régiment de Châteauvieux, qui peinaient au bagne depuis l'hiver de 1790 pour avoir commis le crime de réclamer la solde qui leur était due. La fête qui leur était consacrée avait surtout un caractère politique et patriotique. Faire l'apothéose des victimes de Bouillé c'était, au lendemain du retour de Varennes, souffleter la famille royale et jeter un défi aux puissances étrangères, qui déjà envahissaient le territoire français.

Chénier, David et divers artistes qui étaient de leurs amis, s'efforcèrent de donner à cette fête le plus grand caractère d'art et l'aspect le plus impressionnant. Dans le parti adverse, leur initiative fut l'objet des plus véhémentes récriminations. On s'empressait de clamer qu'il s'agissait là d'une cérémonie privée, et l'on engageait la foule à n'y point prendre part. Parmi les plus acharnés détracteurs du projet, ce furent Roucher et André Chénier qui manisfestèrent avec le plus de vigueur leur animosité. André Chénier, en particulier, et comme pour se défendre d'aucune connivence avec son frère, lança cette admirable apostrophe qui a pour titre : *Hymne aux suisses de Châteauvieux*, où éclatait son esprit de parti et la haine qu'il avait pour Collot d'Herbois ; mais où il se laissait aller jusqu'à calomnier de la façon la plus indigne les malheureux soldats massacrés ou maltraités par le plus abominable des abus du pouvoir militaire.

André Chénier toutefois concluait que : « si on avait « simplement voulu faire une fête de la Liberté, sans y « mêler l'affaire des suisses de Châteauvieux, l'allé- « gresse générale, l'assentiment de tous les citoyens, « le concours de toutes les autorités morales, les talents » de David et des autres artistes, alors bien employés, « lui auraient donné tout ce qu'elle devait avoir de grand « et d'auguste, et tous les bons Français, en adorant la « statue de leur déesse, n'auraient pas eu le chagrin de « la voir en pareille compagnie. »

Trois jours avaient suffi pour préparer la fête. Il était convenu que, contrairement aux fêtes précédentes, elle ne serait accompagnée ni d'un bruit de canon ni d'un rou-

lement de tambour. Beaumarchais qui vit passer le cortège de sa fenêtre, près la porte Saint-Antoine, affecta un enthousiasme railleur, à l'encontre de cette manifestation, la première de son genre, où le peuple figurait seul, sans nul appareil guerrier. L'assistance n'était point élégante, mais elle faisait elle-même son ouvrage, portant sur ses épaules la table de la *Déclaration des droits de l'homme*, des médaillons de Voltaire, de Rousseau, de Franklin, de Sydney. Les quarante soldats du régiment de Châteauvieux marchaient, mêlés à des gardes françaises, dont ils ne se distinguaient que par des épaulettes jaunes; devant eux figurait un groupe de jeunes citoyennes, vêtues de blanc et portant les chaînes dont ils avaient été chargées, lorsqu'ils étaient aux galères, et, après elles, un char sur lequel reposait la statue de la Liberté; ses roues et sa plate-forme n'étaient autres que celles du char qui avait porté le sarcophage de Voltaire. Sur chaque côté de ce char, qui supportait une sorte de colossale chaise curule de style antique où se trouvait assise la Liberté, David avait peint deux compositions historiques : Brutus d'un côté, Guillaume-Tell de l'autre; il était traîné par vingt chevaux, attelés par quatre de front. A ses côtés, les urnes funéraires, simulant celles des soldats de Châteauvieux morts aux galères de Brest, étaient portés sur des civières. En avant du char, on avait placé une sorte de gerbe de six poignards; ils étaient là pour faire comprendre que seraient fauchés ceux-là qui oseraient entraver la marche de la Liberté. Les chevaux étaient, selon l'expression de Prudhomme, « des chevaux démocrates »; ils allaient d'une allure pacifique, raisonnable, et n'ayant aucun de ces ornements qu'on

met d'habitude aux coursiers de parade. Une housse de drap écarlate était leur seul vêtement. Derrière le char on avait fait marcher, comme à l'ancienne fête des fous, un âne monté par une sorte de pitre, revêtu d'un costume grotesque. Il était censé représenter la sottise des gens qui avaient voulu empêcher la fête. La foule, évaluée à près de quatre cent mille personnes, n'aperçut, en ce jour-là, d'autre police que celle qui fut établie par les organisateurs de la fête, et, aux lieu et place des agents de la force publique, des commissaires, ayant pour toute arme des épis de blé, exerçaient les fonctions que remplissent aujourd'hui, avec leur bâton, les policemen de Londres ou de Paris. Idée poétique que nous retrouverons, beaucoup plus développée, lors de la célébration de la fête de l'Être Suprême.

<center>* * *</center>

Les modérés attendaient avec impatience une occasion de répondre à cette manifestation d'hostilité contre la puissance royale.

Le meurtre de Simoneau, maire d'Étampes, mort en défendant le respect des lois, leur en offrit le prétexte et ils organisèrent pour le 3 juin une procession en l'honneur de Simoneau. Elle avait pour but suivant l'expression de l'un de ses principaux promoteurs, Roucher : « de faire sen-
« tir à chacun le besoin d'obéir à la loi et d'en respecter
« les organes ». « Il faut, écrivait-il dans le *Journal de*
« *Paris* (5 juin 1792), que l'ordre renaisse dans l'Empire
« et que la vérité s'asseye sur ses véritables bases. »
Pour que la foule comprît le mieux possible le sens de leur manifestation, les modérés avaient qualifié leur pro-

cession du titre de Fête de la Loi. Quatremère de Quincy en était, au dire des *Révolutions* de Prudhomme, le le maître des cérémonies et, d'après le *Journal de Paris*, les ordonateurs en étaient Molinos et Legrand. « Grâce
« au talent de ces artistes, disait Roucher, — qui savait son antiquité mieux que quiconque, hormis son ami André Chénier, — nous n'avons plus rien à envier aux fêtes triomphales de l'ancienne Rome. » Puis il donnait de la dite fête de la loi la description suivante :

« Le cortège, qui était composé de détachements de
« la force publique armée, précédés, mêlés et suivis
« d'une musique militaire, des comités des quarante-
« huit sections, des enseignes des quatre-vingt-trois
« départements, des commissaires de police, des juges
« de paix, des corps judiciaires, des municipalités du
« département, des habitants de la ville d'Étampes, de
« la famille de Simoneau, du peuple, figuré par cinq
« groupes d'hommes, de femmes, de filles, de vieillards
« et d'enfants, des Administrateurs du département
« et du Directoire du district, des Ministres, et qui,
« d'espace en espace, faisait passer sous les yeux le
« modèle de la bastille, le drapeau de la Loi, son
« glaive, ses tables et son trône, le buste de Simo-
« neau, son écharpe, le bas-relief qui le représente
« mourant à son poste, le décret qui ordonne l'érection
« d'une pyramide, le modèle de cette pyramide imitée
« de celle de Sextius ; ensuite un autel et quatre candé-
« labres à l'antique, enfin, la statue colossale de la Loi,
« qui, de son sceptre d'or, placé dans sa main droite
« étendue, semblait dire :

Que tout fléchisse devant moi. »

Prudhomme, dans ses *Révolutions*, malmena et railla la cérémonie. Il lui reprocha d'être, sous prétexte de triomphe de la Loi, un mélange de cérémonies antiques et d'évolutions militaires, il prétendit (et avec justesse, selon toute apparence), que les masses de personnages qui formaient le cortège n'étaient rien moins que démocratiques; il se plaignait de ce que le glaive de la Loi apparaissait sur un tapis de gaze d'or et demandait ce que ce métal a de commun avec la Loi elle-même ; il observait sévèrement que l'écharpe de Simoneau, son buste, et le modèle peint de la pyramide qui devait lui être élevée, étaient portés par des hommes vêtus à l'antique et dont les costumes étaient sordides. Parlant d'un groupe de femmes, conduit par Olympe de Gouges, il remarqua que cette femme de lettres extravagante : « a l'air d'un tambour-major au milieu de ces troupes « bruyantes ». Il fait grief aux organisateurs de ce que la statue colossale représentant la loi a pour attribut un sceptre, estimant qu'il est mauvais d'habituer le peuple à confondre la Loi et la Royauté.

Le cortège se rendit au Champ de la Fédération et défila tout autour de l'Autel de la Patrie. Là furent chantés divers hymnes, dont l'un avait pour auteur, quant aux paroles Roucher[1], quant à la musique Gossec. Cette Fête de la Loi n'eut point le caractère populaire de la fête de Voltaire. Il s'en faut de tout. D'après Prud'homme, la foule de citoyens, rangés sur les terrasses ne vit la cérémonie qu'avec les yeux de la foi, et il y eut un déploie-

1. Cette ode reparut à la veille du 9 thermidor, transformée en ode robespierriste. Le nom de Roucher avait été enlevé de la partition autographe. (Voir proc.-verb., Comité S. P. Conv., t. IV, p. 514. Note Guillaume.)

ment excessif de force militaire. « Les uniformes et
« quelques femmes en blanc, dit-il, eurent le privilège
« de s'approcher. »

IV

TROIS CORTÈGES FUNÈBRES

Les grands événements de l'année 1792 se succédaient avec une extraordinaire rapidité.

La prise des Tuileries eut pour corollaire une cérémonie funèbre et l'érection d'une pyramide dédiée à la mémoire des citoyens morts le 10 août 1792. Cette cérémonie fut organisée par la Commune de Paris. Les invitations portaient la signature de Sergent qui, selon toute apparence, fut l'auteur du programme qui ne se distingue des cortèges précédents par rien de bien particulier. La statue de la Liberté, une fois de plus, y prend part, les drapeaux sont ornés de couronnes de chêne et voilés de crêpes.

Parmi les objets que comportait cette fête, un seul lui survécut, pendant plusieurs années, c'était la pyramide dont le modèle fut déposé sur la place des Victoires là où s'élevait, avant le 10 août, la statue de Louis XIV jetée bas le 12 août et que, du reste, la Constituante avait déjà dépouillée, en 1790, des groupes symboliques qui flanquaient son piédestal. Cette pyramide en bois peint était haute de plus de douze mètres, elle portait cette inscription : *Aux citoyens morts dans la journée du 10 août, la Patrie reconnaissante.* Quatre allégories peintes en grisaille, et formant trompe-l'œil, occupaient les quatre faces de l'obélisque, elles représentaient : 1° la

Liberté portant une couronne civique, elle tenait d'une main le bonnet phrygien, de l'autre une massue ; 2° l'Égalité ; 3° la Concorde ; 4° la Force. On y voyait, en diverses places, et toujours sous la forme du trompe-l'œil, des bas-reliefs symboliques dédiés, soit à Guillaume Tell, soit à Brutus, soit à la Philosophie, soit à la Raison. On y voyait, de plus, un char, portant une image de la Bastille, suivie du Peuple s'élançant sur l'Aristocratie, qu'il traîne par les cheveux derrière lui.

Un peu partout, on avait inscrit des devises. Sur l'ancien piédestal de la statue de Louis XIV, on avait gravé la Déclaration des Droits de l'homme et, sur la frise de ce piédestal, se lisaient diverses maximes parmi lesquelles celle-ci :

Les jours se pèsent et ne se comptent pas.

En 1796, cette pyramide existait encore, mais lamentablement délavée par la pluie. Elle fut abattue à cette date seulement.

Une circonstance tragique, la mort de Lepelletier, amena une cérémonie funèbre à laquelle les artistes prirent largement part. Sur un rapport de Chénier, en date du 23 janvier 1793, la Convention avait rendu un décret ordonnant que le lendemain, à huit heures du matin seraient célébrées les funérailles de Michel Lepelletier et que le Conseil exécutif de la Convention s'entendrait avec le Département de Paris et le Comité d'Instruction publique, relativement aux détails d'organisation du cortège. La Convention ordonna, en outre, que le rapport de J.-M. Chénier serait envoyé aux

quatre-vingt-quatre départements et aux armées. Dans ce rapport Chénier disait que le « génie de David et celui « de Gossec » auraient mission de donner à la triste manifestation toute la majesté et toute la pompe nécessaires. De son côté, David proposa, et fit adopter, l'érection d'un monument en marbre, érigé en souvenir de Lepelletier. Il offrit, en même temps, à la Convention un buste de Lepelletier dû à l'ébauchoir d'un tout jeune sculpteur du nom de Fleuriot et demanda : « que le buste de Michel « Lepelletier soit placé à côté de celui de Brutus, et que « le président pose, sur la tête de ce buste, la couronne « qu'il a placée sur la tête de Michel Lepelletier au mo- « ment de sa pompe funèbre ».

La pompe funèbre de Lepelletier ne fut point seulement célébrée à Paris ; elle le fut à peu près dans toutes les grandes villes révolutionnaires de France. Chacune l'embellit, selon ses ressources artistiques ; c'est ainsi que, à Valenciennes, elle donna lieu à un cortège très imposant, organisé par Coliez. Il se distinguait des cortèges vulgaires par la présence d'une haute statue de la Liberté, suivie d'une statue figurant Lepelletier, placé sur un lit de repos, laquelle était portée « par huit des « plus anciens fédérés de 1790, cotoyés des vétérans pla- « cés sur deux lignes ». Le défilé circula par la ville et la statue stationna sur la place d'Armes. Là s'élevait, sur une estrade de huit pieds de hauteur, l'autel de la patrie, surmonté d'un baldaquin très orné, et flanqué de quatre vases où brûlaient des parfums.

Coliez fut l'un des plus brillants parmi les artistes qui organisèrent des fêtes civiques et nationales. Il était, de son état, peintre décorateur attaché au service du théâtre

de Valenciennes et possédait les meilleures traditions de l'art des cortèges, tels qu'ils furent pratiqués en Flandre. Il brossait les ornements et les décors, organisait le montage des chars, réglait la mise en scène des groupes. Il avait pour collaborateur un sculpteur, Cadet de Beaupré, élève de Clodion, qui se chargeait de modeler les figures destinées à être moulées en carton-pâte et appliquées sur les chars ou autres accessoires des fêtes.

La mort de Marat donna lieu, comme celle de Lepelletier, à une cérémonie qui lui ressembla par plus d'un point, bien que beaucoup moins décorative. Un petit monument fort curieux fut installé dans le jardin du Luxembourg; le corps de Marat fut exposé dans l'église des Cordeliers, étendu sur le sommet d'une estrade haute de douze mètres, à la base de laquelle on avait placé la baignoire, le billot sur lequel reposait l'encrier dont Marat se servait, au moment où il fut tué, et la chemise ensanglantée du défunt. En haut de l'estrade, le cadavre, nu jusqu'à la ceinture, laissait voir la plaie ouverte par le couteau de Charlotte Corday. C'était d'un art un peu primitif et passablement macabre, on doit l'avouer.

La cérémonie funèbre ne dura pas moins de six heures : savoir de six heures du soir à minuit. Le cercueil était porté par douze hommes et entouré de groupes de jeunes filles et de jeunes gens, ayant à la main des branches de cyprès, mais cette fois, la cérémonie ne comporta aucune espèce d'attributs allégoriques. Inutile d'ajouter que ce fut le gros du peuple qui composa l'immense majorité du cortège.

A partir de la mort de Marat, les bustes de Marat, déjà si nombreux, et ses médaillons et ses portraits se multiplièrent et donnèrent de l'occupation à beaucoup d'artistes, mais aucun d'eux n'a laissé à la postérité une œuvre définitive. Par un hasard singulier, le moulage du masque de Marat, pris peu d'instants après sa mort, présente tous les caractères d'une œuvre d'art et à tel point qu'on se demande si quelque artiste habile ne l'a pas vivifié après coup.

V

LA PREMIÈRE FÊTE CIVIQUE ET LAIQUE.

Jusqu'alors les circonstances avaient été les réelles promotrices des fêtes populaires. Ce fut seulement la Convention qui s'occupa d'en généraliser l'usage et d'en faire un complément de son œuvre d'éducation nationale. Les projets les plus importants furent élaborés par elle et le plus important de tous fut celui que le Comité d'instruction publique soumit à la Convention en juin 1793. Il faisait partie d'un plan général d'éducation nationale, dressé par Lakanal et dans lequel les fêtes tenaient une place des plus considérables.

D'après ce plan, les élèves des écoles nationales devaient être exercés à la gymnastique et particulièrement au chant et aussi à la danse « de manière à pouvoir « figurer dans les fêtes nationales ». Une place spéciale leur était réservée dans toutes les fêtes soit nationales, soit de cantons, soit de communes ; ces fêtes avaient, au dire du décret, « rapport aux besoins de la Nature, à celle « de la nature humaine, à celle de la Nation française ».

Les articles 54, 55, 56, 57 énuméraient les fêtes attribuées à chacune de ces catégories. Le lieu où siégeait l'Assemblée devait célébrer quatre fêtes particulières; celle de la Fraternité, celles du 14 juillet, et du 10 août et de la promulgation de la Constitution. Les édifices publics étaient mis provisoirement à la disposition des autorités chargées d'organiser les fêtes. Chaque canton (art. 60 et 61) devait avoir un théâtre, pour la libre réunion des citoyens ; les hommes s'y exerceraient à la musique et à la danse « et autres parties de la gymnas-
« tique » (sic), les femmes, à la musique et à la danse, et tous dans le but de donner aux fêtes nationales plus de beauté et plus de solennité. « Les citoyens instruits
« (art. 62) s'exerceront aux représentations historiques
« pour donner à leurs concitoyens des notions d'histoire
« nationale. » Ces théâtres étaient ouverts aux gens qui voudraient bien réciter des morceaux de littérature et faire au public des lectures instructives.

Des récompenses consistant en palmes décernées par les vieillards, étaient instituées en l'honneur des cantons qui auraient montré la plus belle population et la plus instruite dans la musique, la danse, etc. Les frais des fêtes étaient à la charge de la Nation suivant les subsides votés par la Convention.

Ce projet fut, sauf quelques détails, adopté en son tout.

Le 5 novembre 1793, Marie-Joseph Chénier présenta un rapport par lequel il demandait que l'architecture, la peinture et la sculpture joignissent leurs efforts à ceux de la musique et de la poésie, pour embellir les fêtes que le peuple se donnerait à soi-même : « Tels sont, disait-il,
« les matériaux qui s'offrent aux législateurs lorsqu'il

« s'agira d'organiser les fêtes du peuple, tels sont les
« éléments auxquels la Convention nationale doit impri-
« mer le mouvement et la vie ».

Par ailleurs, Sergent agissant comme membre du Conseil général d'Eure-et-Loir, présentait à cette assemblée locale un vaste rapport où il observait que les « cérémonies patriarcales », ne pouvaient « servir qu'à « une petite société, composée d'hommes qui sortent, en « quelque façon, des mains de la nature » et qu'il fallait établir « des fêtes pompeuses qui plaisent tant au peuple, « qui y est habitué. Pour l'empêcher de regretter une « chose, il faut la remplacer par une autre qui ne lui « soit pas inférieure. Ce qui flatte les sens l'attache. »

Un temps vint où, les fêtes nationales étant une institution d'État, il fallut recueillir le matériel qui y avait été employé; cela formait à Paris un tout très considérable, très encombrant, composé, non seulement du matériel roulant, mais encore d'échafaudages de toutes sortes et de charpentes, de meubles divers, d'innombrables échantillons de trophées et de bannières. Pour loger tout cela, on dut aménager un grand dépôt, divisé en un certain nombre de magasins. On y employa un terrain dépendant de l'ancien hôtel des Menus-Plaisirs et situé au coin du faubourg Poissonnière actuel et de la rue Richer. On se trouva même obligé de procéder à une sorte toute spéciale de constructions, comportant des baies énormes où pouvaient passer des chars allégoriques de dimensions invraisemblables. Ce magasin subsistait encore dans les dernières années du xixe siècle et servait, à cette époque à un usage analogue ; là était le dépôt principal des décors et de tous les

accessoires encombrants du théâtre de l'Opéra. Magasins et décors furent détruits par un incendie en 1894.

Après Thermidor, le dépôt des fêtes nationales avait été organisé d'une façon définitive et cela évita les emplois et les dépenses doubles que le renouvellement des fêtes avait occasionnés. Un temps vint, où l'État tira profit de ce matériel, en le louant à des particuliers.

Par suite de la cérémonie funèbre de Marat, la fête du 14 juillet 1793 fut sans éclat. Au Palais-Royal, on dressa un échaffaudage très élevé sur lequel on établit, en pyramide, un trophée disposé avec un art comparable à celui des beaux trophées décoratifs, des compositions ornementales du temps de Louis XIV et où figuraient les attributs de la féodalité et de la royauté, des écussons, des armoiries, un trône, des panneaux héraldiques, etc., et on y mit le feu.

La véritable fête nationale, celle qui, comme l'a fait observer si justement M. Aulard, fut la première fête entièrement civique et laïque de la Révolution, était fixée à la date du 10 août. La Convention avait, en effet décidé, sur un rapport de David, en date du 11 juillet 1793, de célébrer de la façon la plus éclatante l'anniversaire de la chute de la Royauté. La fête fut intitulée : *Fête de la Réunion*, pour bien affirmer l'unité et l'indivisibilité de la République.

D'après le plan de David, une fontaine représentant la *Nature pressant ses mamelles*, fut érigée sur l'emplacement de la Bastille. Là, au son de la caisse et de la trompe, le président de la Convention, les représentants

des communes, firent des libations à la mode antique et, au son du tambour et de la trompe, ils burent les uns après les autres à la même coupe. Une arche ouverte, portée sur un brancard, par huit membres de la Convention, supportait les tables des Droits de l'homme et un tableau de la Constitution. Tous les membres de la Convention tenaient à la main des bouquets d'épis et des fruits. Les envoyés des Communes des quatre-vingts-six départements, ayant chacun à la main une pique munie d'une banderolle indiquant leur département respectif, marchaient côte à côte. Ils étaient reliés entre eux par un ruban tricolore. Les aveugles, placés sur un plateau roulant, faisaient partie du cortège ; auprès d'eux étaient les enfants de l'hôpital des Enfants-Trouvés. Un char de triomphe, formé d'une charrue, sur laquelle étaient assis deux vieux époux et que traînaient leurs enfants venait ensuite. Un groupe, formé des enfants et des parents, des héros morts pour la patrie, arrivait aussitôt après. Ils avaient la tête ceinte de couronnes de fleurs et entouraient un nouveau char attelé de huit chevaux et sur lequel figurait une urne funéraire dédiée à leurs parents défunts.

Sous un bel arc de triomphe, placé boulevard Poissonnière, on voyait les femmes du 5 et 6 octobre assises sur des canons et brandissant des branches d'arbres. Place de la Révolution, on inaugura une statue colossale de la Liberté, entourée de chênes aux branches ornées de rubans tricolores et de bonnets rouges. Au pied de cette statue, on brûla, sur un bûcher les insignes de la Royauté et, aussitôt après, on vit sortir de la fumée des milliers d'oiseaux portant au col des rubans figurant les attributs de la Liberté rendue au monde.

Place des Invalides apparaissait la fameuse statue colossale du Peuple terrassant le Fédéralisme.

Enfin, au Champ de Mars, sur l'autel de la Patrie, les délégués des départements et les citoyens formant le cortège apportèrent, comme des offrandes semblables à celles des fêtes antiques, des échantillons de leur travail. Puis, tous prêtèrent serment à la Constitution et à la Loi. Enfin les commissaires des quatre-vingt-six départements défilèrent, porteur chacun d'une pique que le président de la Convention recueillit, pour les réunir et les lier par un ruban tricolore, en une gerbe, dont il fit le faisceau de l'Union.

Un temple funèbre décoré à l'antique avait été construit et l'on y déposa la grande urne contenant les cendres des martyrs de la Liberté ; sur cette urne, en présence du peuple assemblé, le président de la Convention plaça une couronne de laurier. Il prononça alors un discours, où il donnerait ces citoyens héroïques en exemple à leurs compatriotes. Un banquet fraternel réunit les citoyens. Le plan de David fut exécuté d'une façon à peu près fidèle et sous sa direction immédiate.

Bien entendu on fit de nombreux discours et partout on voyait des banderolles ornées de devises.

Ce qui donnait à cette fête un caractère d'art tout à fait particulier, c'était la présence, et ceci avait lieu pour la première fois, dans une fête publique, des artisans « si longtemps privés de s'honorer de leur métier — — (ce sont ici les propres termes du procès-verbal de la Convention) — « quelquefois même condamnés par « l'orgueil, à en rougir et qui portaient leurs instuments « et leurs outils comme une *des plus belles décorations*

« *de cette pompe sociale* ». Par antithèse, on avait placé, après eux, un tombereau grossier rempli des défroques de la Royauté et de l'Aristocratie.

On aurait plaisir à raconter en détails les incidents de la journée du 10 août 1793, car le programme officiel n'en donne vraiment qu'une notion très incomplète. En plus des deux documents que je n'ai pas le courage de laisser de côté, parce qu'ils ont à mes yeux le charme de la chose vue, j'aimerais à citer ou à résumer le livret de la pantomime intitulée le *Bombardement de Lille* et qui fut représentée au Champ de la Réunion (Champ de Mars) ce même 10 août 1793. Mais il faut bien savoir se borner.

Je citerai donc, d'abord, la description pittoresque d'un coin de la Fête écrite par Wille avec son habituelle bonhomie.

« Le 10 août 1793, je sortis de bon matin, écrit Wille,
« accompagné de mon domestique et je me rendis sur
« la place des Invalides ; c'est là que nous vîmes la fi-
« gure colossale, haute de vingt-quatre pieds. Debout,
« sur un rocher plus haut encore, cet Hercule avait le
« pied gauche posé sur la gorge de la contre-révolution,
« figurée, moitié femme et moitié serpent, cherchant à
« s'accrocher aux faisceaux des départements sur les-
« quels Hercule était appuyé du bras gauche, tandis
« qu'il paraissait frapper d'une massue qu'il tenait à la
« main droite. »

« Comme j'étais bien aise de parcourir le Champ de la
« Fédération avant que la foule fût trop grande, nous y
« allâmes promptement. Devant l'autel de la Fédération,
« il y avait une colonne d'une hauteur considérable ; on y
« travaillait encore, et je crois qu'une figure, représen-

« tant la Liberté, devait être posée sur le sommet.
« Plus haut, vers l'école, on travaillait à force à un
« temple circulaire, dont les colonnes étaient figurées de
« marbre blanc et couronnées, au dehors, comme au
« dedans, de têtes en relief, qui devaient représenter
« les têtes des guerriers morts en défendant la liberté.
« Plus près de l'école, il y avait deux thermes à l'égyp-
« tienne, d'une hauteur énorme, et peints comme étant
« de porphyre. » Et le bon Wille ajoute naïvement : « Je
« contemplais ces deux objets avec plaisir en m'imagi-
« nant être au bord du Nil. »

Puis Wille assiste à la construction d'un simulacre de forteresse et, pour bien voir la fête, il monte « sur un
« théâtre, construit avec des planches presque pourries,
« sur des tonneaux fort délabrés, et dont un crieur pro-
« posait à quinze sols la place ». Les camelots du XXe siècle n'ont donc rien à envier à leurs ancêtres les camelots de l'an II. Wille ajoute même, qu'il ne resta que quelques minutes sur cette estrade branlante : « car
« on n'y voyait presque rien de ce que je désirais voir »,
et il termine : « Nous descendîmes donc promptement
« et je dis au maître : Adieu, Seigneur, je vous fais
« présent de trente sols. »

Voici maintenant, une description plus pompeuse de certaines parties de la fête du 10 août 1793 qui se trouve jointe à une estampe dessinée et gravée par Debucourt.

« Au milieu des débris mutilés des odieux monu-
« ments de la tyrannie renversés par le courage du
« peuple français, les droits sacrés de l'homme et du
« citoyen ensevelis depuis tant de siècles reparaissent
« dans tout leur éclat. C'est par cette base impérissable

« qu'est élevée la République française couronnée des
« étoiles de l'Immortalité, et ayant à ses côtés les
« statues de la Liberté et de l'Égalité, ses compagnes
« inséparables. Elle est assise sur un siège environné
« d'épis et de ceps, qui indiquent l'heureuse fertilité de
« son territoire ; d'une main, elle tient la foudre pour
« anéantir les ennemis de son indépendance et des lois :
« de l'autre, elle s'appuie sur le faisceau de l'unité,
« qu'elle accompagne d'une branche d'olivier, symbole
« de l'Union et de la Paix. Sur son front est écrit Sagesse,
« sur sa poitrine Pudeur, sur sa ceinture Tempérance.
« A sa droite, est un livre qui renferme les hommages à
« l'Être Suprême ; le joug brisé sous ses pieds indique
« ses triomphes sur le despotisme et la nature de son
« gouvernement, qui ne reconnaît pas plus d'esclaves
« que de maîtres. Une ruche d'abeilles, placée près
« d'elle, au milieu des instruments de l'agriculture et
« des attributs des sciences et des arts offre l'emblème
« intelligent et laborieux qui distingue le peuple fran-
« çais. De l'autre côté, un génie rend la liberté à des
« oiseaux qui, emblème des peuples dont la République
« a brisé les fers s'empressant de faire usage de ce
« premier des biens pour se réunir autour d'elle. »

Il est resté de cette fête du 10 août 1793 une admirable médaille, dont le modèle, en exécution d'un décret, avait été dessiné par David et gravé par Dupré. Il était interdit d'en faire aucun exemplaire en métal précieux. Elle avait été distribuée, frappée en bronze, aux membres de la Convention et aux membres de toutes les Assemblées primaires, elle avait, en outre, été instituée pour remplacer l'insigne porté jusqu'alors par les vainqueurs

de la Bastille ; elle leur fut distribuée. Le décret qui instituait cette médaille interdisait à quiconque de porter, ni celle-ci, ni aucune autre, comme une décoration, sous peine, dit le décret, « d'être regardé comme « traître à la République ».

Voici qui est bien loin de la course aux rubans des temps actuels.

Le programme d'exécution de la médaille avait été formulé par la Convention en un décret portant :

« Art. 2. — Cette médaille aura deux pouces de diamètre, elle présentera : sur une de ses faces la figure de la Nature et la Scène de la Régénération, sur l'autre face, on verra l'Arche de la Constitution et le faisceau, symbole de l'unité et de l'indivisibilité avec ces mots CONSTITUTION ACCEPTÉE INDIVIDUELLEMENT PAR LES FRANÇAIS, PROCLAMÉE LE 10 AOUT 1793, L'AN DEUXIÈME DE LA RÉPUBLIQUE UNE ET INDIVISIBLE.

VI

LES FÊTES DE LA RAISON

Contrairement à la fête de la Réunion, qui avait un caractère national, les fêtes de la déesse Raison furent, surtout, organisées dans un esprit de secte. A l'origine, elles furent appelées fêtes de la Liberté, puis Fêtes de la Liberté et de la Raison. Elles furent célébrées non seulement à Paris, mais un peu partout, sur tout le territoire français et, s'il faut en croire l'abbé Légé, des personnes appartenant aux familles les plus estimées ne dédaignèrent pas, dans les petites villes, de figurer sur le char de la Liberté. Mais, en thèse générale

les déesses de la Liberté étaient des femmes de théâtre ou certaines personnes extravagantes et ambitieuses.

Les Fêtes de la déesse Raison, à Paris, furent ordonnées par la Commune de Paris. A l'origine elles devaient être célébrées dans le ci-devant Palais-Royal et ce ne fut que par suite d'une impossibilité matérielle qu'elles le furent en l'église Notre-Dame, car on était le 11 novembre, et les cérémonies en plein vent n'étaient pas agréables à pareille date. La Commune avait arrêté que tous les musiciens de la garde nationale joueraient et chanteraient des hymnes patriotiques et qu'une statue de la Liberté remplacerait « celle de la ci-devant sainte Vierge » et, comme si cette incongruité eût été insuffisante, l'arrêté ajoutait : « impudemment appelée la mère du Sauveur ». Cela était du reste la continuation de toute la série des mesures prises par la Commune, ou plutôt par le parti de Hébert (le Père Duchesne).

Danton s'éleva avec énergie contre ces mascarades irréligieuses et ce fut même en cette occasion qu'il appela l'attention de la Convention sur la nécessité d'accélérer les études en cours pour la fondation définitive de fêtes nationales, auxquelles participeraient les artistes les plus distingués et dans lesquelles : « le peuple, disait-« il, offrira de l'encens à l'Être Suprême, au Maître de « la Nature ». Chaumette et le Conseil général de la Commune prirent position contre Danton et contre l'immense majorité de la Convention, et ce fut là l'un des éléments très divers de la lutte tragique où périrent les hébertistes.

Devant la Convention, Gobel et, après lui, un grand nombre de prêtres étaient venu renier leur passé ecclésias-

tique. Le succès obtenu par les palinodies qui accompagnaient ces actes d'abjuration avait donné aux plus exaltés, l'audace d'organiser la fête que venait d'ordonner la Commune de Paris. A son imitation, des cérémonies analogues furent célébrées un peu partout, et divers conventionnels, en mission dans les départements, y prirent une part importante. A Bordeaux, Tallien y parut sur un char, où la femme portant le costume de la Liberté était Thérézia Cabarrus. A Auch, Cavaignac s'y signala par la destruction d'objets du culte. De même Dumont, dans l'Oise.

A Paris, l'organisateur principal des fêtes de la Raison fut l'imprimeur Momoro. Il a lui-même raconté dans le numéro 215 des *Révolutions de Paris*, la première et la plus importante des Fêtes de la Raison. Il suffit donc de reproduire, aussi complètement que possible, son propre récit de ce qui se passa à Notre-Dame.

« On y avait élevé un temple d'une architecture
« simple, majestueuse, sur la façade duquel on lisait ces
« mots : *A la philosophie;* on avait orné l'entrée de ce
« temple des bustes des philosophes qui ont le plus con-
« tribué à l'avènement de la révolution actuelle, par
« leurs lumières. Le temple sacré était élevé sur la cime
« d'une montagne. Vers le milieu, sur un rocher, on
« voyait briller le flambeau de la Vérité. Toutes les
« autorités s'étaient rendues dans ce sanctuaire. La
« *seule force armée n'y était pas.....*

« Une musique républicaine, placée au pied de la mon-
« tagne, exécutait, en langue vulgaire, l'hymne, que le
« peuple entendait d'autant mieux, qu'il exprimait des

« vérités naturelles et non des louanges mystiques et
« chimériques[1].

« Pendant cette musique majestueuse, on voyait deux
« rangées de jeunes filles, vêtues de blanc et couron-
« nées de chêne, descendre et traverser la montagne,
« un flambeau à la main, puis remonter dans la
« même direction sur la montagne. La Liberté, re-
« présentée par une belle femme sortait alors du temple
« de la Philosophie, et venait sur un siège de ver-
« dure recevoir les hommages des républicains et
« des républicaines, qui chantaient un hymne en son
« honneur, en lui tendant les bras. La Liberté des-
« cendait ensuite pour monter dans le temple, s'arrê-
« tant avant d'y rentrer, et se tournant pour jeter
« encore un regard de bienfaisance sur ses amis. Aussi-
« tôt qu'elle fut rentrée, l'enthousiasme éclata par des
« chants d'allégresse, et par des serments de ne jamais
« cesser de lui être fidèles. »

La Convention nationale n'ayant pu assister à cette
cérémonie, le matin, elle fut recommencée le soir, en sa
présence.

A l'issue de la fête, un cortège s'était formé dans
Notre-Dame même; les hommes portant le bonnet
rouge et toutes les femmes la cocarde se rendirent de
Notre-Dame aux Tuileries. Mlle Maillard, la déesse de
la Raison, apparut à la Convention assise sur un trône,
porté par quatre forts de la Halle ; elle était coiffée d'un
bonnet rouge et enveloppée d'une grande draperie
bleue, qui avec sa tunique blanche, formait les trois

1. Il s'agit ici d'un hymne dont les paroles étaient de M.-J. Ché-
nier et la musique de Gossec.

couleurs ; elle fut accueillie par des bravos et présentée au Président, qui lui donna l'accolade fraternelle. Chaumette, en la présentant, dit qu'on « n'avait pas voulu « prendre une idole inanimée, mais au contraire, un « chef-d'œuvre de la Nature. »

Laloi, qui présidait, invita l'Assemblée à accueillir favorablement l'invitation que Chaumette et Momoro lui faisaient d'accompagner la déesse Raison jusque dans son temple. Une délégation de cent membres de la Convention sortit de la salle, se mêla aux femmes vêtues de blanc et couronnées de roses et à la masse du peuple. M^{lle} Maillart fut de nouveau juchée sur son pavois. Portée par les quatre forts de la Halle, elle rentra à Notre-Dame, désormais devenue, officiellement, le *Temple de la Raison*, et aussitôt, en présence des délégués de la Convention, la représentation du matin fut renouvelée avec le même cérémonial.

A Paris, cette fête fut célébrée dans différentes églises. Dans celle d'André-des-Arts (aujourd'hui disparue), très artistement décorée, la femme de Momoro y joua le rôle de la déesse.

VII

FÊTES PUREMENT PATRIOTIQUES

La série des fêtes inspirées pas les luttes politiques ou philosophiques fut maintes fois mêlée de fêtes nées de sentiments purement patriotiques. La reprise de Toulon avait donné lieu à un décret, en vertu duquel des fêtes devaient être célébrées dans toutes les Communes de France et il en fut ainsi. Une « place distinguée » fût

donnée aux soldats blessés au service de la République.

Le décret invitait les officiers municipaux à honorer les noces des filles qui choisiraient comme époux des défenseurs de la République blessés dans les combats.

A Paris la fête fut, bien entendu, et la plus importante et la plus nationale. Le plan et l'organisation en avaient été confiés, comme d'habitude, à David ; il se fit seconder dans sa tâche par l'architecte Hubert son beau-frère. Hubert, même, en cette occasion, publia un petit placard, par lequel il priait les bons citoyens de chaque section de désigner un homme capable de l'aider dans sa besogne, rendue difficile par la brièveté du délai imparti pour son exécution.

La fête eut lieu le 15 décembre 1793.

Le plan de David comportait quatorze chars, consacrés aux quatorze armées de la République et, en outre, un grand char, dit char de la Victoire, surmonté d'une statue de la Victoire et sur lequel le faisceau national figurait, illustré de quatorze couronnes. De chacune d'elles, partait une guirlande de lauriers entourée de rubans tricolores, et soutenue par l'un des blessés. Sur ce char de la Victoire, était placée une gerbe aux couleurs bariolées faite des drapeaux pris à l'ennemi. Un défilé eut lieu au Champ de Mars, où l'on avait improvisé, en toile peinte et en charpente légère, un temple de l'immortalité. Les quatorze chars vinrent s'y grouper, entourés des jeunes filles aux ceintures tricolores, qui déposaient sur les chars des branches de laurier.

Puisque nous en sommes au siège de Toulon, disons que les membres de la Société populaire d'Aix s'étaient transportés à Toulon pour contribuer de leur mieux à la

reprise de la ville et que, désireux de léguer à la postérité le souvenir de leurs exploits, ils avaient emmené avec eux un artiste capable d'en tracer le tableau ; ils avaient choisi, à cet effet, un petit jeune homme, un prodige local, François Granet, alors agé de dix-huit ans à peine. Vivement impressionné par la beauté de lumière violente produite par les bivouacs, François Granet s'efforça de la reproduire sur la toile. Les officiers supérieurs des troupes placées devant Toulon, réclamèrent le concours de Granet et il fut désormais attaché au service des parcs d'artillerie, au titre de dessinateur. Lorsque Toulon eut été repris, il fut employé à l'arsenal avec le titre de peintre. Il avait tout aussi bien pour tâche de rétablir sur les bateaux les bandes, bleu, blanc et rouge, que les royalistes avaient fait disparaître, que d'orner de sujets patriotiques les divers bâtiments retrouvés dans l'arsenal, ainsi que les murs de l'arsenal même. A son temps perdu, il exécutait des vues de Toulon tels que l'incendie et le bombardement l'avaient laissé.

Existe-t-il encore des traces de ces œuvres de Granet ? La question vaut d'être résolue.

*
* *

En 1794, sous l'impulsion des pouvoirs publics, le nombre des fêtes s'accrut de plus en plus rapidement et l'ingéniosité des artistes en varia la forme, suivant l'esprit particulier à chacune d'elles. C'est ainsi que le 23 juin 1794, la fête donnée en l'honneur des Salpêtriers présenta un caractère pittoresque et tout spécial. Les élèves des Salpêtriers, qui apprenaient à raffiner le salpêtre et à fondre les canons, vinrent, de divers points de

la France, apporter à la Convention des échantillons des produits de leur travail. Les Salpêtriers de Paris qui avaient, conformément aux mesures prises sur la demande de Prieur, « lessivé le terrain qui formait la « surface de leurs caves, de leurs écuries, etc. », pour y récolter le salpêtre défilèrent, à leur tour, en apportant des échantillons de leur récolte. « Ici, nous dit le *Mo-*
« *niteur*, le salpêtre était porté sur une peau de lion, là
« il s'élevait en pyramide, en montagne, partout il por-
« tait les couleurs nationales, il était surmonté de palmes
« de branchages, de couronnes de chêne, de fleurs, de
« guirlandes. Le salpêtre lui-même avait pris dans les
« mains des républicains les formes des emblèmes de
« la Liberté; il était figuré, en faisceau, en bonnet, en
« pique, en arbre, en feuillage. »

A six semaines de là, le 1er juin 1794, les représentants de Commune-Affranchie (Lyon) envoyaient à la Convention un buste de Chalier moulé en salpêtre.

Au cours de la fête de Paris, il fut chanté une chanson, écrite en fort jolis vers, de Rousseau, archiviste des Jacobins, intitulée *Les Bons effets du salpêtre;* il y eut, tout autour du cortège, un développement de forces militaires. *L'hymne au Salpêtre*, qui fut aussi chanté, est fort curieux. Les élèves salpêtriers traînaient avec eux, un canon qu'ils avaient fondu; l'administration des poudres et salpêtres et la commission des armes les accompagnaient.

Les ouvriers des raffineries de salpêtre et ceux des fonderies de canon étaient en habit de travail.

Le Moniteur rendant compte de cette fête nous dit :
« On y voyait pour la première fois chaque citoyen s'ho-

« norer des attributs de son métier. Tous portaient, non
« pas en simulacre et pour une vaine parade, mais en
« grand, les instruments avec lesquels ils avaient fa-
« briqué la poudre, le salpêtre et les canons. »

« Après le défilé, Tallien, qui présidait la Convention,
« répondit aux discours des administrations et des élèves.
« Une députation fut nommée pour assister à l'épreuve
« de la poudre, du salpêtre et du canon. Ces épreuves
« eurent lieu dans le jardin national (Tuileries) aus-
« sitôt après la séance. »

VIII

LES FÊTES DE L'ÊTRE SUPRÊME

La dernière grande fête de la période révolutionnaire et la plus célèbre de toute l'histoire de la Révolution fut la Fête de l'Être Suprême. Avec elle commence le dernier acte de la vie de Robespierre et de la puissance des robespierristes. Elle fut précédée par le fameux discours sur l'existence de l'Être Suprême qui comportait, en son article 4, cette mention : « Il sera institué « des fêtes pour rappeler l'homme à la pensée de la « Divinité et à la pensée de son être », ce qui permit à un homme d'esprit d'écrire : « Dieu fut le premier émigré « qui rentra en France. » L'article 6 comportait l'énumération de toutes les fêtes décrétées. Toutes les idées générales de la philosophie et toutes les formes de la sensibilité avaient, chacune, la sienne. L'article 9 appelait tous les talents à concourir aux fêtes, par des hymnes, des chants, et par tous les moyens pouvant contribuer à leur embellissement ou à leur utilité. L'article 10 char-

geait le Comité de Salut Public de choisir les ouvrages des lettres ou des arts, destinés à la fête, et d'en récompenser les auteurs.

La fête de l'Être Suprême fut célébrée sur tout le territoire, en même temps qu'à Paris; chaque département, chaque commune utilisait ses ressources pécuniaires ou artistiques. Cette fête présentait une particularité qui lui donnait en maintes circonstances de sérieux éléments de succès ; elle était une réplique aux sacrilèges commis pendant les fêtes de la déesse Raison, elle était un retour vers les traditions religieuses.

Au Mans, par exemple, en tête du cortège qui fut formé pour cette fête, un vétéran portait une bannière où était écrit : « Adore Dieu, sois juste et bénis ta Patrie. »

Là, l'effort des artistes qui réglaient la cérémonie, tendait à mettre en œuvre des attributs de la vie rurale et comme partout, on trouvait dans le programme le châtiment de l'Athéisme. Au Mans (puisque nous sommes au Mans) il était représenté sous les espèces d'un mannequin figurant un homme menaçant le ciel d'une flèche, alors qu'un autre mannequin, représentait un dragon foudroyant l'Athéisme. Le maire mettait le feu au mannequin de l'Athéisme qui s'effondrait dans les flammes, ce qui provoquait l'enthousiasme général.

Des gens qui étaient le plus éloignés des idées de Robespierre, en toute autre chose, se rapprochaient de lui en cette circonstance. Voici, notamment, comment s'exprime l'une des illustres victimes de Robespierre, Roucher, dans une lettre adressée à sa fille :

« Avez-vous pensé que c'était la première fois dans

« l'histoire des hommes, qu'une grande nation rendait
« à l'Être invisible un hommage dégagé de toute supers-
« tition sacerdotale ? Moi, privé de la liberté d'assister
« comme témoin à cette adoration épurée, je me suis,
« toute la journée, enfoncé dans cette pensée philoso-
« phique et j'ai désiré que les ordonnateurs de la fête en
« eussent fait la règle de leurs desseins. »

En réponse à ces lignes, la fille de Roucher rend compte à son père de la promenade qu'elle vient de faire, à son intention, à travers les rues de Paris. Après avoir, à son tour, approuvé la fête de l'Être Suprême, elle décrit, de façon exquise, l'œuvre de ce grand artiste qu'est la foule anonyme, lorsqu'elle se donne à soi-même le plaisir de montrer quels chefs-d'œuvre elle peut créer.

« Ce qui m'a donné le plus de plaisir, écrit Eulalie
« Roucher, c'est la gaieté et l'air d'allégresse de ce
« peuple immense. Pourquoi, me disais-je, n'est-il pas
« permis à tout le monde d'en être témoin ? Les rues
« offraient un coup d'œil délicieux, surtout celles qui,
« comme la rue Saint-Jacques, sont en enfilade. Je me
« croyais dans les Indes, où elles sont plantées d'arbres ;
« ce n'était partout qu'une tapisserie de verdure. Chacun
« avait arrangé sa porte, sa fenêtre, à son goût ; les
« uns avaient fait des festons de roses, les autres des
« couronnes. Ceux-ci avaient planté des arbres tout
« entiers, ceux-là des buissons de chèvrefeuille et de
« divers arbrisseaux. On sortait de notre maison sous
« une voûte de verdure ; aussi nos tilleuls n'avaient
« pas été mis à petite contribution. Cette tapisserie
« végétale semblait répandre une certaine fraîcheur,
« que le jour rendait encore plus aimable. Après avoir

« parcouru un assez grand nombre de rues, car, de la
« maison au Champ de Mars, il s'en trouve quelques-
« unes, nous avons été examiner, avant que la céré-
« monie commençât, la montagne sur laquelle la Con-
« vention et tout le cortège de la fête devaient se
« rendre et offrir à cette Nature, car c'est cela que j'ap-
« pelle l'Être Suprême, un culte simple et épuré, tel
« qu'il aurait toujours dû l'être. »

La somme dépensée par l'Etat pour la célébration de la fête de l'Être Suprême à Paris est portée à l'arrêté du Comité de Salut Public pour 278.994 livres 13 sols. Le plan de cette cérémonie grandiose avait été tracé par David.

Là, comme partout en France, « le monstre désolant
« de l'Athéisme entouré de l'Ambition, de l'Égoïsme,
« de la Discorde » et portant sur le front cette mention :
« Seul espoir de l'étranger », devait, avant toute chose, être livré aux flammes.

Le président de la Convention devait y mettre le feu avec un flambeau et des pièces d'artifice, représentant la Sagesse, devaient apparaître, émergeant de la fumée produite par l'incendie du mannequin de l'Athéisme et par celui des mannequins qui l'entouraient : Alors commençait la partie purement artistique et musicale de la Fête. De celle-ci nous avons un petit tableau dans les souvenirs de Louise Fusil. Il est trop vivant pour qu'il soit possible de le trop écourter sans grand dommage :

« On avait pratiqué sur la terrasse du château des
« Tuileries une rotonde qui s'avançait en amphithéâtre.
« De chaque côté, on descendait par un escalier, ayant
« une rampe pour soutenir les femmes, qui étaient
« échelonnées, deux à deux, du haut en bas, et chan-

« taient des hymnes. Elles étaient vêtues d'une tunique
« blanche, portaient une écharpe transversale sur la
« poitrine, une couronne de roses sur la tête et
« une corbeille remplie de feuilles de roses dans la
« main. Cette conformité de costume formait un coup
« d'œil magnifique. Un orchestre nombreux, composé
« de tout ce que la capitale possédait de célébrités mu-
« sicales, et présidé par Lesueur, remplissait le devant
« de la rotonde. Les députés de la Convention, en grand
« costume, étaient sur le balcon. Près des carrés, en
« face, on voyait la statue de l'Athéisme. Ce fut celle à
« laquelle Robespierre, un flambeau à la main, vint
« mettre le feu et dont partit une espèce de feu d'artifice.
« Cette effigie fut remplacée par une statue de la Raison
« qui se découvrit, toute noircie des flammes de
« l'Athéisme et du Fanatisme. Le changement de déco-
« ration eut peu de succès. Cette cérémonie accomplie,
« le cortège se mit en marche, et Dieu sait la fatigue
« et la chaleur que nous éprouvâmes jusqu'au Champ
« de Mars. Ce fut sous l'arbre, qui était au sommet de la
« Montagne, que nous chantions :

> Père de l'Univers, suprême intelligence
> Bienfaiteur ignoré des aveugles mortels, etc.

« Cette cérémonie finit fort tard. Nous mourrions de
« soif et de faim, Talma et David eurent grand'peine à
« nous trouver à manger, encore fumes-nous obligés de
« nous cacher, car cela aurait paru trop prosaïque à
« Robespierre qui, placé au sommet de la montagne,
« croyait sans doute que cette nourriture d'encens devait
« nous suffire. »

Il s'en fallut de peu que la partie musicale dont parle Louise Fusil restât en suspens, faute de Sarrette, sans lequel on ne pouvait organiser aucun grand concours de musiciens. Voici ce qui était advenu.

Au cours du mois de mai 1794, un voisin du Conservatoire, désireux sans doute de se débarrasser des excès d'harmonie, que les habitants actuels du faubourg Poissonnière ne connaissent que trop, avait déclaré à sa section, qu'on aurait joué, à l'Institut de musique, *Vive Henri IV* et cet incident avait amené l'arrestation de Sarrette. Robespierre n'ayant pas Sarrette sous la main s'était adressé d'abord à Gossec, lequel se déclara incapable d'accomplir la besogne qu'on lui demandait, besogne d'autant plus difficile que Robespierre entendait que ce ne fussent pas seulement les professionnels qui prissent part à la fête, mais que ce fût le peuple tout entier. En fin de compte, Sarrette fût remis en liberté et tous ses collaborateurs entreprirent d'enseigner, à un orphéon, composé de cent mille individus, hommes, femmes ou jeunes gens, — dont quatre-vingt-dix-neuf mille, au moins ne connaissaient pas une note de musique, — un hymne tout entier, tant pour les paroles que pour la musique.

Alors, tous les maîtres de l'Institut national de musique, Grétry, Catel, Chérubini, Martini, Lesueur et, avec eux, des compositeurs tels que Berton, Désaugiers, Kreutzer, et aussi tous les professeurs de chant, s'en allèrent dans tous les quartiers de Paris, faire ânonner, tantôt en pleine rue, tantôt en des locaux quelconques, à l'unisson bien entendu, l'hymne convenu. Ils avaient devant eux des groupes d'hommes et de femmes incon-

nus les uns aux autres. Il leur était impossible d'imaginer ce qu'il adviendrait, comme harmonie, de toutes ces cacophonies assemblées.

La fête comportait, en différents endroits où le cortège devait passer, l'érection de toute une série de statues et de groupes sculpturaux exécutés à la hâte. Il s'en trouvait place de la Concorde et dans le jardin des Tuileries qui, exécutées d'après des dessins de David, étaientdues à deux maîtres du temps, Lemot et Michalon.

En outre, David, en collaboration avec son beau-frère, l'architecte Hubert, avait érigé un arc de triomphe placé à l'entrée du Champ de Mars et sur lequel on voyait quatre bas-reliefs des plus compliqués.

1° Le 10 Août, 2° la République, 3° le règne de la Philosophie, 4° le triomphe de la Sagesse. On en possède encore la description très détaillée, faite par Alexandre Lenoir. On y trouve groupés tous les attributs de la mythologie révolutionnaire.

La Victoire brûle les emblêmes assemblés de la Féodalité; le Temps indique à la Nature et à la Vérité que leur heure est venue; la Terre promet la paix à ses enfants; tels sont les attributs du 10 Août. Au groupe de la République figurent : les Droits de l'homme, le Faisceau, Le Coq, le Pélican, qui désigne que la patrie doit faire des sacrifices pour ses enfants. Le groupe de la République est assisté par la Force et par la Justice, le génie de la Gloire lui montre le chemin, le Peuple est représenté par les trois âges de la vie de l'homme : la jeune fille arme son fiancé, la mère offre ses enfants à la Patrie. Autour de la Philosophié, la Force, représentée par Hercule, amène devant elle le Fanatisme et la

Superstition, et l'on voit, à ses pieds, les autels, les châsses, les objets des divers cultes frappés par le marteau du démolisseur. La Sagesse, enfin, est seule sur son char, elle tient, d'une main, un sceptre, de l'autre, un flambeau. Sur sa poitrine David, pour n'en pas perdre l'habitude, a fait peindre l'œil de la Vérité : en avant du char marche, la Renommée et, alors que le char de la Victoire est attelé par des lions, David a cru devoir atteler à celui de la Sagesse trois hommes, savoir : Jean-Jacques Rousseau, Mably et Descartes.

Au Champ de Mars, on avait également construit, sur les plans combinés, de David et de Robert, d'énormes rochers en forme de montagnes, au haut desquels était une espèce de tour. Des escaliers avaient été pratiqués, par où l'on accédait à la cime de cette montagne ; c'est là que, selon un rite, calqué sur les cérémonies païennes, se faisaient les offrandes à l'Être Suprême. Au sommet de la montagne se dressait l'arbre de la Liberté ; d'un côté de l'arbre étaient rangés les hommes, et de l'autre les femmes constituant les chœurs.

L'hymne commence. La première strophe est chantée par les hommes et repris par le peuple tout entier, la deuxième, par les femmes, et la troisième par le peuple tout entier ; après quoi, la foule innombrable des jeunes filles lance vers le ciel, les fleurs, dont étaient pleines les corbeilles qu'elles tenaient entre leurs mains. En même temps, les jeunes gens prêtent, devant l'autel de la Patrie, le serment de défendre la France. Et les vieillards étendent les mains pour bénir la jeunesse.

Il y avait eu, au cours de la marche qui séparait le jardin des Tuileries du Champ de Mars, diverses sta-

tions ; un char traîné par huit taureaux, couverts de guirlandes, portait une batterie de cent tambours ; on avait défilé devant la statue de la Liberté et, en passant devant elle, les enfants aveugles, placés sur un char, à eux seuls réservé, avaient exécuté une hymne à la divinité ; paroles de Deschamps, musique de Bruny.

Telle fut, dans sa forme la plus générale, cette mise en scène dont, semble-t-il, l'équivalent ne saurait se retrouver nulle part, tout au moins dans les temps modernes. Les détails en sont innombrables et chacun d'eux constitue une façon d'œuvre d'art. La marche du cortège était dirigée par David en personne, il ne s'était point contenté de la tracer sur le papier ; il s'était transporté sur le terrain même et faisait manœuvrer les groupes, avec des façons souvent un peu comiques, de général conduisant une armée. Un de ses élèves, Délécluze, je crois, l'a dépeint en grand costume, le chapeau à plumes sur la tête, agitant les bras et poussant de sa voix la plus forte le cri : « Place au délégué de la Convention ! »

La fête de l'Être Suprême n'avait pas laissé aux pouvoirs publics le temps nécessaire pour préparer celle du 14 juillet qui, du reste, la suivait de trop près. Le rapport du Comité de Salut Public fait mention de cette difficulté et l'on peut bien dire que la fête de l'Être Suprême fut, en réalité, la dernière fête de la période révolutionnaire. Celle du 14 juillet 1794 en effet ne comportait que des spectacles gratis, un concert, et quelques illuminations.

La journée du 9 thermidor vint arrêter toute fête nouvelle, ordonnée par les mêmes personnages.

Il y avait bien eu un large projet, d'une valeur artis-

tique considérable, élaboré par David, pour célébrer la mémoire de Bara et de Viala; il devait être accompli le 10 thermidor. Un crédit de 23.848 livres lui avait été affecté. Mais le 10 thermidor, l'homme qui avait conçu la fête de l'Être Suprême et l'avait présidée avait péri sur la guillotine.

Les événements avaient été si brusques que les artistes qui devaient figurer dans les chœurs et dans les orchestres de la fête de Bara et de Viala n'avaient pu être décommandés en temps utile. Beaucoup vinrent place du Panthéon, pour y prendre leur service, et d'aucuns revêtus de leurs costumes, ce qui ne laissait point que de donner à cette méprise une note, plutôt comique, dans la tragédie terrible qui se jouait à ce même instant.

* *

Désormais, c'en fût fini des fêtes nationales données pour le peuple par le peuple lui-même. On le vit bientôt, et clairement, lors de la translation des cendres de Rousseau au Panthéon. Il suffisait de faire le parallèle entre cette cérémonie, d'allure officielle, présidée par Carnot et l'apothéose de Voltaire, embellie par le concours de tous les poètes et de tous les artistes, pour comprendre que les temps étaient entièrement changés et que c'en était fini de ces belles initiatives où le génie inventif de chacun se faisait une joie d'embellir l'œuvre commune à tous.

Quand, en 1797, le Dr Laurent Mayer vint à Paris, il fut étonné du changement extraordinaire qui s'était opéré, en moins de trois ans, et dans l'esprit du public et dans l'âme même de la Nation. Il ne cesse point, dans son si

curieux livre, intitulé *Fragments sur Paris*, d'en manifester son étonnement et nul mieux que lui ne l'a défini, par le contraste qui existait entre l'aspect des fêtes que j'appellerai post-révolutionnaires et celui des fêtes révolutionnaires de 1790 à 1795. Il écrivait donc, en 1796 :

« On a cherché à faire revivre, dans les fêtes civiques
« républicaines que l'on donne à Paris sur la place de la
« Réunion (Champ de Mars) les fêtes des dieux et du
« peuple de l'ancienne Grèce, mais on ne trouve ici ni
« les dieux ni le peuple, ni les mœurs ni l'éducation ni
« le climat de l'ancienne Grèce qui donneraient à ces
« fêtes la forme antique et l'esprit qu'elles avaient chez
« ce grand peuple.

« La plupart de ces fêtes ressemblent à un spectacle
« d'Opéra et, sous cet appel quelques-unes ont un effet
« pittoresque agréable pour l'œil mais elles n'ont aucune
« prise sur l'âme du spectateur ; il n'y est ni intéressé ni
« ni acteur, il leur est étranger, son esprit et son cœur
« n'éprouvent aucune sensation dans ces illusions théâ-
« trales »... « Ce n'est que lorsque les circonstances du
« moment répandent un enthousiasme général, comme
« à la Fédération en 1790 que l'ordre simple et imposant
« d'une pareille fête aidée par la disposition des esprits
« répand une joie universelle. »

FIN

TABLE DES MATIÈRES

 Pages.

AVERTISSEMENT.. I

CHAPITRE I
LE VANDALISME RÉVOLUTIONNAIRE

I. Le Vandalisme révolutionnaire........................... 1

CHAPITRE II
LES FONDATIONS ARTISTIQUES

I. Le Musée du Louvre..................................... 78
II. Les Écoles d'art.. 78
 a. L'École nationale de dessin......................... 78
 b. L'Institut national de musique..................... 88

CHAPITRE III
LES TRAVAUX ET LES PROJETS ARTISTIQUES

I. Les embellissements de Paris............................ 103
II. Projets et concours de floréal an II.................... 117
III. Les décorations du Panthéon........................... 129

CHAPITRE IV
LES ARTS PLASTIQUES

I. Renaissance de la tradition antique..................... 148
II. Les artistes, au début de la Révolution................ 154
III. Les Salons, de 1789 à 1794............................ 171
IV. Les Sociétés d'artistes................................ 179
V. Destruction de l'École de Rome......................... 191
VI. David et Sergent...................................... 199
VII. Houdon... 217
VIII. Les peintres emprisonnés............................. 224
IX. Portraits avant décès................................. 227
X. Les estampes révolutionnaires......................... 235
XI. La céramique révolutionnaire.......................... 256

	Pages.
XII. Médailles et monnaies	263
XIII. Fontaine et Percier	275
XIV. Le mobilier et le costume	283

CHAPITRE V
LES ARTS DU THÉATRE

I. L'émancipation des comédiens	290
II. Les comédiens dans la vie publique	302
III. La bataille de *Charles IX*	306
IV. Scission entre les comédiens du Théâtre français	320
V. La Comédie-Française incarcérée	328
VI. Transformation des décors et des costumes	346
VII. Le théâtre instrument de règne	358
VIII. Dumouriez et Marat chez Talma	363

CHAPITRE VI
LA MUSIQUE RÉVOLUTIONNAIRE

I. Le *Ça Ira* et la *Carmagnole*	376
II. La musique d'épopée	381
III. Les concerts	388
IV. Le « Magasin de Musique »	393
V. Notes sur le *Chant du départ*	397
VI. Notes sur *la Marseillaise*	400

CHAPITRE VII
L'ART DES CORTÈGES

I. Les fêtes de la Fédération	409
II. Translation des cendres de Voltaire	419
III. La fête de la Liberté et la fête de la Loi	426
IV. Trois cortèges funèbres	434
V. La première fête civique et laïque	437
VI. Les fêtes de la Raison	446
VII. Fêtes purement patriotiques	450
VIII. Les fêtes de l'Etre suprême	445

LISTE DES PRINCIPAUX OUVRAGES CONSULTÉS[1] :

Documents inédits pour servir à l'histoire de France. Procès-verbaux du Comité de l'Instruction publique de la Législative.

Idem. Procès-verbaux de la Convention, publiés et annotés par Guillaume. B. N. 241-80 et suite.

Maurice Tourneux, *Bibliographie de l'Histoire de Paris pendant la Révolution*. B. N: 175 ter, t. I et II.

Alexandre Turquety, *Répertoire général des sources manuscrites de l'Histoire de Paris pendant la Révolution*, t. III.

Réimpression du *Moniteur*, t. I à XXIV.

Sigismond Lacroix, *Actes de la Commune de Paris*.

Duvergier, *Histoire parlementaire*, t. XXX, p. 287 et suite.

Prudhomme, *Révolutions de Paris*, t. 2, C. 171.

Deux Amis de la Liberté, *La Révolution française*, années 1789 à 1794.

S. Mercier, *Nouveau tableau de Paris*. B. N. Li 3-74.

Procès-verbaux de la Convention. B. N. Le 38, 369 à 435.

Décembre Alonier, *Dictionnaire de la Révolution française*.

Annales de la République française, t. I. — B. N. L.C. 2-757.

La Révolution française, revue d'histoire moderne et contemporaine, 1881-1904. B. N. L. C. 18-333, t. I, p. 221, 299, 1101 ; t. III, p. 136 ; t. VII, p. 77 ; t. IX, p. 1 ; t. X, p. 808 ; 1094 ; t. XI, p. 275 ; t. XIII, p. 146, 406 ; t. XV, p. 530 ; t. XXI, p. 5, 307 ; t. XXIV, p. 188 ; t. XXIII, p. 385 ; t. XXXVII, p. 55 ; t. XXXVIII, p. 359, 470, t. XL, p. 319 ; t. XLI, p. 155, 242.

B. J. B. Buchez et P. C. Roux, *Histoire parlementaire de la Révolution française*, depuis 1789 jusqu'en 1815. Paris, 1834.

A. Aulard, *Histoire politique de la Révolution française (1789-1804)*, Paris, 1901.

Schmitt, *Tableau de la Révolution*.

Thierry, *Voyage à Paris* (1790).

Thibaudeau, *Mémoires*.

Aug. Challamel, *Histoire-Musée de la Révolution*.

Quatremère de Quincy, *Recueil de notices historiques*, 1834, 2 vol. in-8.

Journal de la Société des Arts, 1792. B. N. V. 41711.

Wille, *Mémoires et Journal*, B. N. Ln. 27-20935.

Vigée-Lebrun, *Mémoires*, t. II.

1. L'auteur n'a donné ici qu'une liste fort incomplète des ouvrages par lui lus, dépouillés ou consultés. Il s'en excuse. La faute en est à sa méthode de travail qui ne comporte que des références absolument personnelles. Autant que possible il a cité les cotes des ouvrages, par lui vus dans les bibliothèques.

BN signifie Bibliothèque Nationale, BM Bibliothèque Mazarine, BEA Bibliothèque Ecole des Beaux-Arts.

Ch. Nodier, *Souvenirs de la Révolution et de l'Empire.*
E. et J. de Goncourt, *la Société française pendant la Révolution.*
Michaud, *Biographie universelle.*
Larousse, *Grand Dictionnaire,*
Grande *Encyclopédie.*
V. Benoit, *L'art français pendant la Révolution et sous l'Empire,* in-8, 1897.
C. Bayet, *Précis de l'histoire de l'Art,* in-8 (Bibl. d'enseignement des Beaux-Arts).
Quatremère de Quincy, *Considérations sur les arts du dessin,* in-8, 1791. B. N. V. 50281.
Vitet, *Le Louvre,* in-8, 1872.
Rapports sur l'installation des galeries du Louvre (pièce), in-8, l'an II, B. N. L. 38-800.
Alexandre Lenoir, *Description historique et chronologique des monuments de sculpture remis au musée des monuments français.* Id. *Notice succincte des objets de sculpture et d'architecture.* B. N. Lj. 36, Lj. 37.
Id. *Journal d'Alexandre Lenoir,* édition Courajod, B. Maz, 51092.
Gazette des Beaux-Arts (1881), t. XXIII et XXIV (Articles O. Merson sur les logements du Louvre), t. XIII, p. 208 et 351, étude sur Percier et sur Fontaine, p. 52, étude sur le colosse.
Constant Pierre, *Sarette,* B. N. Ln. 27-43563.
Quatremère de Quincy, *Rapport sur l'édifice de Sainte-Geneviève,* fait au Directoire de Paris, Imp. roy., 1791, B. N. Lb. 70-165.
Le Breton, *Rapport à l'Empereur et Roi sur les Beaux-Arts depuis ces vingt dernières années.* Paris, 1808. B. N. V. 15-763.
Frédéric-Laurent Mayer, *Fragments sur Paris,* traduits par le général Dumouriez, 2 vol. in-12, Hambourg, 1798. B. N. Lk. 6045.
Thierry, *Le voyageur à Paris,* 1790.
J. Guiffrey, *Les Caffieri.*
Caffieri, *Lettre d'un citoyen à M. le Président de l'Assemblée nationale,* in-8, 1790, pièce B. N. L. 39 b-900 b.
Eug. Despois, *le Vandalisme révolutionnaire.*
Société des Beaux-Arts des départements, année 1889. E. B. A. 1529, A. 19.
Journal de Paris, t. II, nos 106-157.
Hennin, *Histoire numismatique de la Révolution,* in-4, 1825, B. N. Lj. 27-25.
Ch. Saunier, *Notes sur Augustin Dupré.* B. N. Ln. 27-43053.
Roucher, *Consolation de ma captivité,* in-8, 1797. B. N. L. 15103.
Michelet, *Histoire de la Révolution,* t. IV.
De Bugny, *Allégories de la Révolution française,* Magasin encyclopédique, 1796, t. X. B. N. Z. 54177.
Charles Blanc, *Histoire des peintres.*
Houdon, *Réflexions sur les concours en général et sur celui de la statue de J.-J. Rousseau en particulier.* Pièce. E. B. A. 1025.
Jules Renouvier, *Histoire de l'Art pendant la Révolution,* con-

sidéré principalement dans les estampes, Paris, 1843, 2 vol. in-8.
Virgile Josz, Fragonard, Paris, 1901, in-18.
Noël Parfait, Notice sur Sergent Marceau, in-8, Chartres, 1848, B. N. Ln. 27, 1883.
Dictionnaire des graveurs, Paris, 1789.
Annuaire du Cultivateur pour l'an II, frontispice par Lebarbier.
E. et J. de Goncourt, l'Art au XVIII° siècle; Saint-Aubin.
Guillois, Pendant la Terreur. B. N. Ln. 27-39144.
Winkelmann, Essai sur l'Allégorie, 2 vol. in-8 (traduction Jansen). B. N. Z. 2422, G. 2, an VII.
Leone Vuchi, les Français à Rome pendant la Convention, 1792-1795 (Publié à Rome en 1892).
C. Gabillot, Hubert Robert et son temps. Ln. 27-42984.
Paul Lacroix, Revue universelle des Arts, 1855, 1856, 1857. B. N. V. 24392.
Revue universelle des Arts, de 1864. — Article Bellier de la Chavignerie sur l'exposition de la place Dauphine. E. B. A. N. C. 122 a.
F. Halévy, Souvenirs et portraits. V. 41315.
Percier et Fontaine, Recueil de décorations intérieures, préface, par Fontaine, Paris, an IX, B. N. V. 569 a.
Champfleury, Histoire de la faïence révolutionnaire.
Ginguénée et Dussaussoy, Livre indispensable aux enfants de la Liberté, in-18, an II. B. N. Lb. 41-3375.
Réunion des Sociétés des Beaux-Arts, t. XIII. B. N. L. C. 18-301.
La Défense nationale dans le Nord, 2 vol., 1802. B. N. L. n. 3, 273.
Texier, Siège et bombardement de Valenciennes. B. N. Lk: 7-10048.
M^{me} Moitte, L'âme des dames romaines dans les dames françaises. 1789, B. N. Lb. 39-7711.
Henri Havard, Dictionnaire du mobilier.
Barrère, Mémoires, t. II.
Detournelle, Journal de la Société républicaine des Arts. B. N. V. 42711.
*Armand Dayot, les Vernet. Lm. 3-2486.
Henri Jouin, une famille d'artistes; les trois Vernet, 1 vol. in-8.
Félix Follot, Histoire du papier peint.
Delécluze. J.-L. David. B. N. Ln. 27-31763.
Alex Lenoir, David. Ln. 27-5452.
A. Th., Vie de David, 1826. Ln. 27-5443.
Delécluze, Louis David, son école, son temps. Ln. 27-5454.
Miette, Mémoires de David, in-8, 1850. B. N. Ln. 27.
Jules David, le Peintre Louis David. B. N. Ln. 27-31763.
Revue de l'Art français, année 1885.
Roger Marx, les Médailleurs français depuis 1789.
Ch. Saunier, les Conquêtes artistiques de la Révolution, 1 vol. Laurens.
Procès-verbaux de la commune générale des Arts, etc. Introduction et notes par Henry Lapauze.

Spire Blondel, *l'Art pendant la Révolution* (Beaux-Arts, Arts décoratifs, Costumes).

Arsène Alexandre, *Histoire de l'Art décoratif*, du XVIe siècle à nos jours, préface de M. Roger Max. 1 vol. in-8.

Bellier de la Chavignerie et Louis Auvray, *Dictionnaire général des artistes de l'Ecole française*, depuis les origines jusqu'à 1883, architectes, peintres, sculpteurs, graveurs et lithographes. 2 vol. in-8 jésus.

Charles Blanc, *Histoire des peintres de toutes les écoles*, 14 vol. in-8 jésus.

Paul Lafond, *l'Art décoratif et le mobilier sous la République et l'Empire*, préface de M. Henri Houssaye, 1 vol. gr. in-4 jésus.

Raoul Rochette, *Notice sur Percier*, lue à l'Académie des Beaux-Arts en 1840.

Revue des Deux Mondes, 1840, t. XLVI. — *Rapsodies du jour* ou séances des deux consuls (juillet 1797).

M.-J. Chénier, *Charles IX*, édition 1788, discours préliminaire.

Talma, *Mémoires* écrits par lui et recueillis par Alexandre Dumas (1849). Ln. 27-19353.

Fleury, *Mémoires*, t. II, III et IV. Ln. 27-7629.

Etienne et Martainville, *Histoire du théâtre*. Yf. 1734. Inv. 17132.

Liénard, *Charles ou les Mémoires de M. de la Bussière*, an XII, in-12, 4 vol. Lb. 41-2116.

Jauffret, *le Théâtre révolutionnaire* (1788-1799). Yf. 9637.

Moreau, *Mémoires historiques et littéraires sur Talma*, Paris, in-8, 1826. B. N. Ln. 27-19346.

Copin, *Talma et la Révolution*, in-12, Paris, 1887. B. N. Ln. 27-36864.

Biographie saintongeoise. B. N. Ln. 20-117.

Th. Muret, *l'Histoire par le théâtre*.

Dazincourt, *Mémoires* rédigés par H. A. K. S. (Cahaisse), 1809, in-8. Ln. 27-5474.

Dumouriez, *Mémoires*.

Barrère, *Mémoires*, tomes II et IV.

Marat, *l'Ami du peuple*, journal de la République française, octobre 1792.

Constant Pierre, *Fêtes et cérémonies de la Révolution française*. Imp. nat., 1899.

Translation des cendres de Voltaire. Pièce Ln., 27-20805. Détail exact et circonstancé de tous les objets relatifs à la fête de Voltaire, Ln. 27-20806.

Grand détail de tout ce qui s'est passé au Champ de Mars, 1791. Pièce Lb. 39-5406.

Programme de la Fête du 14 juillet 1792. Pièce L. 39 b. 6058.

Plan allégorique de l'ar de triomphe au Champ de Mars (14 juillet 1790), C. 12272.

Ordre et Marche de la cérémonie en l'honneur de nos frères morts en combattant du 10 août 1792. B. N. Lb. 39-10859.

Pilhon. *Description générale de la pompe funèbre célébrée aux Tuileries le* 26 *août* 1792. Lb. 39-10862.

Programme de la pantomime représentant le bombardement de Lille le 10 août 1793. Pièce Lb. 41-779.

Hérault de Séchelles, *Fête du.10 août* 1793. Pièce Lc. 38-405.

Confédération nationale, 1790. Pièce Lb, 39-3767.

Ordre de marche pour la confédération du 14 juillet 1790. Pièce Lb. 39-3758.

Description de la fête du Pacte fédératif. Pièce Lb. 39-3756.

Reveillère-Lepeaux, *Réflexions sur le culte, sur les cérémonies civiles et sur les fêtes nationales*, in-8, 1797. Lb. 42-1388.

Grégoire, *Histoire des sectes religieuses*. H. 11283 ; t. 1, p. 40.

Détails de toutes les cérémonies en l'honneur de l'Être suprême. Pièce B. N. Lb. 41-3836.

Voltaire, *Œuvres complètes*. Edition Garnier frères, 1883. Notes et notices de Benchot, t. I.

Ordre et marche de la fête nationale, 10 nivôse, an II (Reprise de Toulon). B. N. Lb. 41-3625.

Rapport sur la fête de Bara et Viala. Pièce in-8, Lc. 38-848.

Boissy d'Anglas, *Essai sur les fêtes nationales*, an II.

Chronique de Paris, année 1791. Lc. 2-248.

Seinguerlet, *Strasbourg pendant la Révolution*. Lk. 2-3200.

Arnault, *Souvenirs et regrets*. Yf. 11685.

Arnault, *Souvenirs d'un sexagénèse*, Lb. 44-253.

Julien Tiersot, *Rouget de l'Isle*. Ln. 27-40770.

Constant Pierre, *Le Magasin de Musique*. V. 26577.

Constant Pierre, *Musique des fêtes et cérémonies de la Révolution*. B. M. 16107-3.

Adolphe Adam, *Souvenirs d'un musicien*.

F. Halévy, *Souvenirs et portraits*, B. N. V. 41315.

J.-B. Leclerc, *Essai sur la propagation de la musique en France*, 1797. B. N. Lb. 42-1388.

Plutarque, *Vie des hommes illustres*, t. I, éd. MDCLXXIII, trad. Amyot.

Victor Fournel, *le Correspondant*, avril, juillet, août 1894.

Louise Fusil, *Souvenirs d'une actrice*, in-8, B. N. Ln. 27-8107.

Riouffe, *Mémoires d'un détenu*. B. N. Lb. 41-17. A.

Fleury, *Mémoires* rédigés par Laffite, t, IV, V, VI. B. N. Ln. 27-7629.

Arth. Pougin, *La Comédie française et la Révolution*. B. N. Yf. 1274.

La Décade philosophique, année 1794 (Bibliothèque de la Chambre des députés.)

Welschinger, *Le théâtre de la Révolution*. Yf. 12150.

Monvel, *Discours prononcé par le comédien Monvel, le 10 frimaire an II*, in-8. Chez Lefer, papetier, rue Saint-Honoré.

Liéby. *M.-J. Chénier*, in-4. Yf. 179.

Porel et Monvel, *Histoire de l'Odéon*. Yf. 26, t. I.

Tours, imprimerie Deslis Frères, 6, rue Gambetta.

OUVRAGES DU MÊME AUTEUR

Les Comédiens et la Légion d'Honneur, brochure in-8°.

Satires politiques, philosophiques et sociales, 1 vol. in-18.

Le Médaillon de Colombine, comédie en deux actes, en vers.

Les Trois Carnot, histoire de cent ans. 1 vol. grand in-8° illustré (21e mille).

Histoire des Français, depuis les temps les plus reculés jusqu'à nos jours (*Suite à l'Histoire des Français* de Lavallée). Tome VI (1848-1875). La République de 1848. Le Second Empire. La Troisième République (en collaboration avec F. Lock). 10e mille.

Histoire des Français (*Suite à l'Histoire des Français* de Lavallée). Tome II (1875-1900). La République parlementaire.

Dalou, sa vie et son œuvre. 1 vol. in-4° illustré de nombreuses gravures dans le texte et hors texte. (Ouvrage couronné par l'Académie française.) 2e mille.

Napoléon, raconté par Chateaubriand. 1 vol. in-8° carré.

Les Femmes de la Révolution (1789-1795). 1 vol. in-4° illustré (5e mille).

Simple exposé de la loi Falloux. 1 vol. in-18.

Le Sire de Castelmaboul. Album illustré par Métivet (8e mille)

Les Arts et les Artistes pendant la période révolutionnaire (1789-1794). Préface par Anatole France. 1 vol. in-8° illustré.

OUVRAGES DIVERS

La Résistance, 1 vol in-12 (en collaboration avec F. Damé). — **Histoire du Ministère Polignac**, 1 vol. in-32. — **Gambetta**, 1 vol. in-12 (en collaboration avec divers). — **Une exploration en Éthiopie**, ouvrage tiré des notes et carnets de route de Paul Soleillet, 1 vol. in-18. — **Potiche et Potache**, album (dessins de Métivet). — **La Découverte du Congo**, par H. M. Stanley, 1 vol. in-8° illustré. — **La découverte du Passage Nord-Est**, par Nordenskiold, 1 vol. in-8 illustré.

Ce que je tiens à dire. Un demi-siècle de choses vues et entendues (1862-1872). 1 vol. in-18.

Ce qu'il me reste à dire (1848-1900). 1 vol.

www.ingramcontent.com/pod-product-compliance
Lightning Source LLC
Chambersburg PA
CBHW051346220526
45469CB00001B/126